추천사

웹툰 작가가 되고 나서 얼마간은 나만의 방식을 찾는 데 몰두하며 지냈다. 처음에는 그것만으로 충분하다고 생각했다. 그러다 어느 순간, 내 방식에 의구심이 들었다. '내가 제대로 하고 있는 걸까?' '다른 작가들은 어떨까?' 내 책상 밖의 세상은 어떻게 돌아가고 있는지 궁금해졌고, 내가 하고 있는 일이 창작인지 익숙한 관성인지를 판단하기가 어려워 불안에 빠지기도 했다. 당장 자리를 박차고 나가 정보를 수집하며 불안을 해소할 수 있다면 참 좋았겠지만 매주 연재를 마쳐야 하는 웹툰 작가에게는 어려운 일이다. 누군가 이 막연한 고민을 정갈하게 정리해 주었으면 좋겠다고 바라고 있을 때 『웹툰스쿨』을 만났다. 팟캐스트 시절부터 늘 신세지고 의지하고 있다. 시작이 어려운 예비 작가부터 시작은 했지만 아리송한 시간을 보내고 있는 현직 웹툰 작가까지, 이 책이 안식처가 되어 주리라 생각한다.
_**김인정**(《안녕, 엄마》, 《괜찮은 관계》, 《사랑스러운 복희씨》)

이론에서 막혔을 때 우리는 말한다. "됐어, 만화는 이론보다 경험이야." 실전에서 엎어진 후에는 이렇게 말한다. "됐어, 먼저 공부부터 더 해야겠어." 그리고 이론으로 되돌아온 우리는 다시 말한다. "아! 됐어, 역시 이론보다는 경험이야." 『웹툰스쿨』은 이와 같은 웹툰 창작자들의 무한 루프에 태연한 얼굴로 끼어든다. "걔네 원래 서로 붙어 있는 건데요…?" 무수히 많은 작품의 바다를 헤쳐 웹툰 연구의 길을 열어 온 홍난지 박사와 이론과 작법을 무기 삼아 창작의 최전선을 달려 온 이종범 작가! 두 사람이 씨줄과 날줄을 엮어 만든 이 책이 곁에 있는 이상 남은 일은 단 하나, 작품 창작뿐이다!
_**양혜석**(《아멘티아》, 《국립자유경제고등학교 세실고》)

웹툰의 바다로 나아가려는 모든 항해자에게 필요한 나침반과 육분의! 작품 창작을 방해하는 암초에 걸렸을 때도 펴 보면 좋을 것이다.
_**주호민**(《신과함께》, 《무한동력》, 《빙탕후루》)

팟캐스트 《이종범의 웹툰스쿨》을 통해 깨우치고 있는 웹툰 창작의 핵심과 정수를 이렇게 곱게 단장한 책으로 만나게 되니 더욱 반갑다. 전무후무한 높은 퀄리티의 작법서를 만들어 준 두 저자에게 고개 숙여 감사를 전한다.
_**양영순**(《덴마》, 《천일야화》, 《누들누드》)

신난다! 재미난다! 더 게임 오브 더 웹툰!!(워~ 아재요!) 웹툰의 개요에서부터 작가론, 스토리, 플롯, 연출, 게다가 취재 방법과 플랫폼 관계자와 협상하는 팁까지! 이건 넘모 알차잖아! 웹툰 실용서의 불모지인 대한민국에 등장한 한줄기 빛과 같은 책! 진짜가 나타났다!
_**억수씨**(《Ho!》, 《연옥님이 보고계셔》)

'웹툰을 배워서 창작할 수 있을까?'라는 나의 의구심에 『웹툰스쿨』의 저자인 두 사람은 '가능하다'고 답해 주었다. 나의 멘토이기도 한 그들이 웹툰 이야기 창작과 웹툰 작가가 살아가는 방법에 대한 멋진 책을 출간했다. 동명의 팟캐스트 애청자로서 누구보다 이 책의 발간을 기다려 왔다. 솔직히 아무도 보지 않았으면 싶은 마음도 있다. 나만 보고 싶으니까! 하지만 가능한 한 여러 사람이 이 책을 읽고 나처럼 도움을 받았으면 좋겠다.

_돌배(《계룡선녀전》, 《샌프란시스코 화랑관》)

한 권으로 배우는 웹툰 스토리텔링! 홍난지 박사의 '웹툰의 이해'이자, 이종범 작가의 '무일푼 웹툰 교실'!

_양세준(《서북의 저승사자》, 《인간의 온도》)

웹툰 플랫폼에 원고를 들고 오는 신인 작가들이 갖는 웹툰에 대한 흔한 오해 중 하나가, 웹툰은 '이야기'가 아니라 '그림'이라는 것이다. 단순하고 강력한 '이야기'가 갖는 힘은 아무리 강조해도 지나치지 않다. 이 책이 조금 더 일찍 세상에 나와서, 그동안 원고를 반려했던 수많은 신인들 중 몇몇의 손에 있었다면 어땠을까 하는 아쉬움마저 든다.

_박동훈 저스툰코미코 웹툰본부장

전업 작가로서의 삶은, 독자이자 작가 지망생에 이어 신인 작가로 데뷔한 순간까지도 가슴 뛰고 두근거리는 일이었다. 그다음에는 큰 무게감이 다가왔다. 실제 경험한 전업 작가의 삶은 생각보다 치열하고 어려웠다. 건강한 정신과 버티는 힘을 요구하는 삶이라는 것을 알았다. 나만이 아니라 수많은 작가가 현업에서 몇 년간 구르고 깨지며 조금씩 깨달았을 고민의 여정이 이 책 한 권에 전부 담겨 있다. 웹툰 작가 지망생만이 아니라 현재 작가로서 작품과 함께 고군분투하고 있을 동료 작가들에게도 권하고 싶다.

_연제원(《호드러지다》, 《제페토》, 《안식의 밤》)

이종범 작가처럼 넓은 곳간을 지닌 사람을 만나기는 쉽지 않다. 그는 대화 도중에 저장 공간을 여러 개로 나누면서 대화를 적절히 재단하여 하나의 스토리를 만들어 낸다. 상대방이 스스로 깨닫게 하는 대화법인 산파법을 쓰던 소크라테스와 달리, 적극적인 대화를 통한 분만 촉진법을 쓰는 느낌이랄까. 부단한 관찰과 자료화가 없이는 힘든 일이다. 나는 운 좋게도 《닥터 프로스트》의 단행본 담당자로서 그가 자신의 곳간을 계속 넓혀 나가는 것을 짧지 않은 시간 동안 지켜볼 수 있었다. 『웹툰스쿨』을 통하여 더 많은 사람들이 그의 이야기 곳간에서 '창고 털이'에 성공하기를 기원한다.

_이정헌 레진코믹스 PD

웹툰스쿨

일러두기

1. 웹툰과 만화는 그 차이를 설명할 때를 제외하고는 혼용하여 사용했다.

2. 웹툰, 만화 작품명은 《 》, 도서명은 『 』로 표기했다.

3. 만화 작법에서 일반적으로 사용하는 '콘티'라는 용어는 '얼개 그림'으로 표현했다.

웹툰 스쿨

웹툰 창작과
스토리 작법에 관한
모든 것

홍난지, 이종범 지음

SIGONGART

헤맸을 때
돌아올 수 있는 지점을
만들어 주는 책

남들 앞에서 잘 까부는 사람이 있다고 해서 그가 꼭 개그맨의 자질이 있다고는 말할 수 없다. 하지만 보통은 그런 부류의 사람들 가운데서 재능 있는 개그맨이 발견된다. 같은 의미로 낙서를 잘한다고 해서 그가 꼭 만화가의 재능을 가지고 있다고는 장담할 수 없다. 하지만 보통은 그런 유형의 사람들 가운데서 실력 있는 만화가가 나오는 빈도가 높다.

문제는 작가가 되고 나서다. 어찌어찌 작가가 되는 문턱은 넘었으나 앞으로 그 길을 걷는 자체가 미션임을 깨닫는 데는 오랜 시간이 필요하지 않다. 작가가 되고 나서는 더 이상 술자리 농담만으로 웃음을 채울 수 없고, 더 이상 친구에게 대가 없이 그려 주는 그림만으로 작가 생활을 유지하기 어렵다. 무엇인가가 더 필요하다.

세상에는 여러 유형의 작가가 있다. 작업실에 틀어박혀 작업만 하는 작가도 있고 많은 사람을 만나며 자기가 속한 세계를 탐색하는 작가도 있다. 개인의 작업 방식이야 어찌되었든 모름지기 작가

라면 스스로 '나는 작가'라는 다부진 각오와 함께 내가 몸담고 있는 업¹에 대한 깊은 이해가 필수다. 만화 작가, 웹툰 작가 이전에 창작을 하는 창작자로서 오직 나만이 할 수 있는 것, 또 내가 창작자여야 하는 이유 같은 것 말이다.

자신의 상상력을 발현할 디테일을 갖추는 일은 그다음이다. 흔히 이야기하는 플롯이나 데생력 등이 여기에 속한다. 요즘은 거기에 더해 취재력도 한몫한다. 사실은 모든 것이다. 내가 만드는 창작물에 들어가는 모든 것. 눈에 보이는 것도 있고 눈에 보이지는 않으나 꼭 갖추어야만 하는 것들도 있다. 데생, 터치, 색감, 세계관, 테마, 뉘앙스 등.

만화계의 환경이 출판 만화에서 웹툰으로 바뀌는 과정에서 나는 새로운 많은 것을 경험할 수밖에 없었다. 그중 제일 독특한 문화는 '공유'의 문화다. 작업 테크닉부터 서로에게 갖고 있는 동업자 간의 공포심까지. 문하생 생활을 경험한 이는 스승에게 물을 수 있으나 혼자의 힘으로 작가가 된 많은 웹툰 작가는 스스로가 선생이고 동료이고 작가 자신이어야 했다. 성취도 실패도 온전히 자신만의 것이다.

우리 모두가 가장 두려울 때는 무엇 때문에 성취와 실패가 발생했는지 알지 못할 때다. 이유를 알지 못한다는 말은 성취의 경험을 다시 얻기 어렵다는 뜻이자, 실패의 경험도 피할 수 없다는 의미다. 그 두려움을 온전히 연재 중의 경험으로 채워야만 한다. 게다가 차기작의 기회를 갖지 못하면 그조차도 쓸모가 없어진다.

『웹툰스쿨』은 많은 웹툰 작가에게 웹툰의 세계와 작품 창작의 방법을 알려 주는 '약도'와 같은 책이다. 선의의 노력으로 가득한 이

책은 우리가 몸담고 있는 웹툰 판에 대해 자세하게 설명하고 있음은 물론이고, 창작자가 갖추어야 하는 디테일에 대해서도 놓치지 않고 있다. 가장 큰 장점은 정보를 폭격하는 게 아니라 들려주듯 조곤조곤 이야기한다는 데 있다. 그동안 이런 책이 없어서 얼마나 고통스러웠던가! 시나리오나 소설 작법서와 각종 이론서를 공부하며 좌절했을 웹툰 작가 지망생들과 작가들에게 꼭 필요한 책이다.

이 책의 저자들은 생생한 웹툰 현장에서 활동하고 있는 작가, 교수답게 당대의 경험을 제대로 담아냈다. 약도는 말 그대로 간략한 지도다. 이것을 우리가 걷는 여정의 세밀한 지도로 만드는 몫은 이 책을 읽는 여러분에게 달려 있다. 내가 언제나 껴안고 있는 말이 있다. '기본기란 헤맸을 때 돌아올 수 있는 지점'이라는 말이다. 누군가 관념에 흔들리거나 테크닉에 좌절할 때 『웹툰스쿨』이 그의 기본기를 채워 주었으면 바란다. 이 책이 다시 시작하는 용감한 지점을 만들어 주리라 자신한다.

– 윤태호(《미생》, 《오리진》, 《이끼》, 《내부자들》)

차례

1부 웹툰의 이해

2부 웹툰 이야기의 이해

3부 취재, 구성과 트리트먼트, 그리고 연출

1. 취재

4부 연재 준비

1. 기획서 작성

2. 데뷔 방법과 원칙

작가로 살아가기 위해 힘겨운 길을 걷고 있는 모든 작가들에게

2010년 무렵이었다. 웹툰 연구를 위해 세 명의 심사위원에게 연구 계획안을 제출했을 때 나에게 돌아온 답은, "웹툰은 연구할 만한 가치가 없다"였다. 무료로 연재되기 때문에 기존 만화계의 질서를 흐리고, 한국 만화 산업에 기여하지 못할 거란 심사평을 보고 많이 속상했다. 한편으로는 '웹툰은 연구할 만한 가치가 있다'는 사실을 내 방식으로 증명하고 싶다는 고집이 생겨났다. 그때부터 만화 연구자로서 나의 연구 주제는 '웹툰'이었다. 수많은 대중이 선택했다면 마땅한 이유가 있을 거라 믿었다. 나는 어떻게 그 가치를 증명해 낼지에 집중했다. 10여 년이 지난 지금은 누구도 웹툰이 만화 산업을 발전시키는 주인공이자 대중문화의 첨병이라는 주장에 의문을 갖지 않는다.

나름대로 웹툰 연구의 최전선에서, 웹툰 연구자의 책임감에 대해 많은 생각을 해 왔다. 그동안 웹툰에 관한 논문은 여러 편 썼지만 논문의 특성상 웹툰을 사랑하는, 또 웹툰 작가가 되고 싶어 하는 이들

에게는 알릴 기회가 적었다. 웹툰에 대한 읽기 쉽고 재미있는 책을 써야겠다고는 오랫동안 바랐다. 학교에서도 학생들에게 '만화의 이해'라는 과목을 가르치면서 늘 영화 작법서나 외국 서적만 참고 도서로 소개하는 것이 못내 아쉬웠다. 더욱이 한국 웹툰은 우리나라만의 고유한 산업과 스타일을 정착시켜 나가고 있다. 이와 같은 여러 필요성으로 늘 책을 써야겠다는 강박에 사로잡혀 있었다.

나를 강박에서 구해 준 것은 이 책의 공동 저자이기도 한 이종범 작가가 진행하는 《이종범의 웹툰스쿨》이라는 팟캐스트였다. 우연한 기회에 팟캐스트에 참여하면서 콘텐츠를 보다 손쉽게 전달하는 방법을 배웠다. 오랫동안 머릿속에 있던 것들을 어떻게 풀어 나갈지와 콘텐츠를 보다 편안하게 전달하는 방법을 일깨워 준 매우 귀중한 기회였다. 게다가 『웹툰스쿨』의 집필까지 이어지게 해 주었다.

웹툰 작가가 되고 웹툰 작가로 살아가는 데 있어 무엇보다 중요한 것은 스스로에게 던져야 하는 끊임없는 질문을 회피하지 않고 마주하기다. 이 질문에는 정답이 없다. 이 과정에서 스스로가 깊이 생각하고 내린 자신만의 답이 존재할 뿐이다. 웹툰은 어려운 콘텐츠다. 과장된 스타일과 표현 방식 때문에 '가볍다', '읽기 쉽다'고 여겨진다. 그래서 만들기 쉽다고 생각할 수도 있지만, 창작해 본 사람이라면 제대로 만들기 어렵다는 사실을 잘 안다.

만화와 웹툰은 대중문화 영역에서 대중과 함께 성장해 왔다. 우리나라에서는 특히 인터넷을 통해 하루가 다르게 만화의 전달 매체가 바뀌는 상황에서 자체적인 혁신을 거쳤다. 덕분에 지금은 세계적인 웹 콘텐츠로 위세를 떨치고 있다. 국내 시장은 물론 해외로도 수출된다. 영화, 음악 등과 더불어 새로운 한류 콘텐츠로 인정받고

있다. 오늘날의 웹툰 작가는 작품만이 아니라 웹툰을 둘러싼 사회, 문화, 매체, 플랫폼 등의 다양한 환경에 관심을 가져야 한다. 그래서 웹툰은 어렵다. 모든 웹툰 창작자들과 지망생들이 『웹툰스쿨』을 반드시 읽어야 하는 이유이기도 하다.

　이 책은 웹툰 작가가 되는 데 필요한 기본 지식과 웹툰 창작의 여러 과정 중에서도 특히 많은 작가들이 어려움을 느끼는 '이야기 작법'을 중점적으로 다루었다. 또 '연출'에 대해서도 기본적으로 알아야 할 필수 요소들을 빠짐없이 수록했다. 한마디로 웹툰 작가가 되는 데 필요한 기본기를 다질 수 있는 책이다. 『웹툰스쿨』이 웹툰 작가를 꿈꾸는 모든 작가와 예비 작가님 곁에 놓였으면 좋겠다.

– 홍난지

이야기 앞에서
겁에 질린 작가들에게

많은 동료 웹툰 작가들처럼 나도 이야기보다는 그림에 이끌려 만화가의 길로 들어섰다. 어린 시절부터 숨을 쉬듯 그림을 그렸지만 이야기를 만들어 본 최초의 기억은 그보다 한참이나 뒤였다. 이야기를 창작하려고 처음 시도했을 때의 느낌은 당혹감으로 기억한다. 그다음에 따라온 것은 공포였다. 만화는 그림과 이야기로 이루어져 있다고 늘 말하면서도 내게 있어 이야기란, 만들기보다는 즐기는 대상이었다. 정신을 차려 보니 나에게 만화는 이미 편하고 즐거운 존재가 아니라, 어렵고 두려운 대상이 된 다음이었다.

웹툰 천재(?) 작가들과 대화할 때마다 "그게 왜 안 돼?"라는 말을 자주 들었다. 내 입장에서는 정말 화딱지 나는 말이었지만 솔직히 부럽기도 했다. 하지만 이제는 분명하게 말할 수 있다. 그 재능이 꼭 좋지만은 않다. 웹툰 천재(?) 작가들은 우리 같은 평범한 사람들은 알고 있는 '왜 못하는가?'를 설명할 수 없기 때문이다. 반면에 실패 경험이 있는 나 같은 사람들은 이 과정을 증명해 낼 수 있다.

나는 그림만 그리던 반쪽짜리 만화 애호가에서 직업으로 만화를 그리는 전문 작가가 되었다. 그 중간 과정에서 팟캐스트 《이종범의 웹툰스쿨》이 탄생했다. 실패해 본 사람으로서, 못 해 본 사람으로서 (웹툰 창작 과정에서) 무엇이 어려웠는지에 대한 이유를 단순히 쌓아 왔을 뿐인데도 많은 동료들이 이 팟캐스트를 즐겨 주었고, 여러 후발 주자가 찾아와 주었다.

　처음 웹툰 작가가 되었을 때 웹툰 작가들로 구성된 '카툰 부머'라는 집단에 들어간 적이 있다. 웹툰 포럼도 진행했는데 한두 작가가 자신의 노하우를 발표하고 다른 작가들이 이를 경청하는 자리였다. 포럼은 정기적으로 진행되었다. 과거 출판 만화 시장에서 활동했던 몇몇 선배들은 자신의 노하우가 유출될까 두려워 전전긍긍했다. 반면에 카툰 부머에 모였던 가진 것 없는 우리 신인 작가들은 나의 비책 하나를 내놓는 대신 수십 명으로부터 수십 가지의 노하우를 배워 갔다. 초기 웹툰 시장은 이렇게 발전해 나갔다. 덕분에 멋진 작가들이 여럿 배출되고 성장했다. 그때 나는 많은 것을 느꼈다. '혼자서 하지 못하는 것들도 함께라면 할 수 있겠구나.'

　이야기를 만드는 방법에 대해 혼자 고민하던 시간들과 재미없는 이야기를 만들고 나서의 자괴감 더미 속을 방황하다가 혼자만 갖고 있기는 아까운 몇 가지 깨달음을 얻었다. 내가 그러했듯 수많은 동료와 예비 작가도 정보와 의견과 조언에 갈증이 있지 않을까? 그렇다면 보잘것없는 것이라도 나누면 좋겠다고 생각했다.

　즐거웠던 이야기를 직접 써 보려는 순간, 느껴지는 막연함과 두려움을 기억한다. 누구나 그럴 것이다. 그 부담감 속에서 작가들은 처음의 기대와는 달리 서서히 만화와의 사이가 불편해진다. 물론

작가(와 작가 지망생)에서 독자로 되돌아가도 좋다. 하지만 내가 수년 전 작가 모임에서 나눈 정보들이 나와 만화 사이를 끈끈하게 이어 준 것처럼, 이 책에서 시도했던 우리의 대화가 다른 작가들을 돕길 바란다. 『웹툰스쿨』을 읽는 여러분이 계속 멋진 이야기를 만들어 준 다면 작가이기 이전에 독자였던 나에게, 정말이지 신나는 일이 아 닐 수 없다.

– 이종범

1부

웹툰의
이해

'웹툰은 무엇일까?', '웹툰과 만화는 같을까, 다를까?', '웹툰은 왜 세로로 연출될까?'…. 웹툰을 좋아하고 또 웹툰 작가가 되고 싶은 작가 지망생이라면 이와 같은 고민을 해 봤을 것이다. 창작 기법을 배우는 게 더 중요하다고 생각해서 이런 고민에는 다소 소홀했을 수도 있다. 웹툰의 탄생으로 만화 문화와 산업 지형은 한순간에 변했다. 사회와 문화, 과학 기술이 하루가 다르게 변화하는 오늘날에는 이와 같은 큰 변화가 얼마든지 더 생기거나 반복될 수 있다. 웹툰 작가라면 세상의 변화에 유연하게 대처할 수 있어야 한다. 이때 웹툰 그 자체를 이해하면 앞으로 웹툰 작가로 살아가면서 마주하게 될 여러 어려움을 덜 수 있다. 첫 번째로 웹툰의 이해를 돕기 위해 웹툰의 개념과 다양한 특성을 알아보고자 한다. 앞으로 오랜 시간 직업으로 삼을 '웹툰'의 터전이 어떤 곳인지 제대로 알게 되면 웹툰 작가라는 직업도 더욱 친숙하게 느껴질 것이다.

1.
웹툰의
이해

1) 웹툰을 이해한다는 것은

대다수의 웹툰 작가 지망생이 이야기 작법보다 창작의 '기술'에 집중한다. 어떻게 해야 그림을 잘 그릴 수 있을까? 디지털 툴은 어떻게 사용해야 할까? 등의 고민을 하고 난 다음에야 이야기 만들기(작법)의 어려움을 깨닫고, 부랴부랴 관련 작법서를 뒤적인다. 내가 무엇을 말하고 싶고, 왜 만화로 표현하려는지에 대한 고민과 이해가 뒷전이 되어 버린다.

웹툰이 무엇이고, 웹툰이 어디에서 비롯되었고, 왜 한국에서만 유독 웹툰이 큰 인기를 끌고 있는지를 몰라도 웹툰 작가가 될 수 있다. 하지만 이에 대해 이해하고 관련 지식을 알고 있다면 웹툰 작가가 된 다음에 곧바로 마주하게 될 여러 고민과 부담이 덜어진다.

웹툰이 무엇인지에 대해 고민하는 것은 용어 이해만을 뜻하지 않는다. 『만화의 이해』(비즈앤비즈, 2008)의 저자 스콧 맥클라우드는

'만화'라는 매체를 정의하기 위해 만화의 사전적 의미와 여러 학자가 연구하여 내린 각각의 정의, 그리고 이미지와 대중 매체의 역사까지 깊숙이 파고들었다. 오직 만화를 제대로 이해하기 위해서였다. 『만화의 이해』는 만화를 알고 싶은 모든 이들의 바이블과 같은 책이다. 저자는 만화가 무엇인지를 정의하기 위해 역사, 문화, 사회와 관련된 다양한 이론들을 토대로 만화를 설명했다. 가볍게 읽히지는 않지만 만화에 대해 깊게 이해하고 싶다면 정독할 만하다.

> 만화란 정보를 전달하거나 미학적 반응을 일으키기 위하여, 의도된 순서로 병렬된 그림 및 기타 형상들이다.
>
> — 스콧 맥클라우드

스콧 맥클라우드 이전에 미국의 유명 만화가인 윌 아이스너 역시 『만화와 연속 예술』(비즈앤비즈, 2009)에서 만화에 대해 정의했다. 스콧 맥클라우드의 정의보다 짧지만 광범위하다.

> 만화는 연속 예술sequential art이다.
>
> — 윌 아이스너

웹툰의 탄생은 대한민국 사회 문화의 변화와 긴밀하게 관련 있다. 어떠한 변화가 있었는지를 알기 위해서는 먼저 웹툰 탄생 이전의 사회 문화와 웹툰의 조상이 되는 만화에 대한 이해가 필요하다. 이 과정을 통해 웹툰을 둘러싼 환경과 우리들(웹툰 작가와 독자)이 살고 있는 사회에 대한 시야를 넓힐 수 있다. 또 앞으로 웹툰 작가로서

겪게 될 여러 변화에 보다 유연하게 대처할 수 있다. 무엇보다 나만의 생각과 관점이 생긴다.

매체가 변하고 사회와 문화가 변함에 따라 '웹툰'이라는 콘텐츠도 변한다. 콘텐츠는 한 사회의 부산물이기 때문이다. 과거의 종이 매체(만화)의 시대와 비교할 수 없을 만큼, 오늘날 우리가 살고 있는 디지털 시대의 변화 속도는 빠르다. 겁먹지 않아도 된다. 세상은 알려고 노력하는 사람에게 더 많은 것을 보여 주기 마련이다.

이 책의 독자인 여러분은 웹툰 작가 혹은 작가 지망생, 웹툰을 너무나 사랑하는 독자, 웹툰을 관리하는 PD나 운영자가 아닐까 예상한다. 아니면 만화와 웹툰 등을 이용하여 전혀 다른 문화 예술 영역을 탐험하는 모험가일 수도 있다. 어쨌거나 우리 앞에는 여러 개의 문이 있다. 무작정 아무 문이나 여는 것보다 각각의 문을 살펴보고 여는 것이 좋지 않을까? 『웹툰스쿨』은 어떤 문을 열면 좋을지 각각의 문의 특성을 이야기해 주는 가이드북이다.

2) 만화 vs. 웹툰, 무엇이 다를까

사람들은 일상의 자투리 시간에 다양한 콘텐츠를 소비한다. 그 대부분은 웹을 통해 서비스된다. 웹툰이나 유튜브를 보는 사람도 있고, 모바일 게임을 하거나 드라마, 인터넷 유머를 좋아하는 사람도 있다. 모바일 기기와 무선 인터넷이 확산되면서 이동 시간이나 대기 시간 같은, 그동안에는 아무것도 하지 않던 시간에 재미를 주는 웹 콘텐츠가 활발하게 소비되기 시작했다.

웹툰도 이와 같은 사회 문화적인 바탕에서 살아남은 웹 콘텐츠다. 그리고 어느덧 한국의 대표적인 웹 콘텐츠에서 전 세계의 주목을 받는 콘텐츠가 되었다. 1990년대 후반까지만 해도 사람들은 만화가 종이를 떠날 수 없으리라 믿었으니 불과 20여 년 사이에 놀라운 변화를 겪은 셈이다. 하지만 인터넷 매체로 이동하면서도 만화는 사라지지 않았고, 계속하여 대중의 사랑을 받고 있다. 현재의 10대 독자들은 종이로 된 만화보다 웹으로 보는 웹툰에 익숙할 것이다. 한편에서는 만화와 웹툰을 서로 다른 세대의 문화로 구별해야 한다는 의견도 있다.

만화와 웹툰은 같으면서도 다르다. 웹툰webtoon은 인터넷 매체를 뜻하는 '웹web'과 만화를 뜻하는 '카툰cartoon'의 합성어다. 용어만 보면 만화와 웹툰이 분명한 차이를 가진다고 할 수 없다. 하지만 엄연한 차이점이 존재한다. 가장 명확한 차이는 플랫폼platform 1이다. 만화의 주요 매체는 종이였다. 만화가가 종이에 펜으로 그린 만화 원본을 인쇄하고 복사한 다음 '책'이라는 고정된 형태로 독자와 만났다.

만화 잡지와 단행본은 독자와 책이라는 형태로 만난, 만화의 주요 플랫폼이었다. 『보물섬』, 『윙크』, 『소년챔프』와 같은 만화 잡지는 독자들의 열렬한 지지에 힘입어 1980-1990년대에 대한민국 만화 잡지의 황금기를 가져왔다. 반면 대부분의 웹툰 작가들은 디지털 방식으로 창작하고, 책이 아닌 온라인을 기반으로 한 플랫폼에서 컴퓨터 모니터나 스마트폰 화면을 통해 작품을 선보인다. (책이라는) 실재하는 대상에서 연재되던 만화와 다르게 웹툰은 디지털 환경에서 실재하지 않는 전자 정보로만 존재한다. 웹툰은 만화와 비교했을 때 원본에 대한 가치와 의미가 엷다. 이처럼 만화와 웹툰은 창

작 환경과 독자와 만나는 플랫폼에서 확실한 차이를 가진다.

3) 만화와 웹툰은 매체가 다르다

우리가 만화와 웹툰을 다르게 받아들이는 가장 큰 이유는 웹툰이 탄생한 2000년대 초반의 사회 문화와 매체 환경의 급격한 변화에서 찾을 수 있다. 1980년대부터 크게 늘어난 만화 전문 잡지들은 1990년대에 이르러 다양한 세대의 독자를 대상으로 하여 잡지의 종류를 늘렸다. 이때가 만화 잡지의 황금기로, 당시에는 중고등학생만이 아니라 초등학생과 성인 대상의 만화 잡지도 존재했다.

한계도 있었다. 만화 잡지의 수는 늘었으나 만화가의 수는 정해져 있었기 때문이다. 한 명의 만화가가 여러 개의 작품을 만들고, 몇 개의 만화 잡지에 연재할 수밖에 없는 시스템이었다. 일례로 1980-1990년대에 《아기공룡 둘리》[2]로 인기를 구가하던 김수정 작가는 한 달에 최고 열여섯 번의 마감을 진행했다고 한다.

여기에 1998년에 일본대중문화개방 정책으로 일본 만화가 정식으로 수입되었다. 독자 수요에 비하여 적은 공급(만화가) 체계로 운영되던 만화 잡지들은 일본 문화 개방을 기회로 상당 분량을 국내 만화가 아닌 일본 만화에 할애했다. 이러한 이유로 1990년대의 한국 만화 산업은 양적으로는 팽창한 듯 보였으나 한편으로는 일본 만화에 치우쳐 있는 구조였다.

잡지 중심의 출판 만화는 만화 잡지를 발간하는 편집부를 중심으로 운영되었다. 만화 잡지 편집부가 잡지에 연재할 만화를 검토하

고 출간 여부를 결정했다. 작가들은 자신의 작품을 전적으로 통제하기 어려웠고 독자들도 만화 잡지 편집부에서 선택한 만화를 수동적으로 소비했다. 작가와 독자의 교류는 만화 잡지 출판부라는 연결 고리 없이는 존재할 수 없었다. 당시 만화 잡지의 독자 대다수는 중고등학생이라 대부분의 작품이 중고등학생 또래의 청소년 캐릭터가 등장하는 학원물[3]이었다. 물론 이때도 독자들은 다양한 장르의 작품을 보고 싶어 했다.

이와 같은 상황에서 정부의 주도로 확충된 인터넷이 새로운 재밋거리를 안겨 주었다. 만화 잡지의 주요 독자였던 청소년들이 만화책보다 인터넷에서 재미를 찾기 시작하면서 만화 시장은 위기를 맞는다. '재미' 경쟁에서 뒷전으로 밀려난 만화 잡지는 인터넷에 성공적으로 안착하지 못했다. 만화 잡지의 자리를 대신한 것은 인터넷 이용자들이 스스로 만들어 낸 인터넷 게시판 문화였다. 취향 맞는 이들끼리 모인 개개의 게시판에 사람들은 자신의 이야기를 적어 나갔고, 때로는 그림으로 표현했다.

1980-1990년대에 만화를 보며 청소년기를 보내고 어른이 된 2000년대의 네티즌들은 인터넷이라는 새로운 환경의 소통 수단으로 자신들에게 익숙한 만화를 활용했다. 그들은 글보다 그림이 전달력이 뛰어나고 쉽다는 사실을 잘 알고 있었다. 만화를 보고 자라왔기에 어떻게 하면 만화처럼 보일지, 만화의 요소가 무엇인지를 직관적으로 알았다. 창작자(만화를 만드는 네티즌)와 소비자(만화를 읽는 네티즌) 모두 이 소통 방식에 만족했다.

뜻하지 않게 큰 호응을 받은 아마추어 작가들의 만화적 표현은 일상을 담은 짧은 서사를 활용한 만화로 발전했다. 에세이툰[4], 일

상툰[5]의 탄생이다. 이들은 출판 만화가들처럼 프로 작가가 아니었으므로 기존의 만화 작화나 연출 방법에 대한 강박이 없었고, 또 만화답게 그리라고 강요하는 이들도 없었다. 인터넷 매체에 최적화된 형식으로 만화를 이용해 말하려는 바를 전달하는 데에만 신경 썼다. 웹툰은 만화 출판사를 건너뛰고 소통 수단으로 독자를 만났다. 만화와 웹툰이 다르다는 오늘날의 인식은 이와 같은 웹툰의 태생적인 특성으로 인한 결과다.

4) 인터넷 놀이터의 놀잇감, '만화'란

만화는 출판이라는 시공간의 제약이 있던 환경에서 인터넷이라는 무한 가능성의 환경으로, 만화 잡지 출판 편집부가 있던 방식에서 작가가 곧장 독자를 만나는 자유로운 방식으로 변했다. 독자(네티즌)의 즉각적인 반응이 가능한 매체 시스템은 기존의 잡지 중심의 출판 만화와 비교했을 때 강력한 재미 이유가 되었다.

 인터넷 초창기에는 포털 사이트에 검색어를 넣어도 결과로 나오는 마땅한 콘텐츠가 없었다. 광활한 웹 공간을 채운 것은 무수한 개인이었다. 초창기 네티즌들은 취향 기반의 커뮤니티 게시판이나 개인 홈페이지에 글과 그림을 게재하여 다른 이들과 소통하면서 웹 콘텐츠에 대한 갈증을 채웠다. PC 성능과 인터넷 속도는 지금과 비교하면 열악했으므로 고화질, 고밀도의 작품을 업로드하거나 감상하기 어려웠다. 당시까지도 종이에 손수 그림을 그리는 방식이 일반적이라 웹에 그림을 업로드하기 위해서는 부수적인 하드웨어와

소프트웨어가 필요했다. 만화적 표현들은 간단하게 코드화된 이미지로 소통할 수 있을 정도로만 그려졌다. 자연히 작품의 질보다 재미가 중요했다. 완성도가 조금 떨어지거나 어설퍼도 소통이 가능할 정도만 되면 충분했다. 독자들은 재미만 있으면 된다고 여겼다.

당시 네티즌들이 웹에서 자신의 생각을 표현할 때 글과 그림을 섞고, 만화에 사용되는 효과선이나 효과음을 이용한 것은 만화에 대한 심리적 진입 장벽이 낮은 덕분이었다. 만화책은 그림과 텍스트가 함께 있어 텍스트로만 구성된 책보다 '읽기 쉽다'고 여겨진다.

우리들이 글을 쓰기 전에 그림 그리기를 먼저 터득하는 것처럼 말이다. 이와 같은 이유로 만화(웹툰) 창작이 글 창작보다 쉽다는 오해를 살 때가 있다. 하지만 조금만 만화 혹은 웹툰 그리기에 이해가 있다면 이것이 얼마나 커다란 오해인지 알 것이다.

만화적 표현을 소통과 재미의 수단으로 활용한 네티즌들은 만화를 친숙한 콘텐츠로 인식했다. 2000년대의 어린이, 청소년들은 만화로 된 잡지의 부록 혹은 만화 전문 잡지와 함께 성장했다. 소년소녀, 로맨스, 액션, 학원, SF, 판타지, 스릴러, 개그 등 온갖 장르의 전형성을 파악하고 있었기에 인터넷에서 모르는 사람과 소통할 때도 전형적인 만화적 표현이 등장하거나 이를 패러디하는 예들이 생겼다. 만화가 가진 친근함, 만화 잡지를 보며 자란 세대들로 만화는 변화된 환경에서도 살아남을 수 있었다. 더불어 창작에 소요되는 인력과 비용이 다른 콘텐츠들과 비교하면 적어서 대중문화의 실험 공간으로 기능할 수 있었다. 이렇게 만화는 조금씩 웹툰으로 옮겨 갈 준비를 갖추기 시작했다.

5) 웹툰은 왜 무료로 연재되었을까

웹툰 태동기에는 웹툰 전문 작가를 찾기 어려웠다. 작가들은 주로 출판 만화 영역에서 활동했기 때문이다. 아마추어, 일반인이 주류를 이루던 유튜브에 수익 시스템이 생기고 비즈니스 모델이 생기면서 전문가, 연예인이 진출하는 사례와 비슷하다. 새로운 매체는 처음에는 힘이 약하고 존재감이 작다. 인터넷 역시 아마추어의 놀이

터로 발전했다. 웹툰도 마찬가지다. 프로 만화 작가들은 낯선 공간에 관심을 갖지 않았다. 익숙한 신문, 만화 잡지, 단행본 시장에서 활동할 수 있었으니까. 이와 같은 이유로 초기 웹툰 작가들 중 출판 만화 시장에서 정식으로 활동하던 작가는 거의 없었다. 초창기 웹툰 작가들은 만화를 감각적으로 익히고 친숙하게 여긴 아마추어들로, 인터넷에 만화를 올리면서 인기를 얻어 나갔다.

달리 생각하면 프로 만화가가 연재처가 없는(원고료가 없는) 인터넷에 만화를 올릴 이유가 없었다. 대신 아마추어 만화가들이 활동하는 인터넷에는 돈이 아닌 다른 보상이 있었다. 빠른 반응이다. 자신의 창작품, 이야기를 보고 나서 댓글로 열렬하게 반응하는 독자(네티즌)들. '인정'이 무엇보다 값진 보상이었다.

인터넷에 올리는 만화를 유료화하려는 시도는 2000년부터 존재했다. 현재는 운영을 종료한 'N4'⁶가 대표적이다. 서비스 초기에 무료로 올리던 만화의 독자들이 많아지자 유료로 바꾸었다. 그러나 유료로 돌린 지 얼마 안 가 사이트는 사라지고 만다. 접속만 하면 콘텐츠를 얼마든지 무료로 볼 수 있던 상황에서 하나의 콘텐츠를 위해 돈을 지불해야 한다는 저항이 너무 거셌기 때문이다. 웹 콘텐츠에 대한 저작권 개념이 약한 시기였다. 게다가 지불 시스템도 복잡했고, 비용 지불을 마음먹었어도 (인터넷뱅킹이 없었으므로) 은행에 직접 가야 했다. 이 모든 수고를 감수하면서도 해당 콘텐츠를 보고 싶은 이들은 너무 적었다. 한 가지 이유를 더 들자면 유료 전환 이후에도 이렇다 할 새로운 연재가 업로드되지 않았다. 여러 시도가 반복되었지만 2012년에 다음 만화속세상이 완결된 웹툰 작품에 한해서 유료 전환을 시도하기 전까지 웹툰은 무료로 연재될 수밖에 없다는

주장이 지배적이었다.

웹툰은 개인 홈페이지와 블로그 등에 작품을 연재하면서 이름을 알린 작가들의 작품이 책으로 묶이면서 호응을 받기 시작했다. 다양한 웹진도 만들어졌지만 유료 결제 시스템에 대한 미숙 때문에 금방 서비스가 종료되었다. 만화 잡지 출판사들도 시장 흐름을 따라잡기 위해 사이트를 개설하여 만화의 웹 연재를 시도했다. 하지만 오프라인에서 유료로 판매하는 만화 잡지에 수록된 만화를 인터넷에서 무료로 선보일 수는 없었다. 이런 이유들 때문에 온라인에서는 잡지 시스템이 불가능할 것처럼 보였다.

그다음으로 네이버와 다음 같은 포털에서 만화 서비스를 시도했다. 지금처럼 웹툰이 포털 플랫폼 중심으로 연재되기 시작한 것은 '다음'에서 뉴스 분야를 미디어다음으로 재편하면서 에세이 형식의 웹툰이나 시사만화를 연재하면서부터다. 비슷한 시기에 '야후코리아'와 '파란'도 자신들의 포털 플랫폼에 네티즌을 유입하기 위한 수단으로 웹툰을 본격적으로 활용하기 시작했다. 우리나라의 웹툰 산업에서 독자 유입률이 압도적으로 많은 플랫폼은 네이버웹툰이다. (다음웹툰과 네이버웹툰은 모태가 되는 포털 사이트 다음과 네이버에서 각각 2016년, 2017년에 분사하여 독립적으로 운영 중이다.) 네이버는 후발 주자였다. 2006년 이후 다음이 먼저 시사나 에세이 만화보다 스토리 중심의 웹툰 서비스로 개편했고, 네이버는 2008년부터 현재와 같은 시스템을 갖추었다. 이때부터 본격적인 포털 중심 웹툰 서비스의 시대가 시작된다.

다음이 뉴스와 웹툰을 한 공간에서 서비스했다는 사실은 여러 가지를 의미한다. 그동안 개인 홈페이지를 통해 간헐적이고 무료로

서비스되던 만화가 대중화되고, 유료 서비스를 전제한 웹진과 출판사의 만화 서비스가 실패하는 과정을 지켜봤을 터다. 다음 같은 대형 포털은 광고로 수익을 얻었고, 네티즌을 유입시키고자 웹툰을 연재했기에 무료로 서비스했다. 후발 주자였던 네이버도 마찬가지였다. 웹툰은 안정적으로 서비스되는 반면에 무료로 연재되었다.

그래서 1세대 웹툰 작가들은 지금과 비교했을 때 매우 낮은 고료를 받았다. 포털이 웹툰을 뉴스와 비슷한 비중의 콘텐츠로 여겼기 때문이다. 그러다 점차 웹툰의 인기가 많아지고 장르가 분화되고 작품의 완성도도 높아지자 비로소 웹툰을 뉴스와 다른 콘텐츠로 인식하게 되었다. 고료도 인상되었다. 물론 여전히 네이버, 다음에서 연재되는 웹툰은 연재 기간 동안에는 무료로 감상할 수 있다.

야후코리아와 파란은 사라졌다. 포털 서비스 종료와 함께 해당 포털에서 연재되던 웹툰들은 다른 플랫폼에서 다시 연재되기도 했다. 주호민 작가의 《무한동력》[7]이 대표적이다. 2008년에 야후! 카툰세상에서 연재되었던 《무한동력》은 2012년 6월 말에 야후코리아가 한국 서비스를 종료하자 2012년 9월부터 네이버에서 연재되었다. 이말년 작가의 《이말년씨리즈》는 야후! 카툰세상과 네이버에 번갈아 연재되다가 야후코리아가 서비스를 종료하면서 네이버에서 다시 연재되었다.

6) 만화와 웹툰을 어떻게 구분할까

만화와 웹툰은 태어난 매체 환경이 다르다. 인터넷에서 만화를 연재해서 인기를 얻었던 초기 웹툰 작가들은 출판 만화 시장에서 활동하던 기성 작가가 아니었다. 작가 풀도 전혀 달랐다. 그럼에도 '만화와 웹툰은 다른가?'라는 질문에 무조건 그렇다고 답할 수는 없다. 콘텐츠의 속성이 같기 때문이다. 만화와 웹툰은 의도된 목적을 갖고 글과 그림, 그리고 그 밖의 요소들로 서사를 표현한다는 점에서 속성이 같다. 반면에 보이는 매체가 다르므로 연출 방식과 표현 수단과 방식은 조금씩 다르다. 속성이 같다는 점만으로 만화와 웹툰이 같다고 말하기에는 다른 점이 많다.

이렇게 생각해 보자. 시대 흐름에 따라 인간의 사고방식과 삶의 방식에는 차이가 있겠으나 그것이 '인간'이 가진 근본적인 속성까지 바꿀 수는 없다. 쉽게 말해 차이는 있지만 DNA가 같기 때문에 만화와 웹툰이 다르다고 확정할 수 없다. 우리는 보통 웹툰이라는 단어가 만화를 지시할 때 그에 대해 반론을 제기하지 않는다. 사회와 문화, 매체의 패러다임에 따라 형식이 변화했을 뿐, 뿌리는 같다는 데 동의하기 때문이다.

만화와 웹툰이 다르냐고 묻는다면, 이렇게 답하자.

만화와 웹툰은 발생된 매체 환경이 다르므로 작업 방식, 유통 방식, 보이는 매체에서 차이가 있다. 그러나 만화와 웹툰은 서사를 글과 그림, 그리고 그 밖의 요소로 표현한다는 점에서 속성이 같다.

만화는 작가 혼자 콘텐츠를 만들 수 있다. 영화나 드라마, 게임처럼 제작에 많은 인원이 필요하지 않고, 어마어마한 제작비가 소요되지도 않는다. 그래서 다른 대중 콘텐츠들과 비교했을 때 작가의 의도가 더욱 잘 반영될 수 있다. 만화는 다른 대중문화 콘텐츠들의 시범 콘텐츠test bed로도 활용되었다. 비교적 적은 비용으로 제작할 수 있는 만화로 대중성(인기)을 확보한 작품을 드라마, 영화, 게임 등으로 만들었다.

웹툰도 같은 패턴을 보인다. 대표적으로 강풀 작가의 웹툰 대부분은 영화로 만들어졌다. 일상과 개그 장르가 대세였던 웹툰 시장에 강풀 작가의 웹툰은 신선한 충격이었다. 《순정만화》, 《26년》,《그대를 사랑합니다》 등이 서사 중심의 장편 웹툰이었기 때문이다. 웹툰으로 대중성을 확보했으므로 영화화하기에도 좋았다. 아쉽게도 영화는 웹툰만큼 큰 인기를 끌지는 못했으나 웹툰이 다른 콘텐츠로 확장 가능하다는 것을 알려 주었다.

근래에 유명 작가의 웹툰은 정식 연재 전, 기획 단계에서부터 영상화 계약이 이루어지는 경우도 있다. 대중의 인기를 얻은 웹툰은 여전히 활발하게 다른 대중문화 콘텐츠로 재창작되는 추세다.

원작으로서의 웹툰과 2차적저작물로서의 웹툰

《신과함께》, 《닥터 프로스트》, 《이끼》, 《미생》 등은 웹툰 원작을 영화와 드라마 등으로 다시 만든 경우다. 지금은 웹툰이 영화, 드라마, 뮤지컬 등으로 만들어지는 일이 조금도 낯설지 않을 만큼 웹툰을 기반으로 한 영상물 제작이 활발하다.

원작을 다른 콘텐츠로 재창작한 작품을 '2차적저작물'이라고 부른다. 소설을 영화, 만화를 드라마로 만든 경우들도 모두 여기에 해당한다. 지금까지는 웹툰이 2차적저작물의 원작으로 활약했으나 최근에는 웹툰이 2차적저작물이 되는 경우도 종종 있다. 2차적저작물로 만들어진 웹툰의 대표적인 사례로 《김비서가 왜 그럴까》를 꼽을 수 있다. 동명의 인기 웹소설을 웹툰화했고, 이를 다시 드라마로 만들었다. 웹소설에서 웹툰, 드라마로 이어진 《김비서가 왜 그럴까》의 성공은 웹소설을 웹툰으로 재창작하는 작품들을 통칭하는 '노블코믹스'라는 신조어를 탄생시켰다.

노블코믹스는 이야기는 (웹소설로) 나와 있으니 (웹툰으로) 그림만 그리면 작업이 끝날까? 이때 필요한 재창작 과정은 무엇부터일까? 웹툰 원작의 영화나 드라마를 제작하는 경우 영화나 드라마의 향유 방식을 고려하고 각 콘텐츠의 방향이나 목적에 맞게 각색을 진행해야 한다. 노블코믹스를 제작할 때도 크게 다르지 않다. 단순하게 글을 그림으로 옮기는 게 아니라 웹툰에 적합한 연출 방식으로 연출을 새로 해야 하고, 때로는 스토리를 각색할 수도 있다. 그래서 노블코믹스 작업은 기획 과정이 중요하다. 작업 공정도 기획, 각색, 콘티, 작화(펜 터치, 채색, 배경) 등으로 세분화화여 작가들을 매칭한다. 원작으로서의 웹툰과 2차적저작물로서의 웹툰은 각각의 목적이 다르므로 고려해야 할 지점이 다름을 알 필요가 있다.

드라마·영화·게임으로 만들어진 웹툰

웹툰의 드라마화, 영화화, 게임화 작업은 현재 진행형이다. 앞으로도 더욱 활발하게 진행될 것으로 예상한다. 처음부터 부가가치가 큰 다른 콘텐츠로도 제작할 가능성을 염두에 두고 제작하기도 한다. 그렇지만 웹툰 제작 단계부터 다른 콘텐츠로 활용될 것까지 미리 생각할 필요는 없다. 웹툰은 웹툰으로서의 가치만 인정받으면 된다. 가공 콘텐츠는 각 전문가의 몫이다.

• 주호민 작가: 《신과함께》 → 영화 《신과함께》로 제작

웹툰《신과함께》는 '저승편', '이승편', '신화편'의 총 3개 시즌이 있는 작품이다. 연재 중에 이미 화제성이 어마어마했고, 자연스럽게 영화 계약으로 이어졌다. 웹툰 팬들이 캐릭터별로 가상 캐스팅을 진행하는 등 여러모로 화제가 되었으나 영화에서는 저승편 핵심 캐릭터인 '진기한'이 사라져 논란이 되기도 했다. 결과는 대성공이었다. 진기한 캐릭터도 저승차사 강림에게 투사되어 부재가 느껴지지 않았다는 평이다.

• 이종범 작가: 《닥터 프로스트》 → 드라마 《닥터 프로스트》로 제작

《닥터 프로스트》는 OCN에서 드라마로 만들어졌다. 원작을 영상으로 옮길 때 반드시 원작을 따르지는 않는다. 장르물 전문 채널인 OCN은 드라마《닥터 프로스트》를 전문 범죄 심리 수사물로 기획하면서 원작의 캐릭터, 설정, 소재만 따르고, 내용과 주제는 각색했다. 재미있는 점은 원작자 이종범 작가는 웹툰 집필 때 '송선' 캐릭터를 구축하면서 배우 이윤지를 모델로 이미지 메이킹을 했는데, 드라마에서도 이 역할에 배우 이윤지가 캐스팅되었다.

· 윤태호 작가: 《미생》→ 드라마, 영화 《미생》으로 제작,

　　　　　　《이끼》→ 영화 《이끼》로 제작

웹툰 《이끼》를 원작으로 한 영화 《이끼》의 경우 웹툰을 원작으로 영화를 제작하여 상업적으로 성공을 거둔 거의 최초의 사례라고 할 수 있다. 이후 《미생》을 원작으로 한 드라마 《미생》도 큰 인기를 얻었다. 《이끼》는 웹툰 연재 당시에는 회상으로 구성되었던 부분을 영화에서는 시간 순서대로 재구성했다는 점이 특징이다. 《이끼》의 강우석 감독은 영화는 관객이 되돌려 볼 수 없어 부득이하게 원작의 이야기 전개 방식을 변형했다고 이유를 언급했다.

2.
웹툰 작가 &
웹툰 독자의 탄생

1) 개인 홈페이지 기반 웹툰 작가는

처음 인터넷에 만화를 연재한 작가 대다수는 프로 만화가가 아닌 아마추어였다. 일부는 이야기에 관심을 가졌고, 게시판에서 독자와 이루어지는 소통에 즐거움을 느꼈다. 대부분 자신의 이야기를 하고 싶어서, 또 네티즌의 반응을 얻기 위해 웹툰을 그렸다. 인기를 얻고 유명해지면 단행본으로 출간되거나 캐릭터 팬시용품 등이 만들어졌다.

대표적으로 《스노우캣》의 권윤주 작가, 《마린블루스》의 정철연 작가가 있다. 이들이 그린 웹툰은 작가 본인이 주인공이다. 주로 1-10컷 정도의 짧은 분량이고 작가의 개인 홈페이지를 통해 공개되었다. 독자들은 만화를 보고 싶다는 이유로 작가 홈페이지를 방문해야 하는 수고로움을 기꺼이 감수했다.

이처럼 초기 웹툰은 평범한 '나'에게 주목하는 개인적 서사가 다

수였다. 또 서사의 개연성이나 대리 만족보다 캐릭터가 처한 상황의 공감을 이끄는 데 집중했다. 《스노우캣》, 《마린블루스》는 개인 서사를 에세이 형식의 만화로 그림으로써 '에세이툰'이라는 새로운 장르를 만들었다. 이후 '일상툰'이라는 평범한 개인의 일상을 소재로 한 만화가 주류를 이루게 된 데는 이들의 역할이 컸다.

강풀 작가 역시 2002년에 만든 개인 홈페이지 '강풀닷컴'을 통해 독자와 만났다. 코믹한 일상을 다룬 《일쌍다반사》를 연재했는데, 이를 본 다음 만화속세상 측이 작가에게 《일쌍다반사》처럼 일상 소재를 통해 웃음을 주는 만화 창작을 의뢰했다. 강풀 작가는 처음에는 부담을 느꼈다고 한다. 자신의 일상만으로는 이야기 소재가 부족했기에 주변에서 재미있는 소재를 긁어모아 어렵게 《일쌍다반사》를 연재해 왔던 참이었기 때문이다. 그렇지만 연재 기회를 포기할 수는 없었다.

그는 일상 소재의 개그 만화를 그리는 대신 이번 기회에 그동안 자신이 만들고 싶었던 이야기를 하고자 마음먹었다. 그렇게 탄생한 작품이 《순정만화》다. 이 작품은 개그였던 전작과는 전혀 다른 장르였고, 일상에서 흔히 볼 수 있는 캐릭터들의 설레고 풋풋한 감정을 전달했다. 결과적으로 웹툰에서도 긴 호흡을 가진 서사가 연재 형식으로 가능함을 확인시켜 준 계기가 되었다.

2) 1세대 웹툰 작가가 탄생하다

《일쌍다반사》가 강풀 작가의 대중적 인지도를 높여 주었다면 《순정

만화》는 한국 웹툰의 연출과 서사 방식을 구축한 기념비적인 작품이 되었다. 그는 웹툰의 주도적인 연출 방식인 세로 스크롤[8]을 도입했다. 세로 스크롤은 만화책과 다르게 위에서 아래로 읽어 나가게되는데, 이것이 인터넷 환경에서 가독성을 높인다. 지금은 너무나당연한 이 방식이 당시에는 고정관념을 깨는 혁신적인 시도였다.

강풀 작가는 이야기에 심취해 있던 학창 시절을 보냈고 대학에입학하면서부터는 필요에 의해 그림을 그렸다. 지금도 학생들이 잘지나는 곳곳에 게시판이 놓여 있고 그곳에 대자보가 붙어 있다. 강풀 작가가 대학을 다니던 1990년대 중반에는 글만 빼곡한 대자보가대부분이었다. 그는 대자보가 만화로 되어 있다면 훨씬 많은 학생이 관심을 가지리라 생각했다. 그래서 보다 많은 사람에게 '읽히는'것을 목적으로 만화로 된 대자보를 만들어 보려고 했으나 만화는배워 본 적도 없었고, '만화는 이래야 한다'는 기준을 세울 수도 없었다. 만화로 독자의 가독성을 높여 내용을 보다 잘 전달하려는 의도만 있었을 뿐이다.

이와 같은 이유로 강풀 작가는 대자보에 만화를 그릴 때 출판 만화의 규칙이던 칸, 홈통(출판 만화에서 칸과 칸 사이에 있는 비어 있는 공간을 부르는 용어), 말풍선, 페이지 연출('책'이라는 형식에 특화된 만화 연출)에 얽매이지 않고 자연스러운 가독에 집중했다. 그가 개인 홈페이지에 만화를 게재할 때에도 마찬가지였다. 세로로 긴 형식과 칸을경계로 구획하지 않는 서사 방식은 이렇게 탄생했다. 여러 네티즌이 강풀 작가의 연출 방식을 웹에서 긴 서사를 읽기에 적절한 방식이라고 평가하면서 이후 웹툰 연출에 지대한 영향을 끼친다.

다른 웹툰 작가들도 아마추어 작가들로, 대부분 출판 만화에 연

책 만화의 연출 구성(왼쪽)과
웹툰(오른쪽)의 연출 구성은
차이를 보인다.

재물을 발표한 경험이 없었다. 다만 꾸준히 습작 만화를 그리면서 연재 기회를 노리던 만화 작가 지망생들에게도 인터넷 공간은 자신의 만화를 선보일 수 있는 기회의 공간이었다. 초기의 웹툰이 개인 홈페이지를 활용해 작가 자신이 겪은 일들을 에세이나 일기 형식으로 그려 냈다면, 이후의 웹툰 작가들은 온라인 매체를 통해서 본격적으로 긴 서사를 갖춘 웹툰을 연재하기 시작했다.

일부는 스포츠 신문에 만화를 연재하다 해당 신문이 온라인 서비스를 시작하면서 자연스럽게 웹툰 작가가 되었다. 《가우스전자》의 곽백수 작가와 《첩보의 별》[9]의 국중록(그림), 이상신(글) 작가가 대표적이다. 출판 잡지나 온라인 게시판에 이따금씩 연재하며 자신의 작품을 알리다 포털에서 웹툰 서비스를 시작할 때 이주한 작가들도 있다. 다양한 경로로 웹툰 작가가 생겨난 것은 새로운 매체가 생기며 연재처가 늘어난 덕분이다. 그만큼 작가 지망생들도 많았다는 뜻이다.

출판 만화에서 활동하던 작가가 아닌 아마추어 작가가 인터넷 환경에서 자유롭게 활동할 수 있었던 것은 독자들과 소통하고 싶다는 의지가 기존의 만화 문법을 학습하여 만화를 잘 만들어 내고자 하는 의지보다 강했기 때문이다. '웰메이드well-made' 보다 '소통'을 중요시한 웹툰은 인터넷 공간의 대표 콘텐츠로 자리매김했으며, 이후의 웹툰 서사 방식에도 큰 영향을 미쳤다.

3) 출판에서 이주한 웹툰 작가는

인쇄 매체에서 활동하던 작가들 가운데 스포츠 신문에 만화를 연재하던 작가들은 신문의 온라인 서비스와 함께 만화 작가에서 웹툰 작가가 되었다. 잡지 연재 작가들도 웹에 새로운 연재처가 생기자 하나둘 이동해 왔다. 《덴마》의 양영순 작가와 《미생》의 윤태호 작가는 1990년대에는 출판 만화에서 활동하다 2000년대에 들어 웹툰으로 순조롭게 이주한 작가다. 두 사람은 연재 매체를 인터넷으로 옮기면서 겪은 가장 큰 어려움으로 연출 방식을 꼽았다.

세로로 늘어뜨린 웹툰 컷들은 독자가 직접 스크롤을 내리면서 작품을 보게 한다. 읽은 내용을 다시 보려고 하면 스크롤을 움직여야 하는데, 컷들이 빠르게 지나가기 때문에 원하는 컷을 찾기가 수월하지 않다. 만화를 책으로 볼 때는 두 페이지가 한눈에 들어오는 것과는 다른 양상이다. 세로 스크롤 연출은 모니터에서 한 컷 내지 한 컷 반 정도만 보이고, 스크롤을 내리지 않는 이상 다음 컷은 볼 수 없다. 이에 반하여 만화책은 펼침 면에 전개된 여러 컷을 한눈에 담을 수 있지만 페이지를 넘기기 전까지는 다음 페이지의 내용을 알기 어렵다.

웹툰은 세로 스크롤의 '컷' 단위로 맥락이 생기고, 페이지 만화는 펼침 면의 '페이지' 단위로 맥락이 생긴다. 웹툰으로 오면서 호흡이 짧아졌다는 뜻이다. 작가가 출판 만화 연출에 능숙하다고 해도 웹툰의 특성을 살리지 못하면 재미와 감동을 주지 못한다. 1990년대 출판 만화에서 능력을 인정받고 큰 인기를 얻었던 양영순, 윤태호 등과 같은 인기 작가들도 웹툰에 특화된 감각을 익히기 위해 배움

이 필요했다.

윤태호 작가는 웹툰 연출을 익히기 위해 미리 웹툰으로 이주한 작가들에게 자문을 구하고 그들의 작품을 보며 연구했다. 그 결과 자신만의 방법을 터득할 수 있었다. 그는 웹툰이 웹에 연재된 이후 책으로 출간될 것을 감안한 연출 방식을 고안했다. 웹툰을 만들 때 얼개 그림은 만화책 구성 방식으로 짜고, 그것을 세로 스크롤로 편집하는 방식으로 작업한다. 이렇게 만든 웹툰들은 단행본(만화책)으로 발간되었을 때도 연출 면에서 이질감이 없다. 일반적으로 세로 스크롤 방식으로 연출한 웹툰을 페이지 연출의 만화책으로 바꿀 때 반대의 경우보다 어려움이 많다. 실제로 세로 스크롤 방식에만 익숙한 웹툰 작가들은 가로와 세로로 읽어 나가야 하는 만화책 출간 작업에 어려움을 겪는다. 그러나 만화책 구성과 웹툰 구성을 전부 경험하고 자신만의 방식까지 고안한 윤태호 작가는 매체에 따라 능수능란하게 조정이 가능하다.

출판 만화에서 웹툰으로 이주한 작가들은 이야기 측면에서도 상당한 내공을 보여 주었다. 출판 만화에서 갈고닦은 솜씨로 당대 사회를 담은 다채로운 캐릭터와 이야기를 기반으로 웹툰을 만들었기 때문이다. 그로 인해 웹툰의 작품 세계는 더욱 풍성해졌다. 이것이 출판 만화에서 웹툰으로 이주한 작가들의 힘이다.

4) 작가가 장르다

웹툰 1세대 작가 중에는 유머 게시판을 다니며 재미에 탐닉하던 유형도 있다.《이말년씨리즈》의 이말년 작가와《정열맨》의 귀귀 작가의 경우다. 인터뷰에서 여러 번 밝혔듯이 이말년 작가는 대학 시절 인터넷에 재미있는 만화를 그려서 받는 댓글이 좋아 디시인사이드 사이트의 '카툰 연재 갤러리'에 만화를 올리다 작가로 데뷔했다. 귀귀 작가는 웃긴대학 사이트에서 활동했다. 두 사람은 야후코리아에 발탁되어 정식으로 웹툰을 연재했다.

당시 많은 네티즌이 자신의 취향에 맞는 여러 게시판 사이트를 돌아다니며 온라인에서 만난 유저들과 재미를 나누었다. 유저들에게 한 가지 목적이자 바람이 있다면, 댓글을 많이 받아 유명 유저로서 자신의 닉네임을 알리는 것이었다. 그것을 가장 빠르게 얻을 수 있는 방법이 웃음을 주는 것(개그)이었다. 게시판 안에서 만들어진 웃음은 하나의 코드로 작용했는데 여기에는 자학과 풍자가 자연스럽게 함께했다.

이말년 작가와 귀귀 작가의 개그는 이제껏 대한민국 만화에서는 보지 못한 새로운 양식이었다. 우리나라 만화에서 웃음을 주는 장르는 명랑만화로, 주로 어린이들이 벌인 사건을 교훈적으로 마무리하는 방식으로 전개되었다. 그러나 1990년대 들어 사회가 빠른 속도로 변하고 여기에 자극적인 일본 개그만화가 유입되면서 명랑만화의 명맥이 사라졌다.

2000년대 중반 이후 이말년 작가와 귀귀 작가를 시작으로 나타난 개그웹툰은 굳이 구별하자면 한국 명랑만화 양식은 아니다. 자극적

인 일본 개그만화의 전개 방식과 인터넷 특유의 즉각적이고 맥락 없이 재배치되는 패러디가 결합되어, 벌어진 사건을 수습하지 않은 채 이야기를 끝낸다. 네티즌은 독자가 전혀 예상할 수 없거나 예상을 벗어난 반전이 어이없고 황당하다는 뜻으로 기승전결 대신 '기승전병'의 서사 방식으로 전개된다고 특성을 정리했다. 또 이러한 개그를 주로 사용하는 웹툰에 '병맛만화'라는 이름을 붙였다. 병맛만화는 독자들이 직접 이름을 붙여 줌으로써 당대의 인터넷 문화를 대표하는 하나의 현상이 되었다.

이렇게 웹툰 초기에는 웃음을 기반으로 한 개그웹툰과 일상을 소재로 한 일상툰이 다수였다. 이 두 장르가 워낙 많았고, 아직은 독자들이 모니터로 작품을 보는 데 익숙하지 않았기에 출판 만화처럼 몇 십 화 이상 되는 장편 웹툰은 나타나지 못할 것처럼도 보였다. 그러나 작가들의 다양한 시도가 있었고, 독자들도 점차 새로운 감상법에 익숙해졌다. 어느덧 긴 이야기의 웹툰도 낯설게 느껴지지 않았다.

5) 즐길 거리로서의 웹툰이란

1990년대 후반에 이르러 대부분의 가정에 컴퓨터와 인터넷이 보급되었다. 전화선을 컴퓨터와 연결한 PC 통신은 사용 시간만큼 요금을 지불해야 했지만(전화와 PC 중 하나만 사용해야 했다) 인터넷은 일정 비용만 내면 무제한으로 사용이 가능했다. 청소년들이 인터넷을 새로운 놀이 공간으로 삼은 것은 당연한 결과다. 이들은 익명성이 보

장된 장소에서 취향을 공유하는 게시판으로 모였다. 처음에는 콘텐츠를 감상할 수용자들은 모였으나, 콘텐츠 창작자나 제작 기업들은 아직 새로운 환경에 적응하지 못했다. 수요는 있으나 공급이 없었다. 이에 수용자들은 부족한 콘텐츠를 스스로 채워 나갔다.

웹툰은 인터넷 매체의 영향을 강하게 받는 콘텐츠(인터넷 환경에 최적화된 콘텐츠)다. 만화의 속성을 이용하지만 매체 환경이 다르기에 인쇄 매체에서의 만화와 비교했을 때, 독자와 만나는 방식도 다르다. 그중에서도 즉각적인 상호 작용을 통한 소통은 웹툰을 즐기는 중요한 재미 요소로 작용했다. 독자들과의 활발한 소통은 1세대 웹툰 작가들의 작품 제작 동기에도 크게 영향을 미쳤다.

저널리스트 윌리엄 스티븐슨은 대중은 대중 예술을 접하면서 감상에서 그치지 않고 감상 경험을 공유하고 소통함으로써 즐거움을 느낀다고 주장했다. 이러한 성질은 인터넷이라는 매체를 통해 더욱 강력해졌다. 웹툰은 작가가 게시판에 만화를 올리는 것으로 끝나지 않고 이를 감상한 독자들이 적극적으로 여러 의견을 덧붙이고 의견이 교차하면서 비로소 완성된다. 실제로 댓글 창이 달린 웹툰에는 독자의 감상이나 자신이 해석한 작품의 의미를 적은 글들이 여럿 올라온다. 때로는 이야기의 전개 방향을 예측하기도 하고, 작가도 잊어버린 소재나 사건을 연결해 주기도 한다. 작품에 대해 질문하는 글에 답변을 하는 댓글을 달거나 논쟁을 벌이기도 한다. 댓글은 짤막한 감상평이 아니라 웹툰을 보는 또 하나의 재밋거리다.

웹툰이 매력적인 이유는 작품이 가진 재미에 더하여 댓글을 통한 소통의 즐거움에 있었다. 독자는 댓글을 통해 자신이 작품에 참여한다는 느낌을 받는다. 더 큰 애착을 갖는 것이 당연하다. 즉각적이

고 활발한 반응(댓글)에도 영향을 받는다. 댓글을 보는 작가라면 말이다. 자연히 작품에도 영향을 미친다.

그러나 반드시 긍정적이라고는 할 수 없다. 댓글은 익명이기에 감상평에 인신공격이나 너무 부정적인 어조로 게시되는 경우 작가에게 커다란 상처를 주기도 한다. 초기의 댓글은 웹툰의 재미를 이끄는 강한 요인이었으나 이는 작가도 즐기고 받아들일 수 있을 때만 유효하다. 앞으로 댓글이 이전과 같은 역할을 하지 못한다면 댓글 없는 웹툰이 점차 늘어날지도 모른다.

6) 참여와 소통을 즐기는 능동적 독자가 탄생하다

김양수 작가는 주변에서 벌어지는 일상의 이야기를 소재로 《생활의 참견》을 만들었다. 하지만 작가와 주변의 이야기로는 한계가 있었기에 (더 많은 소재를 얻기 위해) 개인 블로그 게시판을 열어 독자들의 사연을 받았다. 자신의 이야기가 웹툰으로 만들어진다는 보상이 독자들의 적극적인 참여를 이끌었다. 라디오 프로그램에 사연을 보내는 청취자들과 비슷하다. 차이가 있다면 라디오 프로그램에 사연이 선정되면 상품을 받지만 《생활의 참견》은 웹툰으로 만들어진다는 것이다. 여기에 댓글로 호응해 주는 다른 독자들의 감상평도 보상이 되었다.

비슷한 예로 단지 작가의 《단지》[10]를 들 수 있다. 작가는 가족들에게 받은 상처를 주제로 비밀 이야기를 하듯이 웹툰을 만들었다.

작가의 이야기에 공감하고 때로는 위로받던 독자들은 작가의 SNS로 자신의 사연과 응원의 글을 보냈다. 《단지》 완결 이후 단지 작가는 독자들이 보낸 사연을 중심으로 《단지》 시즌 2를 제작했다. 작가의 솔직한 이야기에 몰입한 독자들은 내 이야기도 꺼내야겠다고 결심했을 것이다.

웹툰 독자들은 댓글이나 다른 수단을 통해 자신을 드러내거나 작품에 참여하기를 거리끼지 않는다. 이와 같은 독자들의 심리를 파악한 작가들은 자신의 작품에 독자를 끌어들이기 위해 여러 이벤트를 벌이기도 한다. 갸오오 작가는 《갸오오와 사랑꾼들》에서 작가의 블로그를 통해 독자들이 자신을 찾는 이벤트를 진행했다. 특정 시간과 장소를 독자들에게 알린 다음, 작가를 찾는 이벤트였다. 작품을 통해 작가에게 친밀감을 느낀 독자들은 적극적으로 이벤트에 참여했고, 놀이로 여겼다.

이런 사례들은 웹툰 작가들이 적극적으로 팬덤을 활용할 수 있다는 점에서 시사하는 바가 크다. 독자들은 웹툰을 통해 작가와 관련된 더 많은 콘텐츠를 원하고, 참여하기를 바란다. 웹툰 작가가 자신과 관련된 콘텐츠를 만들거나 SNS나 댓글로 독자와 소통하는 것은 자연스러운 일이다. (모든 작가가 그래야 한다는 의미는 아니다.) 출판 만화 시절에도 작가와 독자의 만남은 존재했다. 독자들은 작가의 작업실을 찾아가거나 팬레터를 보내기도 했다. 어쨌거나 온라인 환경에서 독자들의 반응은 더욱 빠르고 다양해졌다.

여가 시간에 즐기는 스낵처럼 가볍게 즐기는 콘텐츠라는 의미에서 웹툰에 '스낵 컬쳐'라는 단어를 사용한다. 그만큼 웹툰은 친숙한 이미지를 갖고 있다. 이 단어가 반갑지 않을 수도 있다. 어떤 면에서는 웹툰의 작품 가치를 인정하지 않는다고 생각할 수도 있기 때문이다.

웹툰은 프로 작가들과 기존 만화 출판사들에 의해 개척되지 않았다. 놀이와 소통 중심의 양식으로 정착됨으로써 웰메이드와는 다른 노선에 있다고 여겨져 왔다. 무료로 감상할 수 있다는 점이 이를 조금 더 확고하게 만들었을 수도 있다. 스낵 컬쳐라는 단어는 이러한 편견에 힘을 실어 주는 것처럼도 보인다.

한편으로는 웹에서 소비되는 콘텐츠에 스낵 컬쳐의 특성이 있음을 인정해야 한다. 네티즌은 주로 인터넷이라는 콘텐츠의 홍수 속에서 의미를 파악하고 깨달음을 얻기보다는 즉각적인 만족을 바란다. 콘텐츠와 정보량은 많지만 이를 모두 기억하기는 어렵다. 보고 있을 때의 만족감, 재미, 좋은 것을 봤다는 느낌을 중요시한다. 논리보다는 감성 위주로 기억한다.

이 질문에는 정답이 없다. 고민해서 내린 자신의 생각, 의견, 입장이 있을 뿐이다. 나는 어떤 입장인지 생각해 보자. 웹툰은 스낵 컬쳐라고 보는지 아니면 이를 인정하지 못하는지, 혹은 전혀 다른 입장이 있을 수도 있다.

지속 가능한 문화로서의 웹툰

웹툰이 대중문화 콘텐츠로 인정받게 된 데는 작가와 독자의 활발한 소통이 큰 몫을 했다. 작가에게 댓글은 자신의 작품에 대한 관심을 확인받을 수 있는 도구로 작용했고, 또 웹툰의 재미를 강화시킨다고 인식되어 왔다. 따라서 주관적인 감상평을 게재하는 것에서 나아가 의견을 선도하고 확산시키기까지 했다.

그러나 이 역할이 너무 커져서 작가와 작품에 대한 선을 넘어선 혹평과 공격이 나타났다. 예전에는 웹툰을 보는 재미 요인의 하나로 댓글 놀이를 꼽기도 했지만, 댓글로 인해 상처 입는 사람이 점점 늘어나 이제는 더 이상 재밋거리나 놀이라고만 할 수 없다. 일각에서는 웹툰 댓글 창을 없애야 한다는 의견도 나오고, 작가 스스로 댓글에 지나치게 신경 쓰지 않도록 노력해야 한다는 이야기도 등장했다. 댓글이 웹툰 정착에 긍정적인 역할을 했듯이 현재와 미래에도 좋은 영향을 끼칠 수 있으려면 어떻게 해야 하는지 논의가 필요한 시점이다.

1. 플랫폼

공급자와 수요자 등 각각의 주체가 자신이 원하는 가치를 교환할 수 있도록 구축된 환경. 플랫폼 참여자들끼리는 '플랫폼'이라는 네트워크 안에서 연결되어 있으며 상호 작용한다. 예를 들어 만화의 플랫폼은 만화라는 콘텐츠를 창작자와 유통자, 독자가 원하는 가치를 주고받을 수 있도록 만들어진 환경을 뜻한다.

2.《아기공룡 둘리》(1983-1993)

어린이 만화 잡지 『보물섬』에 연재된 만화다. 공룡 둘리가 외계 행성에 납치되었다가 초능력을 얻고 1983년에 쌍문동 고길동의 집에 눌러 살게 되면서 벌어지는 이야기다. 둘리는 또치와 도우너, 희동 등의 친구들을 만나 다양한 에피소드를 겪는다.《아기공룡 둘리》는 어린이들의 상상력을 자극하는 모험과 일탈 이야기로 큰 인기를 구가했다. 인기에 힘입어 1987년에는 KBS에서 13부작 TV 시리즈로 만들어졌고, 1996년에는 극장판인《아기공룡 둘리-얼음별 대모험》이 개봉되었다. 이 영화는 1996년 한국 영화 관객 동원 4위를 기록하며 인기를 얻었다. 또 2008년에는 SBS에서 50부작 TV 애니메이션 시리즈로 방영되었다.

3. 학원물

학교에서 벌어지는 사건들로 이야기를 구성한 장르다. 대표적인 학원 웹툰으로 전선욱 작가의《프리드로우》, 232 작가의《연애혁명》을 꼽을 수 있다. 학교

에서 로맨스를 하면 학원 로맨스, 학교에서 싸움을 하면 학원 액션으로 불린다.

4. 에세이툰
웹 공간에 있는 개인 홈페이지나 게시판에 창작자의 경험이나 감정을 만화로
표현한 작품이다. 에세이툰, 다이어리툰, 공감툰, 일상툰, 생활툰 등의 다양한
이름으로 불린다.

5. 일상툰
에세이툰, 다이어리툰, 공감툰으로 불리던 작품들은 창작자가 일상에서 겪은
바를 만화로 표현한 것이기에 일상툰, 생활툰이란 용어로 통용되었다.

6. N4
N4에서 큰 인기를 누렸던 작품은 《마시마로의 숲》이다. 마시마로라는 토끼
가 동물 친구들과 겪는 우스운 이야기를 플래시 애니메이션을 통해 보여 주었
다. 물론 엄밀하게 말하자면 만화보다는 애니메이션이라고 할 수 있다. 그러
나 N4에서는 플래시 애니메이션과 페이지 연출 만화가 혼재되어, 한데 연재
되었다. 《마시마로의 숲》은 만화가 인터넷 공간에 적응하는 과정에서 나타난
대표적인 작품이다.

7. 《무한동력》(2008)
주호민 작가가 '야후! 카툰세상'에서 연재한 작품이다. 무한한 동력을 생산해
내는 기계를 발명하고 싶은 꿈을 가진 한원식의 집에서 하숙하는 청년들이 사
회인이 되는 과정을 그렸다. 실현 가능성이 희박해 보이는 한원식의 무한 동
력체에 대한 의지는 꿈과 희망을 품을 여유 없이 현실에 가까스로 적응하며
살아가는 하숙생들과 대비된다. 이루어지지 않는 꿈을 좇는 것과 이룰 수 없

어 포기하는 것 사이에서 방황하는 청년들. 꿈은 크기에 관계없이 모두 이루기 어렵다. 간결한 그림체로 당대 청년들의 삶을 반영한《무한동력》은 명확한 메시지로 여전히 많은 독자들에게 깊은 울림을 준다. 뮤지컬과 웹 드라마로도 각색되었다.

8. 세로 스크롤

한국 웹툰 연출의 대표 방식이자 인터넷에 게시되는 콘텐츠에 최적화된 연출 방식이다. 웹툰은 손가락으로 마우스를 위-아래로(세로 방향으로) 움직이면서 감상할 수 있는 방식으로 정착되었다. 이것을 '세로 스크롤', '세로 스크롤 연출'이라고 한다.

9.《첩보의 별》(2016-2018)

스포츠 일간지 『스포츠투데이』를 통해 데뷔한 국중록(그림), 이상신(글) 작가가 네이버웹툰에서 연재한 첩보 개그웹툰이다. 상식을 파괴하는 대사가 난무하는《첩보의 별》은 두 작가가 시도하는 병맛 개그웹툰으로, 이 장르는 이해하려고 할수록 재미를 느낄 수 없다는 게 특징이다. 등장인물의 행동이나 대사에 큰 의미를 두지 않고 해석하지 않아야만 진정한 재미가 느껴진다.

10.《단지》(2015-2017)

레진코믹스에 연재된《단지》는 2017년 오늘의 우리 만화상을 수상한 작품이다. 작가의 자전적인 이야기를 솔직하게 담고 있는 작품으로, 독자에게 비밀 이야기를 들려주는 듯한 느낌을 주어 큰 호응을 받았다. 떠올리기 싫은 과거를 상기하며 작품을 완성시켜 나가는 과정은 작가에게는 고통을 주었겠지만 자신의 삶을 되돌아보는 계기가 되어 아픔을 치유할 수 있는 기회도 주었을 것이다.

웹툰 이야기의
이해

웹툰 작가를 꿈꾸면서도 '이야기' 자체에 공포심을 갖는 작가 지망
생이 많다. 때로는 이야기에 갖는 막연한 공포심으로 만화 창작 자
체를 포기하기도 한다. 이야기 창작이 어려운 것은 한편으로는 무
슨 이야기를, 왜 만들고 싶은지에 대한 고민이 더 필요하다는 뜻이
다. 또 이야기가 무엇인지 제대로 모르고 있어 생기는 공포일 수도
있다. 이야기 창작 기법을 배우기에 앞서 반드시 이야기의 본질을
알아야 한다. 그래야 내가 만들어 보고 싶은 이야기에 응용할 수 있
다. 이번 장에서는 '나는 왜 이야기를 쓰고 싶어 하는가?'에 대해 논
하고자 한다. 그리고 이야기란 무엇이며 재미있는 이야기의 조건은
무엇인지도 알아보고자 한다. 이야기를 이끌어 가는 주요 요소인 플
롯과 사건, 테마, 캐릭터 등도 살펴볼 것이다. 이 과정에서 끊임없이
스스로에게 다음과 같은 질문을 던져야 한다. '나는 왜 이야기를 쓰
려고 하는가?' '나는 왜 만화가가 되려고 하는가?' '내가 전하고 싶
은 테마(주제, 메시지)는 무엇인가?' 이것이 나만의 이야기를 만드
는 시작이다.

1.
이야기의
이해

1) 이야기를 이해한다는 것은

웹툰 창작에 있어 처음 맞닥뜨리는 어려움은 보통 이야기와 관련 있다. 어떤 이야기를 만들어야 할지 아이디어를 떠올리는 데 어려움을 느낄 때나 혹은 아이디어는 떠올랐는데 이야기가 진척되지 않을 때, '나는 웹툰 작가를 하기에는 재능이 없다'고 생각하기 쉽다. 또는 이야기를 만드는 방법이 도무지 떠오르지 않을 수도 있다. 게다가 함께 웹툰 창작을 준비하는 동료는 신나게(너무 쉽게) 이야기를 떠올리고 만든다면 더욱 좌절을 느낀다.

　이러한 어려움이 생기는 까닭은 이야기 창작을 영감이나 재능에만 의존해서다. 물론 세상에는 타고난 이야기꾼도 있다. 하지만 타고난 이야기꾼만이 작가가 되는 것은 아니다. 대다수의 작가와 작가 지망생은 천부적인 재능을 갖고 있지 않다. 또한 이와 같은 고민을 하는 이들을 위해 『웹툰스쿨』이 존재하니 걱정하지 말자.

이야기를 만드는 과정은 작가마다 다르다. 이야기 만들기에는 순서가 없다. 설사 모든 작가가 같은 창작 방법을 사용한다고 해도 이것을 이론화시킬 수 없다. 창작의 영역이므로. 고개를 갸우뚱할 수도 있다. 세상에는 이미 여러 권의 시나리오 작법서, 스토리텔링 창작에 관한 책이 존재하기 때문이다. 심지어 스토리를 대신 써 주는 프로그램도 있다. 이들이 알려 주는 진실은 다음의 한 문장으로 정리할 수 있다.

이야기는 구조화되어 있다. 또한 프로그래밍이 가능할 정도로 모든 이야기에 적용 가능한 공통의 틀이 존재한다.

신이 내린 선물이나 작가 개인의 아주 뛰어난 재능에 의지하지 않아도 충분히 이야기 작법을 학습할 수 있다. 다시 말해 작가마다 창작 방식은 다르더라도 이야기 작법은 이론화될 수 있고, 배울 수도 있다.

이제부터 이야기의 개념과 작동 원리를 통해 이야기 창작에 필요한 요소들을 하나하나 차근히 살펴볼 예정이다. 이 과정을 거치면 이야기에 대한 막연한 두려움이 사라질 것이다.

2) 나는 왜 이야기를 쓰는가

이야기의 이해에 앞서 '나는 왜 이야기를 만들고 싶은지'와 '나는 왜 웹툰 작가가 되고 싶은지'를 진지하게 고민해야 한다. 대부분의 작

가 지망생과 작가는 멋진 이미지(그림)에 매료되어 만화 세계에 입문한다. 무림의 고수들처럼 만화 세계에는 너무나 멋진 만화 고수(특히 그림 고수)들이 여럿 있다. 처음에는 좋아하는 만화를 열심히 읽다가 어느새 따라 그리고, 관련 상품을 사면서 언젠가 나도 내가 좋아하는 만화가처럼 되고 싶다는 막연한 꿈을 키운다. 오랜 기간 만화를 사랑하고 그림을 그린 만큼 주변으로부터 그림을 잘 그린다는 긍정적인 평가를 받고 있을 가능성도 높다.

반면에 이야기는 겉으로 드러나지 않는다. 그래서 이미지보다 매력적으로 느껴지지 않는다. 순수하게 그림 그리는 게 좋아서 작가가 되었거나 작가를 꿈꾸는 이들이 이야기 창작에 공포를 느끼는 것은 당연하다. 이미지에 몰두한 만큼 이야기에 몰두한 경험이 없으니까.

이들은 이야기에 대한 공포를 이기기 위해 여러 시도를 한다. 무작정 이야기 쓰기에 매달리기도 하고 전문가의 도움을 받기 위해 작법서를 보기도 한다. 주로 영화 시나리오 작법서지만 소설은 물론 웹툰이나 만화 작법과도 깊숙이 연결되어 있다. 다만 작법서는 읽기가 까다롭다. 원리를 설명하는 책은 어렵다. 그래서 공포를 없애려고 했던 시도가 오히려 공포를 키우는 부작용을 낳기도 한다.

이야기 창작의 공포를 줄이는 방법은 없는 걸까? 창작에 대한 공포와 부담에도 불구하고 제대로 된 이야기를 써 보고 싶다면 어려운 작법서가 아니라 실제 경험과 알기 쉬운 설명으로 공포를 없애주는 이 책을 통해 지금부터 하나씩 배워 나가면 된다. 창작, 특히 이야기 창작의 부담을 없애는 것이 『웹툰스쿨』의 최종 목표다.

우리 모두는 '무엇what', 다시 말해 어떤 것을 고민하며 살아간다.

간단하게는 오늘 저녁에는 무엇을 먹을까, 주말에는 뭐하고 놀까… 앞으로 무슨 직업을 가질까, 나는 왜 살아가는 걸까… 참으로 다양하다. 무엇에 대한 고민이 끝나면 '어떻게how' 무엇을 얻을지 고민한다. 정작 가장 중요하고 또 처음에 던졌어야 할 질문을 건너뛰는 경우가 많다. 바로 '왜why'다. 웹툰 작가가 되겠다고 다짐했을 때 '나는 왜 웹툰 작가가 되려고 하지?' 하고 고민했을지 모른다. 아니면 크게 고민하지 않은 채 곧장 어떻게 하면 웹툰 작가가 될지 고민하는 순서로 넘어갔을 수도 있다. 왜 하는지 모르는 채 계속했던 경험은 모두에게 있다. 초등학교부터 고등학교까지 12년을 왜 공부해야 하는지 모르는 채로 학교에 다녔던 것처럼.

공부를 예로 들면 공부 잘하는 법을 알려 주는 모든 책에서 공통적으로 나오는 단어가 '자기주도학습', '동기부여'다. 내가 원해서 스스로 공부해야 좋은 성적을 받을 수 있다는 논리다. 자기주도학습은 동기부여된 학생들이 보다 강력한 시너지를 낼 수 있다고 주장한다. 동기부여는 내가 왜 공부해야 하는지를 고민해 본 학생만이 낼 수 있는 답이다. '나는 왜 공부하려 하는가?', '나는 왜 좋은 성적을 받아야 하는가?', '나는 왜 그 대학에 들어가려 하는가?', '나는 왜 그 전공을 선택하려 하는가?'와 같은 질문에 답을 얻은 학생들은 공부에 동기부여가 되어 자기주도학습을 하고 이를 통해 좋은 결과를 얻는다. 웹툰 작가되기에도 똑같이 적용할 수 있다.

3) 작가가 되기 위한 고민은 계속된다

'나는 왜 만화를 그리려고 하는 거지?' 만화를 그리면서도 이와 같은 고민은 모두에게 한 번 이상 찾아온다. 정작 이것이 왜 중요한지 아는 사람은 거의 없다. 어쩌면 사람들에게 칭찬받고 인정받는 게 좋아서 계속하여 만화를 그릴 수도 있다. 인정은 어떤 일의 동기에 중요한 요소이자 만화를 계속 그릴 수 있는 커다란 원동력이다. 실제로 꽤 많은 지망생이 인정받기 위해 만화가라는 꿈을 택한다.

하지만 바라는 만큼 인정받지 못한다면? 다음의 이야기를 함께 살펴보자.

> 작가 지망생 A는 만화를 좋아하는 친구들끼리 모여 동아리를 만들고 만화 창작을 시작했다. 그는 열심히 작품을 만들고 업로드하여 드디어 첫 번째 댓글을 받았다. 그런데 내용이 좋지 않았다. A는 사람들이 자신의 작품을 인정해 주지 않고, 사랑해 주지 않는다고 여겨 만화 그리기를 포기한다.

> A와 함께 만화를 그리던 B, C, D는 악플이 달려도 창작을 포기하지 않았다. 이들은 만화 그리기에 대해서는 자신이 남들보다 뛰어난 재능을 가졌다고 믿었다. 그러던 중 B는 우연히 알게 된 다른 작가 지망생이 자신보다 만화를 잘 그리는 것을 보고 급격하게 만화에 흥미를 잃어버렸다. B가 만화를 그리는 유일한 이유는 그것이 남들보다 잘하는 일이기 때문이었는데 자신의 재능이 아주 뛰어나지 않다는 사실을 깨달았다. B는 결국 만화 그리기를 포기한다.

C와 D는 깊이 생각했다. '우리는 만화를 왜 그리지?' C와 D는 A처럼 남들에게 인정받기를 좋아하고, B처럼 남들보다 잘 그리는 게 좋아서 만화를 그렸다. 하지만 A처럼 인정받지 못하거나 B처럼 자신들보다 재능이 뛰어난 누군가를 만났어도 만화를 포기하지 않았다. '재미' 때문이었다. 계속 만화를 그리던 C와 D는 어느새 부스를 만들고 작게나마 인쇄물도 만들면서 꾸준히 작품 활동을 했다. 그러나 계속되는 마감을 여러 번 겪다 보니 생명이 단축되는 느낌이 들었다. 힘들고 지쳐 더 이상 재미가 없어졌다. C도 만화가의 꿈을 포기한다.

D는 계속해 보기로 한다. 직업이기도 하고 보람도 얻기 때문이다. 자신의 작품을 꾸준히 찾아 주는 독자들과의 소통도 즐거웠다. 무엇보다 만화를 그리며 생계를 유지할 수 있다는 점이 중요했다. D가 만화를 돈 버는 수단으로도 이용했을지 몰라도 A, B, C보다 오래 만화를 그리고, 마침내 정식으로 데뷔할 수 있었다.

'돈 때문에 일하는 사람보다 일에 재미를 느끼는 사람이 성공한다'고들 말한다. 그런데 A, B, C, D 가운데 돈이 벌리기 때문에(생계가 유지되기 때문에) 만화 창작을 계속한 D만이 직업으로서의 작가가 되는 데 성공했다. 이런 일은 생각보다 많다. 많은 사람이 이와 같은 사실에 의아해할 것이다.

그렇다면 D의 5년 혹은 10년 이후의 삶을 살펴보자. 돈을 벌 수 있어서 만화 그리기를 계속했지만 데뷔 10년이 지난 다음까지 별다른 성과도 없고 생활도 나아질 기미가 없어 만화 그리기를 그만두기로 결정할 수도 있다. 그때 D는 다시 생각할 것이다. '나는 왜 만화를 그만두려는가?', '왜 만화를 하려는가?', '앞으로 왜 만화를 계

속할 수 없다고 생각하는가?' 등. '왜'라는 고민은 꼬리를 물고 계속 이어진다.

'왜'에 대한 고민 없이 데뷔한 웹툰 작가들의 경우 차기작을 준비할 때 '왜'를 고민하는 경우가 많다. 자신이 무엇 때문에 웹툰 작가를 하려는지 제대로 정리하지 않은 채로 데뷔했기 때문이다. '만화를 왜 하려고 하지?'는 모든 작가가 거치는, 또 반드시 거쳐야 하는 고민이다. 시기만 다를 뿐이다. 만화를 좋아하기 시작할 무렵에는 '좋으니까!'라고 빠르고 간단하게 답할 수 있다. 시간이 지나고 꿈도 구체화되면 고민의 시간도 깊어지고 답을 내는 시간도 훨씬 오래 걸린다.

내가 왜 만화를 그리는지에 대한 고민은 계속되어야 한다. 고민하면 고민할수록 답을 내리기 편해지고 작가로서도 단단해진다는 사실을 기억하자. 왜 만화를 그리는지 스스로에게 질문해 온 기간이 창작자로서의 유통 기한을 정해 준다. 어떤 의미에서건 자신의 만화를 본 독자가 영향을 받았다는 사실을 알게 되면 어떨까? 내가 쓴 이야기가 가치 있어 보이면 만화를 그릴 용기와 희망을 얻는다. 내가 왜 만화를 그리는지 오래, 많이 경험할수록 작가로서의 유통 기한이 길어진다.

왜 작가가 되려고 하는가?
왜 만화를 만들려고 하는가?
왜 이야기를 쓰려고 하는가?
왜 그림을 그리려고 하는가?

당장에 답이 나오지 않으면 불안할 수도 있겠지만 그렇다고 질문을 미루어서는 안 된다. 질문을 던지는 순간 언젠가는 답을 찾게 된다. 답을 얻는다면 오랫동안 만화를 그릴 수 있으며, 작가로서의 뚝심을 간직할 수 있을 것이다.

나는 '왜' 웹툰을 그리는가

• 이종범 SAYS

주요 작품:《닥터 프로스트》

《닥터 프로스트》를 연재하면서 갑자기 '왜'를 질문하게 되었다. 마감이 힘들어지는 순간이었다. 그 무렵 《닥터 프로스트》에는 한 고등학생이 자살해서 주인공이 (왜 자살까지 갔는가를 알아내는) 심리 부검을 실시하는 내용이 있었다. 한 회 분량이 올라가고서 몇 통의 메일을 받았다. 진지하고 구체적으로 자살을 계획 중인 사람들이 보낸 메일이었다. 해당 에피소드의 결과를 보고 자살 여부를 결정하려고 한다는 내용이었다.

내 이야기가 누군가를 죽음으로 몰아넣을 수도 있다는 생각이 들자 식은땀이 흐르고 무서웠다. 다행히 내가 하고자 하는 이야기를 성실하게 마감하고 원래 계획한 목적에 맞게 결말을 낼 수 있었다. 이후 온 메일도 계획을 수정하겠다는 내용이었다. 메일을 받고 내가 오랫동안 고민했던 바를 표현한 만화가 누군가에게 영향을 미치고, 그것이 누군가를 다시 살게 만들었다는 데 전율을 느꼈다.

• 김인정 SAYS

주요 작품:《안녕, 엄마》,《괜찮은 관계》,《더 퀸: 침묵의 교실》

대학을 졸업하고 출판 형식의 만화로 데뷔했다. 단행본 작업은 웹툰 연재와 달랐다. 데뷔작을 마치고 웹툰 차기작을 만들면서 연재할 곳을 구하는데 3개월 정도의 시간이 걸렸다. 짧다면 짧은 기간일 수도 있지만 내게는 그 3개월이 3년 혹은 30년처럼 길게 느껴졌다. 마음이 불안정하다 보니 이상한 생각에 빠졌다. 동료들이 연재를 시작한다는 소식을 들을 때마다 그들이 내 자리를 빼앗는 게 아닌데도 내 자리가 사라지는 기분이었다. 아직 내게 기회가 오지 않았다는 사실을 좀처럼 납득하기 어려웠다.

학교 졸업처럼 끝이 정해진 상태에서 기다리는 3년보다 당장 내일 어떻게 될지 모르는 하루하루를 견디었던 3개월이 너무 힘들었다. 웹툰 작가는 캐스팅을 받아야 하는 배우처럼 연재처에 선택받아야 작품을 연재할 수 있다. 하지만 오디션이 있는 것도 아니고 선택받으려면 우선 실력을 인정받아야 하는데 이를 입증할 기회조차 제대로 마련되어 있지 않았다. 검증받을 기회조차 잡기 어렵다는 점이 힘들었다. 힘들었지만 내가 내 실력을 보여 주고 만다는 생각밖에 없었다. 해내고야 만다는 생각으로 당시에 내가 할 수 있는 유일한 것, 바로 원고를 만들었다.

지금도 그 시간을 되돌아보면 괴롭다. 안정적인 직업인으로서의 작가가 되고 싶다는 열망, 같은 일을 하고 있는 동료와 독자들의 응원, 그리고 내가 좋아하는 만화를 더 잘 그리고 싶은 욕망이 결코 쉽지 않은 환경에서 웹툰을 왜 계속 만들어야 하는지에 대한 해답을 주었다.

• 돌배 SAYS

주요 작품:《계룡선녀전》,《헤어진 다음날, 달리기》,《샌프란시스코 화랑관》

나는 항상 '지금 내가 가장 재미있게 느끼는 것은 무엇인지'를 점검하고

자 한다. 바라던 것을 이루었다고 하더라도 그것이 꼭 만족스러우리라는 법은 없다. 그렇기 때문에 지금의 내가 행복하고 재미있어 하는 것을 강구하는 편이다.

네이버 도전만화에 《샌프란시스코 화랑관》을 올리기 시작했을 때 나는 10년 후에는 작가로 살아갈 수 있으리라는 기대와 계획을 가졌다. 정식 작가가 되기까지 10년이란 시간을 두고 노력해 보자는 생각으로 연재했는데, 빠르게 반응을 얻어 기뻤다. 어릴 때부터 만화를 그렸지만 그때의 만화는 지금의 나와는 다른 사람이 되고 싶어 만든, 한마디로 '척하는' 만화였다. 그런데 《샌프란시스코 화랑관》을 올려 보려고 마음먹었을 때 나는 내가 경험한 일과 느낀 감정을 최대한 있는 그대로 솔직하게 전달하려고 했다. 처음으로 한 시도였다. 이에 대해 긍정적으로 평가해 주는 독자들이 생기자 훨씬 힘을 받았다. 진짜 내가 인정받는 느낌이었다. 나 역시 앞으로 얼마의 시간이 지나면 웹툰을 그리는 이유가 변할지도 모른다. 하지만 지금의 나는 내가 가장 재미있고, 인정받는 작업을 하면서 안정감을 얻고 싶어 웹툰을 그린다.

• 환쟁이 SAYS
주요 작품: 《기사도》, 《악의는 없다》

나는 뭐든 늦되는 사람이다. '만화가'를 꿈으로 정했을 때 내 나이는 스물일곱이었다. 그때부터 6개월 동안의 문하생 생활을 거친 후, 여기저기 외주 만화를 그리기도 하고, 교육용 플래시 애니메이션을 만들기도 하며 겨우겨우 작가 지망생 생활을 이어 갔다. 만화 동아리 'B4'를 만들어 만화를 공부하는 시간도 가졌다. 동아리에서 만난 동료들과 서로 독려하며 완성한 원고를 들고 출판사 문을 두드리길 여러 번이었으나 결과는 번번이 거절이었다. 그리고… 웹툰의 등장! 그때부터는 블로그에 만화를 올리며

다음, 네이버 등의 공모전에 응시도 하고 투고도 했지만 역시 연재 기회를 잡지는 못했다.

그러던 차에 SBA 서울애니메이션센터에서 개최한 '루키전'이라는 공모전에 작품을 접수했다. 이번에도 본선에만 진출했을 뿐이지 최종 목적인 연재에는 이르지 못했다. 한데 본선 진출작들에 한해 '편집장과의 만남'이라는 자리가 마련되었다. 출판사, 웹툰 플랫폼의 편집장들과 독대할 수 있는 자리였다. 의미 깊은 자리였지만 워낙에 낙담이 컸던지라 큰 희망 없이 등 떠밀리듯 참여했다. 정신을 차려 보니 내 앞에 네이버웹툰의 김준구 대표가 앉아 있었다. 그는 내 만화에 대해 이렇게 말했다. "작가님, 지금 당장 연재해도 되겠는데요!" 눈물이 나왔다. 주변에 아무도 없었다면 통곡했을 것이다. 그렇게 세상에 나온 게 데뷔작인 《기사도》. 내 나이 서른아홉이었다.

수백, 수천 번의 포기하고 싶던 순간이 있었다. 거절당한 원고를 들고 출판사 문을 나설 때마다 내가 빠진 공모전의 수상자 목록을 볼 때마다 예상대로 읽히지 않는 컷 하나, 마음대로 그려지지 않는 선 하나하나마다 좌절했고 우울했다. '보장된 미래도 없고, 내 만화는 자꾸만 연재처에서 거절당하는데 왜 나는 계속 만화를 그리는가?' 그에 대한 나의 답은 '돌아갈 곳이 없고, 이제껏 버틴 게 아깝고, 여기서 포기하는 게 창피해서'였다. 멋도 없고, 구차한가? 그러면 어때? 그게 날 버티게 한다면 그걸로 오케이다!

• 윤태호 SAYS

주요 작품: 《미생》, 《이끼》, 《내부자들》, 《오리진》

대학 입학을 포기하고 만화가가 되기 위해 만화 학원과 허영만 선생님, 조운학 선생님의 문하생 생활을 거치면서 누구보다 치열하고 열심히 실

력을 갈고닦았다. 마침내 1993년 월간 『점프』에 《비상착륙》으로 바라던 데뷔를 하게 된 나는 첫 화를 마감한 뒤 잡지 발간만을 기다렸다. 기대했던 잡지에 실린 작품들을 하나씩 읽어 가며 내 순서를 보게 된 순간, 얼굴이 새빨갛게 달아오르는 게 느껴질 정도로 부끄러워졌다. 이제껏 만화가 아니라 그림을 잘 그리기 위해 노력했다는 사실을 깨달았기 때문이다. 이야기에 자신이 없으니 그림에서 완벽을 추구하려 했다. 그렇게 만화를 그리다 보니 무슨 말을 하는지 도무지 알아보기 어려웠다. 꾸역꾸역 4개월을 연재하고 억지로 완결했다.

당시 나는 만화가를 평생의 직업으로 정했음에도 정작 만화라는 작업과 직업에 대해 모르고 있었다. 두려웠다. 그것은 위기감이었다. 잘할 수 있는 일이라 자신했는데, 반쪽만 잘하고 있었다는 생각에 힘들었다. 그림도 일러스트레이션이 아니라 만화로 보이게 그려야 한다고 생각해서 다시 문하생으로 들어가 생활비를 벌면서 2년간 실력을 갈고닦았다. 그리고 다시 연재를 시작했다.

• 이동건 SAYS

주요 작품: 《달콤한 인생》, 《유미의 세포들》

나는 환경에 따라 목표가 달라지는 사람이다. 웹툰 작가로 데뷔하기 전에는 캐릭터 상품을 판매하는 회사에 다녔다. 나는 귀여운 상품을 디자인하는 업무에 투입되었다. 제품이 귀여울수록 판매가 증가했지만 내가 생각하고 디자인하는 귀여움과 소비자가 귀엽다고 생각하여 구매하는 상품에는 차이가 있었다. 나라면 돈 주고 사지 않을 것 같은 상품을 '귀엽다'고 말하며 기꺼이 돈을 지불하는 데 공감할 수 없었다. 귀여움이 무엇인지를 알기 위해 잘 팔리는 상품들을 연구했고, 그것이 왜 귀여운지 열심히 분석했다. 이에 대한 이해가 생기고 나니 자신감이 생겼다. 그 시절이 있었

기에 귀여운 캐릭터로 독자들에게 인기를 얻은 《달콤한 인생》과 《유미의 세포들》이 만들어질 수 있었다.

• 억수씨 SAYS

주요 작품: 《연옥님이 보고계셔》, 《Ho!》, 《오늘의 낭만부》

어린 시절 나는 말하기에 능통하지 못했다. 생각을 말로 전달하는 데 어려움을 느꼈던 반면에 글로 쓰거나 그림으로 그리면 상대방이 잘 이해하는 것이 신기했다. 그래서 '만화'를 선택했다. 글과 그림이 담겨 있는 만화라면 내 생각을 남들에게 잘 전달할 수 있으리라 여겼다. 《연옥님이 보고계셔》는 나에게 집중하고 내가 하고 싶은 이야기를 토해 낸 작품이다. 그렇게 6년을 연재하고 나니 나에게로만 향했던 시야가 주변과 세상으로 확대되었다. 세상에 눈을 뜨니 하고 싶은 이야기가 많아졌다.

반면에 《오늘의 낭만부》는 아쉬운 작품이다. 굉장히 많이 준비했는데 하고 싶은 이야기가 너무 많은 나머지 무엇을 넣고 빼야 하는지 결정하지 못한 채로 연재를 시작했다. 등장인물별로 사연도 있었고 그들이 말하고자 하는 내용도 분명했고 작가인 내가 전하고 싶은 메시지도 있었다. 그런데 상세한 설계도가 없었다. 어떻게든 될 거라는 안일한 생각을 갖고 연재에 들어갔으니 생각처럼 될 리가 없었다. 정리되지 않은 이야기로 웹툰을 연재하니 독자들도 이 작품이 무엇을 전달하는지 가늠하기 어려웠을 것이다. 반면, 전하고 싶은 메시지는 강해 이야기가 교조적이라는 댓글을 받기도 했다. 결국 제대로 완결하지 못한 채 연재를 끝내고 깊은 고민이 시작되었다. 덕분에 '나는 이것을 왜 하고 있는가?', '무슨 이야기를 하고 싶은가'에 집중할 수 있었다. 그리고 제일 하고 싶은 이야기가 무엇인지 정하고, 작가가 작품에 너무 드러나지 않도록 만들기 위해 노력했다. 작가는 작품으로 말한다는 사실을 깨달은 것이다.

4) 만화를 그리는 이유는 진화한다

내가 왜 웹툰 작가가 되어야 하는지에 대한 고민이 거듭될수록 이에 대한 이유도 진화한다. 웹툰 작가가 되고 싶어 오랫동안 노력해 왔지만 한순간 슬럼프에 빠졌다는 고민을 종종 듣는다. 슬럼프의 유형은 두 가지다. 첫 번째는 의욕적으로 일하던 사람이 신체적, 정신적 피로감을 호소하며 무기력해지는 번 아웃 증후군이다. 번 아웃을 이겨 낼 방법은 재충전밖에 없다. 당장에 쉴 수 없는 상황이라면 답답하게 느껴질 수도 있겠지만 이 답이 최선이다. 자신을 꼼꼼하게 점검하고 한순간에 번 아웃에 빠지지 않도록 일정한 생활 패턴을 유지하도록 하자. 일정한 생활 패턴 안에서 작업할 때는 반드시 휴식이 포함되어야 한다. 많은 웹툰 작가가 데뷔까지 최선을 다해서 노력하기 때문에 두 번째 작품에 들어갈 무렵에 번 아웃 증후군에 많이 빠진다.

두 번째는 만화를 그리는 이유의 유통 기한이 다된 경우다. 이때 진짜 슬럼프가 온다. 내가 이 일을 왜 해야 하는지 더 이상 동기를 찾기 어렵기 때문이다. 적극적으로 다음 단계의 이유를 찾지 않으면 생각보다 오래 슬럼프에 빠져 있을 수 있다. 지도를 보는 것처럼 지금의 고민을 이정표로 삼고 다시 고민의 길을 나서야 한다. 데뷔가 목표였던 지망생의 경우 데뷔라는 목표를 이루면 동기가 사라진다. 그다음 목표가 필요하다. 돈을 벌기 위해, 명성을 얻기 위해, 독자들에게 영향력을 끼치기 위해 등 다른 동기가 있어야 계속하여 만화를 그릴 수 있다. 이처럼 왜 만화를 그려야 하는가에 대한 고민은 계속 진화한다.

웹툰 작가 지망생들 중 다수는 웹툰 작가가 되려는 이유와 자신이 웹툰 작가가 되지 못할 것 같은 요인이 같다. '재능'이다. 도대체 재능이 무엇일까? 재능은 한 개인의 타고난 능력과 훈련에 의해 획득한 능력을 모두 가리킨다. 하지만 우리가 흔히 칭하는 재능은 '타고난 능력'에 집중된다. 그래서 타고난 재능이 없으면 예술가가 될 수 없다고 여긴다.

그리고 예술이라는 단어를 생활과 분리시킨다. 예술가, 즉 웹툰 작가로 살아간다는 것에는 일상생활이 포함되어 있어야 한다. 세상일을 다루는 직업이므로 사회와 너무 멀어지면 안 된다. 다시 말해 직업으로서의 예술이 가능해야 한다. 웹툰도 마찬가지다. 웹툰 작가로 먹고살아야 한다면 타고난 재능뿐 아니라 훈련을 통해 획득한 능력도 필요하다. 타고난 재능만으로는 문제가 발생했을 때 적절하게 대처하기 어렵다. 직업인으로서의 웹툰 작가가 되는 데는 타고난 재능 이상으로 훈련으로 쌓아 올린 일정 능력이 필요하다. 이 점을 분명히 알고 있어야 한다.

우리가 스스로를 향한 반복되는 질문에 답하는 사이 웹툰을 그려야 하는 이유는 발전해 나간다.

TIP **나만의 대륙을 만들어라**

우리가 살고 있는 '만화'라는 이름의 대륙이 있다. 이 거대한 대륙에서 우리들은 길을 걷기도 하고 깃발을 꽂기도 한다. 그

리고 저마다의 방식으로 만화 대륙에 함께 살고 있는 동료들이 있다. 드물지만 누가 봐도 만화가 맞는지 의심하게 되는 만화도 있다. 경계선에 있는 작품들은 만화인지, 영상인지, 게임인지 헷갈린다. 이런 경계에서 노는 걸 즐기는 작가도 있다. 이들을 무엇이라 정의하기는 어렵다. 그러나 만화 대륙에 존재하는 모든 작품에서 가장 중요한 것은 똑같다. 작가의 의도다. 작가의 목적이 명확하여 자신만의 길을 걷다가 깃발을 꽂았을 때, 그는 선구자가 된다. 이것이 예술이다. 누가 먼저 깃발을 꽂았는지를 따지기보다 내가 무엇을 어떻게 할지를 정하고, 나만의 자리를 스스로 만들어 가자.

'나는 왜'에 대한 고민

• '나는 왜' 작가가 되려고 하는가?

웹툰 작가가 되고 싶은 이유를 고민해 보자. '작가'라는 직무에 대해 얼마나 알고 있는지 스스로에게 질문해 본 적이 있는가? 생각보다 많은 작가 지망생이 자신의 희망 직업을 피상적으로만 알고 있다. 작가가 무엇을 하는 사람이기에 나는 작가가 되고 싶은가? 작가로 살아가기 위해 필요한 것은 무엇인가? 나는 작가를 무엇이라 생각하는가? 작가라는 직무의 어떤 점이 나를 사로잡는가? 스스로가 납득할 수 있는 대답이 완성되었다면 이어서 질문하자. 롤 모델로 삼고 싶은 만화가는 누구인가? 롤 모델로 삼을 만한 작가가 되려면 무엇을 어떻게 해야 하는가? 이러한 생각을 구

체적으로 하고 정리해 보자. 다양한 질문에 답하는 과정에서 내가 원하는 일을 시작하기 위한 세부 계획들이 함께 정리될 것이다.

- '나는 왜' 만화를 만들려고 하는가?

왜 수많은 이야기 콘텐츠 중에 만화일까? 왜 많은 이미지 콘텐츠 중에 만화일까? 왜 만화를 만들려고 하는가? 내가 매료된 만화는 무엇이었나? 내가 추구하는 작품의 본보기가 있나? 내가 매료된 만화의 공통점은 무엇인가? 이와 같은 질문을 던지고 답변해 보자. 구체적으로 질문할수록 나의 작품관을 자세히 이해할 수 있고, 내가 추구하는 것이 무엇인지 알 수 있다. 자신의 작품관을 이해하면 자신의 강점과 추구하는 방향이 구체화된다. 작가가 작품을 만들어 내는 든든한 무기를 얻는 셈이다.

2.
재미있는
이야기의 조건

1) 모두가 이야기를 좋아한다

모든 인간은 이야기 속에서 성장한다. '이야기'라는 콘텐츠와 함께 성장한다는 데 한정된 의미가 아니다. 어린아이는 말을 배우기 시작할 때부터 스스로를 3인칭으로 두고 이야기를 만든다. '현빈이는 꽃이 되고 싶어.' 이 한 줄의 문장도 이야기다. 인간은 이야기와 함께 성장하기에 이야기 공부는 즐겁다. 그럼에도 이야기 공부가 괴롭다면 지금 내가 공부하고 있는 책이 범인이다.

우리는 하루에도 수를 헤아릴 수 없을 만큼 많은 이야기에 둘러싸여 살지만 그만큼 많이 잊어버린다. 독일의 심리학자 헤르만 에빙하우스는 사람들이 자신이 학습한 내용을 얼마나 빨리 잊어버리는지에 관한 그래프를 만들었다. 이것이 에빙하우스의 망각 곡선이다. 이에 따르면 우리 뇌는 중요한 정보가 들어와도 차츰 잊어버린다. 아무리 재미있어도 학습 직후부터 곧장 망각이 시작된다. 20분

이 지나면 40퍼센트, 하루가 지나면 70퍼센트, 이틀 후에는 80퍼센트 남짓을 잊어버린다고 한다.

에빙하우스의 망각 곡선

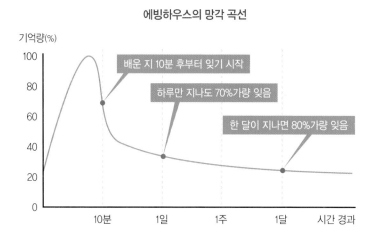

그러니 자꾸 정보를 잊는 스스로를 탓할 필요가 없다. 흥미로운 점은 약 20퍼센트의 정보는 끝까지 기억에 남는다는 사실이다. 무엇일까? 내 것이 된 것과 감각적으로 느낀 것, 체험한 것과 지금 나에게 가장 중요한 것이다. 작법서 혹은 참고 도서나 자료는 내가 고민하고 있는 무엇을 찾아볼 때 도움이 되고 기억에도 오래 남는다. 반면에 이야기에 대해 알고 싶은 게 없거나 재미로 읽어 봐야겠다고 펼쳤을 때는 기억에 남는 게 거의 없다. 막연한 호기심이나 의무감으로 하는 작법 공부라면 애석하게도 곧 대부분을 잊을 것이다.

2) '재미'란 무엇일까

'재미'란 무엇일까? 이런 질문을 던지면 다양한 답변이 나온다. 나를 흥미롭게 하는 것, 웃음이 나오게 하는 것, 지루하지 않는 것, 질리지 않는 것, 공감하고 몰입하게 만드는 것, 자극을 주는 것, 정신없게 홀리게 만드는 것, 중독적인 것, 불쾌하지 않는 것…. 온갖 대답이 나올 수 있다. 사람마다 취향이 다르고 재미를 느끼는 지점이 다르기 때문이다. 그래서 이야기 콘텐츠에는 다양한 장르가 존재한다. 로맨스, 액션, 호러, 미스터리, SF 등의 여러 장르는 그만큼 사람의 취향이 다양함을 뜻한다.

재미란 사람마다 다르게 느끼는 주관적인 감정이라 객관적으로 설명할 수 없다고 여길 수도 있다. 그럼에도 불구하고 대체로 대중이 재미있다고 느끼는 것들에는 공통점이 있다. 사람들은 '반응이 확실한 것', '다음이 궁금한 것', '나의 감정을 움직이게 만드는 것'에 재미를 느낀다. 그것이 로맨스, 액션, 호러 등의 이야기 소재로 구분되는 것과는 별개로 느끼는 공통적인 재미 요소다.

독자가 무엇을 재미있다고 느끼는지 궁금하다면 일단 내가 재미있게 봤던 작품을 찾으면 된다. 작가 자신이 재미있게 본 작품을 찾았다면 이어서 (해당 작품의 작가가) 그 작품을 '어떻게' 재미있게 만들었는지를 찾아보자. 이때 작가 입장에서 던진 재미에 대한 질문에는 반드시 '어떻게'가 포함되어 있어야 한다. '어떻게 재미있게 웹툰을 만들지?'가 작가인 여러분이 해야 할 고민이다. 내가 좋아하고 감동받은 작품들이 어떻게 대중의 반응을 이끌고 다음을 궁금하게 하고 감정을 움직이게 하는지 유심히 살펴보자.

3) 사람들은 '나'에게
 가장 흥미를 느낀다

어느 심리학자가 피실험자들을 시끄러운 클럽으로 불렀다. 두 명의 심리학자는 클럽 한가운데 있고 피실험자들을 클럽 한구석에 앉게 했다. 그리고 자신들의 말이 들리면 손을 들라고 주문했다. 피실험자들은 본능적으로 자신의 이름이 나올 때 손을 들었다. '내 이야기를 하는 것 같다' 혹은 '내 이름이 들리는 것 같다'고 여겨질 때다.

음악이 크게 울려 퍼지는 클럽에서는 바로 옆에 있는 사람과의 대화도 힘들다. 그럼에도 자신과 관련된 말이 나올 때 사람들은 곧장 알아차렸다. 기본적으로 나에 대한 이야기가 나올 때 관심을 갖기 때문이다. 반대로, 내가 아닌 남에 대한 이야기에 관심을 보인다는 의견도 있다. 하지만 나보다 남을 중요하게 여기거나 '나와 전혀 무관한' 남의 이야기에 관심을 갖는 사람은 드물다. 남의 이야기에 관심을 보이는 사람도 남에 대한 이야기가 나에게 영향을 미칠 때 관심을 갖는다고 봐야 정확하다.

대다수의 사람은 자신과 (자신이 보는) 이야기의 주인공을 동일시한다. 그래서 주인공이 위기를 맞이할 때 주인공에게 몰입하고 그가 위기에서 벗어나도록 열심히 응원한다. 주인공에게 자신을 투영했으므로 주인공이 죽거나 위기를 해결하지 못하는 상황을 바라지 않는다. 모든 사람이 하고 싶은 것, 모든 사람이 하고 싶지 않은 것과 같은 보편적인 감정은 타인인 주인공을 나와 동일시하는 아주 간단하고 중요한 팁이다.

4) 거짓인 줄 알면서도 빠져드는 이야기란

작가의 일이란 실은 거짓말하기다. 작가들은 이야기 세계의 바깥쪽에 있는, 누군지 모르는 수백만 명을 향해 천연덕스럽게 거짓말한다. 독자들도 작가의 이야기가 사실이 아님을 알고 있다. 거짓인 줄알면서도 작가의 이야기를 궁금해하고 그가 제시하는 등장인물에몰입한다. 기본적으로 사람들은 남의 이야기에 관심이 없다고 했는데 왜 거짓인 줄 알면서도 나와 전혀 다른 세계에 사는 사람(작가가만든 이야기의 주인공)의 이야기에 몰입하는 것일까?

이야기를 통해 나의 삶을 확장시키고 싶어 하기 때문이다. 사람들은 자신이 살고 있는 현실 세계의 단조로운 일상과 한정적인 생활 반경에서는 금방 경험에 대한 한계를 느낀다. 따라서 이야기라는 낯선 세계에 던져진 가상의 인물을 통해 대리 만족을 느끼며 간접적으로나마 삶을 확장한다. 이때 낯선 세계에 들어간 주인공의감정에 이입할 수 없다면 주인공을 통해 느끼는 대리 만족은 금방끝난다. 나를 대신해 새로운 세계에서 여러 체험을 하는 주인공이느끼는 감정을 알 수 있을 때, 대리 만족이 오래 유지된다. 대리 만족이 가능하다는 것은 독자가 이야기 속 인물에게 자신을 투영했다는 의미다.

대부분의 이야기는 현실과는 전혀 다른 세계에 사는 주인공을 등장시킨다. 그래서 간혹 초보 작가들은 독자들을 자신의 이야기에몰입하게 만들고자 (자신이 만든) 세계에 대한 설명을 구구절절 늘어놓는다. 독자가 이야기 세계를 이해하지 못하면 이입하기 어려울

거라 생각해서 하는 실수다.

처음부터 독자들을 내가 만든 이야기에 강하게 몰입시키고 싶다면 세계보다는 독자가 이입할 주인공의 감정을 다루어야 한다. 또 이야기가 사실적이고 묘사가 지나치게 세밀할수록 오히려 독자는 이야기에 들어갈 틈을 찾지 못한다. 반대로 현실과 너무나도 다른 상상의 이야기는 도무지 공통점을 찾기 어렵다. 두 경우 모두 주인공에게 몰입하지 못한다. 이럴 때 독자는 이야기의 주인공과 자신을 동일시할 수 없으며 철저하게 '남의 이야기'로 여긴다. 당연히 관심이 멀어진다. 즉 너무 구체적인 이야기이거나 공통점이 없는 이야기의 경우 나의 이야기가 아니라고 느껴 재미를 잃는다.

정리하자면 작가는 자신의 작품을 독자들로 하여금 나의 이야기라고 생각하게 해야 한다. 또 독자가 캐릭터에 몰입할 수 있도록 공통 요소, 즉 공감대를 만들어야 한다.

5) 사람들은 이야기를 통해 삶을 확장하고 싶어 한다

인간은 욕망으로 만들어진 존재다. 잠에서 깬 순간부터 우리는 온종일 욕망한다. '일어나기 싫다'부터 '잠자기 싫다(얼른 자고 싶다)'까지, 무엇을 '하고 싶다' 혹은 '하기 싫다'고 끝없이 욕망한다. 그중 욕망대로 할 수 있는 비중은 고작 2퍼센트 남짓이다. 하고 싶은 것, 욕망하는 것을 하지 못하는 게 인생이라니… 답답하다. 그렇기 때문에 사람들은 삶이 답답할수록 현실에서 채우지 못한 욕망을 실현

하기 위해 삶을 확장할 수 있는 이야기를 찾는다. 이야기 세계의 주인공을 통해 답답한 현실을 잊거나 바꿀 수 있으니까.

그래서 모든 이야기의 핵심에 '나의 이야기'가 존재한다. 작가는 어떻게 하면 독자가 자신의 이야기라고 느끼게 할 수 있을까. 어떻게 하면 독자가 주인공을 찾게 만들까 등을 고민해야 한다. 작가들이 사용하는 기법이 있으니 걱정하지 않아도 된다. 이 기법을 갈고 닦은 이가 프로 작가다.

독자가 이야기를 접하는 순간 가장 먼저 하는 행동은 '주인공 찾기'지만 이를 자각하지는 못한다. 습관처럼 자신도 모르게 하는 행동이다. 게다가 거의 모든 이야기에서 작가들은 독자들이 궁금해하기도 전에 주인공을 눈앞에 가져다 놓는다. 영화나 드라마가 시작하자마자, 웹툰 1화를 클릭하자마자 지금부터 감정을 이입할 대상인 주인공을 쉽게 발견한다.

오랜 시간에 걸쳐 작가들이 독자들과 맺은 약속 때문이다. 몇 가지 대표적인 약속을 살펴보자. 양쪽 눈의 색이 다른 오드아이일 때, 머리가 백발일 때, 앞머리가 눈 사이를 지나는 캐릭터일 때, 이들은 주인공일 가능성이 높다. 또 컷 밖으로까지 전신이 멋지게 나타나거나 1화에서 독백하는 캐릭터가 주인공이다. 이들은 오랜 시간 동안 여러 만화에서 나타난, 독자가 이야기와 주인공에게 이입할 수 있도록 작가들이 만들어 둔 클리셰cliché다. 작가들은 약속된 클리셰들을 활용하여 주인공을 등장시킨다.

간혹 그가 주인공이 아닌 경우도 있다. 그다음 페이지에 등장하는 머리색이 검고, 눈 색깔이 평범한 캐릭터가 주인공이 된다. 독특한 외형이나 멋진 포즈를 취하는 주인공도 있지만 평범한 현실 세

계의 독자와 최대한 비슷해 보이게 만든 주인공도 있다. 작가는 평범해 보이는 이들이 이야기의 주인공이라는 사실을 눈치채게 한다. 평범한 주인공이 멋진 주인공으로 성장할 때, 그에게 평범한 나(독자 자신)를 대입한다. 나와 닮은 주인공이 성장하면 독자는 나 자신이 성장하는 듯한 느낌을 받는다. 또 평범한 외형의 주인공이 등장할 때는 자기도 모르는 특별한 능력을 갖고 있다. 별다른 특성이 없어 보이는 주인공이 갖고 있는 전형적인 클리셰다.

6) 위대한 이야기에는 '테마'가 있다

미국 드라마《왕좌의 게임》[1]은 시청자가 주인공처럼 보이는 캐릭터에 이입하면 얼마 지나지 않아 그가 죽는다. 그래서 이 드라마 작가진이 뛰어나다고 말할 수 있다. 절대로 깨서는 안 된다고 믿어 왔던 원칙, 즉 '주인공은 죽지 않는다'는 불문율을 깨뜨렸음에도 대중적인 인기를 얻었기 때문이다.

　대부분의 이야기는 '익숙한 공간에서 벌어지는 낯선 이야기', '낯선 공간에서 벌어지는 익숙한 이야기', '인간이라면 누구나 겪는 일', '인종과 나라에 관계없이 보편적인 것'에 대해 다룬다. 누구도 겪고 싶지 않은 일을 다룬다고 해도 역시 독자들이 공감하고 몰입하게 만든다. 죽음은 누구도 겪고 싶지 않은 일임에도 불구하고 그동안 이야기 콘텐츠에서 잘 다루지 않았다. 부정적인 감성을 생산한다고 여겼기 때문이다. 현대의 이야기 콘텐츠는 산업적이고 대중적인 성공을 위해 기능했기에 보다 대중적인 소재를 택하려고 했다. 그런

면에서 사람들이 부정적으로 생각하는 죽음은 소외받기 좋은 소재였다. 그런데《왕좌의 게임》은 오랫동안 터부시되어 온 죽음이라는 소재를 가지고서 죽음이 어떤 감각인지와 죽음으로 치닫는 상황을 체험시키면서도 재미를 놓치지 않았다.

많은 이가《왕좌의 게임》을 좋아하는 이유는 이제껏 삶의 바깥에 위치한다고 여기며 줄곧 삶에서 밀어내던 죽음을 삶의 일부로 받아들이게 하고, 삶이 죽음을 통해 완성됨을 보여 주었기 때문이다. 이 드라마에서 죽음을 맞이한 여러 캐릭터는 결코 악하거나 혹은 죽을 만한 행동을 했거나 아니면 죽을 수밖에 없는 상황에 놓였기에 죽음을 맞이한 것이 아니다. 이 역시 죽음이라는 숙명은 우리 힘으로 피할 수 없는 삶의 종착지임을 확인시켜 준다. 다른 작품들처럼 용감하게 죽음을 돌파하는 캐릭터에게 대리 만족을 느끼게 하는 게 아니라, 세상을 호령하던 권력자라도 죽음 앞에서는 평등하다는 삶의 진리를 마주하게 만든다. 이러한 의미에서《왕좌의 게임》은 삶을 확장시키는 이야기가 될 수 있다.

《왕좌의 게임》말고도 오랫동안 이야기 콘텐츠가 쌓아 올린 클리셰를 따르지 않으면서도 주인공에게 몰입하게 만들고 위대한 이야기라고 손꼽히는 이야기에는 공통적으로 '테마'가 존재한다. 이야기의 테마는 온전히 작가의 것이나 이야기는 작가 혼자 쓰는 게 아니다. 당대의 사회와 사람들, 그리고 여러 가지와 소통하며 만들어진다. 작가의 것임에도 테마는 독자의 공감을 불러일으켜야 하며, 당대성과 보편성을 반영하고 있어야 한다. 그래야만 많은 사람이 공감하고 몰입할 수 있는 이야기로서의 완결성을 가진다.

7) 재미있는 이야기의 공통점은

다시 재미에 대해 생각해 보자. 재미있는 이야기를 만들기 위해서는 독자가 주인공에게 몰입할 수 있게 해야 한다고 했다. 또한 삶을 확장시키는 이야기여야 한다. 하지만 사람들이 공통적으로 '재미있다'고 느끼는 이야기가 무엇인지 한 손에 잘 잡히지 않는 것도 사실이다. 그때는 만화, 영화, 드라마 가운데 장르, 작가, 스타일을 막론하고 내가 재미있다고 생각하는 콘텐츠부터 골라 보자. 몇 개나 될지는 사람마다 다를 것이고, 막상 꼽아 보니 공통점이 없어 보일 수도 있다. 혹은 공통점을 찾음으로써 재미의 정수를 발견할지도 모른다. 그러고 나서 내가 고른 콘텐츠들을 한 줄로 요약하고 정리하자. 수가 많을수록 공통점을 빠르게 파악할 수 있다.

신기하게도 한 줄로 요약한 글에는 다음과 같은 공통점이 보일 것이다.

> 누군가 무엇을 간절히 바라는데 얻기는 너무 어렵다.
> 삶의 균형을 잃어버린 주인공이 다시 균형을 찾는 이야기다.

대부분 이 두 가지 중 하나에 들어간다. 이 명제가 수천 년간 전 세계에서 공통적으로 지켜 온 이야기의 핵심이다. 하지만 '왜'라는 질문을 던져야 내 것이 될 수 있으니 진지하게 물어보자. '왜 간절히 바라는데 얻기는 너무 어려울까?' '왜 삶의 균형을 잃었는데 균형을 되찾으려는 것일까?'

재미있는 만화(콘텐츠)를 이와 같은 명제로 요약할 수 있는 이유

는 간단하다. 우리의 삶이 그렇기 때문이다. 여러분도 마찬가지다. 아마도 첫사랑이 그랬을 것이다. 또한 입시, 취업, 승진 등 온갖 경쟁이 그렇다. 열렬히 원하지만 얻기는 힘들수록 이야기는 재미있어진다. 욕망은 크지만 그것을 얻을 수 없다는 것은 한쪽으로 기울어진 시소처럼 균형을 잃었다는 의미다. 그러므로 균형을 되찾기 위해 노력할 것이다. 이때 주인공의 입장이 아니라 주인공을 바라보는 입장에서 따져야 한다.

갖고 싶은 장난감을 우연히 선물로 받는다면? 그날은 무척 행복하겠지만 이 행복은 오래 기억되지 않는다. 갖고 싶은 피규어를 얻기 위해 한 달 동안 힘겹게 일해 마침내 손에 얻었다면? 이때의 경험은 쉽게 잊을 수 없다. 오다 에이치로 작가의 《원피스》 챕터 1은 '해적 왕이 되고 싶다'로 요약할 수 있다. 하지만 챕터 2를 '그래서 해적 왕이 되었다'로 요약할 수 있다면 이야기는 이 지점에서 동력을 잃게 된다. 물론 우리가 아는 것처럼 정말 온갖 우여곡절이 진행 중에 있다.

말하자면 우리들은 매일 사소한 것부터 원대한 것까지 다양한 욕망을 꿈꾸지만 대부분 욕망을 이루는 데 실패한다. 인간은 자신이 하루에 품는 욕망의 고작 2퍼센트밖에 이루지 못한다고 했던 것처럼. 이와 같은 이유로 비극이 가능해진다. 욕망에 성공하건 아니면 실패하건 욕망하는 과정 자체가 이야기가 된다.

8) 주인공이 주인공답기 위해서는

첫사랑은 유독 오래 기억에 남는다. 또 대부분의 첫사랑은 이루어지지 않는다. 첫사랑은 실패로 끝나기 때문에 기억에 오래 남는다. 간절히 원했지만 실패했던 경험은 오래 저장되고 기억된다. 한 작가가 첫사랑에 관한 이야기를 쓴다면 비슷한 경험을 한 독자들은 여기에 공감하고 빠져든다.

독자들이 공감하는 이야기에는 몇 가지 공통점이 존재한다. 대표적으로 주인공과의 공감대 형성이다. 보통의 독자들은 이야기의 주인공을 자신과 동일시하기 때문이다. 그래서 작가들은 특별한 재능을 가진 주인공, 특별한 재능은 없어도 매력적인 주인공을 만들기 위해 노력한다. 그런데 매력적인 캐릭터를 만드는 것 못지않게 중요한 요소가 독자가 한눈에 주인공이 누구인지를 알 수 있게 해 주는 일이다. 그리고 독자가 이입한 주인공을 통해 이야기를 전개해야 한다.

앞에서 내가 재미있어 하는 콘텐츠를 찾아봄으로써 어떤 이야기가 재미있는 이야기인지 알 수 있다고 설명했다. ('누군가 무엇을 간절히 바라는데 얻기는 너무 어렵다' 혹은 '삶의 균형을 잃은 주인공이 다시 균형을 찾는 이야기다'.) 이를 그대로 따라가면 주인공은 '무엇을 간절히 바라는 캐릭터' 혹은 '삶의 균형을 잃어버린 캐릭터'가 된다.

이제 무엇이 주인공을 주인공으로 만드는지 답할 수 있다. '욕망'이다. 독자에게 누가 주인공인지를 알려 주려면 주인공이 무엇을 얼마나 강렬하게 욕망하고 있는지, 잃어버린 균형을 되찾기 위해 얼마나 노력하는지를 보여 주어야 한다. 주인공이 어떤 식으로 그

의 욕망을 드러내게 만들지가 작가가 독자들로 하여금 주인공을 알 수 있게 하는 핵심 기법이다.

너무나 매력적인 조연들 때문에 주인공의 존재감이 약해질 때도 있다. 이때도 욕망이 범인이다. 조연의 욕망이 너무 뚜렷해서 주인공의 욕망이 희미해진 게 아닌지 점검해 봐야 한다. 주인공이 욕망의 주도권을 빼앗길 때, 주인공은 주인공의 역할을 내어 주게 된다.

우리 모두 목적한 바를 이루기를 원하는 만큼 이야기 속 주인공의 욕망(과 욕망의 성취)은 중요하다. 독자들은 자신의 욕망이 성취되기를 바라기 때문에 그들이 자신과 동일시하는 주인공의 욕망 성취 과정을 '재미있다'고 여긴다. 내 이야기, 아이디어에 재미가 느껴지지 않는다면 혹은 주인공의 매력이 약하다면 되짚어 보자. 주인공은 무엇을 욕망하고 있는지, 주인공의 욕망은 충분히 강렬한지, 그리고 욕망을 이루기가 얼마나 어려운지를.

9) 스토리는 동시대성을 가져야 한다: "요즘의 웹툰 주인공은 욕망이 없다?"

전선욱 작가의 웹툰 《프리드로우》에 나오는 주인공 '한태성'은 처음 등장했을 때는 별다른 의욕이 없는 캐릭터였다. 지금까지 밥 먹듯 해 온 싸움이 싫어졌지만 그렇다고 공부를 잘하고 싶은 것도 아니다. 고등학교에 입학한 그는 아무것도 하지 않고 조용히 학교에 다니려고 하지만 주변에서 그를 가만두지 않는다.

한태성은 이야기의 주인공이지만 욕망이 드러나지 않는 캐릭터

다. '뭐라고? 욕망이 없는 주인공?' 지금까지 재미있는 이야기를 만들기 위해서는 주인공에게 욕망이 있어야 한다고 했는데 이건 완전히 반대말이지 않는가. 심지어 《프리드로우》는 욕망이 없어 보이는 한태성이 주인공으로 등장함에도 재미있다.

재미있는 이야기의 주인공에게는 욕망이 있어야 한다는 말은 오랫동안 이어져 내려온 이야기 창작의 기법이다. 하지만 최근에는 욕망이 약하거나 아예 없는 주인공도 등장하는 것은 물론이고 이런 이야기도 재미를 준다. 그럼에도 주인공이 욕망하는 캐릭터라는 전제는 변함이 없다. 다만 현대의 이야기 콘텐츠에 등장하는 주인공의 욕망의 모양이 변했을 뿐이다. 이 사실을 빠르게 알아차린 눈치 빠른 작가들이 욕망이 없어 보이는 주인공을 만들었다. 독자는 자신과 닮은 캐릭터에게 끌린다. 세상에 크게 기대하거나 바라는 게 없는 독자들은 강렬한 욕망을 갖는 주인공에게 감정을 이입하기 어렵다. 부러워는 할 수 있겠지만. 이런 이야기들은 욕망이 없는 주인공을 어떻게 욕망하게 만드느냐에 이야기의 생명이 달려 있다.

개중에는 주인공이 무엇을 간절하게 바라는 것으로 최종 결말을 맺는다. 이노우에 다케히코 작가의 《슬램덩크》[2] 같은 만화는 10여 년이라는 긴 시간 동안 연재되었는데, 마지막 화에서 한마디만 남긴다. "농구를 좋아한다." 《프리드로우》의 한태성도 비슷하다. 그의 욕망은 '아무것도 하고 싶지 않다'다. 한데 주변에서 한태성이 원하는 바를 이루도록 가만두지 않는다. 그는 조용하게 고등학교 생활을 하고 싶은데 자꾸만 주먹을 쓰라고 보챈다. '무엇을 간절히 바라는데 얻기는 너무 어렵다'는 주인공이 욕망을 이루지 못하게 방해하는 일과 비슷하다. 《프리드로우》는 현대 사회의 청소년들처럼 무기

력하고 나른한 모습을 반영한 주인공을 내세움으로써 그들이 한태성에게 자신을 이입하게 만드는 데 성공했다. 무기력하고 아무것도 하고 싶지 않은 한태성을 《슬램덩크》의 열정 가득한 주인공 강백호처럼 무엇을 욕망하게 만들 수 있을까? 그것이 《프리드로우》의 핵심 테마일 수 있다.

욕망의 모습은 시대에 따라 변한다. 고대 신화 속 영웅들은 나라를 구하거나 괴물을 처치하여 모두의 평화를 위해 욕망하고 노력했다. 현대의 주인공들은 욕망을 외부에서 찾지 않는다. 그들은 자신이 진정으로 원하는 것이 무엇인지를 알기 위해 오랜 시간 방황한다. 내적 욕망을 찾기 위한 여정을 떠난 것이다.

시대에 따른 욕망의 변화를 잘 파악해야 시대성을 반영한 재미있는 이야기를 창작할 수 있다. 작가 개인이 만든 이야기를 '우리들의 이야기'로 만드는 강력한 힘은 세상이 어떻게 돌아가는지를 알고 있는 작가에게서 나온다. 그래야 독자들이 주인공을 자신과 같다고 느끼기 때문이다.

TIP 이야기 만들기와 이야기의 원칙

• 단편보다 장편 만들기가 어렵다는 작가가 있는가 하면 단편 만들기가 더 어렵다는 작가도 있다. 작가의 성향 차이다. 다만 주인공의 욕망과 장애물과의 관계가 작품 길이를 좌우하는 경향이 있다는 사실만은 이해하자. 주인공의 욕망도 크고 장애

물도 그에 못지않게 큰 경우라면 장편이 된다. 욕망이 크다는 것은 주인공이 이루어야 할 목표가 단기간에 이루지 못할 만큼 어렵다는 뜻이다. 무엇을 간절하게 원하는 주인공이 그것을 쉽게 얻지 못하게 만들어야 하니 장애물도 주인공의 욕망만큼이나 힘이 세야 한다. 그래야 극적 효과를 일으키고, 마침내 주인공이 원하는 바를 이룰 때 감동을 줄 수 있다. 반대로 주인공의 욕망이 작으면 장애물도 간단하다. 이 경우 단편이 어울린다. 작가 지망생의 어려움 중 하나가 분량 정하기인데 주인공의 욕망의 크기를 정하면 분량 정하기가 한층 편하다. 일상 속의 별 것 아닌 작은 욕망들을 포착하는 연습을 해 보자. 단편을 만드는 데 도움이 된다.

우라사와 나오키 작가의 초기 단편 〈한밤의 공복자들〉을 보면 쉽게 알 수 있다. 한밤중에 몰래 병원에서 탈출하려는 환자들. 무엇 때문에 몰래 병원을 탈출하려는 것일까? 이유는 금방 밝혀진다. 병원 앞에 한밤에만 문을 여는 맛있는 라멘 집이 있기 때문이다. 환자들은 창문 틈을 비집고 들어오는 라멘 냄새에 잠 못 드는 나날을 보내고 있지만 라멘을 먹으러 갈 수 없는 처지다. 병실 앞에는 무서운 간호사 부대가 대기하고 있다. 물론 환자들의 라멘을 먹겠다는 의지도 만만치 않다. 철두철미한 계획을 세워 겨우겨우 병원 탈출에 성공한 환자들. 그러나 버스 정류장 앞의 라멘 가게까지 가기에는 아직 갈 길이 멀다. 이때 간호사 부대가 나타나고 일부 환자들은 잡히고 만다. 동료들의 희생을 통해 누군가는 라멘 집까지 한걸음 앞서 나간다. 마지막 순간, 마침내 라멘 가게에 발을 들인 일부 환자들은 꿈

에 그리던 라멘을 먹는 영광을 안는다.

〈한밤의 공복자들〉에서 주인공(환자＝공복자)의 욕망은 '라멘을 먹고 싶다'다. 평범하고 이루기 쉬운 작은 욕망이다. 이 특별할 것 없는 욕망이 이야기로 거듭날 수 있는 까닭은 욕망을 가로막는 장애물의 존재 때문이다. 장애물은 간호사 부대의 반대다. 병원에 입원한 환자가 주인공이라 개연성이 생긴다. (간호사는 환자의 건강이라는 타당한 이유로 금식, 외출 금지 등을 관리한다.) 이처럼 작가는 쉽게 지나칠 수 있는 일상의 작은 욕망으로 훌륭한 단편을 탄생시켰다. 우라사와 나오키 작가가 거장으로 칭송받는 이유다.

• 원칙은 법칙이 아니다. (어쩌면 이야기 세계에는 법칙이 없을지도.) 법칙은 정답과 오답이 분명하지만 원칙은 정답보다는 이유와 원리를 다룬다. 따라서 원칙을 완전하게 이해하면 원칙을 뒤집을 수 있다. 랑또 작가의 《SM 플레이어》나 손하기 작가의 《오늘의 순정망화》는 장르의 원칙을 잘 이해한 작가가 원칙을 전복시키고 개그로 승화시킨 좋은 예다.

《오늘의 순정망화》는 로맨스물에 등장하는 전형적인 캐릭터 두 명을 보여 준다. 남자 주인공은 재벌가의 자녀이고 여자 주인공은 평범한 집안의 자녀다. 두 사람은 선택된 이들만 다닐 수 있다는 학교에서 처음 만난다. 남자 주인공은 평범하면서도 독특한 여자 주인공의 매력에 끌리지만 자신의 관심을 엉뚱하게 표현한다. 여자 주인공에게 괜한 트집을 잡는가 하면, 그것도 모자라 여자 주인공을 곁에 두기 위해 자신의 전속 노예가

되어야 한다는 황당한 협박을 한다. 대체로 로맨스 장르의 여자(남자) 주인공은 어쩔 수 없는 상황 때문에 남자(여자) 주인공의 제안을 받아들이게 된다. 이 과정에서 둘의 사이가 가까워지며 어느새 사랑이 싹튼다. 그러나 《오늘의 순정망화》에서 여자 주인공은 남자 주인공의 협박에 곧바로 '머슴' 복장을 하고 나타나 "대감마님 오셨습니까요!" 하고 말한다. 독자가 로맨스 장르에 품는 기대를 완벽하게 부순 것이다.

《SM 플레이어》 역시 하나의 장르에 국한되지 않고 여러 콘텐츠와 장르가 갖는 전형성을 기발하게 전복시킨다. 에피소드마다 다른 설정의 웹툰 한 편이 완결되는 형식인데, 등장인물은 일정하다. 또 독특하게도 작가와 등장인물이 자의식을 갖고 작품에 등장한다. 어떤 에피소드는 막장 드라마, 다른 에피소드는 좀비물, 또 다른 에피소드는 미스터리물, 전대물 등 여러 클리셰를 비틀어 보여 준다.

이들이 장르의 원칙을 잘 알지 못했다면 장르별로 존재하는 클리셰에 대한 패러디를 제대로 표현하지 못했을 것이다. 당연히 독자에게 웃음을 주지도 못한다. 개그만이 아니다. 골드키위새 작가의 《죽어도 좋아》의 경우 로맨스와 타임 루프(시간 여행을 소재로 한 장르로, 이야기 속에서 등장인물이 특정 시간대를 반복적으로 경험하는 것) 장르의 원칙을 잘 알았기 때문에 로맨스 장르의 전형적인 이야기 패턴을 전복시키기도 하고, 적극적으로 활용하기도 하면서 좋은 작품을 만들었다. 원칙은 깨기 위해서 배우는 것일 수도 있다. 혹은 원칙을 제대로 알면 원칙을 지키면서 좋은 작품을 만들 수 있다. 그만큼 원칙에 대한 충분한 이

해가 없는 상태에서 새로운 것을 추구하면 위험하다.

• 작가는 독자에게 독자의 것이 아닌, 제3의 삶에 대한 거짓
말을 체험하게 만들고 싶어 한다. 독자가 자기의 인생을 작가
가 만든 이야기를 통해 확장할 수 있다면, 작가는 독자에게 영
향력을 행사했다고 할 수 있다. 이때의 강력한 도구는 대중들
이 보편적으로 느끼는 재미다. 작가는 재미를 사용하여 '이 이
야기는 당신의 이야기'라고 거짓말하며 독자를 자신의 이야기
에 끌어들인다. 작가는 재미라는 목적지에 닿기 위해 여러 도
구를 사용한다. '주인공이 간절히 욕망하나?', '욕망하는 바를
얻는 방법이 충분히 어렵나?' 등의 질문에 답할 수 있는지 살펴
봄으로써 재미에 닿기 위한 도구를 충분히 사용했는지 알 수 있
다. 내가 만든 이야기를 대입해 봤을 때 이 물음에 긍정적으로
답할 수 있다면 대중적 재미에 닿게 하는 이야기의 첫 단추를
잘 꿰었다고 여겨도 좋다. 이후 단계는 '뭘 원하지?', '왜 원하
지?', '왜 어렵지?', '막는 사람은 왜 막지?' 등의 질문에 답변하
며 채워 나가도록 하자. 이것이 이야기를 만들어 가는 순서다.

이야기가 무엇이라고 생각하는가

'가츠는 무력은 강하지만 피폐한 삶을 살아가던 중에 용병 집단의 수장
그리피스의 눈에 띄고 그의 동료가 된다. 이후 여러 번 생사를 넘나들며

용병 집단 최고의 장수로 커 간다. 이 과정에서 가츠는 용병단을 가족처럼 여기게 되고, 사랑하는 친구들과 연인도 만난다. 하지만 가장 소중한 친구 그리피스 때문에 친구들과 연인, 한쪽 눈, 그리고 팔을 잃는다. 이에 가츠는 그리피스에게 복수하고자 하지만 그는 신이 되어 버렸다.'

　미우라 켄타로 작가의 《베르세르크》를 아주 짧게 요약했다. 이 짧은 글에서도 우리는 가츠의 욕망과 그의 욕망을 막는 장애물이 어마어마하다는 사실을 금방 알 수 있나. 《베르세르크》는 초장편이다. 『Story: 시나리오 어떻게 쓸 것인가』(민음인, 2002)의 저자 로버트 맥키는 이야기는 '삶에 관한 은유'라고 했지만 《베르세르크》를 보면 이야기는 '의지의 흔적'이 아닐까도 싶다. 무엇이든 좋다. 이야기에 대한 나만의 정의가 나올 수 있도록 원칙을 알고 학습해 보자.

<div align="right">더 알아보기</div>

이야기란 의지의 흔적이다: 《신의 탑》으로 보기

《베르세르크》의 주인공 가츠가 풀어내는 이야기를 감상하다 보면 이야기란 주인공이 펼치는 '의지의 흔적'이라는 데 공감하게 된다. 가츠는 '복수하고 싶다'는 욕망을 갖는다. 그것을 이루는 과정에는 장애물이 존재한다. 가츠의 복수 대상은 인간의 능력으로 대적할 수 없는 신적 존재다. 주인공의 욕망이 어마어마하게 크지 않는 이상, 그의 여정은 커다란 장애물 앞에서 끝난다. 하지만 작가가 주인공의 욕망을 충분히 강렬하게 만들어 낸다면 그는 어떠한 장애물이 있더라도 자신의 욕망을 이루기 위해 '의지'를 발휘하게 된다. 그 결과로 계속해서 사건이 발생한다. 동료를 받아들이고, 새로운 무기를 얻기 위해 노력하며, 끝없는 싸움에도 지치지 않

고 앞으로 나아간다. 《베르세르크》에 나오는 대부분의 사건은 주인공 가츠가 가진 의지로 인해 생긴 흔적이다.

SIU 작가의 《신의 탑》도 비슷하다. 2010년 7월 5일에 연재가 시작되었는데 10년이 지나서도 '신의 탑'에 오르기 위한 주인공 밤의 여정은 계속되고 있다. 한데 주인공 밤이 신의 탑을 오르고자 한 것은 온전히 그의 의지가 아니었다. 밤은 자신의 인생의 전부인 라헬을 따라 신의 탑으로 인도된다. 라헬의 꿈이 신의 탑에 오르는 것이었다. 이후 라헬과 헤어진 밤은 오직 라헬을 찾기 위해서 여정을 시작한다. 이 과정에서 밤은 여러 조력자를 만나고, 그들과 함께 탑을 오르려고 한다.

10년이라는 긴 연재 기간에도 밤의 신의 탑에 오르려는 의지는 변함없다. 그렇지만 작품이 진행되면서 신의 탑에 오르려는 동기는 변했다. 《신의 탑》은 크게 3부로 나뉘는데 '1부: 탑을 오르는 자들'(1-80화)에서 라헬의 정체가 밝혀진다. 동시에 신의 탑에 오르려는 이유가 외적 조건(라헬)에서 내적 조건(밤의 욕망)으로 변하는 사건이 만들어지며 국면이 전환된다. 긴 호흡을 갖는 대하 서사시에서 주인공을 외적 조건으로만 움직이기에는 동력이 부족하다. 주인공은 외부의 부추김이나 주변의 의지로 어떤 일을 시작했을지 모르나, 결국 자신이 머물던 세계를 떠나는 것은 그의 의지여야 한다. 작가는 밤이 탑을 올라야만 하는 이유를 밤의 욕망에서 찾을 수 있도록 사건들을 배치했다.

이처럼 《신의 탑》은 주인공의 '의지의 흔적', '의지의 흐름'에 따라 이야기가 구성됨을 보여 준다.

3.
플롯과
사건

이야기는 욕망이 주도한다. 한 인물이 자신의 삶에 균형을 찾기 위해 무엇을 필요로 하고 갈망하는지가 이야기다. 인생의 균형이 깨지면 인간은 균형을 되찾기 위해서 온갖 세력들과 맞선다. 인류가 이야기를 통해 수천 년간 설명하고 납득시켜 온 것이 그것이다. 이야기는 삶에 관한 은유다.

— 로버트 맥키

1) 이야기의 조건에는
스토리(줄거리), 플롯, 사건이 있다

앞서 우리는 이야기에 대해 살펴보고 재미있는 이야기의 조건을 다루면서 하나의 명제를 밝혀냈다. 이야기 작법을 공부하는 사람들의 공통 구호이자 작가라면 늘 기억하고 있어야 할 원칙이다. 웹툰 작가를 꿈꾼다면 이야기의 원칙에도 능통해야 한다. 웹툰 작가를 직

업으로 삼아 오랫동안 활동하려면(생활하려면) 예술적인 영감 못지않게 꾸준한 일과가 필요하다. 이를 위해서라도 내가 하는 작업, 내가 하는 작업의 원칙에 대한 이해가 필요하다. 또한 웹툰에 적용되는 원칙을 제대로 이해하면 어떤 장르라도 전복시킬 수 있다. 마지막으로 원칙을 지키면서도 충분히 재미있는 이야기를 창조할 수 있다.

사람들은 재미있는 이야기를 원한다. 재미가 없으면 읽히지 않아, 작가들은 재미를 찾기 위해 모든 노력을 다한다. 어떤 이야기가 재미있을까에 대한 답은 의외로 간단하다. 캐릭터의 욕망이 두드러지는 이야기가 재미있다. 작가는 독자가 (이야기에 등장하는) 캐릭터의 욕망에 공감하게 만들어야 한다. 캐릭터의 욕망은 당대성에 부합하기 때문에 세상일, 사회에 관심을 갖는 작가만이 트렌드를 파악하고 거기에 맞는 욕망을 심을 수 있다.

물론 캐릭터만으로 이야기를 완성시킬 수는 없다. 이야기를 지탱하는 다른 하나는 플롯이다. 이야기에서 플롯이 더 중요한지, 캐릭터가 더 중요한지의 여부는 이야기 창작자들의 수천 년 묵은 논쟁거리이기도 하다. 만화에 대입하면 글과 그림의 싸움이다. 정말로 어려운 질문이다. 작가의 성향이나 관심사에 따라 다르게 답할 수도 있고, 모두 중요하다고 대답할 수도 있다. 사실 전부 맞는 말이다. 플롯은 캐릭터의 변화를 이끌 수 있는 사건을 연결시키고, 캐릭터는 사건을 통해 행동하며 이야기를 진전시킨다. 캐릭터와 플롯 모두 이야기의 빼놓을 수 없는 요소다.

그에 앞서 플롯의 이해가 필요하다. 『모리스』, 『전망 좋은 방』 등으로 유명한 영국의 소설가 E. M. 포스터는 『소설의 양상』에서 플롯을 스토리와 구분하여 설명했다.

왕이 죽고, 왕비가 죽었다. 그것은 스토리다. 왕이 죽자, 왕비가 슬픔에 겨워 죽었다. 그것이 플롯이다.

—E. M. 포스터

왕이 죽었다. 　　　　왕비가 죽었다.

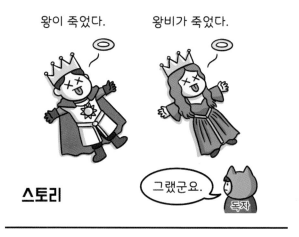

스토리

그랬군요.

왕이 죽자 　　왕비가 슬픔에 겨워 죽었다.

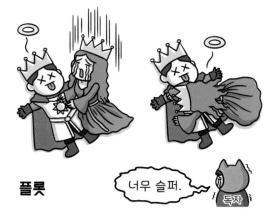

플롯

너무 슬퍼.

이 간략한 설명이 오늘날까지 스토리와 플롯의 관계와 차별성을 명확하게 설명하는 근거로 사용되고 있다. 포스터에 따르면 스토리는 '그래서'와 '그리고'를 통해 전개된다. 반면에 플롯은 모든 것을 '왜냐하면'으로 설명한다. 시간 순서에 따라 사건을 서술하면 스토리, 시간 순서보다는 논리적인 인과 관계를 중심으로 서술하면 플롯이다.

이렇게 말할 수도 있다. 플롯은 작가가 스토리에다 왜 그러한 결과가 나타났는지를 해설하면서 사건을 연결시킨 것이다. 이를테면 '공부를 했고, 시험에 합격했다'는 스토리다. 반면에 '시험에 합격했는데 시험 전날 친구에게 시험 족보를 받아서가 이유였다'는 플롯이다. 플롯은 결과(시험 합격)에 대한 원인(시험 전날 친구에게 시험 족보를 받아서)이 되는 사건을 연결시킴으로써 독자가 납득할 수 있는 이야기를 만든다. 오늘날의 이야기 콘텐츠에서 플롯의 중요성은 더욱 커지고 있다. 같은 소재나 아이디어를 얼마든지 달라 보이게 만드는 힘이 있기 때문이다.

사건에 대해서도 살펴보자. 사건은 이야기가 나아가는 데 필요한 필수 재료다. 사람은 살면서 크고 작은 사건과 마주친다. 한 사람의 인생 전체를 바꾸는 중요하고 커다란 일일 수도 있지만 일상에서 겪는 소소한 일들도 얼마든지 사건이 될 수 있다. 《베르세르크》의 가츠와 〈한밤의 공복자들〉의 환자들이 맞이하는 사건처럼 사건의 크기는 이야기마다 다를 수 있다. 하지만 주인공의 사건을 겪기 전과 겪은 후는 반드시 달라야 한다. 크고 작은 사건들로 인해 캐릭터가 내적, 외적 변화를 맞이해야만 이야기가 진전된다.

포스터가 사례로 든 스토리와 플롯을 가지고 사건을 구성해 보

자. 왕이 죽고 뒤이어 왕비가 죽은 이유를 연결시켰을 때 왕비에게
왕의 죽음은 그녀의 인생 전체에서 가장 충격적이고 슬픈 사건이었
을 것이다. 다만 왕비만이 아니라 독자들도 왕비의 마음에 공감하
고 몰입하게 만들기 위해서 작가는 왕의 죽음이라는 사건을 통해
왕비가 겪을 감정의 반응과 변화를 보여 주어야 한다. 여기에는 왕
의 죽음 외에도 왕비가 왕의 부재를 느끼는 작은 사건들도 필요하
다. 이것이 이야기가 구성되는 과정이다.

지금까지의 설명을 다음의 세 문장으로 정리할 수 있다.

스토리: 시간 순서로 사건을 서술한다.
플롯: 작가의 의도에 따라 결과의 원인이 되는 사건을 연결하여 서술한다.
사건: 캐릭터를 반응하게 만드는 크고 작은 문제다.

2) 스토리와 플롯의 차이는

한 작가가 플롯을, 스토리를 쓰기 시작했다. 어느 날 문득 발상 하나
가 떠올랐기 때문이다. 그래서 발상을 토대로 가상의 사건과 캐릭
터를 만들어 문장을 만들었다. 발상은 '나는 지금 연인이 있어 무척
행복한데, 연인이 없어지면 어떻게 될까?'였다. 이를 근거로 만든
문장은 '어느 날 남자친구(여자친구)가 사라졌다'였다.

문장이 만들어지면 문장을 토대로 또 다른 상황을 떠올릴 수 있
다. 이 단계에서 작가는 여러 아이디어를 실행한다. 캐릭터를 만들
수도 있고 결말을 정할 수도 있다. 이 스토리를 왜 하려고 하는지를

정하거나 생각나는 장면들을 통해서 스토리를 만들어 나가거나 장르부터 설정하고 이후에 이야기를 구성할 수도 있다. 어찌됐든 다음 스토리를 만들어 간다. 동시에 대부분의 지망생은 이 과정에서 막연함을 느끼고, 이야기 만들기에 대한 공포에 빠진다. 하지만 바로 이 순간이 플롯을 공부하기 적절한 타이밍이다.

'어느 날 남자친구(여자친구)가 사라졌다'라는 이야기 콘텐츠가 떠올랐다고 하자. 스토리의 구조가 정해지지 않은 상태에서는 아무것도 할 수 없을 것 같지만 적어도 다른 작가가 쓴 비슷한 콘셉트의 작품을 떠올릴 수는 있다. '아마추어가 영감을 기다리는 동안 프로는 조사를 시작한다'는 말이 있다. 직업 작가들은 영감을 기다리는 시간이 짧다. 기다리는 대신 비슷한 장면들과 비슷한 작품을 떠올리고 찾는다.

이 아이디어는 할리우드 영화《나를 찾아줘》와 비슷하다고 할 수 있다.《아저씨》,《사일런트 힐》,《화차》,《몬스터》,《니모를 찾아서》 등도 모두 '무엇을 찾는다'라는 공통점을 가진다. 반면에 스타일은 전부 다르다. 가족 애니메이션에서 하드보일드 액션물, 공포물 등 하나의 발상이 작가의 의도에 따라 여러 장르로 변주되었다. 그럼에도 모두 감상자를 '추리'하게 만든다.《아저씨》,《사일런트 힐》,《화차》,《몬스터》,《니모를 찾아서》는 잃어버린 무언가를 찾는 이야기다. 무슨 이유에서 어떻게 찾아가는지는 서로 다르지만 무엇을 찾는 과정을 담고 있다.

바로 이 지점에서 우리는 플롯에 접근할 수 있다. 아이디어를 이야기로 만드는 과정에서 결과가 나타나기 위한 나름의 원인을 연결시키기 때문이다. 내가 떠올린 아이디어와 비슷한 콘셉트의 다양한

작품이 있다는 것은 이야기는 대체로 비슷한 방식으로 만들어진다는 뜻이다. 방식은 비슷해도 놀랍게도 작가마다 '왜'에 대해서는 다른 이유를 발견한다. 그래서 발상은 비슷해도 전혀 다른 스타일의 이야기가 완성된다. 플롯의 흥미로운 점이다.

3) 작가를 위한 플롯을 다시 정의하다

플롯은 '사건을 엮어 낸(연결한) 순서와 방법'이다. 정의만으로는 실제 이야기를 만들 때 활용하기가 어렵다. 보다 쉽게 이야기를 쓰고 싶은 이들을 위해 플롯을 다시 정의할 필요가 있다. 이야기를 쓰기로 마음먹었다고 하자. 아무리 생각해도 중심이 될 사건이 떠오르지 않는다면 어떻게 해야 좋을까? 이때 어디선가 '당신이 만들고 싶은 것이 스릴러입니까? 여기 스릴러를 쓰고 싶은 당신에게 꼭 필요한, 스릴러에 알맞은 사건 3종 세트가 있습니다'라는 말이 들린다면? 정말로 이런 패키지 상품이 있다면 얼마나 좋을까? 당장 사고 싶을 것 같다. 수많은 사건 가운데 꼭 필요한 몇 개의 사건을 추리고 이를 알맞게 사용할 수가 있다면 원하는 장르의 이야기를 만드는 데 큰 도움이 될 것이다.

이런 상품은 없지만 플롯을 '사건의 묶음 상품'으로 정의해 보는 것만으로도 큰 도움을 받을 수 있다. 요리를 만들 때 레시피가 필요하듯 따라서 만들기만 하면 특정 장르의 이야기가 나오는 게 플롯이다. 물론 비밀 재료나 손맛은 불포함 사항이다. 플롯은 장르나 이야기의 구조, 사전에 세팅된 프리셋pre-set으로 이해하자. 플롯에는

꼭 필요한 사건이 여러 개 묶여 있으므로 잘 가져다 사용하면 원하는 장르를 만들 수 있다.

플롯은 2천 년 전에는 두 가지(비극과 희극), 중세에는 일곱 가지, 그리고 괴테는 스무 가지라고 말했다. 시나리오 작법서『인간의 마음을 사로잡는 스무 가지 플롯』(풀빛, 2007)의 작가 로널드 B. 토비아스는 플롯의 수를 스무 가지로 규정했다. 반면에『Save the Cat!』(비즈앤비즈, 2014)의 작가 블레이크 스나이더는 열 가지로 나누었다. 작가, 이론가마다 기준이 다르고 수가 달라 어렵게 느껴질 수 있다.

이렇게 생각하자. 플롯의 수에 서로 다른 주장이 있다는 것은 플롯의 수에 정답이 없다는 말이 된다. 내가 옳다고 생각한다면 그중 무엇이든 사용해도 좋다.

4) 새로운 플롯에 대한 갈망은
 언제나 존재했다

플롯을 '미리 만들어 놓은 사건들의 구조(틀)', '사건들의 패키지 상품'이라고 정의하면 이해가 쉽고 이야기에 적용하기도 편하다. 하지만 창작이 직업인 이들은 마음속에 다음과 같은 욕망을 가질 수도 있다. "지구상에 존재하는 플롯의 종류가 스무 가지라고? 그러면 내가 스물한 번째 플롯을 만들겠어!" 모든 플롯은 이미 신화와 성경에 나와 있다고 말하는 사람도 있지만 그것을 거부하는 사람들도 있다. 그런데 새로운 플롯을 만드는 게 가능한 일일까? 이야기는 삶에 관한 은유라는 전제를 그대로 대입해 본다면, 인간이라는 종이 확

장되면 언젠가는 새로운 플롯을 만들 수 있을 것이다. 토비아스는 플롯은 인간의 행동 패턴이라고 했으니 말이다.

새로운 플롯으로 인정받은 사례가 없지는 않다. 미국 TV 드라마 《형사 콜롬보》는 1968년에 첫 에피소드를 방영하여 무려 2003년까지 방송되었다. 이 시리즈가 처음 등장했을 때 사람들은 새로운 플롯이 나타났다고 감탄했다. 1960년대에는 추리물의 플롯이 몇 개 없었다. 사건이 발생하면 범인을 추적해서 잡는다는 단순한 플롯만이 존재했다. 반면에 《형사 콜롬보》는 범인이 누군지를 드라마 초반에 보여 주었다. 이전까지의 추리물은 모두 범인을 철저하게 가려 두었기에 범인 찾기가 작품의 목적이었다. 그러나 《형사 콜롬보》의 모든 에피소드는 범인이 범죄를 저지르는 장면으로 시작된다. 즉 범인과 범죄 수법을 공개하는 장면이 오프닝이었다. 추리 장르 최초로 주인공(형사 콜롬보)이 어떻게 범인의 자백을 받을지를 목적으로 이야기를 진행시켰다. 이전에는 없던 추리 플롯이다.

또 《다크 나이트 라이즈》와 《인터스텔라》를 만든 크리스토퍼, 조나단 놀란 형제도 있다. '플롯의 창조자'라는 영광을 안긴 작품은 《메멘토》[3]로, 모든 사건을 파편으로 만들고 그것들을 섞어 새로운 형식의 이야기를 완성했다. 이 영화는 주인공이 여러 사건들의 순서를 재배열해서 자의적으로 해석한 기억이 한낱 환상에 불과했음을 보여 준다. 《메멘토》의 줄거리는 단순하지만 강력한 반전을 보여 주는 플롯의 힘으로 관객들을 충격에 몰아넣었다.

새로운 플롯을 만들었다고 평가받는 이들도 있지만 그 수는 너무 적다. 놀란 형제가 이야기는 스토리, 플롯, 사건으로 구성된다는 사실을 몰랐다면 《메멘토》를 통해 관객에게 충격을 줄 수 있었을까?

그들은 이야기의 각 요소가 무엇이고 어떻게 만들어지는지 제대로 알고 있었기 때문에 이를 변주할 수 있었다. 다시 말해 원칙을 알아야 원칙을 깰 수 있다.

5) 플롯과 사건을 구분하는 방법은

단편 웹툰 스토리를 만든 작가 지망생이 전문가에게 원고 검토를 부탁했다. 작품을 읽어 본 전문가는 사건이 너무 없다고 말했다. 이와 같은 답을 받은 지망생은 '사건'이 무엇인지 진지하게 고민할 것이다. 사건이 없다는 전문가의 말이 막연하게는 이해가 가지만 구체적으로 설명하기란 막막하다. 사건이 없다는 말은 어떤 의미일까?

간략하게라도 이야기를 만들어 본 경험이 있다면 사건의 중요성을 인지하고 있을 것이다. 아마도 작가 지망생은 (사건이 무엇인지 구체적이고 정확하게 설명할 수는 없어도) 사건의 중요성에 대해서만은 이미 잘 알고 있지 않을까? 또 나름대로는 주인공에게 사건을 주기 위해 열심히 노력했을 것이다. 앞서 스토리와 플롯, 사건을 구별했을 때에도 이야기를 진전시키기 위해서는 사건이 필요하다는 사실을 깨우쳤다. 그런데도 사건이 없다는 말을 듣는 건 왜일까?

지망생: 사건이 무엇인가요?

전문가: 인물에게 어떤 자극이 가해질 때, 그에 대한 인물의 반응이 사건이지요.

지망생: 사건이 너무 없다는 말은 무슨 뜻인가요?

전문가: 인물에게 가해지는 자극이 약하다, 즉 그의 내면에서건 외면에서
건 인물에게 아무 일도 벌어지지 않았다는 뜻이지요.

전문가의 답이 이해가 가는지? 완전히 이해하기는 어려워도 조금
은 구체적이 되었다. 단편 스토리는 분량이 짧기 때문에 캐릭터의
수가 적고 이야기의 스케일도 작다. 지망생은 캐릭터의 내레이션과
대사로만 이야기를 진행시켜도 지루하지 않을 단편 웹툰 스토리를
만들었다. 사건을 만들기 어려워 캐릭터의 내레이션과 대사로만 진
행되는 단편 웹툰을 만들었을 수도 있다. 하지만 전문가의 조언을
듣고, 자신의 작업 패턴을 돌아보고는 내레이션과 대사로 모든 상
황을 설명하는 대신 캐릭터가 상황에서 어떻게 반응하는지를 고민
하기로 했다. 마침내 지망생은 사건을 이렇게 정의했다. 사건이란
'자극에 대한 캐릭터의 반응'이다.

우리는 앞에서 플롯을 사건을 엮어 낸(연결한) 순서와 방법, 사전
에 만들어 놓은 사건들의 구조(틀), 사건들의 패키지 상품 등으로 정
의했다. 플롯의 정의에는 모두 '사건'이 등장한다. 따라서 사건이란
소재, 이야기의 시작, 원인과 결과(인과), 전개를 위한 요소, 스토리
의 분기점, 캐릭터를 입체화시키는 도구(어떤 사건에 캐릭터를 던져 놓
으면 그동안에는 드러나지 않던 캐릭터의 다른, 입체적인 성격이 드러나기 마
련이다) 등과 같은 다양한 개념으로 설명할 수 있다.

사건 없이는 플롯이 있을 수 없다. 그럼에도 불구하고 여러 작가
가 사건 없이 이야기를 만드는 실수를 범한다. 스토리를 쓸 때 발상
뒤에 따라오는 막연함은 모두 사건의 부재 때문이다. 사건은 '자극
에 대한 반응'이므로 사건이 없다면 캐릭터의 반응을 이끌기 위해

어떤 자극과 압력을 줄지 고민해야 한다.

6) 작법서를 공부하는 방법은

웹툰 창작자들은 이야기에 대한 갈망은 있지만 대부분이 이야기 만드는 법을 제대로 배워 본 적 없다. 그래서 작법서를 활용하는데, 보통 얼마 읽지 못하고 책을 덮고 만다. 시중에 나와 있는 작법서 가운데는 번역이 좋지 않거나 초보자가 보기에는 어려운 것들이 많다. 게다가 너무 오래전에 쓰여 작가가 들고 있는 예가 오늘날의 상황과는 동떨어진 경우도 빈번하다. 독자들이 모르는 작품들을 예로 설명하니 이해하기가 어렵다.

작법이란 이야기의 구성 요소들을 샅샅이 분해하여 이야기를 만드는 원칙을 세운, 이야기 창작 이론이다. 할리우드 영화 산업은 고부가 가치 문화 산업이다. 미국 내 인구도 많고 전 세계 개봉 작품이 많기 때문이다. 그만큼 영화에는 막대한 제작비가 들어간다. 제작비가 높으니 실패에 따른 손해도 커서 영화 제작의 전 과정을 철저하게 기획한다. 덕분에 영화 시나리오 작법서도 많다. 웹툰과 영화는 분명히 다른 장르지만 이야기를 창조한다는 점에서 중요한 공통점이 있다. 웹툰 작법을 고민하고 있다면 영화 작법서를 참고해도 좋다.

다만 만화 창작 과정과 다른 부분은 배제하자. 구체적인 시나리오 쓰기 과정은 알고 있으면 도움이 되겠지만 만화 창작에서는 필수가 아니다. 얼개 그림으로 대신할 수 있기 때문이다. 시나리오까

지 꼼꼼하게 쓰고 나서 작화로 넘어가는 작가들도 있다. 대표적으로 강풀 작가가 그렇다. 강풀 작가는 자신의 강점인 이야기 만들기 능력을 십분 발휘하는 동시에 상대적으로 작화에서 예측 불가능한 부분을 줄이기 위해 철저하게 시나리오를 쓴다고 알려져 있다.

처음 작법서를 읽으면 이해 안 되는 부분이 이해되는 부분보다 많아서 당황할 수도 있다. 잘 이해되지 않는다면 그냥 넘어가도 좋다. 작법서는 자세하고 완벽하게 한 번만 읽는 것이 아니라 여러 번 자주 읽는 책이다. 대부분의 작법서는 독자가 여러 번 읽을 것을 가정하고 쓰인다. 실제로 작법서를 통해 이야기 만드는 법을 익힌 작가들은 작법서를 지망생 때도 읽고, 작품을 연재하면서도 읽고, 완결하고 나서도 읽는다. 이렇게 반복해서 작법서를 읽으면 놀라운 경험을 할 수 있다. 책을 펼치고, 다시 펼치고, 또 펼쳤을 때 의외의 부분에 밑줄이 그어져 있기 때문이다. 이를 보고 당황하지 마라. 작법서를 읽기 전과 읽은 후의 자신이 그만큼 달라진 데 쾌감을 느껴라. 성장한 이후에 성장하기 전의 모습을 마주한 것이고, 이 과정을 통해 작법 능력이 향상된다.

《Ho!》로 2015년 오늘의 우리 만화상을 수상했던 억수 작가도 작법서를 즐겨 읽는다. 《연옥님이 보고계셔》를 완결하고서 그는 작품의 발단과 결말의 방향이 달라 만족스러운 완결을 하지 못했다고 생각했다. 새삼 이야기의 중요성을 깨닫고는 『Story: 시나리오 어떻게 쓸 것인가』를 자주 꺼내 읽었다고 회상한다. 단번에 효과가 나타나지는 않으나 이야기에 대한 관심과 노력이 작품에 영향을 미치는 점만은 분명하다.

로버트 맥키의 『Story: 시나리오 어떻게 쓸 것인가』는 작법서의

종착역이다. 상징과 비유가 가득한 책이라 모두가 알지만 모두가 읽지 않은 책이라는 우스갯소리도 있을 정도다. 좋은 책이지만 작법서를 처음 접하는 초보자가 읽기에는 어려운 부분이 많다. 로널드 B. 토비아스의 『인간의 마음을 사로잡는 스무 가지 플롯』도 지망생들의 사랑을 받는 작법서 중 하나다. 수천 년간 이어져 내려온 이야기의 주요 방식을 스무 가지로 분류했고, 할리우드 영화, 고전 소설, 신화 등 다양한 사례를 정리했다. 이야기에 대한 원론적인 이해를 원하는 독자라면 도움을 받을 수 있다. 스티븐 킹의 『유혹하는 글쓰기』(김영사, 2002)는 천재 작가가 어떻게 탄생하는지, 어떤 방식으로 글을 쓰는지를 에세이 형식으로 정리한 책이다. 소설처럼 읽다 보면 스티븐 킹의 글쓰기 방식을 알 수 있다. 다만 재미있는 이야기 속에 진리가 숨어 있기 때문에 독자의 읽기 목적에 따라 다소 불친절한 작법서가 될 수도 있다. 블레이크 스나이더의 『Save the Cat!』은 앞의 책들보다 친절하게 쓰였지만 저자가 기존의 작법 이론들을 적용하고 변화시킨 자신의 이론을 정리한 책이라 초보자들에게는 적절하지 않다. (하지만 재미있다.)

우리나라 영화를 기반으로 정리한 심산의 『한국형 시나리오 쓰기』(해냄, 2004)는 한국 저자의 책이라 이해하기 좋다. 이 책은 데이비드 하워드, E. 마블리의 『시나리오 가이드』(한겨레, 1999)에 영향을 받았다. 시드 필드의 『시나리오란 무엇인가』(민음사, 2017)도 영화 작법서로 많이 읽히는 책이다. 그러나 『시나리오 가이드』나 『시나리오란 무엇인가』는 『한국형 시나리오 쓰기』보다 오래전에 만들어진 책이고 작법 이론에 보다 치우쳐져 있다. 또 사례로 등장하는 할리우드 영화도 제작된 지 오래라 찾기 어렵다는 단점이 있다.

만화 작법서로는 야마모토 오사무의 『만화 만드는 법』(길찾기, 2016)이 있다. 《머나먼 갑자원》, 《도토리의 집》의 작가이기도 한 저자의 크고 작은 노하우와 만화가로서 갖추어야 할 태도에 관해 집대성했다. 스토리와 연출은 구체적으로 잘 설명했지만 일본 출판 만화 중심으로 서술되었기에 한국의 웹툰에 적용하는 것은 독자의 몫이다. 기본적인 만화 연출에 대해서는 배울 점이 많다.

TIP 클리셰 활용하기

• 클리셰는 관습적인 것, 빤한 것으로 인식된다. 프랑스어로 '상투적인', '진부한', '판에 박은'이라는 뜻이다. 어원처럼 대개 더 이상 새로울 것이 없다는 의미로 사용되며, 부정적인 인식이 강하다. 하지만 어떻게 사용하느냐에 따라 그 효과가 다르다. 잘 사용하면 친숙하면서도 많은 사람이 오래 기억하는 명작을 만들 수 있다.

클리셰와 같은 의미로는 '전형', '신파', '플롯' 등의 단어가 사용된다. 모두가 공유하는 게 클리셰라면 그것은 플롯과 동의어라고 할 수 있다. 클리셰는 독자가 예상하고 기대하는 것을 가져다준다. 그래서 빠르고 효과적으로 독자의 기본적인 기대감을 충족시킨다.

웹툰 플랫폼에는 장르 구분이 있다. 보통 내용의 주요 소재가 되는 것을 장르로 구분한다. 두근거리는 사랑 이야기를 좋

아하는 독자는 '로맨스' 장르를 원한다. 등골이 오싹해지는 기분을 느끼고 싶다면 '공포' 장르를 찾을 것이다. 이처럼 독자는 어떤 기대감을 갖고 그것을 충족시켜 줄 장르를 찾는다. 장르는 클리셰를 바탕으로 만들어진다. 클리셰의 관습적이고 예측 가능하다는 특성은 부정적이지만은 않다.

다만 클리셰가 목적이 되면 이야기를 통해 상대를 감화시키기 어렵다. 재미를 위해서 인생을 확장시키는 것이 이야기라면 독자들을 이야기 안으로 초대해 독자의 삶을 확장시킬 수 있어야 한다. 클리셰가 목적이 된 작품은 이 기능을 하지 못한다. 최종적으로 인생이 확장되면 클리셰가 쓰였어도 빤하다고 할 수 없다. 우리가 고전이라 일컫는 작품들은 클리셰로 가득해도 빤하다고 평가받지 않는다. 결국 대중성, 대중적 재미, 클리셰, 신파라는 도구로 잘 직조된 이야기를 만든다면 훌륭한 작품을 완성할 수 있다.

• 플롯은 몇 개나 될까? 작법서마다 플롯을 나누는 기준도 다르고 그 수에도 차이가 있다. 그렇다면 작법 책에서 말하는 플롯을 얼마나 익혀야 할까? 프로 작가들도 많아야 두세 가지의 플롯만 사용한다. 작가마다 자신에게 강하게 와 닿는 플롯이 따로 있기에 주로 쓰는 익숙한 플롯 하나만 있어도 작가로 활동하는 데 어려움을 겪지 않는다. 그러니 스무 개의 플롯을 모두 익혀야 한다는 부담을 갖지 않아도 된다. 주로 사용할 하나의 플롯을 익히고, 변주할 만한 한두 개의 플롯을 더 가지면 충분하다.

• 『인간의 마음을 사로잡는 스무 가지 플롯』의 저자 로널드 B. 토비아스는 플롯을 스무 개로 나누어 설명했다. 주로 고전과 영화를 사례로 정리했다. 그의 책은 아직도 많은 작가 지망생들에게 읽히는 작법서의 고전이다.

토비아스가 이 책에서 분류한 스무 개의 플롯을 정리하면 다음과 같다.

① **추구**: 주인공이 자신의 인생을 바꿀 만큼 의미 있는 대상을 찾는 데 집중하는 플롯
→ 사례: 『연금술사』, 『돈키호테』, 《신의 탑》 등
② **모험**: 무엇인가를 찾는 주인공이 모험(여행, 여정)에 집중하는 플롯
→ 사례: 《인디아나 존스》, 《센과 치히로의 행방불명》 등
③ **추적**: 주인공이 누군가를 쫓는 행동에 집중하는 플롯
→ 사례: 《추격자》 등
④ **구출**: 주인공이 악당의 음모에 붙잡힌 누군가를 구출하는 행동에 집중하는 플롯
→ 사례: 《쉰들러 리스트》, 《라이언 일병 구하기》 등
⑤ **탈출**: 어딘가에 갇힌 주인공이 탈출하는 데 집중하는 플롯
→ 사례: 《빠삐용》, 《프리즌 브레이크》 등
⑥ **복수**: 주인공이 복수에 집중하는 플롯
→ 사례: 《친절한 금자씨》, 《올드보이》, 『햄릿』, 『메데이아』 등
⑦ **수수께끼**: 주인공이 어떤 이유로 풀어야만 하는 수수께끼(시험)에 집중하는 플롯

→ 사례:『도둑맞은 편지』,《나를 찾아줘》등

⑧ **라이벌**: 주인공이 라이벌과의 대결에 집중하는 플롯

→ 사례:《아마데우스》,《블랙 스완》등

⑨ **희생자**: 주인공이 자신보다 월등하게 힘이 센 거대 세력에
　　　　　맞서는 데 집중하는 플롯

→ 사례:《변호인》,《아이 엠 샘》등

⑩ **유혹**: 주인공이 유혹에 빠져 그 대가를 치르는 데 집중하는
　　　　플롯

→ 사례:『파우스트』등

⑪ **변신**: 저주에 빠진 주인공이 변신하며 겪는 내면의 고통에
　　　　집중하는 플롯

→ 사례:《미녀와 야수》등

⑫ **변모**: 주인공이 인생의 여러 단계를 여행하면서 변화하고,
　　　　그에 대한 책임을 누가 질 것인가로 벌어지는 갈등에
　　　　집중하는 플롯

→ 사례:『피그말리온』,《마이 페어 레이디》등

⑬ **성숙**: 성장기의 주인공이 점진적으로 변화하는 데 집중하는
　　　　플롯

→ 사례:《위대한 유산》,《빌리 엘리어트》등

⑭ **사랑**: 주인공이 연인과 함께 시련을 극복하는 데 집중하는
　　　　플롯

→ 사례:『제인 에어』,『폭풍의 언덕』등

⑮ **금지된 사랑**: 주인공이 사회의 관습에 어긋나는 사랑에 집
　　　　　　중하는 플롯

→ 사례:『로미오와 줄리엣』,『노틀담의 꼽추』,『안나 카레리
나』등

⑯ **희생**: 주인공이 더 높은 이상을 완성하는 대가로 무언가를
포기하는 데 집중하는 플롯

→ 사례:《월터의 상상은 현실이 된다》,《카사블랑카》등

⑰ **발견**: 인간의 본질을 탐구하는 주인공이 세상을 이해하는
데 집중하는 플롯

→ 사례:《버드맨》등

⑱ **지독한 행위**: 심리적으로 몰락한 주인공이 자신이 저지르는
지독한 행위에 집중하는 플롯

→ 사례:『오셀로』,《마더》등

⑲ **상승**과 ⑳ **몰락**: 주인공이 자신의 성격으로 상승하거나 몰
락하는 데 집중하는 플롯

→ 사례:《엘리펀트 맨》,《오이디푸스 왕》,『이반 일리치의 죽
음』,『위대한 개츠비』등

• 로맨스 장르의 키워드에는 '만남', '오해', '신분 차이', '부
모의 반대', '금지', '치유', '내적 갈등', '사랑', '비극', '해피엔
딩' 등이 있다. 외부 조건이 두 사람의 사랑에 장애물이 되었을
때는 주로 '만남' + '오해' + '신분 차이' 혹은 '부모의 반대' 혹은
'금지' + '사랑' + '비극'의 키워드 조합이 나타난다.

원형은 셰익스피어의『로미오와 줄리엣』, 더욱 앞서는 바빌
로니아 신화『피라모스와 티스베』가 된다. 그러나 현대의 로맨
스는 비극보다는 해피엔딩이 많다. 독자가 행복한 결말을 원하

기 때문이다. 해피엔딩 로맨스를 만들고 싶으면 '만남' + '오해' + '신분 차이' + '내적 갈등' + '사랑' + '해피엔딩'으로 조합하면 된다. 그 원형은 제인 오스틴의 소설 『오만과 편견』이다. 로맨스 장르는 이러한 주요 클리셰의 키워드를 기반으로 겉모습만 조금씩 바뀌면서 창작된다. 주인공이 어떤 상황에 놓여 있는지, 어떠한 성격과 직업을 갖고 있는지 정도만 바뀐다.

작가의 고민

클리셰 전복시키기

특별히 좋아하는 클리셰가 있는가? 어떤 장르의 관습을 좋아하는가? 좋아하는 클리셰를 외울 정도로 잘 알고 있다면, 이를 활용한 만화를 그릴 수도 있다는 뜻이다. 즉, 변칙적으로 전복시킬 준비가 되어 있다. 내가 좋아하는 클리셰의 바꾸고 싶은 부분에 작은 변화를 주자. 변칙적으로 클리셰를 사용한 작품은 캐릭터가 처한 상황이나 사건의 디테일에 변화를 준다. 변화를 주었는데도 장르가 바뀌지 않았다면 잘 활용했다고 여기면 된다. 알아야 바꿀 수 있다.

4.
테마

1) 테마는 결말을 좌우한다

보통의 이야기 창작 과정은 다음과 같다.

발상 → 시놉시스 짜기 → 트리트먼트 → 시나리오 → 얼개 그림

발상이 떠오르면 이를 구체화하기 위해 대략적으로나마 짧은 스토리를 만든다. 스토리 요약본인 '시놉시스'다. 여기에는 무슨 사건으로 말미암아 어떤 결과가 나오는지가 반드시 담겨 있어야 한다. 구체적인 이야기는 '트리트먼트'(사건별로 이야기를 구성한 얼개) 단계에서 정한다. 보다 상세한 이야기를 짜기 위해 사건을 추가하고 재배열한다. 그다음은 '시나리오' 쓰기인데, 시나리오란 형식에 맞추어 세부 사항과 대사까지 정리해 놓은 글을 가리킨다. 만화가들은 시나리오 대신 얼개 그림 작업으로 바로 들어가기도 한다. 이 사이

에 필요에 따라 취재 과정이 들어간다.

이번 글은 특히 발상은 쉽게 떠오르고 재미도 있는데 결말을 만들기 어려운 이들이 꼭 읽어야 한다. (아주 드문 경우를 제외하고는) 결말이 없으면 이야기를 끝내기 어렵다. 반대로 결말이 있다면 어떻게든 이야기를 끝낼 수 있다.

()는 이야기의 완결을 정한다.
()는 발상을 유발한다.
()는 스토리의 매 순간 선택 기준이 된다.
()는 작가의 일상을 지배한다.

괄호에 공통적으로 들어가는 단어는 무엇일까? 정답은 '테마'다. 다른 말로 '주제', '하고 싶은 이야기', '메시지'라고도 한다. 우리나라 사람들 가운데 '주제'라는 단어를 좋아하는 이는 별로 없을 것이다. 보기만 해도 거부감이 들 정도다. 초등학교, 중학교, 고등학교 시절 국어 시간에 주제를 찾으라는 문제를 너무 많이 봤기 때문이다. 감동이 전해지려는 찰나에 주제부터 묻는다. 덕분에 우리는 감동받을 기회를 박탈당했다. 학교를 졸업한 지 오래되어도 주제란 단어를 만나면 피로감을 호소할 수밖에 없다. 『웹툰스쿨』을 통해 우리를 괴롭히던 이 단어에 대한 피로감을 해소시켜 보자.

멘토mentor라는 말을 들어 봤을 것이다. 그리스 트로이 전쟁으로 오디세우스가 무려 20년 동안이나 집에 오지 못하자 오디세우스의 아들에게 전쟁으로 자리를 비운 아버지, 라이벌, 친구, 스승, 연인의 역할을 대신한 오디세우스 친구, '멘토르'에서 따온 말이다. 다른 말

로 롤 모델role model이다. 사람들은 롤 모델을 보면서 자신을 성장시키고 나면 다른 롤 모델을 찾는다. 성장 과정에서 롤 모델이 바뀌는 이유는 성장하면서 생각이 확장되기 때문이다.

이전에는 이해되지 않았던 세상과 캐릭터가 조금씩 이해되기 시작했을 때, 우리들은 또 다른 멘토를 찾는다. 이 글을 읽는 독자 여러분도 작가를 꿈꾸면서 성장하는 시기마다 멘토가 바뀌었을 것이다. 그런데 우리는 왜 롤 모델에게 강한 이끌림, 영향을 받을까? 이유는 간단하다. 그들에게는 확고한 테마가 있었기 때문이다. 우리는 그들이 가진 테마에 감동하고, 그들이 이를 관철시키며 작품을 만드는 모습에 감명받는다.

타고난 재능을 가졌다고 일컬어지는 작가들은 흥미로운 도입부를 만든다. 발상이 남다른 작가들이 있다. 작법을 공부하고 노력하는 작가들은 각종 작법 장치를 사용하여 이야기의 중간부를 흥미롭게 만든다. 반면, 테마가 있는 작가는 결말이 좋은 작품을 만들 수 있다. 시기는 달라도 '내가 이걸 왜 하고 있는가' 하는 생각은 작가라면 누구나 한다. 고민의 씨앗을 심어 놓는 입장에 서서 테마에 대해 생각해 보자. 내가 작품을 만드는 이유, 내 작품을 관통하는 테마 말이다.

2) 테마는 작가의 입장이다

열 명의 작가가 있다면 열 개의 작가관이 존재한다. 작가관을 단편적으로 설명하자면 작가가 생각하는 작품의 가장 중요한 무엇이다.

어떤 작가는 다음 화를 기다리게 만드는 쫄깃함, 어떤 작가는 마지막의 여운, 어떤 작가는 작품의 수명을 꼽는다. 자신의 작품이 오래 기억되기를 바라는 작가들의 작품들에는 테마가 있다. 테마가 좋은 작품은 연재 당시에는 주목을 덜 받아도 살아남는다. 테마가 좋은데 재미까지 있다면? 오래도록 사랑받는다.

이제 정리할 차례다. 도대체 테마란 무엇일까? 앞서는 주제라고 했는데 명확하게 와 닿는 느낌은 아니다. 주제는 사전적 의미로 중심이 되는 문제다. 예술가가 자신의 작품에서 나타내고자 하는 기본 사상이 주제가 된다. 주제와 사상, 어렵다고 느껴지는 게 당연하다. 이렇게 생각하자. 작가가 작품의 주제를 가지기 위해서는 어떻게 해야 할까? 주제의 사전적 의미와 연관시켜 보자면 먼저 작품의 중심이 되는 문제를 알고 있어야 할 것이다. 또한 작가는 작품에 나타나는 기본 사상에 대해서도 알아야 한다. 작품의 중요 문제, 기본 사상을 알기 위해서는 스스로에게 질문해 봤어야 한다.

내가 하려는 작품에서 중요한 문제가 뭐지?
그 중요한 문제에 나는 어떤 답을 가지고 있지?
나는 이 작품에서 무슨 생각을 나타내고자 하는 거지?

이와 같은 질문의 답을 찾고, 이것이 작가의 내면에 자리 잡고 있을 때야 비로소 작품에 드러나는 것이 주제, 즉 테마다. 한마디로 선택한 소재를 바라보는 작가의 입장 혹은 의견이다.

3) 같은 소재도 다른 테마로 만들 수 있다

작가 지망생들은 작품에 대한 아이디어를 주고받다가 소재가 겹치면 어느 한쪽이 포기한다. 겹치는 소재로 인해 비슷한 작품이 나올지 모른다는 우려 때문이다. 반은 맞고 반은 틀리다. 소재가 같아도 작품의 전부가 같을 수는 없다.

예를 들어 연인과의 이별로 깊은 슬픔에 빠진 작가 J가 있다. 그는 문득 애인에게 이별을 통보받은 게 이번이 처음은 아니라는 생각이 들었다. J는 생각했다. '대체 뭐가 문제지?' 그리고 어느 날. 드디어 결론이 났다. J는 친구 P에게 물었다. "너는 사랑이 뭐라고 생각해?"

최근 연인과 이별한 작가 J는 사랑에 대한 자신만의 입장이 생겼다. 사랑은 이별로 끝났지만 경험을 통해 사랑에 대한 입장을 얻었다. 그가 연애물을 만든다면 어떤 결말이 나올까? 사랑에 대한 깨달음, 입장(의견)을 보여 주고 싶어 하지 않을까? 결말이 작가의 입장이라면 도입부에서는 결말과는 반대 입장인 캐릭터와 사건이 나와야 한다. 모든 깨달음이 그런 구조다. 자신이 생각하지 못했던, 혹은 예상과는 다른 결과를 통해 얻게 된다.

작가 O도 연인에게 이별을 통보받고 울고 있다. 한참 혼자만의 시간을 가진 그는 오랜만에 친구와 만났다. "사랑이 뭐라고 생각해?"라는 질문을 받은 O. 과연 어떤 답을 할까? 이별 통보라는 비슷한 경험을 한 J와 O의 사랑에 대한 입장은 같을까? 알 수 없다. 같은 입장일 수도, 다른 입장일 수도 있다. 후자라면 (같은 소재의 비슷한 경험을 한 작가지만) 전혀 다른 결말을 가진 작품이 나올 것이다.

4) 나의 테마가 무엇인지 계속 질문하라

입장을 가지면 불편해질 수 있다. 입장을 밝히는 순간 반대하는 사람이 생기기 때문이다. 사람의 몸으로 따지자면 테마는 척추와 같은 존재다. 척추가 없으면 몸의 균형이 무너진다. 반면에 밖으로 너무 드러나 있어도 좋지 않다. 어떤 면에서 인터넷은 테마를 가진 작가들에게 위험한 공간이다. 입장이나 의견이 드러나는 순간 공격을 받을 수 있다. 그럼에도 작가들은 왜 테마를 가지려고 할까? 작가에게 중요한 문제이기 때문이다.

데뷔를 바라는 작가 지망생에게 작가가 무엇을 하는 사람이냐고 묻는다면 대부분이 대답할 수 있다. 자신에게 중요한 문제이니까. 물론 처음부터 완벽한 답을 하기는 어려울 수 있다. 하지만 거듭 질문하다 보면 어느새 입장이 생긴다. 모든 사안이나 사람에 입장을 가져야 한다는 뜻은 아니다. 자신에게 혹은 작품에 중요한 문제는 거듭 생각해 볼 수 있으며, 오랫동안 생각한 문제는 이야기가 나아갈 수 있도록 중심을 잡아 준다고 이해하자.

누군가 "저는 흑역사에 대한 만화를 그려 보고 싶어요, 어떻게 해야 하죠?"라고 질문하면 답변 대신 질문을 할 수밖에 없다. "흑역사가 무엇이라고 생각하나요?", "당신에게 흑역사는 무엇인가요?", "흑역사를 어떻게 표현하고 싶나요?" 등. 아마도 그는 대답을 주저할 가능성이 크다. 흑역사에 대한 이야기를 만들고 싶어 하면서도 흑역사가 무엇인지 진지하게 고민해 본 적은 없기 때문이다. 질문을 바꾸어 "당신이 흑역사라고 생각하는 시절로 돌아간다면 어떻게 할 것인가요?"라는 물음에 답할 수 있을 때 흑역사에 관한 입장을 정리

할 수 있을 것이다. 또한 어떤 결말을 담은 작품을 만들고 싶은지도 정리할 수 있다. 입장은 변한다. 반면에 살면서 한 번도 자신의 입장을 고민해 본 적이 없는 사람도 있고 입장이 시시각각 변했던 이들도 있다. 상관없다. 지금부터라도 진지하게 고민하며 정리해 나가면 된다.

이번에는 꿈에 대한 작품을 만들겠다는 지망생이다. "당신에게 꿈을 이룬다는 것은 무슨 의미인가요?", "왜 꿈을 이루고 싶은가요?"라고 물었을 때 "사람은 하고 싶은 일을 하고 살아야 해요"라고 대답하면 이것이 작품의 결말이 된다. 그러나 환경이 변하면서 꿈에 대한 입장이 바뀌었다면 어떨까? 학교를 졸업하고 사회인이 되어서는 "사람이 어떻게 꿈만 좇으며 살 수 있겠어요"라고 말할지도 모른다. 개인의 입장은 환경에 따라 또 시대에 따라 변화한다. 여러 과정과 사건을 겪으면서 오랜 고민 끝에 자신의 입장을 갖게 된 이들은 깊이 있고 다채로운 결말을 가진, 테마가 있는 작품을 만들 수 있다. 그래서 테마가 깊어진 작가들은 자신과 반대 입장을 가진 사람을 만나도 싸우지 않는다.

테마의 개념을 이해하고 나면 테마가 무엇인지를 고민하게 되고, 이를 고민하고 나서야 비로소 자신의 테마가 생긴다. 갑자기 금방 생기지 않는다. 나에게 중요한 문제가 무엇인지부터 고민하라. 그 다음 그것을 열심히 생각하다 보면 나만의 테마가 생길 것이다. 대부분의 사람들은 의식적으로 테마를 갖지 않는다. 그러니 이야기의 결말에서부터 역산하라. 왜 그래야만 하는가에 질문과 답을 하게 될 것이며, 이 과정을 통해 의식적으로 테마를 얻을 것이다.

한 작가가 '자신에 관해 아무것도 모르는 사람이 우연한 여행(여

정)을 통해 스스로를 이해할 수 있을까?'라는 질문에서 작품 창작을 시작했다고 해 보자. 작품의 테마를 결정하니 자신에 관한 이해가 없는 사람에서 이야기를 시작할 수 있었다. 이후 작가 본인의 경험과 주변의 경험, 모르는 사람들의 경험을 두루 관찰하면서 여정을 통해 자기 이해가 가능하다는 답변을 내렸다. 이렇게 그는 '자기 이해'라는 소재로 '자기 이해에 대한 나의 입장'을 정리하여 이야기를 완성했다. 자기 이해를 이루는 결말에 다다르기 위해 자신에 관한 이해가 없는 주인공에게 사건을 만들어 주어 납득시켰다. 이처럼 테마가 있으면 역산을 통해 이야기를 만들 수 있다.

　스스로가 관심 있고 만들어 보고 싶은 소재가 있다면 그것이 좋은지 싫은지 의견을 내 보고, 자신의 의견에 반론을 제기하는 가상의 질문을 만들어서 대답해 보라. '왜 좋은가?', '왜 싫은가?', '그렇다면 어떻게 해야 하는가?', '무엇이 문제인가?', '구체적인 단계는?', '그런데, 정말 그럴까?' 등. 이와 같은 연속된 질문에 일일이 답하는 일은 스스로에게는 고통일 수도 있지만 '왜'에 답할 수 있는 질문을 던진다면 성장할 수밖에 없다. 그리고 작품 안에 고민 끝에 내린 입장을 넣으면 독자에게 영향력을 행사할 수 있다. 그때부터 작가는 독자와 팬을 얻는다. 콘텐츠를 판매하는 직업인에서 나아가, 인생의 한 부분을 먼저 보여 주는 멘토가 될 수 있다.

5) 테마의 멘토, 임시 테마란

당장은 테마가 없을 수 있다. 있어도 제련 중일 가능성이 크고, 다듬

어지지 않은 테마일 수도 있다. 이 단계에 있다고 해서 작품을 만들 수 없는 것은 아니다. 테마가 완전히 정리되지 않아 아직 확신이 없을 경우 '임시 테마'를 활용하면 된다.

《기생수》[4]의 이와아키 히토시 작가는 인간 종족에게 경종을 울리고 싶어서 이 작품을 만들었다고 한다. 그래서 천적이 없는 인간에게 작가가 만든 천적인 기생수를 만들어 주었다. 작품의 결말은? 천적을 만난 인간의 멸족이 아니었다. 천적 기생수의 멸망도 아니었다. 10여 년이 넘는 긴 연재 기간 동안 작품의 테마가 바뀌었기 때문이다. 인간과 인간의 천적은 '공존할 수 없다'는 가정으로 시작되었는데, '공존할 수도 있다'로 변했다. 《기생수》의 결말은 '두 종족이 함께 살 수 있다'다.

아직 입장을 정리하지 못해 테마에 자신이 없다면 누군가 만들어 놓은 임시 테마를 사용할 수도 있다. 임시 테마는 내가 감동받았던 작품의 테마이거나 멋있어 보이는 테마일 수도 있다. 테마의 멘토인 셈이다. 빌려 쓴 것이라고 해도 임시 테마로 작품을 그리는 과정에서 나의 입장이 구체적으로 정리될 수 있다. 임시 테마가 나의 입장이 될 수도 있고, 다르게 확장되거나 아예 방향이 바뀔 수도 있다. 작품이 작가를 성장시킨다는 말이 여기에 딱 들어맞는다. 그러니 우선 시작하라. 여러분이 쓰고 있는 이야기가 여러분의 테마를 발견시켜 줄지도 모른다.

무라카미 하루키는 '작가는 결국 똑같은 말을 평생을 걸쳐 반복한다'고 했다. 똑같은 말의 진짜 의미가 테마다. 유독 성장물에 깊이 몰입하는 사람들이 있다. 그들은 아마도 성장에 대해서만은 끊임없이 질문을 던진 사람들일 것이다. 특정 경험을 통해 이전과 다른 깨달음

을 얻는 것이란 입장이 생기기까지, '나에게 성장은 무엇인가?', '성장이 이것이 맞나?', '나는 왜 성장이란 단어에 사로잡히는가?' 등등 여러 질문을 하고 질문에 대답하려 부단히 애쓰지 않았을까? 그렇기 때문에 성장물에 대한 자신만의 입장이 생겼고, 몰입하고 반복해서 말하려 한다. 테마를 갖기 어려운가? 스스로에게 질문하고 대답하려 노력하라. 쉽지 않지만 반복하다 보면 입장이 생기고 나의 테마가 잡힐 것이다.

6) 나에게 중요한 문제는 모두에게 중요하다

테마를 고민한 끝에 어렵게 입장을 정리했는데, 이야기가 재미없어질까 걱정할 수 있다. '어려운 고민, 어려운 이야기는 재미없어', '인기를 못 얻어' 등의 피드백을 들을까 두려울 수도 있고, 혹은 '내 입장을 파고들었는데 아무도 관심 갖지 않으면 어쩌지?' 하고 고민할 수도 있다. 이러한 고민은 미루어도 괜찮다. 나에게 정말 중요한 문제가 있다면 누구에게나 중요한 문제일 가능성이 높다.

《미생》은 2017년 일본 문화청에서 주관하는 미디어예술상 만화 부문에서 우수상을 받았다. 우리나라에서는 이미 우수한 작품임을 공히 인정했다. 한국 청년 세대의 고단한 사회생활을 구체적으로 보여 주며 사회 구조의 허점까지 폭로한 《미생》을 일본에서도 우리와 비슷하게 평가했음은 흥미롭다. 이 상을 실행한 위원회 측은 '한국의 학력 사회와 경제 성장의 왜곡된 길에서 방황하는 주인공 장

그래가 일본의 사토리 세대와 유사하다'고 평했다. (사토리 세대란 1980년대 후반 이후 태어난 이들로 안정된 직장이나 출세 등에 관심이 없는 세대를 뜻한다.)

2020년 미국 아카데미 시상식 4개 부문에서 수상한 봉준호 감독의 《기생충》은 어떠한가? 가장 한국적인 공간에서 벌어진 이야기가 전 세계의 보편적인 공감을 샀다. 봉 감독이 감독상 수상 소감에서 인용한 마틴 스콜세지 감독의 말처럼 "가장 개인적인 것이 가장 창의적인 것이다"는 문장은 나에게 중요한 문제는 모두에게 중요한 문제라는 의미와 다름없다.

어떤 작가가 성 정체성gender identity을 고민하는 주인공을 내세운 작품을 쓴다고 생각해 보자. 오랜 시간 이 문제를 고민했다면 남들과 다른 삶을 산다는 데 대한 외로움, 고립감, 다수로부터 거부당하는 어려움, 깊은 고독감, 성적 소수자에게 상처 주지 않기 위한 노력 등을 충분히 생각했을 것이다. 성적 소수자가 주인공이라면 독특하겠다고 가볍게 생각하고 3시간 만에 시놉시스를 쓴 사람은 할 수 없는 고민들이다. 이와 같은 고민을 통해 그는 누구나 공감할 수 있는 주제의 시놉시스를 쓸 수 있었다. 작가가 성적 소수자가 아니더라도 그들이 느꼈을 외로움, 쓸쓸함, 고립감에 공감할 수 있었다면 보편적인 이야기를 만들 수 있다. 살면서 경험하고 느껴 온 감정들로 그들을 이해할 수 있기 때문이다. 그리고 그 공통의 감정으로 독자를 이끌 수 있다.

나에게 중요한 문제는 남들도 공감할 수 있는 문제다. 단, 그에 대해 오랫동안 구체적으로 고민했다면 말이다. 이처럼 불편한 질문을 계속해서 던지다 보면 언젠가는 이에 대한 보상으로 작가로서의 입

장, '테마'가 생긴다. 이것이 나만의 테마다. 캐릭터와 스타일은 흔해 보여도, 그럼에도 불구하고 무엇인가 특별함이 있다는 평가를 받는다면 그 작품에는 테마가 있다는 뜻이다. '지금 나에게 중요한 문제가 뭐지?', '나는 언제부터 이게 중요했지?', '나는 이 중요한 문제를 피하려 도망 다닌 적은 없나?' 이런 고민을 계속해 보는 과정에서 만들어진다.

당대에 이름을 알린 유명 만화가들은 "어떻게 하면 장편을 만들 수 있어요?"라는 질문에 한결같은 답변을 한다. "결말이 있어야 장편을 만들지." 이해하지 못하면 더없이 모호한 말이다. 답변을 듣고 "바로 그거였어!"라고 생각할 사람은 많지 않다. 그래서 '결말이 있어야 한다'는 말을 쉽게 잊어버린다. 그러나 계속해서 장편을 만들고 싶다는 생각에 고민을 거듭하다 보면 언젠가는 머리에 번쩍 하고 전구가 켜질 것이다.

"결말!" 비로소 '결말'이 무엇을 의미하는지 깨닫는다. 전구를 켜게 만든 깨달음에서 테마를 찾을 수 있다. '주인공이 어떻게 되길 바라는가?', '어떻게 되어야 한다고 생각하는가?'와 같은 고민 없이는 장편이 만들어지기 힘듦을 깨닫는다면 장편 만화를 시작할 수 있다. 결말의 중요성을 피력하는 만화가들 중에는 다수의 장편 만화를 완결하여 독자들의 머릿속에 단단히 각인된 이들이 많다. 《불새의 늪》, 《수퍼트리오》, 《굿바이 미스터 블랙》 등의 황미나 작가, 《임꺽정》, 《덩더꿍》, 《머털도사》 등의 이두호 작가, 《공포의 외인구단》, 《아마게돈》, 《폴리스》 등의 이현세 작가는 장편이란 거대한 벽에 부딪혀 길을 잃은 작가들에게 늘 '결말'의 중요성을 피력한다.

TIP **테마가 강하면 '프로파간다'가 된다**

• 테마가 중요하다 해도 이를 작품 내용과 캐릭터에 너무 강하게 주입시키면 '프로파간다'가 된다. 프로파간다는 정치 선동을 뜻한다. 작품이 지나치게 교훈적이거나 가르치려 한다고 느껴지면 독자들은 강요당한다고 생각한다. 다음 이야기를 궁금해 하는 게 아니라 지루한 수업처럼 여긴다. 작품 전면에 작가의 입장을 드러내기보다는 작가가 중요하다고 생각한 테마에 독자가 관심을 갖고 자신의 입장을 만들 수 있도록 유인하면서 이야기를 전개시키는 것이 바람직하다. 독자들은 테마와 숨바꼭질할 준비가 되어 있다. 테마를 잘 감추는 것도 재미있는 이야기를 만들기 위한 기법의 하나다.

• 테마는 오랜 기간 고민해야 한다. 긴 시간 생각하다 보면 처음 입장과는 다른 방향으로 갈 수 있다. 작가 입장에서는 변해 버린 테마를 이야기하는 게 불안할 수 있다. 입장이 바뀌는 자신(과 자신의 입장)을 신뢰할 수 없기 때문이다. 당연한 일이다. 테마는 경험을 통해서 변한다. 고민이 없으면 깊어지지 않는다. 다만 입장이 변할 때마다 '왜?'라는 질문을 하면 테마가 깊어질 수 있다. '왜?'라는 질문에 테마가 변할 수밖에 없는 납득 가능한 이유가 있다면 그때는 변한 테마에 확신을 가져야한다. 끊임없이 '왜?'라고 질문하면서 테마를 깊이 고민하라.

• 테마가 없어도 작품을 만들 수 있을까? 테마 없이 작품의 결말을 내는 것은 불가능할까? 답부터 말하자면 '아니다'. 우선 작가는 자신이 무엇을 중요하게 생각하는지 정도만 정리해 두면 된다. 작품이 나아가야 할 방향만이라도 마련하라. 확고한 입장이 정리되지 않아도 충분히 이야기를 만들 수 있으니 지레 겁먹을 필요는 없다. 또 테마를 만들 때 자신의 생각을 정리하는 것만큼 중요한 일은 얼마나 다양한 입장이 있는지 살펴보는 일이다. 간혹 내 입장을 확고히 해야 한다는 데 사로잡혀 다른 사람의 입장을 고려하지 않고 자신의 입장만 고수할 수 있다. 테마 만들기의 함정에 빠지지 않고 자신의 생각을 차분히 정리하기를 바란다.

작가의 고민

모든 사람에게는 그럴 만한 사연이 있다

어느 작가가 작품을 만들면서 한 가지 테마에 사로잡혔다. '사람의 모든 행동에는 그럴 만한 사연이 있다'가 그것이다. 이를 들은 동료가 반문한다. "악행에도 그럴 만한 사연이 있을까?" 이 한마디로 테마에 확신이 사라진다면 그때부터 스스로에게 자신의 테마를 점검하는 여러 질문을 던져야 한다. 그리고 긴 고민 끝에 '나의 입장(모든 행동에는 그럴 만한 이유가 있다)이 악행에 면죄부를 주는 걸까?'라는 생각에 이르렀다. 사실 고민은 끝없이 계속된다.

사람마다 작가마다 악행에 대한 입장은 다르다. 어떠한 이유든 악행은

용서받을 수 없다는 입장을 가진 작가라면 자신의 작품에 등장하는 악당이 마땅히 벌받게 만들 것이다. 반면에 악당도 그만한 사연이 있다는 입장도 존재한다. 악당의 사연이 독자를 설득할 수 있다면 잘 만든 이야기, 매력적인 악당이 탄생한다.

독자를 설득할 자신이 없다면 숨기는 것도 방법이다. 대신 스스로에게 '왜?'라고 질문해야 한다. 왜 나는 독자를 설득하지 못하는지 질문하고 답하라. 답이 스스로에게 납득된다면 그것이 이야기가 된다. '그럼에도 불구하고 모든 사람에게는 그럴 만한 사연이 있다'는 이야기 말이다.

5.
캐릭터

1) 인간에 대한 이해와
캐릭터 창작의 연관성은

우리들은 이야기를 접할 때 무의식적으로 특정 행동을 한다. 바로 주인공 찾기다. 나도 모르게 이입할 대상을 찾게 된다. 이때 작가는 주인공을 찾으려는 독자의 이입을 방해하지 않아야 한다. 그럼에도 자신의 의도와 다르게 독자의 주인공 찾기를 방해할 때가 종종 있다.

작가는 캐릭터를 만들 때 수많은 고충을 겪는다. 한데 영화, 책, 만화 분야에서 명작을 만들어 낸 작가 인터뷰에는 종종 이런 말이 나온다. "저는 아무것도 하지 않았습니다. 캐릭터를 만들어 놓으니 그들이 알아서 이야기를 만들어 나갔습니다." 무수한 지망생들이 이 말을 듣고 크게 좌절한다. 좌절하기에는 이르다. 냉정하게 말해 캐릭터가 스스로 움직이는 것은 불가능하다. 그럼에도 '알아서 이야

기를 만들어 나가는 캐릭터'가 완성되었다면 작가 자신이 캐릭터 형성에 엄청난 공을 들였다는 고백이 빠졌기 때문이다.

모든 작가가 캐릭터를 만들 때 무엇을 설정해야 하는지 고민한다. 그러나 보다 근원적인 부분에서 캐릭터란 무엇인지, 독자들은 캐릭터의 어떤 부분을 알고 싶어 하는지에 대해서는 별달리 고민하지 않는다. 모순이다. 누가 "네 친구 Y는 어떤 사람이야?"라고 묻는다면 어떻게 답할지 생각해 보라. "좋은 사람이야", "친절한 사람이야" 정도이지 않을까. 친밀한 사이지만 그를 표현할 단어가 많지 않아 당황한다. 어휘력이 짧아서라기보다는 우리 모두가 생각보다 다른 사람에게 큰 관심이 없기 때문이다.

친한 친구나 가족을 설명할 어휘도 이처럼 단순한데, 어떻게 (내가 살고 있는 세계와 전혀 다른 세계인) 이야기 세계에서 생생하게 살아 움직이는 캐릭터를 창작할 수 있을까? 캐릭터 창작은 살아 있는 사람을 제대로 파악하고 이해하는 일과 깊숙하게 연결되어 있다. 세상일에 관심 없는 작가들이 동시대성 테마를 잡기 어렵듯, 인간에 대한 이해가 없으면 캐릭터 창작이 어려울 수밖에 없다.

로버트 맥키의 말처럼 이야기가 삶의 은유라면 캐릭터는 인간에 대한 은유다. 인간에 대한 이해가 없거나 적기 때문에 일단 만들어 두면 저절로 이야기를 만들어 나가는 캐릭터를 창작하기 어려운지도 모른다. 따라서 매력적이고 생생한 캐릭터를 만들고 싶다면 먼저 인간을 이해해야 한다.

웹툰 작가가 되고 싶을 뿐인데 인간의 속성까지 이해하라니! 너무 부담스럽다고 느낄 수도 있다. 염려할 필요는 없다. 지금부터 매력적인 캐릭터를 만들 수 있는 기본 원칙을 알려 줄 것이니까.

2) 독자를 주인공에게 이입시키는 두 가지 재료란

대중적으로 재미있다고 평가받는 이야기는 독자들에게 '이 작가는 어쩜 이렇게 나를 잘 알지?', '어떻게 내 이야기를 알고 있는 거야?'라는 느낌을 주는 경우가 많다. 이에 근거해 유추하자면 독자에게 재미를 주기 위해 작가는 '내가 만든 이야기는 당신의 이야기'라고 느끼게 해야 한다. 그래야 독자들이 작가의 이야기는 만들어진 것이고, 현실이 아니라는 사실을 알면서도 기꺼이 '이입'한다.

독자들이 작가가 만든 이야기에 자신을 투영하기 위해 사용하는 도구가 있다. 바로 독자 자신의 경험이다. 그들은 내가 겪어 봤던 일, 내가 겪어 봤던 감정을 이야기에 대입하여 '이것은 내 이야기'라는 결론을 내린다. 여기서 한 가지 반론이 생길 수 있다. 많은 것을 경험하기 위해서는 (다시 말해 이야기에 빠져들기 위해서는) 나이가 많아야 유리할 텐데 이야기에 더욱 깊숙이 탐닉하는 독자들은 대개 나이가 어리다. 경험이 많지 않을 텐데 어떻게 이야기에 깊이 빠져들고 캐릭터에 강하게 이입하는 것일까?

혹시 초등학교 저학년 학생들이 자기소개할 때 놀라울 정도로 비슷한 멜로디와 형식으로 소개한다는 사실을 알고 있는지. "안녕하세요. 저는 △△초등학교 ◇학년 ☆반 ○○○입니다." 머릿속으로 곧바로 상상된다. 게다가 어떤 리듬인지 당장 감이 온다. 초등학교에서 멜로디까지 똑같이 가르치는 건 아닐까 의심될 정도다. 아이들이 공통된 형식으로 자신을 설명하는 것은 초등학교의 획일화된 교육이 아니라 자신을 설명할 재료가 많이 없기 때문이다. 다시 말

해 경험이 없어서다.

경험이 적은 어린 독자들이 이야기 콘텐츠에 몰입력이 높다는 증거는 어린이들이 보는 뮤지컬에서도 찾을 수 있다. 어떤 작품이든 선악이 분명한 캐릭터들이 등장한다. 주로 선한 영웅이 악한 악당을 찾으러 다닐 때 관객석이 시끄러워진다. 뮤지컬에 깊이 몰입한 아이들이 선한 영웅과 자신을 동일시 여겨 악당이 어디 있는지를 크게 소리 지르며 주인공에게 알려 주기 때문이다.

물론 아이들이 소비하는 이야기 콘텐츠와 성인들이 소비하는 이야기 콘텐츠는 다르다. 아이들은 어휘력도 짧고 긴 글이나 상징이 가득한 이미지는 해석하지 못한다. 하지만 지금 논하는 것은 어떤 이야기를 읽어 내느냐가 아니라 자신에게 맞는 이야기 콘텐츠에 얼마나 깊숙이 빠지느냐다. 일례로 어린 학생들을 대상으로 한 이야기 콘텐츠에는 이미지가 다수 포함되어 있다. 그림책을 떠올리면 이해가 쉽다.

주인공에게 자신을 이입시킬 수 있는 강력한 재료인 '경험'이 부족한 어린 독자들. 이들이 빠르고 강하게 캐릭터에 이입하는 이유는 무엇일까?

3) 경험에 기반한 공감과
동경에 기반한 대리 만족을 구분하라

경험이 적은 독자들도 이야기에 깊이 몰입할 수 있다는 사실은 독자들이 이야기와 이야기 속 캐릭터에 자신을 이입할 때 경험이라는

도구 말고도 다른 도구를 사용한다는 강력한 단서다. 맞다. 독자들의 이입 재료가 한 가지 더 있다. 나도 그랬다는 경험에 기반한 '공감의 이입', 되고 싶은 나에 대한 바람에 기반한 '동경의 이입'이 존재한다.

모든 인간은 본능적으로 있는 그대로의 나와 내가 되고 싶은 나 사이를 오가며 살아간다. 특히 아직 자아 정체성이 완성되지 않은 어린 친구들은 있는 그대로의 나보다 내가 되고 싶은 나의 모습에 더욱 몰입할 수 있다. 시간이 지나 성인이 되고 자아 정체성이 완료되면 막연했던 되고 싶은 나의 모습이 보다 구체적이 되고, 그에 따라 동경의 이입에서 공감의 이입 쪽으로 옮겨 간다.

나이가 어릴수록 동경의 이입을 보여 주는 캐릭터에게 열광한다고 결론 낼 수 있다. 아이들에게 선풍적인 인기를 얻은 유아 애니메이션 《뽀롱뽀롱 뽀로로》에는 뽀로로와 친구들에게 '안 돼!' 하며 잔소리하는 어른이 등장하지 않는다. 뽀로로와 친구들은 자신들이 원하는 모든 것을 제지 없이 다 할 수 있다. 마음껏 놀고, 설사 문제가 생기더라도 어른들의 규칙이 아니라 자신들의 방식으로 해결한다. 주제가는 "노는 게 제일 좋아. 친구들 모여라. 언제나 즐거워"로 시작된다. 《뽀롱뽀롱 뽀로로》는 유아들에게 동경을 통한 대리 만족, 경험을 통한 공감을 선사하며 어린아이들의 눈과 마음을 빼앗았다.

4) 매력적인 캐릭터에는 낙차가 있다

손제호(글), 이광수(그림) 작가의 《노블레스》의 주인공 라이는 소위

말하는 먼치킨munchkin 캐릭터, 한마디로 센 캐릭터다. 한 세계의 최고 위치에 있고, 모든 것이 완벽하다. 이 세상에는 라이의 가공할 만한 힘을 당해 낼 이가 존재하지 않는다. 그런데 힘과 권력 같은 동경의 재료를 가득 담은 라이가 가장 좋아하는 음식은 흔하디 흔한 라면이다.

내가 바라고, 가능하다면 되고 싶고, 동경을 느끼는 캐릭터에게는 '숭고미'가 느껴진다. 범접할 생각마저 못 느끼게 하는 숭고미를 풍기는 존재가 평범한 나처럼 라면을 좋아한다는 설정이 캐릭터의 낙차를 만들어 준다. 캐릭터 붕괴가 아니다. 오히려 독자들이 캐릭터에 더욱 공감하고 빨려들 수 있는 여지를 제공한다.

반대로 어느 정도 연령대가 있는 독자를 대상으로 하는 작품의 캐릭터는 주로 공감력을 높인다. 여기에 동경의 요소를 한 방울 떨구면 캐릭터 설정의 격차가 커진다. 윤태호 작가의 《미생》에 등장하는 장그래를 생각해 보자. 《미생》의 독자들 대부분은 회사에 다녀 봤거나 사회생활을 경험한 이들이다. 작가는 독자들이 공감할 수 있는 소재와 이야깃거리를 제공하면서 그들이 충분히 이입할 수 있을 만한 고졸 계약직 사원 장그래를 만들었다.

물론 장그래의 설정에는 공감 요소만 존재하지는 않는다. 일단 장그래는 원래 촉망받는 바둑 기사였다. 비록 프로 바둑 기사가 되지는 못했지만 바둑 기사인 장그래를 응원하던 어느 팬의 소개로 무역 회사의 계약직 직원으로 취업한다는 설정도 평범한 청년들이 보기에는 부러운 부분이다. 이처럼 장그래는 경험에 의한 공감과 동경에 의한 대리 만족을 모두 가진 캐릭터다.

광진 작가의 《이태원 클라쓰》의 주인공 박새로이는 매력적이다.

박새로이의 바람은 '소신껏 살고 싶다'다. 그러나 소신을 지키는 게 너무 어렵다. 평범한 사람이 자신의 소신을 지킨다는 것은 그가 가진 전부를 포기할 수도 있다는 뜻이다. 이 점에서 많은 독자들이 박새로이에게 공감한다. 또 그가 (바람과 달리) 소신껏 살지 못하는 상황에 놓인 독자들과 다른 선택을 한다는 점이 흥미를 준다. 박새로이는 정의와 소신을 지키기 위해 누구와도 타협하지 않는 진실한 모습을 보여 준다. 그에게 공감하던 독자들은 자연스럽게 박새로이에게 기대고 의지하고 싶은 감정을 느낀다. 한 캐릭터가 공감의 대상에서 동경의 대상으로 점프했다. 이것이 박새로이를 매력적으로 만들어 주는 캐릭터의 낙차이자 독자들이 그에게 빠져드는 이유다.

대중은 하나의 재료만 가진 캐릭터, 다시 말해 평면적인 캐릭터를 좋아하지 않는다. 어떤 캐릭터에 매력을 느낀다면 분명한 모순에 의한 막강한 힘에 이끌리는 것이다. 평생 알아 온 친구가 남몰래 대단한 일을 하고 있다는 사실을 알게 되면 친구에 대한 존경심이 생기고 판단도 달라진다. 이를테면 니노미야 토모코 작가의《노다메 칸타빌레》의 치아키 선배는 평범하기 그지없는 주인공 노다메의 동경 대상이다. 그러나 완벽해 보이는 치아키는 허당 같은 면도 갖고 있다. 다시 말해 동경과 공감을 동시에 느낄 수 있는 캐릭터다. 이 점이 독자들을 치아키에게 이입하게 만든다. 우리의 본능이기도 하다.

동경 요소만 보여 주면 매력이 떨어진다. 반대로 공감 요소만 보여 주면 금방 질린다. 공감만으로는 긴장감을 주지 못한다. 이종범 작가의《닥터 프로스트》는 액션도 크지 않고 '심리학'이라는 전문적인 내용에 인물들의 대사도 많다. 독자의 연령대가 높아질 요소를

많이 갖고 있는 작품이다. 이와 같은 경우 동경보다 공감 요소를 추가하는 편이 안전하다. 그런데 주인공 프로스트 박사의 외형 디자인은 반대다. 젊은 사람인데 머리는 백발이고, 굉장한 미남으로 설정되어 있다. 또한 좀처럼 감정을 드러내지 않는다. 반면에 일에 있어서는 아주 특출한 능력을 자랑하는 천재형 캐릭터다. 소년만화에서 즐겨 사용하는 외적 디자인으로, 공감보다 동경을 자극하는 면이 많다. 높은 연령대(성인)의 독자들의 공감을 높이고자 전문 소재를 풀어내는 데만 집중했다면 굳이 젊은 미남형으로 그릴 필요가 없었을 것이다.

이런 면에서 프로스트 박사는 '되고 싶은 나'도 아니고 '공감할 수 있는 나'도 아닌, 경계에 있는 어정쩡한 캐릭터일 수도 있다. 독자들에게 매력적으로 보이기 어려울뿐더러 이입에도 방해가 된다. 주인공을 좋아해야 하는지 싫어해야 하는지 쉽사리 판단하지 못해 작품 읽기를 포기할 수도 있다.

결과적으로 프로스트 박사의 캐릭터는 다른 방향에서 매력을 획득했다. 이 작품이 처음 제작되었을 당시 웹툰 시장에서 고연령 독자를 대상으로 한 전문 소재 만화는 큰 시장을 형성하지 못했다. 10-20대를 중심으로 한 독자군을 염두에 둘 수밖에 없는 상황이었다. 그래서 작가는 심리학에 관한 딱딱하고 어려울 수도 있는 내용을 전달하기 위해 주인공의 외형과 내면 설정을 동경을 자극하는 요소로 구성한다는 모험을 감행했고, 그것이 어느 정도 효과를 보여 준 것으로 판단한다.

내가 만든 캐릭터의 매력이 잘 보이지 않을 경우 공감과 동경, 둘 중 하나의 이입에만 치우쳤을 가능성이 높다. 또한 경계에 있는 캐

《닥터 프로스트》의 주인공 프로스트 박사는 완벽한 모습으로 동경의 대상이 되는 캐릭터지만 동시에 공감을 주는 요소들도 있다.

릭터가 꼭 필요하다면 단편보다는 장편으로 만드는 편이 유리하다. 장편의 장점 중 하나가 긴 연재에 맞추어 주인공의 여러 면모를 보여 줄 수 있고, 그에 따라 공감 요소도 끌어 올릴 수 있기 때문이다. 처음에는 냉철하고 감정 동요가 없는 프로스트 박사는 알고 보니 너무나 인간미가 느껴지는 본명(백남봉)을 갖고 있다. 또 반려견 파블로프에 대한 깊은 애정도 있다. 이는 독자의 공감 요소를 끌어 올리는 장치로 작품의 전개와 함께 조금씩 그의 인간적인 면모가 드러난다.

동경과 공감의 두 가지 요소를 어떻게 배합할지가 중요하다. 곧바로 습작 속의 캐릭터를 살펴보라. 매력이 느껴지지 않는다면 너무 완벽해 인간미가 없거나 인간미만 느껴져 매력이 없을 가능성이 높다.

5) 인간에 대한 이해는 관찰에서 비롯된다

캐릭터 만들기는 인간에 대한 이해와 관련이 깊다고 말했다. 그래서 '작가라면 인간에 대한 깊은 이해가 있어야 한다'거나 '작가라면 인간을 잘 관찰해야지'라고들 한다. 작가에게 꼭 필요한 말이기에 두루뭉술하게 웃어넘길 수 없다. 다만 모호하다. 인간을 관찰하는 어떤 눈이 있어야 한다는 걸까?

작가들이 캐릭터를 만들 때 어려움을 느끼는 지점은 독자가 내가 만든 캐릭터를 납득하지 못할까 두려워질 때다. 독자가 내가 만

든 캐릭터에 이입해야 하는데 이입은커녕 반감을 가질 때, 작가는 공포마저 느낀다. 독자들은 캐릭터의 행동을 본다는 점을 기억해야 한다. 우리도 주변의 사람들을 볼 때 그가 무슨 말을 하고 어떤 행동을 하는지만 본다. 그들의 말과 행동에 담긴 속뜻까지 살펴보는 사람은 거의 없다. 노력해 본 적도 드물다. 하지만 우리는 작가다. '작가라면 인간에 대한 깊은 이해가 있어야 한다', '작가라면 인간을 잘 관찰해야지'라는 말을 거부할 수 없다. 그러나 어떻게 인간을 관찰해야 하는지는 모른 채 이해해야 한다는 강박만 늘어 가고 답답함은 커진다면?

가만히 손을 놓고만 있을 수 없다. 일단 캐릭터를 만들 때 필요한 주요 요소들을 떠올려 보자. 이름, 나이, 가족 관계, 배경, 외형, 습관, 말투, 욕망, 결핍⋯. 나의 주변인 중에서 위의 요소들을 모두 알고 이해하고 있는 사람이 있는지? 가족을 대상으로 써 보라고 해도 전부 채우기 어렵다. 한 사람을 진심으로 이해한다는 것은 커다란 의지를 갖지 않는 이상은 힘들다.

인간을 이해하려는 노력은 '왜'라는 질문에서 시작된다. '왜 저렇게 행동하지?', '왜 저렇게 말하지?', '왜 그러는 걸까?' 등을 진지하게 고민하고 답을 내리려고 할 때에야 비로소 인간을 제대로 관찰할 수 있다. 한데 대부분은 인간을 관찰하려고 노력하기보다는 섣불리 판단해 버리기 때문에 제대로 이해하기가 어렵다.

많은 사람을 겪어 본 이들, 그리고 진지하게 다른 사람을 이해하려고 노력해 본 이들에게는 인간을 이해하고 판단하게 만드는 '안경'(판단 기준)이 존재한다. 인간을 관찰하는 안목을 갖고 있지 않다면 도움을 주는 보조 도구인 안경을 써 봐야 한다. 안경의 종류는 복

잡 다양하다. 초보 작가에게 제안하는 안경은 욕망과 결핍이다. 이 안경을 쓰고 사람을 관찰하면 사람을 이해하기 편리해진다.

6) 캐릭터의 욕망과 두려움을 파악하라

캐릭터 창조에 정해진 법칙은 없다. 다만 '가능한 한 적은 항목으로 이루어져 있어야 한다', '그 몇 개의 항목으로 캐릭터를 설정하는 데 필요한 요소들을 설명할 수 있어야 한다'와 같은 기본 조건은 있다. 앞서 이야기 창작에 필요한 중요 명제가 '누군가 무엇을 간절히 바라는데 얻기는 너무 어렵다'라고 했다. 이를 토대로 캐릭터를 설정한다면 일단 캐릭터의 '욕망'은 반드시 필요하다. 이와 더불어 욕망을 얻기 힘든 이유도 함께 설정해야 한다. 주인공의 욕망과 주인공을 방해하는 장애물의 크기가 비슷해야 이야기에 긴장이 생기고, 독자도 궁금증을 갖기 때문이다. 또 캐릭터의 욕망은 캐릭터의 내면에 무엇이 있는지를 잘 관찰해야 얻을 수 있다. 작가들은 캐릭터 설정의 첫 번째 단계에서 '욕망'과 '두려움'을 설정한다. 또 인간의 무엇을 관찰해야 하는가에 대한 대답 역시 욕망과 두려움이다. 모든 인간은 본능적으로 욕망의 방향, 두려움의 반대 방향으로 행동하기 마련이다.

여기서 끝이 아니다. 욕망과 두려움이 캐릭터 창조의 가장 중요한 요소임을 알았다면 욕망과 두려움을 어떻게 사용할지를 고민할 차례다. 누군가는 주어진 상황에 따라 욕망과 두려움이 변한다고 말한다. 여러분은 나의 가족, 친구, 연인의 깊은 곳에 있는 욕망

의 두려움을 목격한 적이 있는지. 없을 가능성이 높다. 대부분의 사람들은 욕망과 두려움을 철저히 감추고 살아가기 때문이다. 아무리 가까운 사람이라도(나 자신에게조차) 진짜 나를 보이기 싫어 어느 정도 감춘다.

결국 작가가 캐릭터의 욕망과 두려움을 알아야 하고 또 알고 싶다는 것은 자신이 만든 캐릭터에 완벽한 통제력을 갖고 캐릭터를 조종하고 싶어서다. 그렇다면 더더욱 작가는 욕망과 두려움을 깊이 파헤쳐야 한다. 사람들이 감추고 있지만 이면에 존재하는 욕망과 두려움을 말이다. 그래야 작가 자신도 원하고 있고, 독자들도 빠져들 수 있는 캐릭터가 나온다.

호수의 깊이를 알 수 있을 때는 가뭄이 왔을 때라고 한다. 캐릭터를 붕괴되고 있는 건물 안, 거친 파도가 몰려오는 바닷가에 놓아 보자. 캐릭터를 극심한 스트레스 상황에 두고 그가 어떻게 행동할지 관찰해 보자. 꽁꽁 싸인 욕망과 두려움이 잠시 새어 나오거나 분출하는 순간을 관찰하기 위해서다. 캐릭터를 통제하기 위해서는 무엇보다 그의 욕망과 두려움을 파악해야 하고, 그것을 알기 위해서는 캐릭터를 극한의 상황에 놓을 필요가 있다.

매미(글), 희세(그림) 작가의 웹툰 《마스크걸》의 주인공 김모미는 사회에 팽배한 외모 평가에 진저리를 내면서도 그것에 자유롭지 못해 외모 콤플렉스가 있는 여성이다. 흥미롭게도 김모미는 얼굴을 가려 주는 마스크를 쓰고 인터넷 개인 방송을 하면서는 네티즌들이 건네는 아름답다는 찬사를 듣는다. 김모미는 이를 즐기며 스트레스를 해소한다. 이 과정에서 현실의 김모미와 마스크걸 김모미는 철저하게 구분된다. 행동도 마음가짐도 다르다. 김모미에게 마스크

는 자신의 진짜 모습을 감추고 원하는 모습으로 만들어 주는 강력한 매개다. 어느 날 마스크걸의 가면 뒤에 감추어진 진짜 모습을 의심하는 네티즌이 나타난다. 그녀에게 있어 굉장한 스트레스 상황이다. 이때 김모미의 진짜 모습이 나타난다.

　작가는 캐릭터의 욕망과 두려움이 무엇인지를 정확하게 꿰뚫고 김모미가 진짜 모습을 나타낼 수 있는 사건을 만들어 냈다. 여기서 김모미는 본 모습을 드러내고 이를 목격한 독자는 김모미에게 이입한다. 이제 욕망을 저지당했으므로 극심한 스트레스에 처한 김모미는 다시 욕망을 채우기 위한 행동을 감행한다. 생생하고 입체적인 김모미를 만들어 놓으니 존재만으로 그럴듯한 이야기가 되었다. 캐릭터의 욕망과 두려움을 잘 알면 저절로 플롯이 만들어지고 이야기가 되니, 캐릭터들이 알아서 이야기를 만들어 갔다는 말을 하는지도 모른다.

7) 캐릭터 창작의 도구, 전형적 캐릭터를 알아보자

캐릭터를 만들 때 널리 사용하는 방법에는 크게 세 가지가 있다. 전형(클리셰)과 주변인을 활용하는 경우와 인성 유형론에 도움을 받는 경우다.

　먼저 전형적인 캐릭터를 떠올려 보자. 《닥터 프로스트》의 프로스트, 《셜록 홈즈》, 《셜록》의 셜록, 《아이언맨》의 토니 스타크, 《빅뱅이론》의 쉘든은 전부 천재 캐릭터다. 이 콘텐츠들을 모두 아는 독자

들이라면 금방 이해할 것이다. 완벽한 선배의 전형은?《치즈인더트랩》의 유정,《노다메 칸타빌레》의 치아키,《슬램덩크》의 김수겸 등이 떠오른다. 민폐 캐릭터에는 누가 있을까?《치즈인더트랩》의 오영곤,《신의 탑》의 라헬 등이 있다. 자주적인 여성 캐릭터라면《죽어도 좋아》의 이루다와《유미의 세포들》의 유미,《이태원 클라쓰》의 조이서 등이 떠오른다. 이밖에도 많은 전형이 존재한다.

전형을 활용하면 캐릭터에 여러 설명을 하지 않아도 된다. 독자들이 다른 작품들에서 비슷한 캐릭터를 경험해 봤기 때문이다. 주의해야 할 점도 있다. 수없이 봐 왔던 캐릭터이므로 참신함이 떨어진다. 이를 보완하기 위해 익숙하지만 새로운 특징을 부여해야 한다. 비슷한 캐릭터들을 한데 모아 두고 어떻게 하면 전형적인 캐릭터를 돋보이게 할지 고민해 보자.

주변인을 참고하면 보다 생생한 캐릭터를 만들 수 있다. 그들의 말버릇, 단점, 장점, 습관 등을 잘 알고 있기 때문이다. 다만 작가가 이해하는 전부를 독자에게 설명하고 납득시키기는 어려울 수 있다. 또 한 개인의 주변 인물 수에는 한계가 존재한다. 마지막으로 나의 주변인은 나와 비슷한 사람일 가능성이 커 다양한 캐릭터를 대입하기 힘들다.

제3의 방법을 사용할 수도 있다. 연대기에 따라 캐릭터의 욕망과 두려움을 설정하는 것이다. 캐릭터가 현실을 바탕으로 만들어졌을 경우 캐릭터가 태어났을 때부터 죽을 때까지의 굵직한 사적 사건들을 적고, 그에 따른 욕망과 두려움을 설정한다. 캐릭터를 역사의 사건 안에 놓는 것이므로 당대의 역사, 사회와 호응하며 개인의 욕망과 두려움이 어떻게 표출되는지를 살펴볼 수 있다. 앞의 두 분류

가 캐릭터 개인을 고찰하는 방법이라면 이 방법은 캐릭터와 사회의 관계 속에서 욕망과 두려움을 설정할 수 있다. 그만큼 입체적인 캐릭터가 만들어진다. 윤태호 작가가 주로 하는 방법으로, 《YAHOO》는 한국 현대사에서 벌어진 사건들이 개인의 삶을 어떻게 무너뜨리는지를 잘 보여 준다. 이 작품의 테마와도 어울리는 캐릭터 창작 방식이다.

8) 캐릭터 창작의 도구, 주변인을 알아보자

더 이상 보고 싶지 않은 상대가 생기면 어떻게 해야 할까? 보통은 안 보면 된다. 그런데, 군이 그런 상황을 만들기도 한다. 이야기 세계의 일이다. 골드키위새 작가의 《죽어도 좋아》의 주인공 이루다는 다른 사람에게 공감하지 못하고 언어폭력을 일삼는 백과장이 '죽었으면 좋겠다'고 생각할 정도로 싫다. 이루다가 이런 생각을 한 순간, 정말로 백과장이 죽고 타임 루프가 시작된다. 가혹하게도 작가는 주인공이 강한 스트레스를 받는 상황(백과장과 마주쳐야 하는 상황)을 여러 번 반복한다.

주인공 이루다가 타임 루프를 겪으면서 백과장이 왜 그런 행동을 했는지 이해한다는 데 이 작품의 재미가 있다. 또 백과장이 스스로를 되돌아보게 한다. 백과장이 변해야 이루다의 끔찍한 타임 루프가 끝나기 때문에 이루다는 어쩔 수 없이 백과장이 주변인에게 행하는 폭력의 이유를 밝혀낸다. 어쩔 수 없는 선택이었지만 백과장

이 죽을 만큼 싫다는 생각을 멈추고 그를 변화시키려다 보니 백과장 개인에 대한 이해는 물론 그를 이렇게 만든 사회 구조의 문제점까지 발견한다. 《죽어도 좋아》는 오늘날의 사회가 가진 모순성을 보여 주면서 로맨스 장르의 필수 요소인 해피엔딩으로 끝맺는다. 작품 속 캐릭터들에게 극한의 스트레스 상황을 주고, 그에 대한 반응으로 나타난 행동에 '왜'라는 질문을 던졌다. 그리고 그 답을 보여주기 위해 이야기를 구성하다 보니 캐릭터들이 생생해졌고, 작가의 테마도 재미를 놓치지 않는 선에서 잘 드러났다. 이 작품은 동명의 TV 드라마로 제작될 정도로 인기를 끌었다.

이 작품을 통해 이런 생각을 해 볼 수 있다. 우리는 내가 아닌 타인을 이해하고 싶어 할까? 심지어 내가 미워하는 사람을. 《죽어도 좋아》의 이루다처럼 사람들은 내가 미워하는 사람을 이해하고 싶어하지 않는다. 미움을 정당화하기 위해서라도 이해하지 않으려고 한다. 그를 이해하는 순간 더 이상 미워할 수 없기 때문이다. 미움이라는 감정은 자신을 보호하는 강력한 무기이자 방패다.

김인정 작가의 《안녕, 엄마》는 갑작스러운 엄마의 죽음을 맞이한 딸의 모습으로 시작된다. 정신없이 장례식을 마친 주인공은 엄마의 유품을 정리하며 그동안 잘 알고 있다고 생각했던 엄마를 실은 제대로 이해한 적이 없음을 깨닫는다. 이후 회상을 통해 과거를 돌이켜보고 비로소 엄마를 이해하게 된다. 우리들은 타인은 물론이고 아주 가깝다고 느끼는 가족조차 제대로 이해하며 살지 않는다. 그렇기 때문에 작가가 캐릭터를 만들 때에는 반드시 '왜'라는 질문을 던져야 한다. '왜'라는 질문은 인간을 제대로 이해하고 관찰하는 첫번째 관문이다.

캐릭터에 대한 이해와 자신에 대한 이해는 닮은 점이 있다. 나를 깊이 이해하면 타인에 대한 이해도 깊다. 또 어쩔 수 없는 상황이라 하더라도 여러 사람과 오래 함께 지낸 경험이 있는 이들은 대개 자신에 대한 이해가 깊다. 자신에 대한 이해와 타인에 대한 이해, 이두 가지는 서로를 돕는다.

9) 캐릭터 창작의 도구,
 인성 유형론을 알아보자

① 인성 유형론의 필요성

대부분의 작가 지망생은 인성 유형론에 부정적인 견해를 갖고 있다. 작가는 다양한 캐릭터를 다루어야 하기 때문에 인간을 유형화한 인성 유형론에는 관심 가질 필요가 없다고 여기는 것이다. 또 너무나 다양한 인간을 몇 개의 유형으로 나누는 일 자체가 불가능하다고 생각한다. 이와 같은 이유로 인성 유형론을 거부하거나 아예 알아보지 않았을 수도 있다.

누구도 인간을 편견 없이 있는 그대로 바라본다고 확신할 수 없다. 정도의 차이는 있겠지만 대부분은 편견을 가진다. 편견, 선입견이란 단어를 들으면 부정적인 느낌이 먼저 든다. 한 원시인이 사냥을 갔는데 풀숲에서 바스락거리는 소리를 들었다고 상상해 보자. 이빨이 날카로운 동물이 나를 향해 다가오고 있다면 어떻게 할 것

인가? 도망가거나 무기로 제압해야 한다. 인간의 본성과 행동을 심리학과 진화 생물학의 원리들로 종합하여 해석하는 진화 심리학에 따르자면 편견과 선입견은 인류를 오늘날까지 살아남게 만든 중요한 요인이다. 다른 말로 인지적 절약이라고도 한다. 우리 뇌는 미친 듯이 일하지 않는다. 경험했던 일과 비슷한 상황에서 경제적으로 생각하고 판단하려고 한다.

사람에 대해서도 마찬가지다. 인지적으로 절약하기 위해 편견과 선입견을 바탕으로 상대를 판단한다. 너무나 자연스러운 인간의 인지 활동이다. 이를 어떻게 사용하느냐가 중요하다. 인성 유형론을 선입견과 편견으로 치부할 수도 있지만 부정적인 면만 있는 게 아니라 인간을 이해하는 가장 경제적인 방법이라는 점도 기억해야 한다.

전문 작가들은 인성 유형론을 어떻게 작품에 활용할까? 인간을 분류해야 한다면 보통 남성과 여성으로 구분한다. 이때의 기준은 '성별'이다. 하지만 누군가는 'LGBT'로 나누기도 하고 다른 누군가는 'LGBTQIAPK'로도 나눈다. 뒤로 갈수록 인류를 구분하는 해상도가 올라간다고 할 수 있다. 인성 유형론은 자체로 좋은 것, 나쁜 것으로 단순하게 판단할 수 없다. 작가에게는 유용한 도구(보다 해상도가 높은 도구), 유용하지 않은 도구(지나치게 단순한 도구)로만 나뉠 뿐이다.

인성 유형론의 종류는 다양하다. MBTI Myers-Briggs Type Indicator, 에니어그램 Enneagram, 관상, 사주, 혈액형 등은 수많은 지식인이 오랫동안 인간을 이해하기 위해 구분한 인간의 유형이다. 다양한 사람을 만나 보지 못했고 개별로 만나서 판단하기 어려운 경우 인성 유형론을 활용하면 경제적이다. 인성 유형론은 제왕학에서도 기본 덕

목이었다. 이집트의 파라오부터 조선 시대의 왕세자까지 장차 통치자가 될 사람들을 위해 사람들을 유형화시켜 빠르게 익히는 방법을 가르쳐 왔다. 통치 대상이 인간이라면 인간을 파악하고 분류하는 방법까지 알 필요가 있다고 여겼기 때문이다.

② MBTI

MBTI는 1940년대부터 1970년대까지 미국의 많은 작가들(시나리오 작가, 만화가, 드라마 작가 등)을 사로잡았던 인성 유형론이다. 캐서린, 이사벨 브릭스 모녀가 처음 고안했다. 어머니인 캐서린은 자서전에 관한 연구를 통해 인간의 개별 차이를 연구하다 융의 심리학 유형론을 접하게 되었고, 이후 딸과 함께 MBTI 검사 연구를 완성했다.

 MBTI는 빠르고 이해가 쉬운 반면에 얼마든지 자신을 꾸며 낼 수 있다는 단점이 있다. 기업에서 신입 사원을 뽑을 때 그들의 성향을 파악하기 위해 MBTI를 활용하기도 한다. 문제는 입사 지원자의 직급이 바뀌면 한계도 바뀔 수 있다는 데 있다. 그래서 인간의 근본적이고 불변하는 무엇을 관찰하기 어렵다. 이와 같은 한계점으로 1980년대 말쯤 미국에서는(우리나라에서는 1990년대 말쯤) 대중 매체 작가들의 인간 유형론에 대한 선호가 MBTI에서 에니어그램으로 옮겨 갔다.

③ 에니어그램

에니어그램의 장점이 무엇이기에 많은 작가가 이동했을까? MBTI

의 장단점을 뒤집으면 그대로 에니어그램의 장점과 단점이 된다. 에니어그램의 장점은 인간의 근본적인 부분을 바라볼 수 있다는 것이다. 누가 어떤 이론에 근거하여 만들었는지가 명확한 MBTI와는 다르게 에니어그램은 기원을 모른다. 오랜 옛날부터 통계로 인간의 유형을 나누었던 인성 유형론이라고 할 수 있다. 반면 유형을 알기 어렵고 시간이 오래 걸린다. 인성 유형론은 대부분 타인 분석을 위해 쓰인다. MBTI와 사주, 관상도 그렇다. 타인을 파악할 목적으로 주로 사용되었다.

반면에 에니어그램은 '나'에 대한 파악 욕구에서 탄생했다. 이제껏 인간에 대한 이해 없이는 캐릭터를 창조하기 어렵다고 강조했다. 또한 인간을 보다 쉽게 이해하는 도구가 욕망과 두려움이라고 했다. 한데 이 둘은 쉽게 드러나지 않는, 인간의 내면 깊숙한 곳에 숨겨져 있다. 이때 에니어그램은 인간의 근원을 탐구하는 방법을 제공하므로 이를 이해하면 캐릭터를 만드는 데 유용하다.

에니어그램은 초기 단계에서는 인간을 세 가지 유형으로 분류했고, 현재는 아홉 가지 유형으로 분류하고 있다. 숫자로 구분하는 이유는 이름을 붙여 구분할 경우 선호가 생긴다는 문제점을 대비하기 위해서다. 인류를 아홉 가지로 분류할 때의 기준은 인간의 '욕망', '두려움', '집착'이다.

에니어그램은 내가 어떤 유형인지, 혹은 타인은 어떤 번호인지 맞추기 어렵다. 빠르게 번호를 파악했다면 그 번호가 아닐 가능성도 크다. 자신이 바라는 모습이 되고 싶어 가면을 쓰고 체크했을 수도 있기 때문이다. 그러므로 나의 '두려움', '욕망', '집착'에 대해 천천히 오래 자신의 내면을 들여다봐야 제대로 된 나의 번호를 알 수

있다.

다음은 에니어그램이 제시하는 인간의 아홉 가지 유형이다.

1번: 원칙주의자이자 정의의 수호자. 원칙에서 벗어나면 두려움을 느낀 다. → 원칙에 대한 집착

2번: 내가 누군가에게 도움이 되지 않으면 의미가 없다고 느낀다. → 이 타성에 대한 집착

3번: 성공해야 하고 타인에게 인정받아야 한다는 집착을 갖고 있다. 무엇 인가를 이루기 위한 성취욕이 강하고 목표를 이루기 위해 엄청나게 노력한다. → 성취에 대한 집착

4번: 나는 남들과 달라야 한다는 집착을 갖고 있다. 여러 사람 중에 한 명 으로 남으면 의미가 없다고 생각한다. → 독특함에 대한 집착

5번: 지식에 집착한다. 남들이 모르는 것도 나는 알아야 한다고 생각하 고, 혼자 알아내고 깊이 있게 생각하는 데 익숙하다. → 정보와 지식 에 대한 집착

6번: 모든 것을 미리 걱정하고 불안해하며 남들이 자신의 불안을 눈치챌 까 전전긍긍한다. 자신에 대한 신뢰가 약하다. → 안전에 대한 집착

7번: 자신의 즐거움을 위한 욕망이 강하다. 즐거움이 없는 상황을 두려워 한다. → 행복과 즐거움에 대한 집착

8번: 나이와 서열, 강함에 집착이 크다. 남보다 강해야 한다고 생각한다. → 힘에 대한 집착

9번: 평화주의자이며 무언가를 결정하고 자신의 의견을 관철시키는 일 에 약하다. → 평화에 대한 집착

미국의 여러 슈퍼히어로들 중에서 슈퍼맨은 1번 유형으로 보인다. 정의에 대한 명확한 관점을 갖고 있으며, 슈퍼맨의 정의는 미국의 가치관을 가리킨다. 미국 슈퍼히어로의 시작이 슈퍼맨이었으므로 원칙과 정의의 수호자는 슈퍼히어로의 전형적인 성격으로 느껴진다. 3번 스타일의 히어로는 현대에 와서 발달했다. 아이언맨이 대표적이다. 그는 성공과 성취를 위해 달려온 대표적인 히어로다. 반면에 배트맨은 부모님을 죽인 범인을 잡기 위해 동굴 속으로 들어가 정보도 모으고 남몰래 힘을 길러 온 것으로 보아 에니어그램의 5번 유형과 가깝다. 히어로로서의 책임감과 학생으로서의 개인의 삶 사이에서 갈팡질팡하는 피터 파커는 스스로에게 확신을 가지면서 진정한 스파이더맨으로 거듭난다. 에니어그램 유형 중 6번으로 예상된다.

많은 작가가 에니어그램에 빠지게 된 원인은 '귤껍질 모델' 때문이다. 어떤 번호가 더 좋은 게 아니라, 각자의 개성이다. 모든 번호에 수준이 있어 귤의 한가운데서 가로로 줄을 그으면 각 번호의 보통 수준이 된다. 아래로 내려가면 수준이 떨어지고 위로 올라가면 수준이 올라간다. 이 수준에도 9단계가 있다. 성장과 타락이다. 얼마나 성숙하느냐, 얼마나 타락하느냐를 구분할 수 있다. 집착하는 대상에서 벗어나지 못하고 더욱 강하게 집착할 때 타락할 가능성이 크고, 집착에서 벗어나 건강하게 욕망하는 바를 이루면 성장한다. 이것으로 에니어그램을 모두 안다고 생각하면 곤란하다. 캐릭터를 잘 만들기 위해서 MBTI, 에니어그램 등의 인성 유형론을 배우고 싶다면 꼭 전문가의 책과 강의, 팟캐스트 등 여러 경로를 통해서 알아보기를 바란다.

웹툰 작가 가운데는 윤태호 작가가 작품 창작에 에니어그램을 적극 활용했다. 양영순 작가의 소개로 에니어그램을 처음 접한 후 이를 활용해서 아마추어 야구단을 소재로 한 만화를 만들었다. 윤태호 작가는 각각의 캐릭터 설정에서 (에니어그램에서 설명하는) 욕망과 결핍 위주로 캐릭터를 정리했다. 에니어그램도 아홉 가지 번호가 있고, 야구도 아홉 명이 하는 스포츠라는 점에서 딱 들어맞았다. 동네 야구 만화(아마추어)를 담은 《발칙한 인생》이 그렇게 탄생했다. 그러나 현재는 캐릭터 창작 전반에서 인성 유형론을 그대로 가져다 쓰는 일은 드물다.

인성 유형론을 통해 인간을 빠르고 손쉽게 이해할 수 있다는 사실이 중요하다. 인간의 모든 면면을 깊이 이해할 수 있는 단계까지 가기 어려울 때는 인성 유형론을 도구로 활용하면 어느 정도 도움이 된다. 그러나 인성 유형론은 어디까지나 인간을 이해하기 위한 '도구'이자 '보조재'일 뿐, 캐릭터 창작의 전부가 되면 안 된다.

TIP 캐릭터의 욕망 알기

캐릭터의 욕망과 장애물의 크기에 따라 장편과 단편이 나뉜다. 집에 오는 길에 마트에 들러 구입한 재료들로 직접 요리해 먹는 즐거움을 가진 캐릭터를 주인공으로 이야기를 만든다면 단편이 편하다. 스트레스 해소를 위해 요리하는 일은 일상에서 흔히 느낄 수 있는 작은 욕망이기 때문이다. 반면에 세계 제일의 요리사가 되고 싶은 욕망을 가진 캐릭터가 꿈을 이루는 이야기라면 장편이 어울린다.

캐릭터의 욕망을 돋보이게 하는 것은 캐릭터가 욕망대로 하지 못하게 만드는 장애물에 있다. 회사에서 받은 스트레스를 풀기 위해 빨리 퇴근해서 장을 보고 요리하고 싶은 캐릭터에게 갑자기 야근해야 하는 일이 떨어지거나, 야근하다 보니 마트가 문을 닫았거나, 급한 대로 편의점에 갔더니 원하는 재료가 모두 팔렸다면? 캐릭터가 욕망을 이룰 수 있는 가능성이 멀어지므로 좌절할 것이다. 좌절 끝에 결말에 캐릭터가 원하는 바를 얻는다면 기쁨은 더욱 크게 다가올 수 있다. 그러나 세계 최고의 요리사가 되길 꿈꾸는 캐릭터에게 단편에서와 비슷한 장애물을 주면 이야기는 재미없어진다. 캐릭터가 얻으려는 욕망이 클수록 장애물도 커져야 한다. 욕망과 장애물의 크기가 비슷할수록 이야기는 에너지를 얻는다.

시대가 변하면 캐릭터 표현 양상도 변한다

당대의 매력적인 캐릭터의 조건 중 하나는 '정치적 올바름political correctness'을 갖추었는지의 여부다. 정치적 올바름을 가진 캐릭터는 표현이나 용어에 있어 인종, 민족, 종교, 성 등에 편견과 차별이 없다. 우리(작가와 독자) 모두 편견과 차별이 나쁘다는 데 동의하기 때문이다. 반대로 주인공의 적대 캐릭터를 만들 때는 정치적 올바름이 없거나 부족한 모습을 보여 줄 수 있다.

이 부분을 점검하기 위해서는 기존에 별다른 문제 제기 없이 활용되던 캐릭터 설정이나 대사, 행동이 지금도 괜찮은지 다시 생각해 보고 참고하는 방법을 추천한다. 다만 단번에 해답이 나오지 않는다. 시간도 오래 걸리고 힘도 들지만 이 과정에서 정치적 올바름을 갖춘 매력적인 캐릭터가 탄생할 수 있다.

절대악 캐릭터: 이입할 수 없어도 매력을 느낄 수 있을까

매력적인 캐릭터는 독자가 공감과 대리 만족을 느끼는 캐릭터다. 공감과 동경의 두 요소를 사용해도 매력을 만들 수 없으면 어떻게 할까? 쉽게 말해 절대악 캐릭터에게는 공감하기 어렵고, 동경하기도 힘들고, 따라서 매력을 느끼기 힘들다. 이때 독자들에게만 그의 인간적인 면모를 보여 줄수 있다. 악행을 계속할지 멈출지 고민한다거나 어떤 사연을 만들어 주면 독자들은 조금이나마 연민을 느낀다. 주의해야 할 점은 이로 인해 '압도적인 느낌'은 반감될 수 있다.

우라사와 나오키 작가의《몬스터》의 '요한'이나 크리스토퍼 놀란 감독

의 《다크 나이트》의 '조커', 이종범 작가의 《닥터 프로스트》의 '문성현' 같은 캐릭터는 독자 입장에서는 쉽사리 공감 가지 않아 이입하기 어렵지만 그럼에도 이상하게 매력이 느껴지는 악한 캐릭터다. 인간에 대한 이해의 원칙을 잘 알고 있는 작가들이 이를 조금 비틀어서 '미지의 대상에 대한 신비함과 동경과 두려움'을 가진 캐릭터를 창조했기 때문이다. 요한, 조커, 문성현 같은 캐릭터들은 겉으로는 인간(캐릭터)의 모습을 하고 있지만 좀 더 깊숙이 들여다보면 자연재해에 가까운 존재들로, 이해의 범위를 넘어선다.

어느 누가 갑자기 내리는 소나기를 피할 수 있을까? 독자를 압도하고 그들에게 두려움을 줄 수 있는 거대한 장애물 같은 캐릭터를 만들 때는 '인간에 대한 이해'라는 원칙을 의도적으로 봉쇄한 캐릭터를 상상해 볼 수도 있다.

주

1. 《왕좌의 게임》(2011-2019)

드라마 《왕좌의 게임》은 조지 R.R. 마틴이 쓴 동명의 소설 『얼음과 불의 노래』를 각색해서 만들었다. 이 작품은 '웨스테로스 대륙'이라는 가상의 나라에서 왕좌를 차지하기 위해 벌어지는 이야기를 다루고 있다. 다양한 인간 군상의 욕망과 이를 실현해 나가는 과정을 현실감 있게 표현하여 대중의 열렬한 인기를 얻은 작품이다. 현실 세계의 일들은 이야기 세계의 일들처럼 인과 관계가 분명하지 않다. 우연한 사건들로 만들어지고 불확실성으로 점철되어 있다는 게 정확하다. 꾸며 낸 이야기인 《왕좌의 게임》은 현실 세계의 삶의 진리들을 확인할 수 있다는 점에서 더욱 의미가 있다.

2. 《슬램덩크》(1990-1996)

일본의 만화 잡지 『소년점프』에 연재된 작품으로 우리나라에서는 『소년챔프』에서 연재되었다. 《슬램덩크》는 1990년대에 학창 시절을 보낸 이들 사이에서 사회 현상에 가까운 엄청난 인기를 누렸다. 오늘날 활동하는 웹툰 작가들 중 상당수도 이 작품에 깊이 영향을 받았고 자신의 작품에서도 《슬램덩크》의 유명 장면을 여러 번 패러디하기도 했다. 이 작품은 딱히 욕망 혹은 바람이 없는 강백호라는 소년이 한눈에 반한 채소연이 건넨 "농구 좋아하세요?"라는 한마디 말에 농구의 세계에 입문하면서 벌어지는 이야기다. 그는 농구를 계기로 동료애와 농구에 대한 자신의 애정을 확인하며 조금씩 성장한다. 이전 세대의 스포츠 만화에서는 주로 비장하고 책임감이 가득한 진지한 주인공이 등장했다면 《슬램덩크》의 강백호는 가볍고 우스운 캐릭터에 욕망까지 없었

기에 스포츠 만화의 새로운 주인공이 탄생했다고 할 수 있다.

3. 《메멘토》(2000)

크리스토퍼 놀란 감독의 대표작으로 '10분'이라는 아주 짧은 시간만 기억하는 주인공이 사건을 해결해 나가는 이야기다. 영화는 주인공이 기억하는 10분간의 기억들을 중심으로 짧은 서사만 진행시킨다. 주인공이 주변의 말을 믿지 못해 자신의 몸에 문신으로 기록을 남기는 것처럼 관객들도 사건이 진짜인지, 거짓인지 알 수 없다. 감독은 조각이 난 여러 사건으로 하나의 통합된 이야기를 만들어 냈다. 스토리도 중요하지만 스토리를 전달하기 위해 어떻게 사건을 연결시키는지가 중요하다는 진리를 일깨운 영화다.

4. 《기생수》(1988-1995)

지구에 갑자기 떨어진 기생 생물들이 인간을 숙주로 다른 인간들을 포식하며 생태계를 이룬다는 것을 주요 내용으로 삼은 SF 작품이다. 주인공 신이치 역시 기생수의 습격을 받고 기생수와 공생한다. 《기생수》의 묘미는 인간과 기생수의 공방전보다는 인간 중심의 사상을 전면으로 뒤집어 보게 하는 관점과 철학적인 대사에 있다. 작가는 인간과 기생수 중에서 누구의 편도 들지 않고 서로 다른 두 종의 입장을 평등하게 보여 준다. 인간 존재의 의미를 지구 생태계의 일원으로 살펴보게 만든 뛰어난 작품이다.

취재, 구성과 트리트먼트, 그리고 연출

이야기를 구체화시킬 기법에 대해 알아보자. 취재는 상상으로만 존재하던 아이디어를 진전시켜 비로소 실재하는 이야기로 만들어 주는 중요한 과정이다. 대부분의 이야기는 처음, 중간, 끝의 세 단계로 구성된다. 작가가 처음, 중간, 끝에 등장하는 세 개의 주요 사건으로 자신의 이야기를 구성하기 위해서는 의도에 맞게 사건을 적절하게 배치시켜야 한다. 주요 사건이 배치되었다면 이제는 세부 사항을 중심으로 이야기를 완성시켜야 한다. 이때 중요한 것은 작가가 이야기를 통해 무엇을 말하고, 보여 주고 싶은가다. 이를 고민해야 결말이 있는 이야기를 만들 수 있다. 이야기가 만들어졌다면 웹툰으로 전달할 준비를 해야 한다. 얼개 그림은 웹툰 연출의 시작이다. 지금부터 알려 주는 방법에 따라 이야기를 만들고 연출해 보자. 머릿속에서만 맴돌던 아이디어가 구체화되는 과정을 눈으로 확인할 수 있을 것이다.

1.
취재

1) 취재는 어디에서 시작되는가

웹툰의 수가 많아진 만큼 소재도 다양해졌다. 그만큼 작가의 고민은 깊어 간다. 작가들은 이제껏 웹툰에서 활용되지 않은 소재, 독자들이 처음 보는 소재를 고민한다. 어떤 전문 소재를 써야 (다른 작품들보다) 돋보일 수 있을까? 작가라면 한 번 이상 해 봤을 고민이다. 이미 만들어진 이야기가 있더라도 시장 조사 차원에서 자신이 연재하고 싶은 혹은 연재 예정인 웹툰 플랫폼에 아직 연재되지 않은 소재가 무엇인지와 어떤 장르가 부족한지를 조사한다. 할리우드나 우리나라의 영화 제작사들도 영화 제작 이전에 이와 같은 시장 조사를 마치고 영화를 기획한다.

1990년대 후반 한국 영화 부흥기 때 숱한 영화사가 이 붐을 타고자 아직까지 한 번도 만들어지지 않은 소재 찾기에 고군분투했다. 그 결과 2000년에 지금까지 한국 영화에서 한 번도 다루어지지 않

은 '소방관'을 소재로 한 영화가 만들어졌다. 그러나 같은 생각을 한 제작사가 있었다. 소방관을 소재로 한 《리베라 메》와 《싸이렌》은 동시에 개봉하여 둘 다 흥행에 실패했다. 《흐드러지다》로 데뷔한 연제원 작가도 비슷한 경험이 있다. 지망생 시절에 기획한 소재가 있었지만 연재하고 싶은 플랫폼을 조사하니 자신이 구상하던 작품 소재는 이미 많이 연재되고 있었다. 그래서 연재처에 없는 신선한 소재와 장르를 택했고, 데뷔할 수 있었다.

소재 선점이나 전문 소재를 상세하게 표현하고 싶은 욕심은 모든 작가의 바람이나 발상 단계서부터 막히는 경우도 있다. 양영순 작가는 새로운 작품을 만들기 위해 신화와 세계사에 관련된 책들을 마구잡이로 읽었다고 한다. 이야기 발상을 위해서 일부러 신문, 뉴스를 보거나 잡지를 읽다가 우연히 접한 짤막한 칼럼을 보고 소재를 구체화시킨 사례도 있다. 또 아이디어가 떠오르지 않아 무작정 버스에 올라탄 작가도 있다. 《아기공룡 둘리》의 김수정 작가는 한창 때 한 달에 열여섯 번의 마감을 해야 했다. 명랑만화는 같은 캐릭터들이 등장한다고 해도 각 회마다 완결성 있는 단편을 연재하는 구성이라 모든 마감마다 소재 압박이 심하다. 그가 택한 아이디어 조사 방식은 무작정 버스에 올라 승객들과 창밖의 사람들을 관찰하는 것이었다. 윤태호 작가는 《미생》을 그리기 전에 무역 회사라는 공간에서 어떤 일들이 벌어지는지 알기 위해 인터넷으로 조사했다. 그러다 알게 된 취재원들의 도움을 받아 작품의 디테일을 살렸다고 한다. 이렇게 작가들은 한 편의 작품을 만들기 위해 다양한 방법으로 조사를 한다. 이들은 모두 작품 취재의 일부다. 취재란 작품을 만드는 전 과정에서 알게 모르게 하고 있는 모든 일이다.

2) 취재란 무엇인가

취재取材: 작품이나 기사에 필요한 재료나 제재題材를 조사하여 얻는 것

취재의 사전적 정의는 이와 같다. 앞서 살펴봤듯이 작품 창작의 모든 단계에서 필요한 조사가 취재다. 취재가 무엇인지를 알았으니 다음은 방법을 알아볼 차례다. 취재는 어떻게 해야 할까? 취재라는 행위를 하는 대표적인 직업으로 기자를 들 수 있다. 기자는 사실fact을 바탕으로 사건을 재구성하여 사람들에게 알린다. 그래서 우리는 기자에 대해 냉철하고 딱딱하다는 이미지를 가진다. 작가가 작품을 취재할 때도 이러한 정서를 그대로 가져오는 경우가 있다. 취재는 엄밀해야 하고 전문성이 두드러져야 하며, 사실 위주로 접근해야 한다고들 생각한다. 또한 인터뷰를 통해 전문가에게 자문을 구해야 한다고 추측한다. 그래야 전문 분야의 엄밀하고 올바른 정보를 취재할 수 있다는 압박감이 알게 모르게 존재한다.

전문 분야를 사실적으로 고증해야 한다는 부담은 '취재'와 '기자' 라는 단어가 가진 정서를 그대로 답습했기 때문이다. 물론 전문 소재를 보다 자세히 알기 위해서 해당 분야의 전문가를 만나는 일도 필요하다. 다만 전문가를 만나 사실 위주의 전문 정보를 잔뜩 얻는 게 작품 창작에 무조건 도움되지는 않는다. 전문가 인터뷰 자체도 부담이다. 운이 좋게 주변에 전문가가 있다면 모르겠지만 전문가에게 연락할 방법도 그렇고, 연락이 닿는다면 어떤 방식으로 인터뷰를 의뢰할지도 염려스럽다. 더구나 낯선 사람과의 만남 자체를 어렵고 힘들어 하는 성향이라면 부담이 더욱 크다.

전문가를 대면해서 인터뷰하는 방식이 취재의 전부가 아니다. 전문 소재로 작품을 만든다고 하더라도 전문가를 만나 사실적인 정보를 얻는 게 반드시 작품에 도움이 되지도 않는다. 때로는 방해가 되기도 한다. 이상한 일이다. 소재의 실재감을 위해서 해당 분야의 전문가를 만났는데, 오히려 이야기를 쓸 수 없게 되는 것은 왜일까?

3) 부담 없이 시작한 취재가 작품에 이롭다

잘된 취재는 '덕질'과 비슷하다. 좋아하는 연예인에 대해 더 많이 알고 싶어 밤새 인터넷 정보와 이미지를 찾는 행동, 취미를 더욱 잘하기 위해 관련 영상을 찾아보거나 책을 읽는 행동은 잘된 취재와 비슷하다. 작가들이 취재할 때 흔히 빠지는 함정은 작가가 독자보다 더 많이 알아야 한다는 부담감이다.

그런 부담감에 무작정 전문 서적을 읽고 전문가를 만나면 이런 말을 듣기 쉽다. "그거 아니에요." "그건 그렇게 안 돼요." 전문가들은 해당 분야의 지식이 많고 정확한 사실을 말하기 때문에 대부분 보수적으로 이야기한다. 상상력으로 쌓아 올린 발상이 사실에 부딪혀 꽃피우지 못하고 망가질 수 있다. 사실은 딱딱하다. 사실의 딱딱한 껍질에 갇힌 작가의 발상은 더 피어오르거나 커 나가지 못한다.

작품을 위한 취재는 엄밀하지 않고, 말이 안 되고, 사실에서 먼 곳에서부터 접근하는 쪽이 좋다. 취재를 가리키는 또 다른 단어가 조사다. 가볍게 찾아보는 행동, 인터넷 서핑이 좋은 취재의 시작이다.

일반적인 의견, 헛소문, 루머 등을 맞닥뜨려도 좋다. 정말 덕질과 비슷하지 않은가?

내가 관심 갖고 있는 연예인을 알고자 인터넷으로 정보를 찾다 보면 가장 먼저 발견하는 것이 스캔들 같은 소문이다. 원래 부정적인 이야기가 더 많이 퍼지는 법이다. 내가 관심 없는 대상이라면 더 확인하지 않겠지만 내가 관심 있는 대상이므로 소문이 사실에 근거한 것인지 아니면 루머인지를 알고자 여러 사실을 수집해 나간다. 그러면서 조금씩 소문의 실체에 접근한다. 이것이 좋은 취재 방식이다. 작품 취재는 처음에는 발상에 해가 가지 않게 초벌 취재를 먼저 한 다음에, 필요하다면 전문가 인터뷰 등을 이용하여 정밀하게 짚어 가자.

4) 초벌 취재는 가볍게, 본 취재는 사실적으로 접근하자

초벌 취재는 투박할수록 좋다. 나의 아이디어를 보존하면서 구체화 시키기 위해 여러 가능성을 열어 둔 채로 넓고 얕게 조사하자. 투박한 '조사'에서 시작해도 사건을 구성할 즈음에는 (인터뷰처럼) 예리한 취재가 필요해진다. 초벌 취재를 한 후에도 논리적 개연성이 보이지 않는 이야기라도 처음, 중간, 끝을 만들고 전문가를 만나면 "말은 안 되는데 재미있네요. 이건 이렇게 하면 가능하겠네요"와 같은 말을 들을 수 있다. 그래서 초벌 취재가 중요하다.

엄밀함, 정밀함은 뒤로 미루고서 일단 시작하자. 먼저 전체 이야

기를 키운 후 다음에 어떻게 큰 덩어리를 예리하게 깎아 나갈지를 생각해야 한다. 그다음 차례가 전문가 인터뷰 등을 통해 엄밀한 사실 관계를 조사하는 것이다. 소재를 정한 처음부터 사실에 접근하려 너무 노력하지 않아도 된다.

전문 직업을 가진 캐릭터가 나오거나 전문 소재의 세계관이 있는 작품에만 취재가 필요할까? 취재가 필요 없는 이야기도 있을까? 가령 '내 이야기'는 어떨까? 예상 외로 나의 이야기를 펼치기 위해서 무엇보다 깊이 있고 어려운 취재가 필요하다. 나 자신은 스스로가 가장 잘 알고 있다고 생각하지만 그렇지 않다. 내가 크게 관심 갖고 있는 가족이나 친구들도 마찬가지다. 나의 가족 구성원 중 한 명을 주인공으로 웹툰을 만든다고 생각해 보자. 일단 내가 기억하는 나의 가족, 사회적 환경, 주변인들의 시선을 모두 취재해야 한다. 기억 속에 존재하던 가족들을 소환하기 위해 오래된 사진첩을 뒤지고, 낡은 일기장을 펼쳐야 한다. 이러한 작업은 인터넷 조사와 다를 게 없다.

단지 작가는 《단지》에서 자신의 가정사를 일인칭 시점으로 솔직하게 풀었다. 작가는 어린 시절에 벌어졌던 가족과의 고통스러운 일화를 그렸다. 어린 시절에 겪은 일들을 회상하기 위해 과거에 썼던 일기장을 펼쳤을 것이다. 예전의 아픔이 떠올라 가족에 대한 미움에 사로잡혀 힘들고 괴로웠겠지만 덕분에 다른 방식으로 그들을 알 수 있었다. 단지 작가가 《단지》를 위해 꺼낸 어린 시절의 일기와, 일기장에 적힌 일들을 확인하기 위해 가족들에게 물은 행동이 '취재'다.

로맨스 장르야말로 취재가 필요 없다고 생각할 수 있다. 실은 전

혀 그렇지 않다. 두 사람의 사랑 이야기가 주된 내용이지만 각 캐릭터의 직업, 사건 등에서는 분명한 감성과 사실이 필요하다. 순끼 작가의 《치즈인더트랩》을 생각해 보자. 주인공 홍설은 대학생 모두가 공감할 만한 고민을 안고 있다. 팀 과제에서 오는 고충도 그렇고 아르바이트로 생활비는 물론 등록금까지 해결하는 디테일도 뛰어나다. 오늘날 대학생이 겪는 어려움을 정밀하게 그려 내 공감을 얻었는데, 어느 정도 작가 자신의 경험을 기반으로 만들었겠으나 주변 인들이 겪은 이야기와 상상이 덧붙여져 작품을 완성시킬 수 있지 않았을까? 어쨌든 취재가 필요 없는 장르나 이야기는 없다고 봐야 한다.

　본 취재를 사실의 칼날이라고 한다면 후속 취재는 다 나온 이야기를 전문가에게 보이는 것이다. 이야기를 짤 때 간과했던 디테일을 전문가가 챙겨 줄 수 있다. 이종범 작가는 《닥터 프로스트》 시즌 1을 위해 경계선 성격 장애를 취재했다. 경계선 성격 장애는 전문가들도 가상 어려워하는 부분이다. 작가는 후속 취재 난계에서 경계선 성격 장애를 가진 이들의 몸짓, 말버릇, 패션 스타일 같은 전문가만이 알 수 있는 내용을 들을 수 있었다. 인터넷과 책만으로는 알 수 없는 사실을 디테일하게 확인받았다. 이로 인해 캐릭터로 인한 사건이 변하게 되었고, 이야기에도 작은 변화를 가져왔다. 이종범 작가가 후속 취재 과정을 갖지 않고, 전문가와 인터뷰하지 않았다면 내용의 질이 달랐을 것이다.

5) 취재는 얼마큼 해야 할까

간혹 취재 과정에서 자신이 해당 분야를 제대로 알지 못한다는 사실을 깨닫고는 계속해서 파고드는 경우가 있다. 깊이 있는 취재는 바람직하지만 무엇이 중요한지 우선순위를 정해야 한다. 작가의 취재는 작품을 위해서이지 해당 대상을 연구하기 위해서는 아니다. 그렇다면 작품을 위한 취재는 어느 정도가 적당할까?

과학의 여러 분야 가운데 의사 과학pseudoscience, 擬似科學이라는 분야가 있다. 특정 이론이나 지식에 대하여 그것이 과학적인 방법으로 구성되었으며, 또한 과학적인 진리라고 간주되는 믿음 체계를 가졌다는 입장을 의미한다. 다른 말로 유사 과학이라고도 부른다. 포털에 의사 과학을 키워드로 검색해 보면 여러 사례가 나온다. '과학'이란 단어가 가진 객관적, 체계적이며 증명된 명제라는 인식을 활용하여 증명되지 않은 것들을 그럴듯하게 속이는 것이 의사 과학 제품들이다. 실생활에서 영업, 판매 수단으로 의사 과학이 동원되기도 한다. 의사 과학은 좋은 의미로 사용되는 단어는 아니지만 작가로서 한번 들여다볼 만한 지점이 있다. 많은 사람이 의사 과학으로 설명한 제품들에 현혹되어 구매를 결정한다는 점이다. 지각이 없거나 지식이 짧아서가 아니다. 의사 과학을 활용해 제품을 설명하는 판매자에게 '그럴듯하다'라고 느꼈기 때문이다.

여기서 '그럴듯하다'는 개연성이다. '현실', '사실', '진리'와는 다른 의미다. 이야기 콘텐츠는 개연성의 영향을 크게 받는 콘텐츠다. 다큐멘터리 장르의 웹툰을 만들고 싶다면 철저한 취재가 필요하겠지만 픽션을 만들고 싶다면 전문가만큼의 정보를 아는 것이 오히려

상상력을 제한시킬 수 있다. 독한 비유지만 이야기의 씨앗은 의사 과학만큼의 설득력이면 충분하다. (물론 그 해악은 경계해야 한다.)

DC나 마블의 슈퍼히어로들을 보라. 거미 유전자로 '스파이더맨'이 되었음을 과학적으로 증명할 수 있을까? 어느 정도로 과학이 진보하면 사람이 '앤트맨'처럼 시공간이 쪼개진 양자 영역으로 들어갈 수 있을까? 슈퍼히어로 장르에는 과학 지식을 활용한 수많은 소재가 등장하지만 우리는 그것이 사실인지, 진실인지에 크게 관심을 갖지 않는다. 작품에 필요한 취재는 최소한의 정보만 활용하는 쪽이 현명하다. 관객이 작품에 머물게 할 만큼의 그럴듯함만 있으면 된다.

6) 전문가와 인터뷰할 때는

낯선 사람을 만나 이야기하는 것이 어려워서 아예 전문가 인터뷰를 시도할 생각조차 하지 못할 수도 있다. 실제로 전문가 인터뷰에는 여러 가지 난관이 있다. 이종범 작가가 《닥터 프로스트》의 취재 인터뷰를 진행할 때, 그는 데뷔는 했지만 널리 알려진 작가는 아니었다. 작품 특성상 전문가 인터뷰가 꼭 필요했지만 인터뷰를 요청할 때마다 거절당하기 일쑤였다. 그래서 작가는 일부러 연락하지 않은 채 무작정 전문가를 찾아간 적도 있었다. 이 과정에서 특정 직업을 갖고 있으면 쉽게 인터뷰를 허락받는다는 사실을 알게 되었다. 그래서 가짜 명함을 만들려는 생각도 했다. 전문가들이 비교적 쉽게 인터뷰에 응해 주는 방송 스크립터 혹은 기자 등으로 가짜 명함을

만들어 인터뷰를 요청하면 어떨까 상상했던 것이다.

실행에 옮기지는 않았지만 이런 극단적인 아이디어를 떠올릴 만큼 인터뷰 거절은 흔한 일이다. 또한 작가에게는 커다란 스트레스다. 변호사의 조언에 따르자면 가짜 명함을 만든 것만으로는 사칭죄라고 단정할 수 없지만 가짜 명함을 건네는 순간 사칭죄의 소지가 생길 수 있다고 한다. 가짜 명함 아이디어는 인터뷰의 어려움을 이야기하는 것이지 실제로 행동에 옮기라는 뜻이 아님을 확실하게 밝힌다.

이처럼 성사시키기 어려운 전문가 인터뷰이니 각고의 노력 끝에 인터뷰가 잡히면 철저하게 준비해서 소중한 만남을 헛되이 보내지 않도록 해야 한다. 한 가지 조언하자면 (경험상) 대중적 인지도가 높은 유명인보다 책을 저술한 경험이 있는 저자들이 인터뷰에 긍정적이다. 이들은 책날개(책 겉표지를 안으로 접은 부분)에 자신의 메일 주소 혹은 전화번호를 적어 놓기도 하니 잘 살펴보자. 또 요즘에는 유튜브 같은 개인 채널을 운영하는 사례도 많다.

인터뷰라고 해서 기자처럼 행동해서는 안 된다. 내 작품을 위한 취재를 하면서 전문가의 의견에 반론이나 맹점을 준비해서 그와 토론하거나 논쟁하는 경우가 있다. 전문가 인터뷰는 해당 분야의 지식이 부족한 작가가 무디고 성긴 이야기를 전문가가 지닌 지식을 통해 촘촘하고 날카롭게 만들기 위해 수행하는 작업이다. 전문가 입장에서는 실질적인 이득이 없음에도 호의를 갖고 나와 준 셈이다. 상대방의 호의를 존중하지 않는다면(혹은 무시한다면) 솔직하고 유용한 정보를 얻기 어렵다. 이 부분을 미리 인지하고 인터뷰를 진행한다면 결과도 좋을 것이다.

성격상 낯선 사람과의 만남 자체가 어렵고 불편하고 무서울 수도 있다. 이러한 이유로 나는 취재를 못할 것이고 그래서 작가도 되지 못할 거라고 지레 겁먹었을지도 모른다. 이럴 때는 다른 취재 방식을 취하면 된다. 자료 조사를 열심히 하는 것도 좋은 취재 방법이다. 작가가 되는 모든 과정에서 자기 부정의 스위치는 무시하고 나아가길 바란다. 작가는 정해진 채로 태어나는 게 아니다.

① 전문가 취재의 세부 사항

취재는 흔치 않은 경험이기 때문에 고려해야 할 요소도 많다. 전문가와 인터뷰할 때 사례가 필요한지, 사례가 필요하다면 돈으로 해야 하는지 아니면 선물로 해야 하는지도 그중 하나다. 일반적으로 인터뷰 대가로 거마비車馬費를 지불한다. 쉽게 풀면 교통비, 사례비다. 작품에 도움을 받았으니 어느 정도의 사례는 고려할 만하다. 다만 비용을 어느 정도 해야 예의에 어긋나지 않을지 궁금하다. 고정 수입이 없는 작가 지망생이거나 학생 신분이라면 비용 충당을 위해 따로 아르바이트라도 해야 하나 고민할 수도 있다. 학생이라면 함께 마실 커피나 음료 정도면 예의를 갖추었다고 할 수 있다.

전문가 입장에서 인터뷰도 일의 하나라면 당연히 대가가 필요하다. 반대로 작가 입장에서는 대가를 지불한 만큼 취재원이 성실하게 대답해 주어야 한다고 생각할 수 있다. 그러나 작가와 전문가의 인터뷰는 단순히 돈으로 해결되지 않는 부분을 해결해 주기도 한다. 전문가와의 인터뷰도 사람과 관계를 맺는 일이다. 처음부터 친밀해질 수는 없지만 인터뷰가 반복되면 어느 순간 진심의 관계가

만들어진다.

사람과 직접 대면하는 인터뷰는 모든 것이 조심스럽고 어려울 수밖에 없다. 거마비를 어떻게 얼마를 해야 할지도 고민이고 거마비 자체가 실례되는 일은 아닌지도 고민해야 하니까. 너무 고민이라면 인터뷰 비용을 준비하는 게 좋다. 작가와 전문가 모두 인터뷰를 일로 접근하기에 좋은 방편이다.

② 전문가에게 질문하는 법

전문가 인터뷰를 진행할 때 질문은 가능한 한 구체적이어야 한다. 특히 1회성 인터뷰의 경우 더욱 그렇다. "이러면 어떨 것 같아요?"라는 모호한 질문은 답하기 어렵다. 또 "어떤 일을 하나요?"와 같은 전문성이 떨어지는 질문도 피해야 한다. 대면 인터뷰 전에 어느 정도 조사를 마친 상태여야 효율성이 높다. 본 취재에 해당하는 전문가 인터뷰는 초벌 취재의 두루뭉술함을 사실적인 정보로 다듬기 위한 과정이다. 추측이나 예상, 상상, 감상에 관련된 답변을 할 수밖에 없는 질문은 불필요하다. 초벌 취재는 질문의 디테일을 살리기 위해 필요하다. 해당 직군의 전문성, 인터뷰 대상자의 정보 등이다. 하지만 초벌 취재는 본 취재의 성공 여부를 결정짓는 중요한 단계니 가볍게 여겨서는 안 된다.

취재는 모호한 질문에서 시작하여 세부적이고 세심한 질문으로 나아가야 한다. 그 과정에서 내가 궁금한 부분을 대답해 줄 전문가가 필요하다. 전문가에게 답변을 얻어야만 하는 질문이 생겼을 때, 전문가 인터뷰는 도움이 된다. 그러나 모든 작가가 전문 지식을 얻

기 위해 인터뷰라는 방식을 택하지는 않는다. 전문가들이 모여 있는 커뮤니티에 가입하거나 그들이 하는 이야기에 귀를 기울이고 다른 조사 방식을 취하면서 지식을 얻기도 한다.

③ 좋은 질문과 나쁜 질문

전문가 인터뷰 시 어려움을 겪는 부분 중 하나가 좋은 질문하기다. 여기서 '좋은 질문'이란 무엇일까? 답부터 말하자면 전문가가 자신이 대답해야 할 부분을 명확하게 판단할 수 있는 질문이 좋은 질문이다. 도덕적인 잣대가 아니다. 작가(질문자)가 자신이 알고 싶은 게 무엇인지 명확히 인지해야 전문가(답변자)가 답하기 좋다.

구체적인 사례를 살펴보자. 막연한 질문은 좋지 않다고 했는데 이를테면 '기자란 어떤 사람인가요?'와 같은 질문이다. 누군가 나에게 똑같은 질문을 한다면(만화가는 어떤 사람인가요?) 나는 뭐라고 답할 수 있을까? 질문자가 무엇을 듣고 싶은지 간에 모호하거나 만족스럽지 못한 답을 들을 가능성이 크다. 여기에 내가 인터뷰를 청한 사람이 기본적으로 무슨 일을 하는지 조사하지 않았다는 의미로 전달될 가능성도 있다. 질문자가 이를 의도했든 아니든 무례한 질문이 될 수 있다.

'기자란 어떤 사람인가요?'를 좋은 질문으로 바꿔 보자. 사전 조사를 했거나 일반 상식으로 우리는 기자란 어떤 사건을 취재해서 기사로 알리는 사람(직업)임을 알고 있다. 이제 조금 더 구체적으로 궁금한 것이 무엇인지 생각해 보고 질문을 다듬어 보자. '기자들의 취재 동기는 대체로 무엇인가요? 정의 구현이나 명예인가요?', '기

자들은 취재할 때 어떤 상황을 가장 힘들어하나요? 반대로 가장 기쁜 순간은 언제인가요?' 등. 구체적인 질문이 구체적인 답변을 이끌어 낸다. 예시로 든 질문보다 구체적으로 나아갈 수도 있다. 작가 자신이 얼마나 준비했는지, 이야기를 어디까지 만들었는지에 따라 질문이 더욱 구체적일 수도 있고 그렇지 않을 수도 있다. 무엇이 궁금한가? 무엇이 궁금한지는 내 이야기에 대한 충분한 고민과 그로 인해 생긴 궁금증에서 비롯된다. 구체적인 질문이 떠오르지 않는다면 인터뷰가 필요 없는 것일 수 있다.

또 미리 답을 정해 놓고 묻는 질문도 좋지 않은 질문이다. 질문을 받는 사람이 질문이 아니라 취조를 받는다고 느낄 수 있다. 질문자의 의도가 노골적이고 확고하게 느껴지면 답변하기 부담스럽기 때문에 솔직한 답을 이끌기 어렵다. 인터뷰는 초벌 취재 이후에 하는 본 취재에 들어간다. 답을 정해 두었다는 것은 정보를 통해 세부 사항들을 정리해 두었다는 뜻이다. 이 경우에 전문가 인터뷰는 중복 취재가 될 수 있다. 그리고 질문자가 원하는 대답이 나오지 않는다고 질문자가 원하는 대답을 들을 때까지 질문을 반복하는 것도 좋지 않다. 인터뷰 질문을 만들 때는 질문자의 의도가 너무 확고하게 드러나는 것을 경계해야 한다.

공격적인 질문도 좋지 않다. 인터뷰에 응한 인터뷰 대상자는 나의 요청에 답해 준 감사한 사람이다. 그와 논쟁을 벌이려는 목적이 아니므로 공격적인 질문은 삼간다. 공감을 통해 마음의 문을 열면 기대보다 많은 정보와 디테일을 얻을 수 있다. 솔직한 답변을 이끌고 싶고, 취재원과 좋은 관계를 형성하고 싶다면 공격적인 질문은 삼가자.

전문가가 다른 인터뷰나 저서 등에서 여러 번 언급한 내용을 다시 묻는 것은 금기까지는 아니지만 바람직하지 않다. 다른 곳에서 밝힌 내용을 묻더라도 질문자가 이를 찾아보고 왔음을 알 수 있도록 해당 내용을 토대로 보다 발전되고 구체적인 후속 질문을 만들어 가는 게 좋다. 이를 위해서는 전문가와 인터뷰하기 전에 내가 알고 싶은 부분이 무엇인지가 구체적으로 나와 있어야 한다. 무엇이 궁금한지가 명확할수록 답변도 명료해진다. 이것이 질문에 구체적으로 나타나지 않는다면 초벌 취재가 부족하다는 의미다. 최대한 구체적이고 명확한 질문을 만들어라.

인터뷰 와중에 추가로 얻는 세부 사항들은 본 질문과 함께 기록한다. 취재 과정에서 실시간으로 스토리 방향이 바뀔 수도 있고, 새로운 방향이 추가되기도 한다. 이들을 함께 기록하면서 취재하자. 그로 인해 준비해 간 질문이 아닌 즉석에서 곧장 떠오르는 질문이 생기기도 하는데, 자연스러운 현상이다. 새로운 질문을 추가하여 인터뷰를 진행하나 디테일을 확인하거나 예상 외의 것들을 알게 되기도 한다.

TIP 《닥터 프로스트》 취재 사례

이종범 작가가 《닥터 프로스트》 시즌 1의 마지막 에피소드인 '두 사람의 개기일식'을 작업할 때 이야기다. 라포 형성이 잘된 전문가와의 인터뷰 도중 이야기의 방향이 바뀌었고, 몇몇 세부

사항이 추가되었다. 인터뷰 때 전문가에게 미리 작업해 둔 이야기 초안을 보여 준 것이 결정적이었다. 대개는 글로 보여 주지만 정리된 말로 전달하는 경우도 있다. 작가에게 편하고 자신 있는 방식이면 된다.

이 에피소드에서 주인공 프로스트 박사와 그와 대립을 이루는 송선의 관계에 대한 비밀이 밝혀진다. 그 중심에는 송선의

전문가 인터뷰를 통해
프로스트 박사와
송선의 만남 장면이 수정되었다.

동생 송설이 있다. 송설은 경계선 성격 장애를 가졌고, 이 증상에 호기심을 가지고 있던 프로스트는 자매와 인연을 맺는다.

이종범 작가는 송설이 프로스트 박사와 송선의 관계에 영향을 미치려면 송선에게 죄책감을 주어야 한다고 막연하게는 생각했으나, 전문가와의 취재를 통해 구체적인 사건을 만들 수 있었다. 또한 연극성 성격 장애만으로 자살에 이르는 사례가 많지 않다는 중요한 설명을 들었다. 성격 장애 B군인 연극성, 자기애성, 반사회성, 경계선 등은 대개 충동적이다. 연극성 성격 장애의 특성이 가장 크지만 경계선 특성도 강해서, 자살 시도와 자해를 했다는 캐릭터의 특성에 사실성을 더하게 되었다. 인터뷰 성과가 작품에 반영되어 빛을 발한 경우다.

또한《닥터 프로스트》시즌 4 구상을 위해서는 한겨레의 기획 기사 시리즈인 '가짜 뉴스의 뿌리를 찾아서'를 쓴 김완 기자를 취재했다. 인터뷰 대상자에 대한 사전 조사는 기본 중 기본이다. 대상자가 기자라면 그동안 수로 어떤 기사를 썼는지 찾아봄으로써 주된 관심사를 알 수 있다. 사전 조사 과정에서 인터뷰이의 성향이나 특징을 발견할 수 있다.

취재 연습

사람들은 자신이 경험하지 않은 것, 낯선 대상에게 막연함을 느낀다. 사실 취재는 우리가 인지하지 못하지만, 일상에서 흔하게 하는 일이다. 단어가 주는 딱딱함 때문에 어렵게 느껴질 수 있다. 좋아하는 연예인이나 작품을 보다 깊이 있게 알고 싶을 때 우리가 하는 행위가 취재다. 그 안에서 사실이 무엇이고 의견이 무엇인지를 구분하면 좀 더 전문적인 취재가 된다.

인터뷰도 마찬가지다. 모르는 대상에 관해 질문하는 전부가 인터뷰와 비슷하다. 전문가 인터뷰를 대비해서 미리 질문지를 만들어 보면 좋다. 머릿속에 질문 거리가 있어도 막상 만나면 제대로 된 문장으로 묻지 못하거나 질문의 의미를 전달하기 어려운 경우가 있다. 그럴 때는 질문을 문장으로 만들어 보고 정리해 보자. 질문들을 유형화하는 것도 좋다. 예를 들면, '성격 장애 B군에 대한 질문', '캐릭터 행동의 개연성에 대한 질문' 같은 식의 질문 분류로 내가 알고 싶은 것들을 일목요연하게 정리할 수 있다. 질문을 정리하다 보면 사전 조사의 필요성을 느끼게 된다. 시뮬레이션하거나 질문을 정리하는 연습은 취재 때 자신감을 높여 준다.

2.
구성

1) 이야기를 조망하는 방법은

우리들은 오랜 시간 만화(혹은 이야기) 세계의 독자로서 작가가 만들어 낸 만화 세계를 탐험하듯 경험하고 체험해 왔다. 작가가 의도한 대로 슬픔, 기쁨, 재미, 역동성, 전율 등을 느끼고 감탄했던 독자들 중 일부는 자신에게 감동을 준 작가처럼 되고 싶다는 바람을 갖는다. 그런데 작가 지망생이 된 독자가 계속하는 실수가 하나 있다. 독자 시점에서 이야기를 쓰는 것이다.

작가는 작품을 독자의 시점으로 바라봐서는 안 된다. 작품에서 빠져나와 이야기 전체를 조망해야 한다. 그래야 자신이 독자였을 때 받았던 감동을 자신의 독자들에게 줄 수 있다. 이 기술을 터득하지 못하면 이야기 창작을 오직 재능과 운에만 맡겨야 한다. 천운으로 좋은 작품이 탄생할 수도 있지만 평생 운이 반복되기란 거의 불가능하다.

다른 차원의 이야기지만 대부분의 웹툰 작가 지망생은 어떻게 하면 웹툰 작가가 될 수 있는지에 모든 고민이 쏠려 있다. 반면에 웹툰 작가가 얼마나 오랫동안 나의 생계를 책임져 줄 수 있는지에 대한 고민에는 소홀하다. 웹툰 작가도 직업의 하나다. 예술적인 영감도 중요하지만 일의 원리를 깨우쳐야 오랫동안 일할 수 있다. 이야기의 조망뿐 아니라 직업으로서의 웹툰 작가에 대한 조망도 필요하다.

2) 독자와 작가의 차이점은

독자와 작가는 작품의 양 끝에 있다. 둘의 가장 큰 차이는 무엇일까? 작가는 작품 전체를 통제하기 위해 작품의 모든 것을 파악해야 한다. 반면에 독자는 작가가 보여 준 대로 주인공을 따라가면 된다. 독자에서 작가가 되는 것은 아마추어에서 프로가 되는 일과 같다. 아마추어와 프로를 가르는 기준은 반복해서 꾸준히 할 수 있는지다. 반복해서 할 수 있는 능력, 동기, 돈이 모두 기준이 된다. 그리고 가장 중요한 요소는 이야기를 조망할 수 있는 능력이다.

작가는 자신이 만든 이야기의 각 요소와 부분에 자신이 부여한 의미를 샅샅이 알고 다룰 수 있어야 한다. 반대로 독자처럼 작품을 바라보고 쓴다는 말은 이야기의 전체가 아니라 각각의 사건을 하나씩 쓰고 있다는 뜻이 된다. 이야기 전체를 보려면 어떻게 해야 할까? 이야기를 조망한다는 것은 무슨 뜻일까? 한마디로 구조 파악이다. 그리고 구조를 파악하는 지름길은 이야기를 통째로 외우는 훈련하기다.

짜임새 있게 잘 만들어진 장편 영화 하나를 선택해 관람해 보자. 영화에 나오는 주요 사건들을 메모해 보고 또 나열해 보자. 주요 사건이란 주인공으로 하여금 큰 변화를 느끼게 하는 내적, 외적 사건을 모두 일컫는다. 이들은 서너 개의 커다란 사건으로 묶을 수 있다. 이것이 이야기의 구조다. 장편 영화의 긴 러닝 타임이 부담스러우면 단편 영화나 애니메이션, 만화를 봐도 좋다. 이와 같은 연습을 반복하다 보면 외우려고 하지 않았어도 자연스럽게 영화 전체의 이야기가 머릿속에 들어옴을 확인할 수 있다. 이렇듯 이야기 구조를 파악하면 자연스럽게 이야기를 조망할 수 있다.

할리우드의 장편 애니메이션은 이야기가 잘 구조화되어 있어 연습용으로 활용하기 적합하다. 《메리다와 마법의 숲》, 《인사이드 아웃》, 《주먹왕 랄프》, 《월-E》, 《UP》, 《겨울왕국》, 《쿵푸팬더》 등 구조 파악에 도움이 되는 작품이 여럿 있다. 장편 영화의 구조 분석이 부담스럽다면 TV 시리즈 애니메이션으로 살펴봐도 좋다. 《파워퍼프걸》, 《위 베어 베어스》 등은 한 회낭 10-15분 남짓으로 부담은 적으면서도 에피소드별로 이야기가 잘 마무리된다.

《쿵푸팬더》로 이야기 조망하기

《쿵푸팬더》의 주인공 포는 아버지의 국수 가게 일을 도와주며 살고 있는 평범한 팬더다. (《쿵푸팬더》의 세계에서는 동물들이 인간처럼 살고 있다.) 아버지는 포에게 국수의 비법을 알려 주어 가업을 잇게 하고 싶지만 포의 관심사는 쿵푸에 쏠려 있다. 쿵푸를 좋아하고 동경하는 포는 쿵푸 마스터가

되고 싶다는 막연한 꿈이 있지만 아주 강렬하지는 않다. 그러던 어느 날 포는 쿵푸의 비법이 적힌 용문서의 전수자를 정하는 '무적의 5인방' 대결을 보러 시합장을 찾는다. 뒤늦게 도착한 그는 의자에 화약을 달아 궁전 안으로 들어간다. 그런데 이게 웬일! 현자 우그웨이 대사부가 그를 용의 전사로 지목하는 게 아닌가! 이로 인해 포의 일상에 커다란 변화가 생긴다.

여기까지가 《쿵푸팬더》에 있어 하나의 커다란 사건이다. 작가는 이 사건을 계기로 포에게 강제로 변화를 주기 위하여 앞부분에서 포의 성격과 그가 처한 상황을 보여 주었다. 그리고 결정적으로 포가 '다른 캐릭터에 의해' 용의 전사로 '지목당하는' 사건을 마련했다.

용의 전사로 지목된 포는 무적의 5인방과 쿵푸를 수련한다. 한데 무술을 익히는 것은 놀기 좋아하는 포에게는 너무나 어려운 일이다. 애초에 그에게 마스터가 되겠다는 강렬한 의지가 없었기 때문이기도 하다. 시푸 사부는 (포를 인정하지 않으면서도) 포를 용의 전사로 증명시키기 위해 노력하지만 번번이 실망한다. 다른 친구들도 포를 신뢰하지 않는다. 사실 포 조차도 자신이 왜 용의 전사로 지목되었는지 납득하지 못한다. 어느 날 시푸 사부는 표범 타이렁이 탈옥했다는 소문을 듣고, 타이렁이 쳐들어올 것을 대비해 포를 비롯해 무적의 5인방을 진정한 용의 전사로 단련시키고자 더욱 노력한다. 이 과정에서 포를 단련시키기 위해서는 음식이 필요하다는 깨달음을 얻은 시푸의 맞춤형 도움으로 포의 무술 실력은 점점 향상된다. 어느덧 포는 누구도 용의 전사가 아니라고 말할 수 없을 만큼 성장한다. 마침내 용의 전사에게 주어지는 문서를 건네받은 포. 조심스럽게 문서를 펼치지만 용의 전사만 볼 수 있다는 비기는 어디에도 쓰여 있지 않고 텅 빈 문서만 있다. 실망한 포는 궁전을 떠나 아버지의 국수 가게로 돌

아온다. 하지만 아버지와 대화를 나누던 포는 믿음의 중요성을 깨닫고, 이를 통해 자신을 믿게 된 포는 누구보다 강한 전사로 거듭난다. 믿음과 자신감으로 무장한 포는 궁전으로 돌아온다. 포가 자리를 비운 사이 타이렁이 무적의 5인방을 해치웠다. 이에 포는 타이렁과 홀로 맞서 싸운다. 치열한 공방전 끝에 포는 마침내 승리를 거두고 진정한 용의 전사인 쿵푸 마스터가 된다.

《쿵푸팬더》는 워낙에 큰 인기를 얻었던 작품인 만큼 이야기를 사랑하는 독자라면 내내 즐겁게 봤을 것이다. 하지만 작가라면 이야기를 어떻게 전개시키는지를 조망하고자 부단히 애썼을 것이다. 지금부터는 작가 입장에 서서 《쿵푸팬더》를 주인공인 포를 중심으로 살펴보자. 아버지의 국수 가게에서 아버지의 일을 도우며 살아가는 포. 어느 날 그는 얼떨결에 꿈에 그리던 용의 전사로 지목된다. 아무도, 심지어 자기 자신조차 포가 용의 전사라는 데 확신을 갖지 못한다. 포는 진정한 용의 전사로 인정받을 수 있을까? 그러기 위해서는 어떠한 사건들이 펼쳐져야 할까? 이것이 《쿵푸팬더》의 핵심 이야기다.

첫 번째 사건: 국수 가게에서 일하는 포가 용의 전사로 지목당한다.
두 번째 사건: 포가 용의 전사로 지명받은 뒤 여러 사건이 벌어진다.
세 번째 사건: 포는 강력한 적대자인 타이렁을 물리치고 진정한 용의
　　　　　　　전사로 거듭난다.

《쿵푸팬더》에 등장하는 이야기를 세 가지의 굵직한 사건으로 나누었다. 이 커다란 세 가지 사건이 저마다 타당성을 가지려면 각 사건마다 포의 내적 갈등과 포를 자극하는 외적 갈등이 모두 필요하다. 포의 내적 갈

등은 '내가 용의 전사가 맞을까?'다. 포가 가장 좋아하는 것은 음식(먹는 것)이고, 쿵푸는 좋아하지만 운동은 해 본 적이 없다. 이런 포가 용맹한 용의 전사로 지목되기 위해서는 스스로의 의지보다는 누군가의 부추김이나 예상하지 못한 사건이 벌어지는 쪽이 개연성 있다. 일단 용의 전사로 지목된 이후에는 자의든 타의든 용의 전사가 되기 위한 부단한 노력이 필요하기 때문이다. 그래서 두 번째 사건에 여러 에피소드를 다채롭게 펼쳤다. 두 번째 사건은 하나라기보다는 작은 사건 여럿이 한 덩어리를 이룬다고 보는 게 좋다. 포의 입장에서는 낯선 곳에서의 고생담이다. 또 주변에는 포가 쿵푸 마스터가 될 수 있게 헌신적으로 도와주는 동료와 스승이 있다. 이 부근에서 포의 능력을 확인할 수 있는 강력한 적대자가 등장해야 한다. 그래서 동료로는 무적의 5인방, 스승으로는 마스터 시푸, 그리고 강력한 적대자로 타이렁을 등장시킨다.

다시 한 번 《쿵푸팬더》를 보자. 그리고 이 세 가지 사건이 언제 등장하는지, 또 작가가 이들을 적재적소에 올바로 등장시켰는지를 정리해 보자. 포의 내적 변화를 일으키는 사건들도 정리하자. 이것이 작가의 입장에서 작품을 조망하며 감상하는 방법이다.

3) 이야기의 기본 구성, 사건이란

한 번이라도 이야기를 만들어 본 경험이 있다면 이야기를 만드는 데는 크고 작은 사건incident이 필요하다는 사실을 알 것이다. 사건은 레고 블록과 같다. 레고 블록을 사용하여 집을 짓는다고 생각해 보자. 굉장히 많은 블록 조각이 필요하다. 지붕이나 창문이 달린 벽 모양으로 만들어진 듀플로 같은 블록 조각이라면 두세 개의 블록만으

로도 집을 만들 수 있겠지만 이 경우에는 개성을 찾기 어렵다. 개성이 드러나는 집, 개성이 있는 이야기를 원한다면 쉽게 만들겠다는 생각은 멀리 뿌리쳐야 한다.

한두 개의 블록으로 집을 만들 수 없듯이 한두 개의 사건으로는 이야기가 만들어지지 않는다. 이야기를 만드는 최소한의 사건 수는 몇 개일까? 사건의 개념이 무엇이냐에 따라 답은 달라진다. 지금까지 수많은 스토리 전문가가 논쟁해 온 논쟁거리이기도 하다.

아리스토텔레스는 『시학』에서 "모든 이야기는 시작, 중간, 그리고 끝이 있다"고 했다. 그에 따르면 모든 이야기는 처음, 중간, 끝의 3장(막)으로 구분된다. 아리스토텔레스가 살았던 고대 그리스에서는 연극의 세 개 장을 구분하기 위해 장 사이에 음악을 넣었다고 한다. 하지만 그가 주장한 3장 개념은 그리스 연극 역사에서는 후반기에야 등장했고, 초기의 연극은 네 개의 장으로 구성되었다.

후대로 오면서 이야기를 나누는 기준은 점차 다양해졌다. 로버트 맥키는 할리우드 영화들 중에는 3장이 아니라 5장, 7장으로 구성되는 작품도 있다고 주장했다. 누가 어떤 기준을 내세우느냐에 따라 장의 개념은 얼마든지 달라질 수 있다. 구성을 넷으로 나눌 때에는 '기-승-전-결', 다섯으로 나눌 때는 '발단-전개-위기-절정-결말', 열둘로 나눌 때는 '영웅의 여정'으로 정리한다. 또 장의 구분이 무의미하다고 말하는 이들도 있다. 같은 이야기를 구성만 다르게 나누었다는 게 이유다. 이야기를 몇 개 단위로 나눌 수 있느냐가 아니라 모든 이야기에는 기준에 맞는 일정한 구분점이 있다는 게 중요하다.

여기에서 우리는 '구성construct'을 만날 수 있다. 구성은 이야기를 목적에 맞게 직조하고 건설하는 작업이다. 원하는 집을 짓기 위해

서는 필요 요소들을 구하고 이를 적합한 곳에 쌓아 올리는 과정이 필요하다. 목적과 목표에 다가갈 수 있는 설계(계획)를 한 손에 들고 행동에 옮기는 것이 구성이다. 작가가 (독자가 아니라) 신의 시선으로 자신이 쓴 이야기를 바라볼 때 비로소 구성을 손에 쥘 수 있다.

이렇게 정리해 보자. 내가 구상 중인 웹툰의 사건을 모두 세어 보니 30개 정도였다. 사건들은 전체 이야기의 군데군데에 순서도 없이 아무렇게나 놓여 있다. 하나의 사건을 한 권의 책이라고 가정하면, 여러 책이 아무렇게나 흩어져 있다고 할 수 있다. 그래서 책장에 책을 꽂되, 비슷한 주제의 책들을 분류하여 정리하려고 한다. 주제별로 책을 꽂았다고 해서 책 내용이 달라지는 것은 아니다. 그러나 순서에 맞게 혹은 의도나 주제에 맞게 잘 정리한 덕분에 일정한 흐름이 생겼다. 흩어져 있을 때는 보이지 않는다. 이것이 구성이다.

4) '사건'이라는 책을 '구성'이라는 책꽂이에 정리하자

구성construct과 구조structure는 언뜻 같은 의미로 해석될 수 있다. construct는 '건설하다', '구성하다', '그리다' 등을 의미하고, structure는 '구조', '체계', '짜임새'를 뜻한다. 의미는 비슷하지만 construct에는 '–하다'라는 행위가 포함되어 있는 반면에 structure는 명사로 이미 만들어진 형식을 가리킨다. 구성은 작가가 이야기를 만들어 가는 과정에 가깝고, 구조는 이야기가 완결된 형식에 가깝다. 이 책에서는 작가가 이야기를 만들어 가는 과정을 '구성'으로, 이야기가 이

미 만들어진 상태를 '구조'라고 부르도록 하겠다.

　여러 책(사건)을 책장(구성)에 꽂는다면 대부분은 유형별로 정리할 것이다. 이때 장르의 전형적인 이야기 구조에 조금의 정보라도 갖고 있다면 훨씬 쉽게 정리할 수 있다. 우리 머릿속에는 3장, 4장, 5장 구조가 있다. 대입해 보지 않았을 뿐이다.

　시나리오 작법서 중에는 기존의 영화 시나리오에서 나타나는 3장 구조를 분석하여 시나리오 쓰는 방법을 알려 주는 책이 많다. 시드 필드의 『시나리오란 무엇인가』, 데이비드 하워드, E. 마블리의 『시나리오 가이드』, 심산의 『한국형 시나리오 쓰기』 등. 블레이크 스나이더의 『Save the Cat!』 역시 3장 구조를 기반으로 작가 자신이 변형시킨 작법을 소개한다. 특히 3장 구조를 이해하기 위해서는 사례를 통한 분석이 유용하다.

5) 영화로 3장 구조를 분석해 보자

여러 영화 시나리오 작법서에 전통적인 이야기 구성은 3장(3막) 구조라는 주장이 나온다. 실제로 할리우드에서는 3장으로 이야기를 쪼개고 분석함으로써 이야기를 구조화시키고, 이에 대한 실효성을 증명했다. 미국의 대표적인 시나리오 연구가인 로버트 맥키와 시드 필드 등도 영화 시나리오의 핵심 구조로 3장 구조를 꼽는다.

　그들의 분석법을 살펴보자. 영화, 드라마, 책 등에 담긴 이야기 구조 나누기 연습에서 가장 먼저 해야 할 일은 총 재생 시간 확인이다. 총 러닝 타임을 4등분하고 나서 1/4 지점과 3/4 지점에 점을 찍는

다. 총 재생 시간을 대략 1:2:1로 나누면, 러닝 타임이 120분인 영화의 1/4 지점은 시작 후 30분이 지나서이고, 3/4 지점은 시작 후 90분이 지나서다. 정리하면 영화가 시작되고 30분이 지날 때까지가 1장, 30분 이후부터 90분까지가 2장, 나머지 부분이 3장이다. 러닝 타임이 100분 혹은 90분이어도 마찬가지다. 1/4 지점과 3/4 지점에 점을 찍어 보면 구조를 한눈에 알 수 있다.

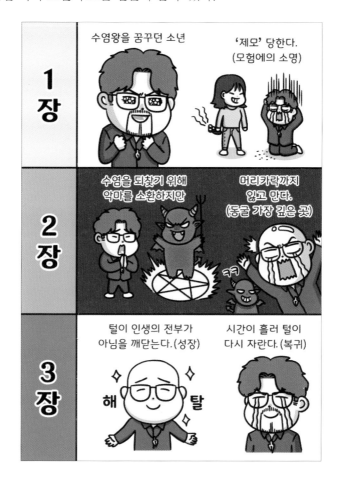

만화책도 마찬가지다. 코믹스 한 권은 보통 250페이지 전후다. 250페이지를 1:2:1의 비율로 나누어 표시하면 그 지점이 대개 이야기의 분기점이다. 1회분 만화도 1/4, 3/4 지점을 찍어 보면 재미있는 점을 발견할 수 있다. 신기할 만큼 비슷한 지점이 보이기 때문이다. 이렇게 각각의 표지판을 세워 보면 3장 구조를 잘 파악할 수 있고, 이로써 1:2:1의 비율로 나눈 서사 구조가 나타난다.

당연히 웹툰 이야기를 쓸 때도 적용할 수 있다. 처음부터 1:2:1 구간을 만들어 놓고, 여기에 이야기를 짜 맞추어 넣을 수 있다. 이것이 이야기 조망하기다. 독자에서 작가로 가는 첫 번째 단계라고도 할 수 있다. 내 이야기를 어떤 구성으로 몇 등분해서 어떻게 만들지, 내가 가진 사건들을 어느 구성을 가진 책꽂이에 넣을지를 생각하자.

6) 3장 구조와
영웅의 여정 12단계를 알아보자

사건을 나열하려면 구조가 필요하다. 1단, 2단, 3단 책장에 사건의 유형별로 책을 꽂으면 찾기 편하다. 작법을 공부할 때 가장 많이 만나는 용어가 '3장 구조'와 '영웅의 여정 12단계'다. 각각의 개념은 모호해도 용어에는 친숙함을 느낄 것이다. 둘 다 대중성을 확인받은 이야기들을 대상으로 분석이 끝난 이야기 구조지만, 이야기를 만드는 모든 작가에게 유용하지는 않다. 특히 영웅의 여정 12단계는 신화학에 기반하고 있기 때문에 현대의 이야기에 대입하기에는

낯설고 어렵다. 창작자들에게 권하는 영웅의 여정 12단계 활용법은 이야기를 창작하면서 막히거나 어려움에 부딪힐 때 자신의 이야기를 점검해 보는 차원에서 활용하라는 것이다. 영웅의 여정 12단계를 통해 나의 이야기를 점검하려면 우선 3장 구조와 영웅이 여정 12단계를 알고 있어야 한다. 주요 사건을 정리하면서 이해해 보자.

3장 구조	영웅의 여정 12단계
1장 (출발, 분리)	일상 세계
	모험에의 소명
	소명의 거부
	정신적 스승과의 만남
	첫 관문 통과
2장 (하강, 입문, 통과)	시험, 협력자, 적대자
	동굴 가장 깊은 곳으로 접근
	시련
	보상
3장 (귀환)	귀환의 길
	부활(마지막 관문 통과)
	영약을 가지고 귀환

1장에는 주로 어떤 사건이 들어갈까? 독자를 작품으로 끌어들이기 위해 작품을 잘 소개해 줄 수 있는 사건이 등장한다. 주요 등장인물, 세계관 소개가 1장의 할 일이다. 영웅의 여정 12단계 중에서 몇 개는 1장에 들어가고, 몇 개는 2, 3장에 들어간다. 정리하면 1장에서는 일상 세계에 살던 주인공이 누군가로부터 모험을 떠나라는 소명(강요 혹은 부탁 등)을 받지만, 이를 거부하다 스승을 만나고 첫 관문을 통과하면서 본래의 세계에서 미지의 세계로 모험을 떠난다.

2장에서는 이야기의 주요 무대가 될 새로운 장소가 등장하고, 이

곳에서 앞으로의 여정을 함께할 동료와 적대자를 만난다. 그리고 나서 주인공은 동굴 가장 깊은 곳으로 접근하는데, 이는 최종 시련에 대비하기 위한 논리적인 밑밥이라고 할 수 있다. 다음은 시련이다. 주인공은 시련을 통해 동굴의 가장 깊은 곳에서 적을 만나고 지금까지의 고난 중 가장 어려움을 느낀다. 동굴 가장 깊은 곳에 있던 적을 물리친 후에는 보상을 얻는다.

3장의 시작은 모험을 떠났던 주인공이 일상 세계로 복귀하는 것이다. 그다음 최후의 시련을 맞는데, 최후의 반전이라고 할 수 있다. 1, 2장에서 뿌려 놓은 밑밥을 모두 회수하는 과정이 3장이다. 주인공의 목숨이 위태로울 정도의 결전이 벌어지며 여기서 진짜 죽음을 맞이할 수도 있고, 죽음이라고 할 수 있을 만큼 강력한 피해를 입는 데서 끝날 수도 있다. 보상을 무사히 지킨 주인공은 일상 세계로 복귀한다. 그러나 작가의 취향과 시대의 트렌드에 따라 복귀하지 않는 주인공도 있다.

3장 구조와 영웅의 여정 12단계는 결국 같다. 사건을 얼마나 크고 작은 단위로 쪼개는가의 차이다.

7) 플롯 포인트(구성점)란

하나의 이야기를 12개의 구성으로 나눈 크리스토퍼 보글러의 영웅의 여정 12단계는 아리스토텔레스의 3장 구조에 대응할 수 있음을 확인했다. 영웅의 여정에 익숙해졌다면 1:2:1 지점을 굳이 표시하지 않아도 어느 시점에서 모험이 시작될지, 귀환이 시작될지 알 수

있을 것이다. 또 각 장이 넘어가는 시점을 찾을 수 있다.

모든 이야기에는 다음 장으로 넘어간다는 암시를 주는 지점이 있다. 이를 플롯 포인트라고 부른다. 2장을 알리는 플롯 포인트는 장소 변경이다. 2장에서는 주인공의 동료들이 좀 더 많이 나오고, 적대자도 보다 명료해지고 많아진다. 주인공의 성장과 함께 주인공의 갈등, 그리고 서브플롯도 나온다. 12단계에서 가장 중요한 요소는 주인공의 '죽음'이다. 정말 죽는 게 아니라 죽음에 해당할 정도의 몰락(또는 추락 또는 하강)이 등장한다. 3장에서는 몰락한 주인공을 다시 상승시키기 위해 주인공에게 '죽음'으로 비유되는 위기를 부여한다. 이야기의 최저점을 찍고 다시 상승한다는 것이 3장 구조의 거대한 흐름이다. 3장에서는 죽음의 위기에서 다시 끌어 올려진 주인공의 변화를 다룬다. 최후의 대결일 수도 있고, 성장일 수도 있고, 추락일 수도 있다.

광진 작가의 《이태원 클라쓰》를 보자. 주인공 박새로이가 외식업체 '장가'에 복수하기 위해 고군분투하며 성장하는 이야기를 다룬 작품으로 플롯 포인트가 명확하다. 1장에서는 주인공에게 복수를 결심하게 만들고, 2장에서는 주인공이 복수를 위해 노력하는 가운데 여러 사건들로 점차 복수의 성공에 가까이 간다. 마지막 3장에서는 주인공의 복수 결과가 나타난다.

경찰을 희망하는 박새로이는 우직하고 한결같은 성격의 청년이다. 이런 성격의 주인공이 복수를 꿈꾸기 위해서는 그의 단단한 성격을 무너뜨릴 만한 커다란 사건이 벌어져야 한다. 그래서 작가는 1장에서 새로이 가족을 불행에 빠뜨리는 원인 제공자를 등장시키고, 주인공이 그에게 복수를 결심하게 되는 타당한 사건을 보여 준

다. 그리고 경찰대 시험을 앞둔 주인공이 파진 시로 전학 가서 그곳에서 인생에 대대적인 변화를 가져오는 사건들을 겪고, 복수를 위해 이태원에 술집을 연다. 이것이 2장의 시작이다. 장소가 바뀌었고, 복수할 수 있는 실력을 갈고닦는 기간을 거친다. 2장에서는 박새로이가 동료들을 모으고 복수의 대상에게 선전 포고하는 등의 여러 사건이 벌어진다. 3장으로 넘어가는 지점은 그가 자신을 되돌아보면서다. 복수를 위해 앞만 보고 달린 박새로이는 자신이 진정으로 원하는 게 무엇인지 다시금 생각한다. 이때 항상 자신의 곁에 있어 준 조이서에 대한 사랑을 인정하는 지점이 3장의 시작을 알리는 플롯 포인트가 된다.

《이태원 클라쓰》를 3장으로 나누어 살펴보면 이 작품이 단순한 복수 이야기가 아님을 알 수 있다. 박새로이의 성장이 주된 플롯이다. 그래서 3장의 플롯 포인트는 박새로이가 자신을 되돌아보는 사건, 조이서에 대한 사랑을 확인하는 사건이다.

플롯 포인트를 외울 필요는 없다. 하지만 이해는 필요하다. 그래야 이야기를 조망할 수 있고, 이야기를 만들 수 있다.

TIP 영웅의 여정 12단계

1920-1930년대는 미국 할리우드 영화의 황금기였다. 다양한 장르 영화가 만들어졌고, 전 세계 작가들이 할리우드로 자신의 시나리오를 보내기 시작했다. 대형 영화사들은 괜찮은 작품

을 빠르게 고르기 위해 시나리오 검토 팀을 별도로 운영했다. 1970년대에 한 영화사에 취업한 보글러는 시나리오 검토 팀에서 일했다. 여러 시나리오를 검토하면서 괜찮은 시나리오와 그렇지 않은 시나리오를 구분하는 자신만의 노하우가 생겼고, 괜찮은 시나리오에서 묘한 친숙함을 느꼈다. 신화학자 조셉 캠벨이 정리한 신화 속 영웅의 이야기들과 현대의 시나리오가 비슷한 구조를 가졌다는 사실을 발견한 것이다. 캠벨의 이론을 바탕으로 시나리오를 정리한 보글러는 동료들 사이에서 유명한 시나리오 닥터(시나리오 검토 전문가)가 되었고, 자신의 노하우를 담은 『신화, 영웅 그리고 시나리오 쓰기』(비즈앤비즈, 2013)라는 책을 썼다.

신화학자 조셉 캠벨은 『천의 얼굴을 가진 영웅』(민음사, 2018)에서 온갖 신화를 모아서 비교 분석했다. 그는 전 세계의 신화, 설화, 전설 등을 수집했는데, 신기하게도 전부 비슷한 구조를 가지고 있었다. 보글러는 캠벨의 책을 참고하여 다양한 장르의 시나리오를 분석하면서 자신이 세운 형식(영웅의 12단계)에 맞는지 혹은 벗어나는지를 살폈다. 보글러는 이를 골든 플롯이라고 불렀고, 여기에 들어맞는 시나리오를 선별했다. 차이점은 캠벨은 영웅 이야기를 19단계로 나누었고 보글러는 12단계로 나누었다는 점이다. 같은 형식이지만 시대에 따라 또 나누는 사람에 따라 조금씩 다르다. 그러므로 영웅의 19단계, 영웅의 12단계는 고정된 것이 아니다. 흥미로운 사실은 대중이 좋아하는 거의 모든 이야기는 오랜 옛날부터 지금까지 비슷한 형식이라는 점이다. 이것이 우리가 이야기의 원칙을 배워야 하는 중요

한 이유다.

　대부분의 사람들은 영웅의 이야기를 듣고 싶어 한다. 이 말에 동의하지 않는다면 영웅의 정의를 다시 들여다봐야 한다. 과거의 이야기 속 주인공인 영웅의 출신은 신이나 왕, 귀족, 장군 등으로 일반인에 비해 (계급적으로) 숭고했다면, 현대의 영웅은 우리와 비슷한 계급이다. 다만 과거의 영웅이든 현대의 영웅이든 그들은 우리가 바라고 원하는 일들이나 결코 이루지 못할 것으로 생각했던 일들을 성공시킨다. 영웅을 주인공이라고 생각하면 이해하기 쉽다. 결국 영웅의 이야기는 주인공이 변화하고 성장하고 몰락하는 과정, 자체다.

내러티브 아크

내러티브 아크^{narrative arc}는 서사의 등락 폭을 그래프화한 것이다. 낯선 용어 때문에 어렵게 느껴질 수도 있지만 알고 보면 조금도 어렵지 않다. 안정적인 육체가 건강한 척추를 따라 서 있듯 견고한 이야기는 대부분 비슷한 모양의 선을 따라 만들어진다. 그 선을 작가들은 '내러티브 아크'라고 부른다.

　세상에는 수많은 산이 있다. 산의 모양은 전부 다르지만 대부분 비슷한 모양이다. 등산로 입구에서 시작하여 서서히 가파른 길을 따라 올라가면 산등성이를 지나게 되고, 어느덧 꼭대기에 도착한다. 동네에 있는 뒷산도 세계 최고봉인 에베레스트산도 동일하다. 높이와 험준함은 다르지만 모

든 산은 비슷한 모습이다.

마찬가지로 모든 이야기는 내러티브 아크라고 부르는 일정 그래프, 선분의 모양을 따라 만들어진다. 높이도 경사도 다를 수 있고 가끔은 정상의 봉우리가 두 개인 경우도 있지만 큰 차이는 없다. 《어벤져스》 시리즈부터 『햄릿』까지, 《기생충》부터 《신의 탑》까지, 그리고 여러분이 지금부터 만들 이야기까지 그렇다.

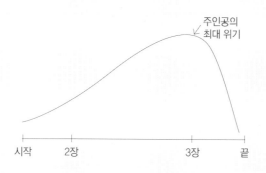

내러티브 아크는 언제 필요할까? 또 이야기를 만들 때 어떻게 도움이 될까? 내러티브 아크를 만들고 이야기를 구성하면 사건 배치가 쉬워진다. 사건에 대한 아이디어는 산발적으로 나타날 수 있지만 이야기의 도입부에 넣을지 아니면 절정에 넣을지를 고민해야 한다. 이때 내러티브 아크 이미지를 펼쳐 두면 적절한 위치에 사건을 배치할 수 있다. 사건을 만드는 것과 동시에 사건을 어디에 배치해야 할지가 고민이라면 일단 내러티브 아크를 그려 놓고 적절한 곳에 배치해 보자.

《해리포터 1》에 영웅의 여정 12단계 대입하기

신화 이론은 고전에 해당하는 작품들이 잘 들어맞는다. 오늘날의 영화들은 12단계 중에서 특히 7-8단계까지가 매우 잘 맞는다. 보글러의 영웅의 여정 12단계가 현대 영화에 어떻게 대입되는지를 영화 《해리포터 1》을 통해 살펴보자.

① 일상 세계	해리는 이모네 집 계단 아래라는 일상 세계에 살고 있다.
② 모험에의 소명	어느 날 부엉이가 물고 온 편지로 일상에 균열이 생긴다. 이모부의 방해를 물리친 해그리드가 해리에게 무사히 소명을 전한다.
③ 소명의 거부	해리는 자신이 인간이 아닌 마법사라는 말을 믿지 못한다.
④ 정신적 스승과의 만남	해그리드(전체 시리즈로 볼 때는 '덤블도어')와 만난다.
⑤ 첫 관문 통과	9와 3/4의 플랫폼 벽을 통과한 해리는 기차를 타고 무사히 호그와트 마법 학교에 도착한다. 기숙사 결정에서는 그리핀도르로 선택된다.
⑥ 시험, 협력자, 적대자	호그와트에 입성한 해리는 스승과 친구들을 만난다. 그중에는 해리에게 적대적인 말포이도 있다. 해리는 호그와트에서 마법에 관련된 여러 시험을 통과하며 성장해 나간다. 그러던 어느 날 해리는 소망의 거울을 발견한다.
⑦ 동굴 가장 깊은 곳으로 접근	해리는 볼드모트의 음모를 막기로 결심한다.
⑧ 시련	해리는 론과 헤르미온느의 도움을 받아 볼드모트의 술수에 저항한다.
⑨ 보상	소망의 거울이 해리에게 마법사의 돌을 준다.
⑩ 귀환의 길	마법사의 돌을 가진 해리가 도망친다.
⑪ 부활 (마지막 관문 통과)	볼드모트와 맞붙다 기절한 해리는 깨어나 덤블도어와 마주한다. 그리고 그와 이야기를 나누며 한층 성장한다.
⑫ 영약을 가지고 귀환	해리가 마법사의 돌을 지킴으로써 최종적으로 그리핀도르가 승리한다.

3.
트리트먼트

1) 트리트먼트는 이야기 완성을 위한 설계도다

지금까지 배운 대로 3장 구조를 갖춘 이야기를 발상부터 시작해서 트리트먼트까지 구성해 보자. 트리트먼트는 사건별로 이야기를 구성한 얼개로, 이야기 완성을 위한 설계도라고 할 수 있다. 웹툰 작가들 모두가 반드시 트리트먼트 과정을 거치지는 않는다. 다만 트리트먼트 과정을 거치면 결말을 위해 밑밥을 뿌릴 수 있고, 이것은 이야기의 논리적 개연성을 부여한다. 따라서 보다 꼼꼼하고 디테일하게 잘 짜인 이야기를 만들 수 있다. 현대의 이야기는 어떻게 사건을 배열하고 구성하는가의 싸움이다.

시간 순서대로 사건을 나열하면 지루하게 느껴질 수 있다. 특히 웹툰처럼 매주 연재되는 작품들은 비선형적인 이야기 방식이 선호된다. 1화에서 강렬하게 독자의 시선을 끌어야 2화를 보고 싶은 마

음이 들기 때문이다. 2화에서 1화보다 앞서 벌어진 사건을 이야기한다거나, 1화에서 벌어진 일을 상세하게 설명하는 것은 이 때문이다.

김칸비(글), 황영찬(그림) 작가의 《후레자식》 1화에는 그림이 하나 등장한다. 프랑스 화가 토마스 쿠튀르의 〈아버지와 아들〉이다. 작가가 1화에 이 그림을 등장시킨 이유는 무엇일까? 왜 주인공의 집에는 '아버지와 아들'이라는 제목을 가진 작품이 걸려 있을까?

작가는 의도와 목적을 갖고 작품을 만든다. 《후레자식》에 등장하는 〈아버지와 아들〉은 작품의 수제와 연결되는 상징적인 매개체다. 작가가 작

토마스 쿠튀르, 〈아버지와 아들〉, 캔버스에 유채, 18세기경. 우아즈 미술관(파리).

품 전체를 제대로 조망하지 못했다면 극 초반에 작품 주제를 나타내는 컷(주인공이 〈아버지와 아들〉이 걸린 벽에 무언가를 숨기는 신)을 활용하지 못했을 것이다. 작가의 의도대로 독자들은 작품을 끝까지 감상한 다음에야 연재 초반에 등장했던 〈아버지와 아들〉을 《후레자식》의 주제와 연결시킨다. 이를 통해 작가들이 뿌려 놓은 밑밥의 의미를 알고 희열을 느끼게 된다.

연재 초반부터 작가의 머릿속에 이야기 설계도가 존재했기 때문에 독자에게 희열을 줄 수 있었다. 작품의 주제와 결말을 결정한 다

음, 이야기를 만들어 나가면서 적절할 때 필요한 장면과 캐릭터와 사건을 배치하라. 정리하자면 사건 순서가 잘 배열된 이야기 설계도, 즉 트리트먼트가 있을 때 그럴듯한 이야기를 만들 수 있다.

2) 이야기를 만들어 보자: 웹툰 작가 지망생 H의 이야기

2018년에 만들어진 영화 《레디 플레이어 원》은 감독 스티븐 스필버그가 자신이 대중문화 창작자로 살아온 인생을 반영해 만든 작품이다. 수많은 창작자, 특히 이야기 콘텐츠를 만들어 본 창작자라면 《레디 플레이어 원》의 곳곳에 숨어 있는 창작에 대한 오마주hommage(영화에서 존경과 감사의 표시로 다른 작품의 주요 장면이나 대사를 인용하는 것)를 찾을 수 있을 것이다.

영화의 배경인 2045년의 사람들은 암울한 현실 대신 가상현실인 '오아시스'에 빠져 있다. 오아시스 창시자는 자신이 가상현실 속에 숨겨 놓은 3개의 미션을 찾는 사람에게 오아시스의 소유권을 주겠다는 유언을 남긴다. 사람들은 3개의 미션을 찾기 위해 오아시스 이곳저곳을 누빈다. 첫 번째 미션은 최종 목적지까지 빠르고 무사히 도착하기다. 주인공 웨이드는 출발 신호와 함께 앞으로만 내달리는 다른 참가자들과 달리 보란 듯이 거꾸로 달린다. 이야기를 만들어 본 경험이 있다면 이것이 무엇을 의미하는지 눈치채고 짜릿한 전율을 느꼈으리라! 궁금하다면 트리트먼트를 통해 이야기를 구성해 보라.

트리트먼트를 잘 이해하기 위해서는 직접 만들어 보는 게 가장

좋다. 이야기에 막연한 공포를 갖고 있다면 이야기 창작의 여러 과정에서 수없이 난관에 부딪히게 된다. 아이디어 구상부터 사건을 만들고 완성하기에 이르기까지 어려운 일투성이다.

지금부터 웹툰 작가 지망생 H의 이야기를 살펴보며 어떻게 아이디어를 떠올리는지부터 이를 어떻게 완성시켜 가는지 면밀히 알아보자.

① 아이디어 떠올리기와 아이디어 구성하기

저녁 식사 시간이다. 아버지와 사이가 좋지 않은 H는 가족이 전부 모이는 이 시간이 불편하다. 아버지를 별 수 없는 꼰대라고 생각하기 때문이다. 아버지에게 꼬투리를 잡히지 않으려면 최대한 대화를 피해야 한다고 생각한 H는 다른 데로 시선을 돌릴 요량으로 TV를 틀었다. 뉴스에서 청년 실업 기사가 나오고 있으니 아버지가 한마디한다. "요즘 젊은 것들은 고생을 싫어해. 노력을 안 하니까 그렇지. 쯧쯧."

H는 아버지의 말에 어떤 답을 할까? H에게 이야기에 대한 이해가 있다면 '역시 아버지는 정말 싫어!'라고 생각하는 대신 고민을 시작할 것이다. 아버지는 왜 저렇게 말하는 걸까? 아버지는 언제부터 저랬을까? 아버지는 어떻게 다른 이들의 고통을 자신의 방식대로만 해석할까? 그리고 이런 생각에 다다를지도 모른다. 이렇게 꽉 막힌 우리 아버지도… 어떤 계기가 생기면 변할 수 있을까? 지금 H는 지구상에 있는 수많은 마음에 안 드는 사람들 중에서 처음으로 '과연

변할 수 있을까?' 라는 의문을 가졌다.

아버지를 물끄러미 바라보던 H는 변하지 않는다고 해서 그것이 반드시 나쁜 걸까 생각한다. 눈앞의 아버지를 보니 나쁘다는 결론이 난다. 그러다 문득 자신을 돌아보니 스스로도 나쁜 습관을 갖고 있다. 아마 누군가에게는 싫은 사람일 게 분명하다. 그 순간 생각이 바뀌었다. 변하지 못한다고 꼭 나쁜 것은 아니라고 말이다. 이런 과정을 거치면서 H는 변하지 못하는 사람들의 특징은 무엇이고, 또 아버지 같은 사람이 변하는 과정을 만화로 그린다면 어떨지를 생각하게 되었다.

이런 고민을 하는 H는 주인공이 변화하는 이야기를 좋아하는 독자일 가능성이 높다. 아버지와의 평범한 식사 시간을 계기로 H는 '고지식한 중년 A의 변화 과정'이라는 주제로 작품을 만들고자 결심한다. 이제 어떻게 하면 좋을까?

아버지를 모델로 삼은 중년 A의 변화 과정을 자신의 작품(이야기) 주제로 결정한 H는 본격적인 고민을 시작한다. 마침 아버지가 혀를 끌끌 찼던 뉴스는 아르바이트가 고되다고 그만두는 청년들에 대한 것이었다. 그렇다면 도시락 가게 아르바이트가 고되어 관둔 학생을 욕한 아버지가 도시락 가게에서 아르바이트하게 만들면 어떨까? 우리 아버지는 어떻게 반응할까? 직접 경험해 본다면 꼰대 아버지도 청년들이 왜 그렇게 아르바이트를 금방 그만두는지 절감할 것이다.

'변하지 않을 것 같은 중년 아저씨 A가 변화할 수 있을지를 살펴보는 이야기', 이것이 H가 만들려는 이야기의 큰 틀이다. H는 이야기를 3장으로 구성했다.

1장: 좀처럼 변할 것 같지 않은 중년 A가 있다.

2장: 도시락 가게 아르바이트를 시작하다.

3장: A는 변할까? 변하지 않을까?

　디테일한 사건을 만들려다 보니 점점 취재의 필요성이 커진다. H는 취재를 위해 직접 도시락 가게 아르바이트를 할지 아니면 인터넷을 통해 취재할지 고민한다. 도시락 가게에서 일한 경험자를 섭외해 인터뷰하는 것도 방법이다. 동시에 주인공 A의 반응을 이끌기 위해서는 어떤 압력을 넣을지도 고민한다. 이 부분도 취재를 통해 해결할 수 있을 것 같다. 취재 방법을 고민하던 H는 도시락 가게에서 도시락을 사 먹으면서 실제 가게에서는 어떤 일들이 일어나는지 관찰해 보기로 한다. 그렇게 도시락 가게를 관찰하며 취재에 들어갔지만 첫 취재에 단번에 원하는 답을 얻기는 힘들다. 주인공 A의 반응을 얻기 위해서는 어떤 사건을 만들어야 할까? H는 취재를 그만두고 이야기 진전을 위한 고민에 빠진다.

　H가 이야기를 만들게 된 계기는 아버지가 싫어서다. 세부적으로는 아버지가 (자신이 속한) 청년 세대의 실업 고통을 자기 멋대로 해석하고 함부로 말해서일 수도 있다. H가 이야기를 만든 것은 아버지를 변화시키고 싶어서이므로 H는 (아버지를 상징하는) 주인공 A를 변화시키고 싶을 것이다.

　여기에는 다양한 방법이 있다. 블랙 코미디로 만들어 끝내 변하지 못한 주인공을 통해 사회를 고발하는 이야기로 마무리할 수 있다. 혹은 끝까지 주인공을 조롱하면서 끝낼 수도 있다. 결말은 작가가 선택해야 할 영역이다. H는 자신이 좋아하는 장르의 취향을 따를 수도 있고, 크게 좋아하지는 않아도 더 잘할 수 있는 장르를 선택

할 수도 있다. 자신의 의도를 명확하게 전달할 수 있는 장르와 이야기 방향이 무엇인지를 고민해서 결말을 결정하기를 권한다.

고민을 거듭하던 H는 자신이 변화했을 때를 떠올린다. 이렇게 작품 테마에 대한 고민이 시작되었다. 가장 먼저 대학 때 아르바이트하며 만났던 친구가 생각났다. 열심히 사는 친구를 보며 나도 변해야겠다고 마음먹은 적이 있었다. 작품의 주인공 A에게도 열심히 사는 청년 아르바이트생 동료를 만들어 주면 A가 변화하는 데 기폭제로 작용할 수 있지 않을까. 또 다른 변화 계기는 타인으로부터 자신에 대한 평가를 들었을 때다. 나를 객관적으로 바라본 누군가가 나를 좋지 않게 평가하는 이야기를 전해 듣고는 자신을 되돌아봤고, 이를 통해 A에게 비슷한 상황을 만들어 줄 수 있다. A가 타인으로부터 자신에 관한 객관적 평가를 듣게 만들어 A가 변화할 수 있도록 자극을 주는 것이다.

H는 실패 경험을 통해 변화를 겪는 주인공이 등장하는 작품을 만들고 싶다는 아이디어에서 이야기를 시작했다. 대강이나마 어떤 종류의 사건을 만들지 생각했으니 이제 보다 세부적으로 접근해 볼 차례다.

② 트리트먼트로 이야기 만들기

그다음 단계는 트리트먼트 만들기다. 트리트먼트 과정에서 이야기를 만들 때 수집한 모든 종류의 사건을 작은 정리 카드에 적어 두면 편리하다. 방법은 간단하다. 한 장의 카드에 하나의 사건을 큼지막하게 쓴다. 트리트먼트를 정리할 때가 되면 테이블에 카드를 놓고 멀찌감치 내려다본다. 내가 만든 이야기를 조망하는 것이다.

H가 자신이 떠올린 이야기에 있는 최소한의 사건을 3장 구성에 넣어 나열해 보니 다음과 같았다.

1장: 도시락 가게 아르바이트를 시작한 중년 A.
2장: 이런저런 사건 사고.
3장: A는 변화할 수 있을까?

H는 변화하지 않는 사람이 모두 나쁜 사람은 아니라고 생각하지만 주인공이 변화하는 이야기에 줄곧 감명받아 왔다. 또 꼰대 같은 아버지가 변했으면 좋겠다. 이런 이유로 자신이 쓰는 작품에서나마 아버지를 닮은 변화된 중년 A를 보고 싶은지도 모른다. 고민 끝에 그는 3장에서 A를 변화시키자고 마음먹었다.

이제 필요한 것은 결말에서 A를 변화시키기 위한 개연성이 있는 사건들이다. 일단 자신이 변했던 계기를 생각해 보니 스스로를 돌아보는 것이 핵심이었다. (작품에 대해 의논한) 친구가 H에게 '너는 변화가 무엇이라고 생각해?'라고 물어서 고민해 봤을 수도 있다. 무엇

이든 계속 질문하고 답하다 보면, 어느덧 자신의 테마에 도달할 수 있다.

H는 자신의 작품 속 주인공인 중년 아저씨 A 캐릭터에 대해 고민한다. 고지식하고 고집스러운 중년 아저씨 A가 도시락 가게에 취업하려면 주변 상황을 어떻게 설정해야 할까? A가 도시락 가게에서 아르바이트하기 위해서는 현재 A의 직업이 없어야 할 것 같다. 원래 회사를 다니지 않는 설정보다는 오랫동안 회사를 다니다가 피치 못할 사정으로 그만두는 상황을 대입하는 쪽이 좋겠다. 청년들이 빠르게 일을 그만두는 뉴스를 보며 못마땅해하는 A는 한 회사에 오래 다녔을 것이다. 이런저런 상황을 설정해 보니 A는 오랫동안 한 회사에 다닐 정도의 성실함과 꼼꼼함이 있어 보인다. 반면에 회사 생활에 집중했던 만큼 가족을 챙기지는 못했다. A가 실직한 뒤 아내는 도시락 가게에서 아르바이트를 시작했다. 그러던 어느 날, 아내가 아파서 A가 아르바이트를 대신할 수밖에 없는 처지에 놓인다.

H가 캐릭터의 변화와 특성을 고민하는 과정에서 1장에서 2장으로 나아가는 상황들이 정리되었다. 또한 H가 3장에서 주인공 A를 어떻게 만들고 싶은지를 결정함으로써 A의 상황 설정이 보다 명확해졌다.

③ 주인공을 변화시키는 기폭제 만들기

작가 H는 고민 끝에 주인공 A가 변화한다는 결말을 정했다. 따라서 결말인 3장에서 어떻게든 주인공 A를 변화시켜야 한다. 어떤 방법으로 A를 변화시킬 수 있을지 고민하던 H는 자신의 경험을 토대로 A의 변화를 이끌어 내는 사건(기폭제)의 아이디어를 고안해 냈다.

 H는 A가 스스로를 돌아봄으로써 그를 변화시키고 싶다. 경험상 진정한 변화는 주변의 도움으로 스스로를 돌아봤을 때 가능했다. H는 두 가지 방법을 떠올렸다. 첫 번째는 비교 대상 만들기다. 주인공 A는 뉴스를 보며 청년 세대 모두가 게으르고 노력할 줄 모른다고 비난해 왔다. 이를 깨부수기 위해 H는 A가 자신과 비교할 수 있는 대상을 만들어 주기로 한다. 처음에는 A보다 무능하고 어설픈 비교 대상이 빠르게 성장하더니 어느 순간 A를 따라잡는다면 A에게 적지 않은 충격을 줄 것 같다. 그래서 습득 능력은 빠르지만 처음에는 모든 면에서 A보다 부족해 보이는 외국인 청년을 비교 대상으로 설정했다.

H는 자신의 경험을 토대로 하여 A를 변화시킬 사건과 사건을 진행시킬 캐릭터(외국인 청년)를 만들었다. 변화는 단번에 일어나지 않는다. 결말에서 주인공 A의 변화를 이끌 여러 사건을 넣어 주어야 한다. 어설프던 외국인 청년이 빠르게 성장하는 모습을 보여 주는 것이 A를 변화시키는 첫 번째 기폭제다. 두 번째 기폭제는 타인으로부터 자신에 대한 객관적인 평가를 들음으로써 주인공이 스스로를 돌아보는 게 좋겠다.

두 번째 기폭제를 고민하던 H는 도시락 가게에는 아르바이트생을 관리하는 점장이 있다는 사실을 떠올린다. 점장은 A의 아내의 성실함을 잘 알고 있으므로 A와 A의 아내를 비교할지도 모른다. A와 함께 일하는 외국인 청년과도 비교할 수 있다. 답답함을 느낀 점장이 주변에 A에 대해 평가할 수도 있다. 우연히 이를 엿들은 A는 점장의 객관적 평가로 인해 자신이 다른 이들에게 어떻게 보이는지를 깨닫는다.

주인공 A가 변했으면 좋겠다는 마음에서 구상을 시작한 작가 H. 그는 자신의 경험을 바탕으로 A가 변화할 수 있을 만한 주요 사건들을 만들었다. 이것만으로도 이야기는 제법 그럴듯해진다. H가 떠올린 사건들 외에도 A라는 캐릭터가 변화할 수 있는 요인은 많을 것이다. 스릴러를 좋아한다면 어떤 범죄의 피해자가 된 A가 복수를 위해 변신하는 스토리로 만들 수 있다. 로맨스 장르로 결정했다면 소원했던 아내와의 사랑을 다시 깨닫는 사건을 기폭제로 하여 결말에서 변화를 이끌어 낼 수 있다. 이처럼 사건의 성격은 작품의 장르를 좌우한다. 또 같은 결말이라도 다양한 이야기가 생성될 수 있다.

④ 주인공의 변화를 위한 사건 배치하기

H는 A를 변화시키기 위해 그가 도시락 가게 아르바이트를 시작하는 상황과 기폭제 두 개를 설정했다. 이 모두는 3장에서 A를 변화시키려는 의도로 만들어졌다. 이번에는 A의 서사에 기폭제가 되는 외국인 청년과 점장을 어디에 배치할지 생각할 차례다.

H는 어쩔 수 없는 상황으로 아내 대신 아르바이트를 시작한 고지식한 중년 A가 도시락 가게에 등장한 바로 다음에 외국인 청년이 도시락 가게에 취업하는 사건을 배치하기로 한다. 그래야 A가 외국인 청년으로 인해 내적 갈등을 겪을 수 있기 때문이다. 외국인 청년이 A보다 미리 일하고 있었다면 A보다 빨리 일에 능숙해지는 것이 덜 충격적이다.

이렇게 3장에서 일어날 A의 변화라는 결과를 위한 기폭제가 되는 외국인 청년의 등장이 어느 순서에 와야 하는지가 결정되었다. 이야기의 설계도인 트리트먼트는 사건을 만들고 구성하는 과정이다. 사건 조직은 이야기 조망과 같은 의미다. 이야기 조망(사건 조직)에 실패하면 사건을 만들었어도 순서를 정하기 어려워진다. 3장의 구성이 대강만 결정되어도 이야기 만들기는 한결 수월하다.

A와 함께 일하는 외국인 청년은 어떤 상태여야 할까? H는 후반부에 외국인 청년의 극적인 변화를 보여 주기 위해 처음에는 변화하기 전의 모습으로 등장시켜야 한다는 결론을 내린다. A가 그동안 뉴스를 보면서 무시해 왔던 청년들보다 능력이 없고, 불성실한 청년이어야 타당하다. 외국인

청년이 한글을 배우는 중이라면 게으르다기보다는 서툰 쪽에 가깝다. 이러한 설정은 A를 자극하기에 충분할 것 같다. H는 사건 카드 뭉치를 들고 외국인 청년의 변화 전 모습을 부각시키자고 메모하면서 카드 위치를 앞쪽에 정리하기 시작한다.

결말을 위해 스토리의 앞쪽에 사건을 추가해 나가는 H의 행동이 트리트먼트 공정이다. H는 작가 자신이 원하는 결말을 위해 앞쪽에 기폭제가 되는 주요 사건을 만들었다. 이때 이야기의 극적 효과를 강조하기 위해서는 보다 구체적인 계획이 필요하다. H의 경우에는 외국인 청년의 등장 순서와 그의 특성을 구체화시킴으로써 사건을 구성했다. '어설프고 못 미더워 보이는 외국인 청년이 A보다 빠르게 성장해서 A의 반응을 이끌어 낸다'가 그것이다. 이는 결말을 위해 존재하는 한 개의 사건이었으나 구체화시키는 과정에서 몇 개의 작은 사건으로 쪼개졌다. 도시락 가게에서 A와 함께 일하는 외국인 청년, 외국인 청년의 빠른 적응, 외국인 청년을 비웃었던 A의 심경 변화까지. 이때 H는 외국인 청년을 비웃던 A의 심경 변화를 강조하고자 외국인 청년이 A보다 늦게 취업했다는 설정을 더했다.

⑤ 이야기의 분량 정하기

H와 작품 이야기를 하던 친구가 H에게 묻는다. "작품 분량은 얼마나 되지?" 아뿔싸! H는 이야기를 구상하는 동안 한 번도 분량에 대해서는 생각해 본 적이 없다. 친구의 물음에 H는 커다란 고민에 빠진다. 단편? 중편? 장편? 계속 고민하다 보니 단편과 중편과 장편을 가르는 기준이 무엇인지도 모르겠다. 이밖에도 생각해야 할 게 너무 많다. 어디에 작품을 내보이고 싶은 걸까? 너무 싫은 아버지, 도저히 변할 것 같지 않은 고지식하고 고집 센 아버지도 정말 변할 수 있을까라는 질문에서 시작한 이야기다. 정식으로 데뷔하겠다거나 플랫폼에 연재하겠다는 계획은 없다. 다만 포트폴리오로는 활용하고 싶으니 완결만은 꼭 하고 싶다.

중년 A의 아르바이트 일기는 감동적이고 재미도 있어 보인다. 하지만 이를 120화 분량으로 만들기에는 현실적으로 무리가 있다. 120화는 2년 이상 연재해야 하는 장편이다. 그만큼의 작업 시간이 있는지, 그만한 스케일을 가진 이야기인지도 따져야 한다. 프로 작가였다면 작품 구상과 함께 분량을 정했을 테지만 처음 작품을 만들어 보는 H는 이를 사건 구성 도중에 한 것이다. 큰 문제는 아니다. 작가가 작품을 구상하는 과정에서 원래는 단편으로 생각했던 작품을 장편으로 만들기도 하고 반대의 경우도 있다.

긴 고민 끝에 H는 단편이 적절하다는 결론을 내린다. 단편으로 결정했지만 결말은 같다. 절대로 변할 것 같지 않은 주인공 A의 근원적인 트라우마까지 끄집어내고 그가 변화를 겪음으로써 감동을 주는 이야기다.

(불가능한 일은 아니지만) 분량은 적은 반면에 주인공이 겪는 변화 폭이 크면 그것을 제대로 설명할 수 없다. 개연성이 부족한 결론이 만들어지거나 주인공이 짧은 시간에 격정적인 감정을 느낌으로써 감정 과잉을 불러일으킬 수도 있다. 단편은 단편만의 미덕이 있다. 욕심 내지 말고 작은 변화와 감동을 주는 데 타협해야 한다. 이것도 영리한 작가의 능력이다.

⑥ 분량에 따라 변화의 크기 주기

분량을 단편으로 정한 H는 그다음으로 주인공 A에게 어느 정도의 변화를 줄지 고민한다. H는 이야기의 발상이 되었던 아버지에 대해 다시 생각한다. 내가 아버지를 싫어했던 이유는 아버지가 절대로 변할 것 같지 않고, 다른 사람을 이해하지 않는 태도 때문이었다. 그것 말고도 아버지를 싫어하게 된 사건이 있었는지 생각한다. '나는 아버지가 사과하지 않는 데 화가 났다. 본인이 내키는 대로 말해서 상처를 받은 가족에게 사과하지 않았고, 자신으로 인해 어머니가 고생하는 부분도 사과하지 않았고, 자식들에게 본인의 말만 하고 소홀한 데도 사과하지 않았다. 그래서 나는 아버지를 미워하고 싫어했다.'

작가의 입장이 이렇다면 그것으로 이야기의 결말(해답)을 찾을 수 있다. 작가는 자신이 만든 이야기 세계의 절대적인 존재다. 물론 그에 대한 책임도 작가의 몫이다.

H는 좀처럼 사과할 줄 모르는 고지식한 중년 A가 사소하지만 진심이 담긴 사과를 하는 장면을 엔딩으로 삼기로 결심한다. 이 정도면 단편 분량의 결말로 감정이 과잉되지 않고 개연성도 지키면서 마무리할 수 있어 보인다.

A의 진심 어린 사과가 중요한 변화의 증거로 나오려면 이야기 앞쪽에 무엇을 배치해야 할까? 잘못을 저질렀음에도 사과하지 않는 장면이 필요하다. 변화를 보여 주려면 변화하기 전의 모습도 보여 주어야 더욱 극적인 효과를 줄 수 있다. 1장에서 A는 절대로 변할 것 같지 않은 고집스러운 중년으로 설정되었다. 그러니 1장에서 A를 소개할 때 그가 마지못해 사과하는 장면이나 혹은 명백한 잘못에도 절대로 사과하지 않는 장면을 배치하면 개연성이 있다. 문제는 이렇게 배치하면 2장에서 벌어지는 사건들이 빈다는 데 있다.

이야기를 만들어 가는 과정에서 2장에서 벌어질 사건들을 어떻게 만들어야 할지 막막해져 답답함을 느낄 수도 있다. 너무 걱정하지 마라. 원래 이야기는 중간이 빈 상태로 시작된다.

⑦ 캐릭터의 장단점 설정하기

다시 한 번 사건을 고민해 보자. 사건이 무엇일까? 사건은 이야기 혹은 플롯과 구분된다. 사건이 일련의 순서로 엮이고 구성되면 비로소 이야기가 된다. 여러 사건이 작가의 의도대로 정리된 이야기를 보면서 독자는 다음에는 무엇이 나올지 궁금해한다. 사건을 처음-중간-끝으로 구분하여 이야기를 만든다고 하면 1장은 왜 이런

상황이 나오게 되었는지를 궁금해하는 것으로 시작한다. 2장에서는 궁금해하는 것을 답변하는 중간 과정을 보여 준다. 그리고 3장에서는 모든 궁금증에 답변하면서 결말을 낸다.

H의 이야기에서 사건은 이야기의 기본 단위이자 인물에게 어떤 자극이 주어졌을 때 드러나는 반응이다. 감기에 걸린 A의 아내가 도시락 가게 아르바이트를 나가지 못하게 되자 남편 A가 대신 나갔다. 이것은 사건이다. 캐릭터에게 압력을 가하면 반응이 나와야 한다. A는 뉴스를 보며 자신이 비난해 왔던 아르바이트를 자신이 해야 하는 스트레스 상황에 놓인다. 이때 작가는 A가 어떻게 반응하는지 알아야 한다. 그래야 사건이 완성된다. 이 부분에서 캐릭터의 성격이 드러난다. A를 어떤 성격으로 만들어야 할까? 자신의 말만 하는 꼰대는 비호감이다. 하지만 작가라면 (주인공인) 비호감 캐릭터를 매력적으로 만들어야 한다.

H는 A의 실제 모델인 아버지를 보다 구체화시켜야 할 단계에 다다랐음을 깨닫는다. 아버지는 남의 말은 듣지 않고, 고집이 세며, 다른 이들의 고통에 공감하지 못한다. 게다가 자신이 저지른 잘못에도 사과할 줄 모른다. 그런데 독자들은 단점만 가득한 캐릭터에 몰입하기 힘들다. 주인공과 자기 자신을 동일시하기 때문이다. 장점도 보여 주어야 캐릭터에게 감정적인 동요를 느낄 수 있다. 그래서 H는 A의 장점은 무엇일지 고민한다. 그는 오랫동안 성실하게 한 회사를 다녔다. 오랜 시간 한 회사에서 살아남을 수 있었던 이유는 새로운 것을 배우고자 하는 노력과 성실함 덕분이었다. 미운 구석만 있을 줄 알았던 A에게도 장점이 보이고 이로써 A의 장단점이 정리된다.

⑧ 2장을 위한 디테일 만들기

 H는 A가 도시락 가게에서 겪는 다양한 사건을 구성하기 위해서는 작가인 자신이 실제 도시락 가게에서 어떤 일들이 벌어지는지 알 필요가 있음을 절감한다. 2장에 들어갈 여러 사건을 만들기 위해 디테일을 취재해야 할 시기가 찾아온 것이다.

H는 아이디어를 구상하고 결말을 고민하던 과정에서 무작정 도시락 가게를 관찰했지만 성과는 없었다. 만약 이 단계에서 취재에 나섰다면 결과는 다를 것이다. 작가가 결말을 정했고, 결말을 위한 주요 사건들도 만들어진, 디테일 만들기 단계이기 때문이다.

 H에게 불현듯 한 가지 생각이 떠오른다. '우리 아버지는 집에서 요리한 적이 있나?' '우리 아버지는 엄마에게 한 번이라도 밥을 해 준 적이 있을까?' 답은 '없다'이다. 그렇다면 A 역시 요리한 경험이 없을 것이다. 그래서 A를 도시락 가게 주방에 넣어 본다. A는 틀림없이 요리를 못할 것이다. 당연히 A가 도시락 가게에서 맞이하는 첫 번째 시도는 실패로 돌아간다. A를 바라보던 점장은 반응한다. 점장은 A를 도와줄 대체 인력을 주방에 넣는다. 그러나 A의 요리는 이번에도 실패한다. 점장은 도시락 가게의 역할 배정을 담당하기 때문에 A에게 주방 일이 아닌 홀에서 주문을 받게 한다. 상냥함과는 거리가 먼 A는 고객 응대도 잘하지 못한다.

계속해서 비슷한 크기의 사건이 등장하면 이야기는 지루해진다. 2장에서 주인공에게 발생하는 사건은 1장보다 큰 압력으로 작용해야 한다.

A에게 더 큰 압력과 사건을 주기 위해 H는 도시락 가게 주변으로 취재를 나간다. 가만히 도시락 가게를 살펴보니 도시락 가게의 주요 고객층 중에 어린아이와 함께 온 엄마들이 꽤 있다. 기다림에 지친 아이들이 떼를 쓰면 가게 주인은 아이들을 잘 달래면서 주문을 받고 요청한 도시락을 준다. 가게 주인은 능숙하게 위기를 모면했으나 같은 상황이 A에게 벌어진다면? H는 A에게 더 큰 압력을 주기 위해 아이가 있는 가족 손님의 등장을 배치한다. 1장에서 벌어진 일들보다 커다란 실패를 경험하게 하기 위해서다. 상냥한 적이 없고 남에게 냉담한 A는 떼쓰는 아이를 달래지 못하고 오히려 호통을 친다. 요리와 주문에는 서툴고 고객에게는 호통치는 A는 잘하는 게 하나도 없다. 평소에 자신이 힐난하던 청년들보다 뒤떨어진다. 하지만 A가 깨달음을 얻기에는 부족하다. 더 큰 압력이 필요하다. 그래야 A가 진심으로 사과할 수 있다.

이쯤에서 중간 평가를 해야 한다. 중간에 배치한 사건에 따른 인과 관계가 논리적으로 그럴듯하단 생각이 드는지, 아니면 허부맹랑한 이야기로 들리는지 냉정하게 판단하라. H의 이야기는 제법 그럴듯하게 느껴진다.

H는 A에게 더 큰 압력이 필요함을 깨닫는다. 더 큰 압력을 주어야 하는 목적은 절대로 사과할 것 같지 않던 A가 결말에 가식적인 사과라도 할 수 있게 해야 하기 때문이다. 이 목적을 위해 지금껏 사건을 배치했다. 이제 목적에 맞는 미션이 필요하다. A를 변화시킬 기폭제로 외국인 청년과 점장을 설정해 두었으니 이 두 캐릭터가 나서야 할 때다. 외국인 청년의 빠른 변화와 A가 점장의 속마음을 알아채게 해서 작품 목적에 맞는 A의 반

응을 이끌기로 한다. 버릇없는 아이들에게 호통치는 A와 가식적으로라도 사과하는 A 사이에 조연 캐릭터를 통한 사건을 만들어 A가 자신을 되돌아보게 한다.

정리해 보자. H는 막연했던 사건들을 구체적으로 만들기 위해 취재를 했다. 취재는 타인을 관찰하거나 모르는 분야를 조사하는 것만이 아니라, 내가 경험했던 바를 회상하는 것까지 해당된다. A에게 가장 큰 반응을 이끌어 내려고 만든 사건은 작가인 H의 경험에서 출발했다. 이야기에 대한 막연한 공포를 변화시키는 방법이 취재다. 취재는 캐릭터를 변화시키고 이야기를 진전시킨다. 여러 방법으로 이야기를 구성하는 트리트먼트 과정에서 막힌다면 취재가 도움이 된다.

⑨ 중간 점검: 구성과 트리트먼트로 이야기 조망하기

H는 지금까지 만든 트리트먼트 카드를 나열한다.

H가 만든 사건 카드를 보면 A의 장점이 빠져 있음을 알 수 있다. H 는 A의 장점을 보여 주어야 한다. 이를테면 그가 도시락 음식이 맛 있다고 해맑게 웃으며 다른 사람을 칭찬하는 사건을 추가해야 한 다. 독자가 캐릭터에게 공감할 수 있도록 그들의 예상을 깨는 장면 을 넣을 필요가 있다. 앞서 배운 대로 캐릭터에게 낙차를 주는 것이 다. 이로 인해 독자들의 A에 대한 호감이 상승한다. 트리트먼트 카드 를 정리하면 어떤 사건을 추가하고 뺄지가 한눈에 보인다.

H는 A의 장점을 보여 주는 사건을 구상한다. A는 주문을 받다가 아이 에게 호통쳐서 컴플레인을 받는다. 점장은 A가 마음에 들지 않지만 차마 화내지는 못하고 어서 A의 아내가 다시 나왔으면 좋겠다고 생각한다. A 의 포지션을 고민하던 점장은 외국인 청년에게 주문을 받게 하고 주문과 요리에 소질이 없는 A에게는 인형 탈을 쓰고 호객하는 일을 시킨다(점점 커지는 압력). A는 아이를 데려온 손님을 잘 대응하는 외국인 청년을 보고 어떻게 일하면 되는지 학습하고, 그간 자신이 오만했음을 느끼게 된다(변 화의 시작). 그러나 아직 충분히 변화하지 못한 A는 인형 탈을 쓰고 호객하 다가 버릇없는 아이들을 만나고 다시금 자신의 성질대로 대처한다(최종 결말을 위한 가장 큰 압력). 그동안 A의 실수를 참아 왔던 점장은 주변 사람 들에게 속마음을 털어놓고, 우연히 이를 듣게 된 A는 충격을 받고 자신을 돌아본다. 그리고 마침내 자신의 잘못을 사과한다.

H가 처음 세웠던 트리트먼트를 다시 확인해 보자.

1장: 도시락 가게 아르바이트를 시작한 중년 A.
2장: 이런저런 사건 사고.

3장: A는 변화할 수 있을까?

H는 계획하에 만든 핵심 사건 세 가지와 그들 사이의 논리적인 개연성을 위해 작은 사건들을 덧붙여 그럴듯한 이야기를 만들었다. 출발은 하나의 발상이었다. 어느 날 갑자기 떠오른 생각. 자신의 테마인 '스스로를 돌아봐야 진정한 변화가 시작된다'는 입장을 갖고 도시락 가게에 취재 갔다. 처음에는 세 개의 사건을 갖고, 이야기의 뒤(결과)를 보고 앞(원인)을 짰다. 여기까지의 과정 중 하늘에서 떨어진 행운(영감)에 의해 진행된 것은 없다. 자신의 의도대로 이야기를 이끌기 위해 (이야기에 개연성을 주려고) 논리, 취재, 구성에 따라 이야기를 만들었다.

H를 따라가다 보니 어느새 작품이 거의 완성되었다. 이야기 전체를 조망함으로써 논리적인 사건들이 배치되었고 작가의 의도대로 이야기가 만들어졌다. 한눈에 이야기를 조망하려면 트리트먼트가 한눈에 보여야 한다. 하지만 트리트먼트 카드에 많은 이야기를 너무 자세하게 쓰면 조망하기 어렵다. 간단하게 사건만 쓰도록 하자. 카드에 적힌 사건들이 캐릭터성을 보여 준다면 훌륭한 트리트먼트가 된다.

《레디 플레이어 원》의 주인공이 다른 사람들이 앞으로 달릴 때 자동차를 거꾸로 달려 첫 번째 미션에 성공한 것을 돌이켜 봐라. 이야기를 창작하는 이들은 결말에서 출발하여 도입부에 도착한다. 결말을 정한 다음 뒤에서부터 써 나가는 것이다. 테마가 있으면 결말이 만들어지고, 결말이 만들어지면 그것을 이루기 위해 앞부분을 구성하게 된다. 사건 순서를 만들고 캐릭터를 배치하여 설계를 완성한다.

이번엔 카드놀이 시간이다~!

아깐 폭탄을 만들더니 이번엔 카드인가요?

연장선이야!

사건들을 알기 쉽게 카드로 정리해 보는 거지.

호오~!

도시락 가게 - 낮

아이에게 호통치다 컴플레인받는다.

감정:주문쫌이야(+) → 아니네(-)
갈등:손님 → ← 주인공

트리트먼트 카드 예시
(그림은 필요 없음)

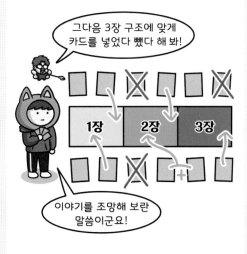

그다음 3장 구조에 맞게 카드를 넣었다 뺐다 해 봐!

1장 2장 3장

이야기를 조망해 보란 말씀이군요!

(작가가 아닌) 독자 입장에서 이야기를 쓰는 사람들은 이야기를 조망하지 못하기에 이야기의 앞부터 써 나간다. 이야기를 쓰는 사람들, 전문 작가들은 이야기 전체를 조망할 수 있기에 뒤에서부터 앞으로 써 나간다. 앞에서부터 쓰는 사람들은 복선을 만들기 어렵다. 이야기를 한눈에 보는 연습을 하지 못하면 운에만 의존하여 이야기를 써야 한다. 이것이 작가와 독자가 이야기를 만드는 차별점이다. 동시에 트리트먼트의 필요성이다. 이제 《레디 플레이어 원》의 첫 번째 미션에 담긴 뜻이 이해되지 않는가.

일본의 유명 만화가인 다카하시 루미코의 단편집
『전무의 개』(학산문화사, 2007).

지금까지 우리가 함께 짠 이야기를 다시 살펴보자. 천재적인 감각과 재능이 있어야만 쓸 수 있는 이야기였는지. 매 단계마다 원칙에 입각하여 하나씩 사건을 넣고 빼는 과정이 있었을 뿐, 모두가 만들어 나갈 수 있는 구성이었다. 여기서 놀라운 사실! 우리가 함께 만든 이야기는 일본 만화계의 신적 존재인 다카하시 루미코의 단편집 『전무의 개』에 실려 있는 단편 《당신이 있는 것만으로도》다.

다만 우리의 가정처럼 작가가 아버지를 싫어해서 이 작품

을 만들었는지는 알 수 없다. 이와 같은 대가의 멋진 단편을 분해해서 하나씩 다시 만들어 본 이유는 간단하다. 여러분도 얼마든지 할 수 있음을 입증해 주고 싶었다. 이야기의 원리를 이해한 다음 이 작품을 다시 읽으면서 작가는 어떻게 이 이야기를 만들었을까 상상하다 보니 '작가 H'가 탄생했다. 상상하는 사람의 경험도 일부 반영되었을 것이다.

모든 이야기는 상상에서 출발한다. 발상을 사실로 재단하면 아무것도 쓸 수 없다. 상상에서 제일 중요한 요소는 질문이다. '왜?'라고 질문하고 대답하려고 할 때 이야기가 만들어진다. 자유롭게 상상하되, 하고 싶은 이야기가 무엇인지 생각하라. 그리고 항상 '왜?'라는 질문에 대답하면서 결정하라. 테마가 결정되면 결말이 보이고, 결말이 보이면 그에 맞춘 사건을 만들 수 있으며, 따라서 이야기를 구성할 수 있다.

3장에 맞추어 트리트먼트 만들기

H의 창작 과정을 따라가면서 구성과 트리트먼트로 이야기가 만들어지는 과정을 확인했다. 이야기 만들기는 '왜'라는 질문에 대한 그럴듯한 답변 하기로 완성된다. H는 질문에 답하는 과정에서 자신의 경험을 되새기거나 자신이 관찰하거나 바라 왔던 것들을 반영했다. 작가가 경험하거나 봐온 모든 것은 작품에 반영되기 마련이다. 또 H는 아버지를 이해하려고 노력하면서 이야기를 만들 수 있었다. H가 늘 그랬던 것처럼 아버지를 '싫다'는 생각에 가두고 더는 이해하려고 하지 않았다면 이야기로 만들기 어려웠을 것이다.

H처럼 주변 사람들을 주인공으로 한 이야기를 만들어 보자. 3장 구조 중 1장에서는 주인공이 어떤 사람인지에 대한 이야기를 정리하자. 주인공이 어떤 결말을 맞을지를 고민해서 3장을 채우자. 그리고 주인공이 내가 만든 결말을 맞이하게 하려면 2장에 어떤 사건을 만들어야 할지 고민해 보자. 1, 2, 3장을 구성했다면 보다 세부적인 사건들을 만들어 주인공이 맞이할 결말에 개연성을 부여하자. 캐릭터의 장단점을 설정해 보며 매력적인 낙차를 준다면, 독자가 이야기에 더욱 몰입할 것이다.

4.
웹툰
연출

1) 손에 와서 잡히는
구체적인 이야기가 연출이다

설계대로 이야기 구성이 만들어졌다면 이제 만화로 선보일 차례다. 이 단계를 얼개 그림 그리기라고도 부른다. 텍스트로만 구성된 이야기를 만화로 보이게끔 만들고, 이야기와 만화를 구분 짓는 단계이기도 하다. 글을 이미지로 변환시키는 중간 단계라고 할 수 있다.

웹툰 작가 지망생들이 웹툰을 만들 때 가장 깊이 고민하는 단계도 얼개 그림 그리기 단계다. 그림을 잘 그리고 이야기도 잘 만들면서 얼개 그림 그리기가 어려워 만화를 포기하는 지망생들도 있을 정도다. 구성을 마친 이야기를 독자에게 잘 전달하기 위해 연출하는 과정이라 어려운 게 당연하다. 하지만 만화나 웹툰을 많이 본 독자였다면 따로 공부하지 않아도 어느새 연출 감각이 자리 잡고 있을 것이다. 배우지 않고 원리를 몰라도 얼마든지 얼개 그림 구성이

가능하다.

다만 원리를 모르면 어려움에 부딪쳤을 때 고칠 방법을 알기 힘들다. 그런 의미에서 '웹툰 연출'을 알 필요가 있다. 연출이란 무엇일까? 연출은 본래 연극 용어로 사전적 정의는 다음과 같다.

> ─공연을 전체적으로 설계하고 연기, 장치, 조명, 의상, 음악 등 여러 요소를 통제하여 공연의 총체적인 효과를 창출하는 활동(두산백과)
> ─공연을 전체적으로 디자인하고 연기, 장치, 조명, 의상, 분장, 효과 등 제반 요소를 종합하여 공연의 총체적인 효과를 창출하는 행위(드라마 사전, 2010)

풀어서 이야기하면 작품 설계자인 작가가 작품 전체를 조망하여 여러 서사 요소를 제어하면서 그로 인한 효과를 보여 주는 과정이다. 여기에 작가의 '의도'를 추가할 필요가 있다. 모든 작품에는 창작자의 의도, 즉 목적이 들어 있다. 이 세상에 장작사의 의도가 들어가지 않은 작품은 존재하지 않는다. 다만 독자나 비평가의 입장에서 작가의 의도를 해석하는 것은 별개다.

이로써 연출을 단순하지만 확실하게 정의할 수 있다. '작가가 한 번도 만나지 못한 누군가를 작품으로 조종 혹은 통제하는 것.' 작가가 작품의 어느 부분에서는 독자를 웃게 만들고 어느 부분에서는 울게 만들고 또 어디에서는 특정 체험을 전달하길 원할 때, 자신의 의도를 실현하기 위해 '연출'이라는 작업을 수행한다. 누군가를 정서적으로 조종 혹은 통제하고 싶을 때 하는 행위가 연출이다.

그다음으로 그것을 어떻게 전달해야 하는지 고민할 차례다.

2) '무엇'을 '어떻게' 조종 혹은 통제하고 싶은가

웹툰 작가는 자신의 목적을 적절하게 전달하기 위한 도구를 지녀야 한다. 비유적으로 말하자면, 웹툰 작가의 손에는 TV 리모콘처럼 독자의 감정을 제어할 수 있는 연출용 연장통이 들려 있어야 한다. 작가는 독자를 조종하기 위해 '연출'을 하기에 연출 요소들을 다룰 도구가 필요하다. 도구 활용을 위해서는 (도구들이 담겨 있는) 연장통 안에 무엇이 있는지, 언제 어떤 연장을 써야 하는지부터 알아야 한다.

연장 도구들을 살피기 전에 적재적소에 적합한 연장 도구를 활용하기 위한 준비물을 알아보자. 작가는 작품의 설계자로, 작품에 관한 모든 것을 조망해야 한다고 했다. 설계자는 작품의 통제자다. 내가 만든 이야기 세계의 신과 같은 존재다. 내가 한 세계의 신이라면, 내가 만든 세계의 사람들을 나의 의도대로 행동하고 정서적인 반응을 일으키게 하기 위해 가장 먼저 무엇을 해야 할까? 간단하다. 내가 바라는 게 무엇인지 정해야 한다. 그래야 내가 바라는 바를 전달할 수 있다.

무엇이든 할 수 있는 신이라고 해도 '토르'처럼 번개를 던지다 '큐피드'처럼 황금 화살을 쏘더니 갑자기 '포세이돈'처럼 바닷바람을 일으킨다면 사람들은 당연히 당황한다. 신이 무엇을 말하기 위해 괴팍하게 구는지 알고자 노력하다가 이내 지쳐서 포기해 버릴 것이다. 이걸 바란다면 더 할 말이 없다. 그것이 아니라면 정확히 무엇을 전달하고 싶은지 정하라. '다음 내용을 궁금하게 만들 거야', '사람들이 눈물을 흘리게 할 거야', '캐릭터에게 빠져들게 하고 싶어' 등

작가의 욕망이 독자들을 웃고 울게 만들고, 결국 감동을 이끈다.

3) 고민부터가 연출의 시작이다

연출 목적을 정했다면 내 연장통에 들어 있는 연장을 파악해야 한다. 못을 박을 때는 망치가 필요하고 나무를 자르기 위해서는 톱이 필요하다. 도구들은 저마다의 역할이 있다. 작가가 가진 연출 요소에는 무엇이 있을까? 일단 페이지 만화(출판 만화) 시절부터 써 왔던 칸 크기, 거리, 조명, 배경, 색 등이 있다. 작가가 자신의 의도대로 독자의 반응을 일으키기 위해 사용하는 것들이 연출 요소다.

만화 세계에서는 모든 작가에게 같은 연장통이 주어진다. 주어진 도구는 똑같지만 어떤 연장을 택하고 어떻게 사용하는지는 전부 작가의 몫이다. 연출을 잘하고 싶다면 도구 활용을 잘해야 한다. 당연한 말이지만 조종당해 본 사람만이 직질한 때 직질한 도구를 사용할 수 있다. 많은 웹툰을 감상해 본 독자가 연출 감각도 있다.

그러나 타고난 감각도 중요하지만 그것에만 의지하다 보면 자신이 왜 조종당했는지를 의식하지 못한다. 따라서 제대로 안다고 말하기 어렵다. 웹툰을 감상하다 보면 유난히 마음에 남는 장면이 생긴다. 화면에서 눈을 뗀 다음에도 머릿속에 생생하게 남아 있는 장면이 있다면 감동받고 사로잡혔다는 의미다. 어쩌면 이러한 경험을 통해 '나도 누군가에게 감동을 주고 싶다'고 막연하게나마 생각했을지도 모른다. 그 장면은 내 것이 될 확률이 높다. 나를 사로잡은 장면처럼 연출하고 싶어질 테니.

4) 웹툰 연출의 기본 요소, '컷'이란

페이지 만화의 기본이자 중요한 연출 요소가 '칸'이다. 페이지 만화의 칸은 영화의 숏에 대응한다. 웹툰은 페이지 만화처럼 경계가 확실하게 구분되지는 않으나 칸에 해당하는 요소가 있다. 또 만화와 웹툰을 담는 매체의 형식이 달라 연출 방법이 완전히 같지는 않아도 기본 연장 도구는 같다. 만화에서 칸은 한 페이지 안에서 공간을 점유하고 순서를 나타냄으로써 인과 관계를 만들어 이야기를 보여 준다.

칸이 차지하는 공간이 클수록 독자의 시선이 머무는 시간도 길어진다. 웹툰에서 스크롤을 오래 내려도 좀처럼 컷이 끊어지지 않는 장면을 봤을 것이다. 이와 같은 컷은 독자의 시선은 오래 머물지만 대사나 내레이션 같은 정보가 별로 등장하지 않는 장면에서는 서정성을 강화한다. 대사나 내레이션, 효과음 등이 등장한다면 (컷이 길어도 운동성이 강화되어) 역동성을 느낀다.

반대로 컷 크기가 작아지거나 줄어들면 보는 시간도 짧아진다. 컷 크기에 따라 독자가 컷에 머무는 시간의 길이가 다르다. 추리물을 그릴 때는 힌트를 주되, 독자가 눈치채지 못하게 해야 하므로 컷 크기는 작아야 할 것이다. 반대로 작품 전체의 주제를 드러내는 장면이라면 충분히 오랫동안 보게 만들어야 하기에 컷 크기도 커야 한다. 컷의 크기가 비슷하면 효과도 달라진다. 조금씩 커질 때와 갑자기 커질 때의 효과가 어떻게 다른지 경험해 보면서 감각을 익히자.

웹툰 연출에서 컷은 공간을 나누고, 이를 작가가 의도한 바대로 나열하면 일정한 순서가 생긴다. 작가의 의도에 의해 분절되고 나

가운데를 중심으로 중요한 이미지들이
연속되는 연출은 웹툰의 주요한 연출 기법으로,
《닥터 프로스트》에서도 많이 사용되었다.

열되어 만들어진 순서는 인과 관계가 있는 이야기를 탄생시킨다. 이처럼 컷은 시간성을 나타내는 주요한 연출 도구다. 컷 안에 등장하는 캐릭터, 배경, 사물, 효과음, 말풍선, 대사 등은 작가의 의도대로 배치된다. 페이지 만화에서는 독자가 읽기 편하게 칸을 정렬하는 게 중요했다. 정해진 종이에 칸을 나누어 이야기를 전개시켜야 했기 때문이다. 웹툰은 다르다. 세로로 긴 공간에 제한은 없다. 보여주어야 할 것을 가로 폭의 중심에 잘 맞추면 된다.

모니터 중앙에 원을 그려 표시하고 조지 밀러 감독의 2015년작 《매드맥스: 분노의 도로》를 재생시켜 보라. 이 영화는 강렬한 액션과 추격 신이 많아 컷도 자주 바뀌고 연출도 역동적이지만 주요 캐릭터, 액션, 사물은 스크린 가운데를 벗어나지 않는다. 웹툰의 컷 연출에서도 마찬가지다. 중요한 것들은 웹툰 이미지 가로 폭의 가운데에 위치하게끔 하라.

웹툰의 컷 연출이 페이지 만화의 칸 연출과 비교하여 달라진 것 중 하나는 홈통이다. 출판 만화는 작가별로 페이지 수가 정해져 있다. 이때 페이지 수는 작가의 명성과 비례했다. 페이지 수를 작가가 마음대로 늘리거나 줄일 수 없었으므로 칸을 효율적이고 경제적으로 사용하면서 이야기를 만들어야 했다. 반면 웹툰은 캔버스의 제한이 없다.

페이지 만화에서 칸과 칸 사이의 공간인 홈통의 크기가 일정하게 존재했다면 웹툰은 캔버스를 마음껏 사용할 수 있고, 마우스 컨트롤러로 내리면서 컷을 흘리듯 보기 때문에 홈통의 크기가 일정할 필요가 없다. 그래서 웹툰의 컷 사이 공간을 칸과 칸 사이의 공간을 지칭하는 홈통이라 부르기는 어렵다. 웹툰에서는 홈통이라고 부를

수 있을 만한 연출 요소가 고정되어 있지 않다. 넓은 면적을 차지하며 유동적으로 흐른다.

5) 컷 연출은 컷 크기, 앵글, 거리로 조종하자

한 웹툰 작가가 카메라를 사용하여 적절한 컷을 테스트한다고 해 보자. 그가 카메라로 조절할 수 있는 것은 피사체를 바라보는 위치를 결정하는 '앵글'과 피사체를 얼마나 가깝거나 멀게 찍을지에 대한 '거리', 두 가지다. 컷의 거리는 독자를 어느 정도 이입시킬지에 따라 조절이 가능하다. 피사체를 클로즈업할수록 주관성이 강해지고 그만큼 독자를 작품에 강하게 이입하게 만든다. 로맨스 장르에서 헤어져야만 하는 두 캐릭터의 안타까운 심정을 나타내야 하는 컷이라면 작가가 가진 카메라는 두 캐릭터를 클로즈업할 것이다. 두 캐릭터의 심경과 감정을 독자에게 전달해야 하기 때문이다.

실화를 바탕으로 한 다큐멘터리 만화를 만든다고 해 보자. 작가는 캐릭터들의 표정이나 감정을 드러내기보다는 상황의 객관성을 잘 전달하기 위해 애쓸 것이다. 로맨스 장르에서 헤어지는 두 캐릭터를 향하는 카메라와는 거리부터 차이를 보인다. 이와 같이 객관성을 유지해야 하는 다큐멘터리 형식의 웹툰과 감정을 잘 전달해야 하는 드라마 형식의 웹툰에서 주로 사용하는 컷의 거리는 다를 수밖에 없다.

작가가 가진 카메라로 어떻게 컷을 구성할지에 대한 세부 도구

중에 앵글이 있다. 앵글은 카메라를 한곳에 고정시킨 채 피사체를 위에서 아래로, 아래에서 위로, 정면으로 바라보게 하는 방법이다. 이것을 하이high 앵글, 로우low 앵글, 아이-레벨eye-level이라 부른다. 앵글 차이에 따라 독자에게 다른 느낌을 주기에 각각의 앵글이 필요한 순간이 따로 있다.

하이 앵글은 버드 아이즈 뷰bird eyes view라고도 하는데, 마치 새가 하늘을 날며 땅을 바라보는 시점으로 컷을 보여 준다는 의미다. 로우 앵글이나 아이-레벨보다 많은 정보를 한번에 보여 줄 수 있으므로, 장소나 시간대가 달라진 장면의 제일 처음에 많이 활용된다. 장면이 바뀌었을 때 하이 앵글로 시간대나 장소의 변경을 알려 주는 것이다.

로우 앵글은 전쟁에 출정하는 군인의 장엄한 모습을 그릴 때 선호된다. 그리고 주인공이 진지하게 대상을 바라보거나 무리에게 명령을 하달할 때 주로 쓰인다. 자주 사용되지는 않으나 드물게 사용되는 만큼 진중함과 무게감이 느껴진다.

아이-레벨은 정면을 바라보는 것이다. 대상을 왜곡 없이 있는 그 대로 보여 준다.

이밖에도 컷을 구성하는 연출 요소는 많다. 수동적이던 주인공이 갑자기 무엇을 결심하는 순간, 조명은 어떻게 연출해야 할까? 캐릭 터 뒤에서 혹은 위에서 비출 것이다. 이 장면에서 독자를 놀라게 하 고 싶다면 조명이 캐릭터의 아래에서 위를 향하게 한다. 연출 연장

통 안에 이 같은 세부 요소들이 들어 있다.

그래서 알면 알수록 어렵다. 사용법을 알고 나서 사용해야 하는 도구가 많기 때문이다. 이 과정을 조금이나마 쉽고 자연스럽게 지나고 싶다면 잘 만든 만화를 보면서 연출 효과를 느껴 보고 따라하면 좋다. 얼개 그림을 짜 보면서 극적인 효과를 주기 위해 컷의 크기와 거리와 앵글을 어떻게 조절했는지, 조명과 색, 말풍선과 효과음은 어떻게 표현했는지 등을 살펴보고 익혀라. 좋은 연출을 따라해 봄으로써 자연스럽게 연출 기법을 습득하고 응용할 수 있다.

웹툰 작가 지망생이라면 출판 만화보다는 웹툰을 보고 연출을 익히자. 연출은 보이는 매체에 따라 차이가 존재한다. 근본적으로는 만화와 웹툰의 연출이 다르다고 보기 어렵지만 분명한 차이도 존재한다. 한번 익숙해진 습관은 바꾸기 어렵다. 페이지 만화에서 인기를 얻었던 작가들이 웹툰으로 이주할 때 웹툰 연출을 고민하고 공부했음을 기억하자. 작은 차이지만 습관을 바꾸는 데는 많은 노력이 필요한 법이다.

6) 페이지 만화와 웹툰의 차이는

웹툰과 페이지 만화는 보이는 매체가 다르다. 컴퓨터 모니터나 스마트폰 화면 같은 전자기기와 종이라는 주요한 매체의 차이가 연출에도 변화를 가져왔다. 페이지 만화의 홈통을 웹툰에서는 컷 간격이라고 부를 수 있다. 역할과 스타일도 크게 달라졌다. 종이는 작가가 마음대로 바꿀 수 없었기에 작가들은 정해진 페이지 안에서 작

품의 정보, 중요 컷을 배분했다.

웹툰의 컷 간격과 대응하는 페이지 만화의 홈통은 칸과 칸 사이의 가느다란 빈 틈새를 가리킨다. 출판 만화에서는 한정된 지면에 얼마나 압축적인 연출로 이야기를 표현할 수 있는지가 가장 중요했다. 페이지 소유가 권력이기 때문이다. 반면 웹툰은 무궁무진한 캔버스를 자랑한다. 그래서 웹툰에서는 컷 간격이 페이지 만화처럼 일정하지 않다. 웹툰은 컷 간격을 자유자재로 조절했고 이런 연출이 독자의 가독성을 높이는 방법이었다. 이와 같은 차이를 모르는 출판 만화 작가가 웹툰으로 넘어왔을 때 습관대로 빽빽하게 칸을 만들어 넣으면 자신의 의도와 다르게 가독성을 해치는 연출이 된다.

명암을 효과적으로 보이게 하는 방식도 다르다. 페이지 만화는 주로 펜 선으로 명암을 준다. 반면 웹툰은 면으로 채색해서 명암을 준다. 웹툰에서 펜 선으로 명암을 주면 가독성이 떨어진다. 펜 선은 선으로 밀도를 높이며 명암을 줄 수 있다는 장점이 있지만, 모니터나 스마트폰으로 작화를 볼 때 지나치게 중첩된 선은 시각적으로 복잡성을 강화시킨다. 명료함보다는 시각적으로 처리해야 할 이미지 정보를 가중시키기에 웹툰에서 선으로 명암을 주는 기법은 알맞지 않다. 작화에서 외곽선과 펜 터치가 어떤 역할을 하는지 아는 작가들은 웹툰 연출법을 빨리 습득할 수 있다.

7) 연출은 왜 어려울까

연출이 어렵다고 느껴진다면 아래 글을 보며 확인해 보라. 내가 어

떤 문제로 연출을 꺼리고 힘들어하는지 알 수 있다.

애초에 의도가 없거나 스스로 어떤 것을 보여 주려는지 잘 모르기 때문이다. 독자를 조종하기 위해서는 작가의 의도가 필요하다. 연출이 어려운 이유는 작가의 의도가 없거나 자신이 어떤 의도를 가지고 있는지를 잘 몰라서다. 자신의 의도와 무관하게 여러 연출 요소를 활용해 보는 작가들도 있다. 실험성을 앞세운 작품이 될 수는 있겠지만 독자가 친숙하게 여기기는 쉽지 않다.

조작할 수 있는 게 너무 많기 때문이다. 조작 가능한 수가 매체의 진입 장벽을 결정한다. 조작할 수 있는 게 많을수록 이를 통제해야 하는 작가는 힘들어진다. 한마디로 표현할 수 있는 요소가 많을수록 복잡해진다. 얼개 그림이 어려운 이유는 조작 가능한 연출 요소가 많기 때문이다.

브라질의 선설적인 축구 선수 가운데 펠레가 있다. 펠레가 점찍는 팀은 월드컵에서 고전한다는 '펠레의 저주'로 악명도 높지만 축구 역사에서는 길이 남을 선수다. 그는 어떻게 하면 축구를 잘할 수 있느냐는 질문에 "축구 선수는 두 가지만 잘하면 된다. 시작start과 정지stop다"라고 답했다. 이 말은 우리에게 조작 가능한 연출 요소를 선택할 필요가 있음을 알려 준다.

'컷 크기', '거리', '시선 흐름'만 고려하여 연출하는 연습을 하라. 이 셋만 잘 다루어도 독자의 마음을 원하는 대로 조종할 수 있다. 이 세 가지 요소는 만화와 함께 탄생한 기본 도구이며 만화가 매체를 달리해도 계속해서 존재할 요소다. 첫 얼개 그림 연출은 대충 짜다

가 중요한 컷이다 싶으면 내가 뭘 원하는지 생각해 보고 컷 크기와 거리만이라도 정하자. 그 컷까지 도달하는 독자의 시선 흐름만 잘 유도해도 좋은 출발이 된다. 연출의 기본 요소를 잘 다루고 싶다면 이 셋만 유념해서 의식적으로 얼개 그림을 짜도 좋다.

8) 말풍선은 시선을 멈추게 한다

독자의 시선을 물이라고 한다면 작가는 양손에 물(독자의 시선)을 들고 옮겨야 하는 존재다. 작품 속 주인공들의 대사, 즉 말풍선을 다루는 원칙이 있을까? 있다면 무엇일까? 의외로 말풍선이 갖는 어마어마한 강제력을 모르는 사람이 많다. 물이 고이는 곳이 말풍선이다. 만화에서 독자의 시선은 말풍선에서 멈춘다. 독자의 시선이 말풍선에서 다른 말풍선으로 옮겨 갈 때 나머지 작화는 스쳐 지나갈 뿐이다. 말풍선의 성격을 알고 있는 작가라면 하나의 말풍선에 너무 긴 대사를 쓰지 않을 것이다. 한 말풍선에 대사가 많으면 스크롤이 멈춘다. 의도가 있다면 모를까 의도가 없을 때 스크롤이 멈추는 일은 가독성을 방해한다.

　실무적인 이야기를 덧붙이자면 모든 웹툰 플랫폼 담당자(웹툰 PD)는 가독성을 저해하는 요소를 경계한다. 내용은 평범하지만 잘 읽히기만 해도 담당자의 눈에 들 수 있다. 그들은 독자들이 웹툰 플랫폼에 머물고 떠나는 것을 중요하고 냉정하게 평가한다. 웹툰 시장에 대한 대부분의 평이 웹툰은 빠르게 소비하는 매체라는 것이다. 그만큼 가독성이 중요한데 독자의 스크롤을 멈추게 하는 가장 큰

실수가 말풍선에서 드러난다. 간단하게 해결하자면, 말풍선을 쪼개라. 하나를 둘 혹은 셋으로. 그리고 독자의 시선의 흐름이 예상되는 공간에 말풍선을 배치하라.

보다 편리한 웹툰 연출을 위해 제안하는 세 가지 요소는 '컷 크기', '거리', '시선의 흐름'이다. 시선의 흐름이란 컷의 중심 자리에 중요하게 보여야 할 것들이 오게 만드는 일이다. 때로는 캐릭터일 수도 있고 사물일 수도 있지만 경우에 따라 대사 혹은 효과음일 수도 있다. 특히 말풍선은 (페이지 만화에서도 그랬듯이) 독자의 시선 흐름을 통제할 수 있는 강력한 연출 도구다.

대사와 캐릭터 얼굴이 함께 있는 컷일 때 독자의 시선은 어디부터 갈까? 대사다. 말풍선을 가장 먼저 찾고, 그다음에 캐릭터의 표정을 본다. 독자는 스크롤을 따라 움직인다. 말풍선이 있으면 시선은 좌우로 분산되기도 한다. 우리가 보는 방식에 따르면 일반적으로 시선은 왼쪽에서 오른쪽, 위에서 아래로 흐른다. 그러므로 독자들이 가장 먼저 읽었으면 하는 말풍선은 컷의 왼쪽 상단에 있어야 한다. 위치가 바뀌면 독자의 시선 흐름이 방해되니 가독성을 해친다.

말풍선의 말꼬리도 시선 흐름을 유도하는 역할을 한다. 독자가 말풍선을 읽고, 캐릭터를 보고, 다음 말풍선으로 이동하게 만들고 싶다면 첫 말풍선의 꼬리를 캐릭터 얼굴을 향하게 그리자. 그리고 두 번째 말풍선의 꼬리는 캐릭터의 얼굴에서 시작해야 한다. 그래야 독자의 시선이 자연스럽게 흐른다. 말풍선 꼬리가 컷 바깥에 위치한다면 독자의 시선은 갈팡질팡한다.

9) 독자를 대화 장면으로
초대하는 방법은

작가에게 꼭 필요한 장면이 대화 장면이다. 많은 정보를 넣어야 할 때 가장 효율적인 방법이기 때문이다. 드라마에는 항상 온 가족이 식탁에 둘러앉아 식사하는 장면이 나온다. 진부하다고 생각할 수도 있지만 조금만 자세히 들여다보면 식사 장면이 나와야 하는 이유를 알게 된다. 이야기 진행을 위해 모든 캐릭터가 중요 정보를 알아야 하는데 가장 손쉬운 방법이 모든 캐릭터가 식탁에 둘러앉아 식사하는 장면이다. 웹툰에서도 캐릭터들의 대화는 빠질 수 없는 필수 요소다.

대화 장면은 카메라가 180도라는 제한된 반경 안에서 움직여야 한다는 원칙을 갖고 만들어진다. 특정 공간에서 대화하는 두 명의 캐릭터가 있다면 이들 사이에는 '갈등선'이 존재한다는 법칙이다. 한번 갈등선을 잡으면 카메라는 갈등선을 기준으로 180도 안에서만 움직여야 한다. 그래야 (독자들이) 두 캐릭터의 대화에 집중할 수 있다. 두 캐릭터의 대화 장면에서 카메라가 180도를 벗어난다면 두 캐릭터의 대화 이외에 다른 사건이 벌어졌음을 뜻한다. 쉽게 말해 두 캐릭터의 대화 장면에 다른 시선이 개입했다고 읽힌다. 작가가 의도했다면 좋은 연출이 되겠지만 두 캐릭터의 대화에 집중시킬 의도였다면 피해야 할 연출이다.

독자를 어떻게 캐릭터들의 대화 장면에 초대할 것인가? 현재 어떤 상황에서 몇 명이 대화하고 있는지 알아볼 수 있으려면 하이 앵글의 설정 컷(마스터 샷)이 나와야 한다. 설정 컷은 장면이 바뀔 때

으~ 못 그리겠어.

그냥 웹툰 때려치울까?

설정 컷

내 옛날 모습 보는 것 같네.

뿅!

캐릭터 A

헉!

누구세요?!?

캐릭터 B

난 신입 웹툰 요정이야!

!

도움이 필요해?

A. B 함께

네! 너무 막막해요!

그럴 땐

캐릭터 B

주변 인물을 활용해 봐!

훗!

캐릭터 A

주변에 아무도 없는데요?

이런.

A. B 함께

設定 컷

設定 컷

設定 컷

A, B 함께

A

B

A, B 함께

A

B

A

A

B

《닥터 프로스트》에서 프로스트와
의사 페이터의 대화 장면을 보면
대화 장면 연출을 더욱 잘 이해할 수 있다.

이를 알리는 가장 쉬운 방법이자 공간, 시간대를 알리는 주요 수단
이다. 설정 컷으로 장면을 설명했다면, 칸 안에 대화 중인 캐릭터들
이 서로를 번갈아 보게 한다.

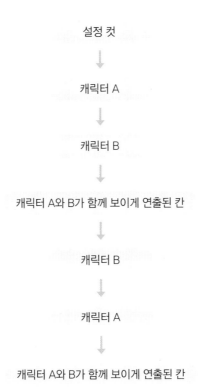

설정 컷

↓

캐릭터 A

↓

캐릭터 B

↓

캐릭터 A와 B가 함께 보이게 연출된 칸

↓

캐릭터 B

↓

캐릭터 A

↓

캐릭터 A와 B가 함께 보이게 연출된 칸

이렇게 두 번 반복했는데 또다시 반복된다면 대화가 길어짐을 뜻한다. 정보가 많기 때문에 독자가 지루해질 수 있다. 『Save the Cat!』에 '풀장 안의 교황'이라는 기법이 나온다. 반복되는 대화 장면만큼이나 독자들이 지루해하는 부분이 이야기 세계에 대한 설명이나 소개 장면이라고 한다. 작가가 중요하게 여겨 지루한 장면을 반복한다면 어느 순간 독자들은 더 이상 스크롤을 내리지 않는다.

스나이더는 일종의 트릭으로 풀장 안의 교황을 설명한다. 대사로 풀어야 하지만 대사로만 풀면 지루한 부분을 웃기거나 황당하거나 놀라운 장면을 보여 주며 얼른 설명해 버린다. 그는 설령 독자가 장면의 우스움에 현혹되어 대사를 읽지 않는다 해도 괜찮다고 말한다. 어쨌든 작가는 설명했으니. 내레이션과 대사와 이미지가 제 갈 길을 가는 것이다. 트릭을 써서라도 한순간도 관객을 지루하게 만들지 않겠다는 일념이 돋보인다. 여기서 많은 것을 느낄 수 있다. 할리우드 영화는 관객의 눈을 사로잡기 위해 단 한순간도 허비하지 않는다는 사실이다.

10) 액션 장면에서의 '대비', 액션과 리액션이란

강력한 액션 장면 연출에 어려움을 토로하는 작가들이 많다. 빠르고 강한 움직임을 보여 주어야 하는데 연속적인 동작의 어떤 순간을 포착해야 역동적인 액션 장면을 만들 수 있는지 고민한다. 액션 장면에서는 액션의 전후만 갖고 장면을 만드는 게 정석이다. 일부 작가 지망생들은 빠르고 강력한 액션 장면에서 빠르고 강한 움직임을 보여 주려는 욕심에 지나치게 많은 효과선을 넣는다. 이보다 효과적인 방법은 액션 전후의 동세다. 멈춤을 보여 주어야만이 움직임을 보여 주었을 때 차이가 극명하게 느껴진다.

움직임의 전후에서 정지, 액션, 액션 후(리액션) 장면의 '대비'가 액션 장면을 효과적으로 만든다. 액션의 강함 정도는 리액션을 통해 보다 강력해진다. ONE 작가의 《원펀맨》의 시원한 액션 장면을 봐라. 박용제 작가의 《갓 오브 하이스쿨》도 마찬가지다. 액션의 빠르고 강력한 연출에 대비되는 것은 대화 장면이다. 액션이 끝나고 대화가 나온다면 앞으로 더 강력한 액션 연출이 나올 예정이라는 의미다.

액션 장면을 보여 주려고 할 때는 동세, 효과선, 효과음으로 장면을 만들어라. 가장 효과적인 방법은 대비된 컷들을 모아 보여 주는 것, 거기에서 차이를 극명하게 만들 때다.

TIP **얼개 그림 작업은 수정을 전제한다**

　내가 활용한 연출이 잘 작동되었는지 알 수 있는 방법에는 몇 가지가 있다. 하나는 내 작품을 동료나 멘토에게 보여 주는, 다른 사람의 눈으로 보기다. 여기에는 용기가 필요하다. 혼자서 할 수 있는 방법도 있다. 마치 다른 사람의 작품인양 나의 작품을 보는 것이다. 작업을 완성하고 나서 그대로 덮어 두어라. 그리고 몇 시간 혹은 며칠 후에 멀찌감치 작업을 바라본다. 내가 연출한 작품이 새롭게 여겨지면서 객관적으로 작품을 바라볼 수 있을 것이다.

　이외에도 여러 방법을 동원해서 자신의 눈을 재정립하라. 낯설게 하고 속이는 것을 반복적으로 시도하다 보면 내가 만든 연출 가운데 어느 부분에서 흐름이 깨지는지 파악할 수 있다. 블로그나 SNS 등에 업로드하여 최종적으로 독자가 만나게 될 상황을 가상으로 시뮬레이션한 다음에 남의 작품인양 나를 속인 채 감상하는 것도 방법이다. 작품의 장단점이 보다 잘 보인다.

　얼개 그림을 짤 때는 가급적이면 수정을 전제로 그려야 한다. 웹툰은 촬영을 모두 마친 다음에도 편집을 통해 수정할 수 있는 영화와 다르다. 얼개 그림 과정에서 영화의 편집에 해당하는 작업을 모두 마쳐야 한다. 그러므로 얼개 그림은 언제나 수정이 가능해야 하며 수정을 전제한다면 간략하게 그려야 한다. 얼개 그림을 스케치처럼 지나치게 공들여 그리면 수정이

어려워진다. 최대한 힘을 빼고 언제 어떻게 수정해도 아깝지 않도록 단순하게 만들자.

2018년에 오늘의 우리 만화상을 수상한 《심해수》의 이경탁(글), 노미영(그림) 작가는 모든 작업 과정 가운데 얼개 그림 만드는 시간을 가장 길게 잡는다고 한다. 얼개 그림 이후에는 연출을 수정할 수 있는 공정이 없기 때문이다. 웹툰 창작의 모든 과정을 꿰뚫고 있고, 가장 좋은 결과를 위해서 작가가 무엇과 타협하고 무엇에 좀 더 할애해야 하는지 정확히 알고 있는 사례다.

얼개 그림 연출법

만화와 웹툰 연출은 얼개 그림 짜기에서 시작된다. 많은 작가 지망생이 낙오되는 시점이 얼개 그림 단계의 어려움을 극복하지 못했을 때다. 얼개 그림을 짜는 데도 능숙함이 필요하다. 그림을 잘 그리기 위해 오랜 시간 노력하듯, 이야기를 잘 만들기 위해 잘된 이야기를 살펴보고 관련 서적을 읽어 보듯, 얼개 그림 연출을 잘하기 위해서도 시간과 노력을 들여야 한다. 많이 감상했다고 해서 얼개 그림을 잘 만들 수 있지는 않다. 많이 감상하되, 인상적이고 따라해 보고 싶은 부분을 똑같이 그려 보며 머릿속에 외워 둘 필요가 있다. 이런 과정들을 통해서 내 것이 되고 능숙해진다. 그림을 연습했을 때의 감각을 기억하라. 머릿속으로만 그리면 실력이 늘지 않는다. 손으로 그린 감각과 반복을 통해 내 것이 된 경험이 있을 것이다. 얼개 그림도 연습을 통해 나아진다. 그림을 연습했을 때처럼 시간과 노력을 쏟는다면 실력도 늘고 얼개 그림에 대한 두려움도 없앨 수 있다.

- 잘된 연출을 찾아라.
- 잘된 연출을 모방해 그려 보자.
- 얼개 그림을 연습할 때는 컷 크기, 인물 위치, 말풍선 위치, 앵글에 신경 쓰자.
- 만화나 웹툰에서 찾기 어렵다면 영화를 보고 특정 장면을 모방해 얼개 그림으로 그려 보자.

4부

연재 준비

작가 지망생 시기에는 내가 작품을 만들 수 있을까와 함께 내가 연재를 할 수 있을까에 대한 걱정과 두려움이 크다. 간절히 소망하고 바라지만 아직 경험한 적은 없기에 불안감은 커져만 간다. 이제부터 웹툰 작가로서 연재를 위해서는 무엇을 준비해야 하는지 살펴보겠다. 연재처에 작품을 제안할 때 필요한 기획서 작성 방법과 데뷔 방법, 그리고 현재 통용되는 원칙들을 다루었다. 이를 통해 기획서는 어떤 항목으로 이루어지고 어떤 내용을 채워야 하는지, 데뷔 경로와 연재처, 에이전시에 대한 궁금증을 해소할 수 있을 것이다. 작품을 연재하기 위해서는 독자와 담당자들에게 자신의 작품을 보여 주는 과정을 두려워하지 않아야 한다. 지금까지 작가가 되기 위한 여러 과정을 잘 통과했으니 이제 당당하게 마지막 문을 열 차례다.

1.
기획서
작성

1) 작가에게도 기획서가 필요하다

『웹툰스쿨』을 읽고 있는 여러분을 비롯하여 숱한 작가 지망생이 작품의 기획 과정을 건너�뛴다. 이유는 간단하다. 기획은 작가의 영역이 아니라고 생각해서다. 분명히 말하지만 이는 매우 위험한 생각이다. 창작 과정 전체에서 기획은 중대한 요소다. 내가 왜 이 이야기를 하고 싶은지 고민해 본 작가에게 테마가 생기듯, 기획을 명확하게 정리한 다음 본격적인 창작 과정에 들어가면 작가만의 입장이 생긴다.

작가로 일하다 보면 생각보다 작품 기획서를 작성해야 하는 경우가 많다. 웹툰 플랫폼이나 제작사, 에이전시에 작품을 투고할 때 모두 기획서가 필요하기 때문이다. 대부분의 웹툰 플랫폼은 단편이 아니라 연재물을 원한다. 작가들도 마찬가지다. 어렵게 플랫폼에 입성했는데 단편 하나 연재하고 퇴장하고 싶지는 않다. 대개는

중편 내지 장편 연재물을 만들고자 한다. 그래서 보통은 초반 1-3화 분량의 완성 원고를 준비하나 이것으로 전체 내용을 파악하기에는 한계가 있다. 이때 담당자는 작가가 쓴 기획서를 보고 해당 작품이 나아가고자 하는 방향과 전체 분량, 내용 등을 확인한다.

제작사들은 작가가 쓴 작품 기획서를 통해 작가의 아이디어와 작품의 방향성을 확인하고, 가능성이 있다고 판단하면 플랫폼에 적합한 연재물로 만들고 2차적저작물로 만들 수 있는 수정과 보완 단계를 거친다. 제작사 입장에서 생각해 보자. 작가에게 받은 1-3화 분량의 완성 원고는 기획서의 내용을 작가가 얼마만큼의 완성도로 연재할 수 있는지를 확인하는 일종의 포트폴리오다. 에이전시도 작품을 플랫폼에 공급하는 역할을 하므로 작품에 대한 정보를 알고자 한다. 한마디로 작품 기획서는 반드시 필요하다.

우리나라는 문화체육관광부에서 문화와 관련된 산업, 종사자, 저작물 등에 대한 지원 정책을 기획, 실행한다. 또 문화체육관광부 산하에 한국콘텐츠진흥원이 있다. 이곳에서 만화와 웹툰 분야에 관련된 정책을 실행한다. 부천에는 시에서 운영하는 한국만화영상진흥원이 있다. 역시 만화와 웹툰 작가들을 위한 사업을 일부 진행한다. 전부 만화와 웹툰을 지원하는 기관이므로 작가들을 위한 지원 사업도 있다. 작가 지망생들에게 작품 창작 비용과 멘토를 지원해 주는 사업, 작품 제작 지원 사업 등은 꾸준히 있다. 이와 같은 과정에서도 기획서는 필수 서류다. 그리고 공모전에서도 기획서를 요구할 때가 있다. 특히 스토리 공모전의 공모 양식을 보면 작품 기획서 양식과 거의 비슷하다.

지금까지는 (그림과 스토리를 중시한 나머지) 작가에게는 기획서가

필수 조건이 아니라고 생각했을 수도 있다. 따로 시간을 마련하여 공부하거나 작성 연습을 하지 못했을 수도 있다. 그렇지만 두려워할 필요는 없다. 우리가 작품을 만들 때 머릿속으로 수없이 반복해서 스스로에게 질문해 왔던 것들을 기획서라는 형식에 맞추어 정리하는 일이니까.

기획서의 목적은 내 작품을 요약하고 정리해서 그럴듯하게 보여주는 것이라고만 알면 된다. 기획서는 작품을 선택해 줄 사람을 대상으로 한다. 작가에게는 내 작품에 대한 기획서지만 기획서를 보는 사람은 작가 자신이 아니다. 처음부터 대상이 누구인지를 분명하게 설정하면 기획서의 목적도 명확해지고 단어 하나도 적절한 것들로 고르게 될 것이다.

2) 기획을 위해 준비해야 할 것들은

우리가 작품을 만들 때 반복해서 고민해 왔던 것들을 정리하는 작업이 기획이다. 작품을 만들 때 가장 먼저 하는 것은 어떤 소재로 어떤 이야기를 만들지에 대한 고민이다. 때로는 내가 그리고 싶은 장면을 그리는 것으로 이야기를 만들어 나가기도 한다. 이때 나는 왜그 소재로 이야기를 만들려는지를 구체적으로 생각하는 과정을 쉽게 지나칠 수 있다.

대부분의 작가들은 작품을 만드는 이유를 연재라고 한다. 물론 연재의 첫 번째 기준은 재미있는 작품 만들기다. 열심히 아이디어를 내서 재미있는 작품을 만들었는데 같은 플랫폼에 내 작품과 비

숫한 작품이 이미 연재되고 있다면 어떨까? 처음부터 플랫폼을 명확하게 정해 두지는 않더라도 요즘 트렌드가 어떻고 아이디어가 겹치는 작품이 있는지를 안다면 아쉽지만 더 이상 진전시키지 않을 수도 있다. 혹은 이미 연재 중인 작품과 소재와 아이디어 면에서 어느 정도 중복되는 부분이 있더라도 이 작품을 만들어야만 하는 이유와 차별 지점을 생각해 낼 수 있다. 이렇게 되면 작품을 만드는 과정에서 작가 스스로 납득되었기 때문에 확신을 갖고 무사히 완결까지 갈 수 있다.

동시대를 살고 있는 사람들은 비슷한 문제에 관심을 갖는다. 멀리 떨어진 지역이라도 비슷한 시기에 비슷한 패턴으로 발전한다. 따라서 작품 소재가 겹치는 경우는 빈번히 발생할 수밖에 없다. 소재는 겹치지만 작가마다 입장 차이가 있어 모두 똑같은 이야기로 흐르지 않는다. 그러나 입장이 없다면? 똑같은 소재의 작품을 발견하는 순간 곧바로 난감해진다. 입장이 있다 해도 소재가 같은 작품이 아직 완결 나지 않은 이상 불안하기는 매한가지다. 대부분의 작품이 결말에서 테마가 드러나기 때문이다. 이 경우 앞서 말한 것처럼 아이디어만 나왔을 때 발견해서 다행이라 생각하고 작품 발전시키기를 포기할 수 있다.

여기서 멈추는 게 너무 아쉽다면 한 가지 방법이 더 있다. 왜 그 소재로 하려고 했는지 생각해 보는 것이다. '그 소재가 아니면 안 되는 이유가 있나?', '그 소재가 아니면 내가 하려는 이야기에 큰 타격이 있나?', '그 소재는 대체 가능한가?' 스스로 고민하라. 답이 나올 것이다. 이것이 '기획'이다.

구체적으로 내 작품의 목적을 생각하는 과정은 플랫폼, 제작사,

에이전시 등을 설득하는 데도 좋은 무기가 된다. 작품 기획서는 만드는 과정에서 이미 작품을 객관적으로 바라볼 기회를 제공한다. 내 작품의 강점이 무엇인지, 내 작품을 감상할 주요 독자층은 누구인지, 그들은 무엇을 가장 좋아하는지 정리하려면 먼저 객관적인 시선이 필요하기 때문이다.

객관적으로 내 작품을 바라보려면 플랫폼과 독자층이 원하는 바를 알아야 한다. 인기 있는 작품은 왜 인기 있는지를 분석해야 한다. 이를 통해 내 작품이 왜 이 플랫폼에 연재되어야 하는지 이유를 만들 수 있고 플랫폼, 제작사, 에이전시 등을 설득할 수도 있다. 가장 좋은 기획서는 완성물이라는 말도 있다. 그러나 연재물이 중심인 상황에서 작품을 완성시키는 데는 너무 많은 시간과 노력이 필요하다. 대부분 1-3화 분량 정도의 작품을 만들어 스타일을 보여 주고 기획서를 통해 작품을 설명한다.

3) 기획이란

기획이 작품을 만들 때 한 번쯤 생각해 보는 단계였다는 사실을 알았다. 단지 '지금 내가 하고 있는 과정이 바로 기획이야' 하고 인식하지 못했을 뿐이다. 머릿속에서 기획이 무엇인지 대강 감이 잡혔으니 조금 더 구체적으로 알아보자.

기획은 영어로 planning이다. 목적이 무엇인지 인지하고 무엇을, 왜, 어떻게 해야 하는지 고민하는 일이다. 작품 기획은 이 작품이 무엇이고, 왜 해야 하는지를 명확히 하는 것이다. 기획과 계획plan은

다를까? 기획이 작품의 목적을 설정하는 일이라면 계획은 목적하는 작품을 만들려면 어떤 순서와 과정으로 진행해야 하는지를 정하는 일이다. 대부분의 기획과 계획은 연관된다. 내가 목적한 대로 작품을 실행하기 위해 필요한 게 기획이고, 목적을 이루기 위해서는 계획이 필요하기 때문이다. 간단하게 정리하면 기획 안에 계획이 포함된다.

기획은 작품을 제대로 인식해서 목적이 무엇인지를 명확히 하는 것이다. 앞서 이야기했듯 내 작품을 제대로 안다는 말은 작품의 내용만이 아니라 객관적인 시선을 갖고 작품 전체를 조망하는 것이다. 작품의 목적은 이 작품을 왜 하려고 하는지를 명확히 정리하면 된다. 이때 추가적으로 필요한 요소가 '목적'이다. 한 작품을 왜 해야 하는지를 정하는 것만이 아니라 나는 왜 만화나 웹툰을 하려는지도 고민해 봐야 한다. '나는 왜 만화를 그리는가'에 대한 고민, '내가 추구하는 만화는 어떤 것인가'에 대한 정리를 해 나가다 보면 목적이 명확해진다. 내가 추구하는 만화가 무엇인지 고민하기 어렵다면 이미 만들어진 작품이나 멘토가 되는 작가를 대입해 볼 수도 있다. 《미생》 같은 작품을 만들고 싶다', '스탠 리 같은 작가가 되고 싶다'처럼 말이다.

『만화의 이해』의 저자 스콧 맥클라우드는 이 책에서 '창작의 6단계'를 언급했다. 그는 창작은 예술이며, 예술은 작가 자신이 예술에서 무엇을 얻고자 하는지, 그 목적을 고민하는 것과 본질적으로 관련 있다고 주장했다. 맥클라우드가 이야기하는 창작의 여섯 단계는 다음과 같다. 첫 번째는 발상과 목적이다. 내가 왜 이 작품을 만드는지 고민해서 얻은 테마라고 할 수 있다. 두 번째는 작품이 취하는 양

식인 형식이다. 책인지, 조각품인지, 아니면 회화 작품인지의 형식에 대한 고민을 말한다. 세 번째는 작풍(스타일)이다. 이 작품이 어떤 장르에 속하고, 어떤 유파인지를 구분할 수 있는 표현 방식을 의미한다. 네 번째는 무엇을 넣거나 빼거나 변경하거나 같은 배열과 구성을 의미하는 구조다. 만화에 대입하자면 연출이다. 다섯 번째는 작품을 만드는 데 필요한 기술이다. 마지막 여섯 번째는 겉모습이다. 독자가 (만화) 작품을 볼 때 가장 먼저 마주하는 요소다. 독자들은 작품의 겉모습을 보고 내 취향에 맞는지 여부를 판단한다. 대부분의 만화, 웹툰 작가들도 이에 매료되어 만화의 세계에 첫발을 들이지 않았을까?

물론 발상과 목적을 고민하지 않아도 작가가 될 수 있다. 그러나 언젠가는 발상과 목적을 고민하게 된다. 스콧 맥클라우드는 발상과 목적에 해당하는 내용(이야기)이나 형식(실험성)을 고민해 본 작가만이 아무리 힘든 고비가 찾아와도 작가 생활을 뚝심 있게 지속할 수 있다고 말한다. 모든 작가가 같은 순서로 창작의 6단계를 거치지는 않는다. 또 단계마다 고민의 시간은 제각각이겠으나 결과적으로는 6단계를 지나치게 된다. 그리고 결국에는 '내가 왜 만화를 그리는 거지?' 하고 스스로에게 질문하게 된다.

이때 나는 어떤 대답을 할지 고민해 보고 답을 내릴 수 있다면 작품을 기획할 때 많은 부분이 해결된다. 새로운 이미지를 보여 주는 작가가 되기로 결심했다면 작품 기획에서 이미지의 독창적인 부분을 강조할 것이다. 이야기 서술과 메시지 전달을 중요시하는 작가가 되리라 결심했다면 웹툰을 활용해서 내용을 얼마나 효과적으로 전달할지를 강조할 것이다. '기획'은 작품을 하는 이유와 작가를 하

려는 이유를 명확히 세울 수 있는 단계이며, 이 과정을 통해 작가와 작품은 자신감으로 무장된다.

좋은 기획은 내 작업을 제대로 아는 데서 시작된다. 작품 주인인 작가 입장에서 작품을 속속들이 아는 것과 더불어 작품 외적으로도 자신이 처한 환경을 제대로 알고 있음을 뜻한다. 외적 환경이란 웹툰 창작 과정을 제외한 모든 것이다. 웹툰을 연재할 수 있는 플랫폼이 얼마나 있고, 어떤 성격이고, 주로 연재되는 작품들은 무엇인지, 어떤 장르들을 연재할 수 있는지가 모두 작품의 외적 환경이다. 세부적으로 유형을 구분해서 알기 어려울 수도 있지만 반대로 웹툰을 즐겨 보고 관심을 갖고 있었다면 자연스럽게 알고 있는 부분일 수 있다.

웹툰 작가가 되기를 원하면서도 웹툰을 잘 보지 않거나 웹툰 환경에 관심이 없는 경우도 있다. 전문 기획자가 되지 않는 이상 웹툰의 외부 환경과 관련된 지식과 정보에 반드시 관심 가져야 하는 것은 아니다. 창작 관련 정보를 더 많이 수집하는 게 우선이다. 다만 이러한 것들이 서로 연결되어 있기에 이쪽은 작가의 분야, 저쪽은 기획자의 분야로 구분되지 않는다. 오히려 구분은 서로의 작업에 대한 몰이해로 오해를 가져올 수 있다. 작가가 된 이후에 주변에서 '요즘 연재하고 있는 웹툰 플랫폼은 어떤 곳이야?'라고 질문한다면 내가 몸담고 있는 곳에 대해 적절한 설명을 해 주어야 하지 않을까? 게다가 작품을 만드는 데도 도움이 된다.

4) 기획서에도 형식이 있다

기획서를 쓸 때 가장 어려운 점은 어떤 항목에 맞추어 어떤 내용을 쓸지가 막막하다는 데 있다. 체계적인 기획서를 만들고 싶어도 기획서 형식에 대한 정보와 지식이 없으면 정리하기 어렵다. 기획서에는 작품의 주제, 분량, 목적, 대상 등을 명시한다. 그리고 철저하게 (내가 아닌) 다른 사람을 대상으로 써야 한다. 다른 사람이 내가 쓴 기획서를 보고 나서 내 작품을 제대로 파악할 수 있는지를 끊임없이 생각해야 한다. 누가 볼지에 따라 단어 사용에서부터 문장의 완성도까지 달라질 수 있다. 기획서는 내 작품을 선택하여 이를 연재로 이어지게 만들 수 있는 상대를 대상으로 쓴다는 점을 기억하자.

기획서에는 기본적으로 두 가지가 담겨야 한다. 작가 소개와 작품 소개다. 작가 소개는 이름과 인적 사항을 쓰면 된다. 핸드폰 번호와 이메일 정도면 충분하다. 작품 소개는 다르다. 일단 작품의 제목과 장르를 명시한다. 장르가 여러 개라면 모두 써도 괜찮다. 그다음으로 기획 의도가 있어야 한다. 왜 이 작품을 썼는지, 즉 작품의 목적을 5줄 내외로 간략하게 적는다.

그리고 본격적으로 작품 내용을 소개한다. 캐릭터 소개를 이미지와 함께 보여 주면 보는 사람이 내용을 보다 쉽게 파악할 수 있다. 이제 이야기 내용을 보여 주는 세 개 항목이 남았다. 로그라인과 시놉시스, 화별 트리트먼트다. 경우에 따라서는 로그라인을 생략하기도 한다. 단순하게 설명하면 로그라인은 상대를 유인하기 위해 만들어진, 작품 내용을 압축한 문장이다. 시놉시스는 줄거리보다 짧고 로그라인보다 긴, 내용을 설명하는 글이다. 보통 15줄 이내로 작

성하는 내용을 압축한 글이다. 화별 트리트먼트는 중편 이상의 작품을 만들 때 화별 줄거리를 짧은 글로 요약해 놓은 것이다. 로그라인과 시놉시스만으로 전반적인 내용을 확인할 수 없을 때 작가가 얼마나 작품을 장악하고 계획하고 있는지를 가늠하기 위한 수단으로 사용된다. 기획서의 모든 항목은 분명하고 간단하게 써야 한다.

작가 소개	이름
	인적 사항(연락처, 이메일)
작품 소개	작품 제목
	장르
	기획 의도
	캐릭터 소개
	로그라인
	시놉시스
	화별 트리트먼트(중 · 장편의 경우)

① 작품의 제목을 정하는 방법

제목 정하기는 언제나 어렵다. 그러나 제목이 정해지지 않았다고 해도 '미정'으로 두는 것보다는 임시 제목이라도 달아 두는 편이 좋다. 테마와도 연결되고, 어떤 내용인지 혹은 장르인지가 드러날 수 있기 때문이다.

《오늘의 순정망화》에서 무엇이 느껴지는가? '순정만화'에서 '순정망화'로 한 글자만 바꾸었는데도 느껴지는 무엇이 있다. 이 작품이 순정만화 장르를 반영하면서도 재미 요소가 있는 장르 패러디, 장르의 전형성을 전복시킨 작품이란 느낌이 든다.《오늘의 순정망화》

의 장르는 개그와 로맨스일 것이다. 작품 주제가 제목이 되는 경우
도 있다. 《신의 탑》, 《미생》, 《영원한 빛》, 《타인은 지옥이다》, 《캐셔
로》 등은 제목이 작품의 내용을 암시한다. 제목에 모순이 있는 경우
에는 제목이 내용과는 정반대의 의미로 전달되기도 한다. 《유쾌한
왕따》, 《약한 영웅》 등은 모순적인 두 단어가 만나 제목이 되었다.
이런 제목은 캐릭터의 모순적인 특성을 드러냄으로써 독자들로 하
여금 캐릭터와 그들이 활약할 작품에 대한 기대를 키우게 한다. 반
면에 《곱게 자란 자식》, 《죽어도 좋아》의 경우 작품 내용과는 반대
되는 제목으로 흥미를 불러일으킨다. 이밖에도 캐릭터의 이름이나
작품의 주 무대, 배경, 소재가 제목이 되기도 한다. 이런 제목은 직
관적이므로 기억하기 쉽다. 이처럼 다양한 유형의 제목이 존재한다.

많은 작가가 제목 정하기에 골몰하는 이유는 제목에 작품 내용은
물론이고 작가가 가장 중요하게 여기는 것이 무엇인지 드러나야 하
기 때문이다. 어떤 것이 테마이고 중요한 요소인지를 알아야 이를
비틀거나 패러디하는 제목을 내세울 수 있다. 인터넷 서점 검색창
에 자신의 작품 내용과 비슷한 키워드를 검색해서 비슷한 장르, 내
용의 다른 작품들은 어떤 제목을 사용했는지 조사해 보는 것도 방
법이다. 유행하는 제목 트렌드를 살필 수도 있다. 다만 검색에 앞서
내용이 어느 정도 정해져 있어야 한다.

제목은 작품의 맨 앞에 적혀 있다. 하지만 작가가 가장 나중에 적
었을 가능성이 높다. 모든 것이 정해진 다음에 전체 내용을 아우르
는 제목이 나올 가능성이 크기 때문이다.

② 작품의 장르와 기획 의도를 적는 방법

장르를 적을 때는 연재를 원하는 웹툰 플랫폼이 어떤 방식으로 장르 구분을 하는지 먼저 살펴보자. 내 작품과 비슷한 장르 혹은 내용 구성을 가진 다른 작품들이 어떤 장르로 분류되어 있는지 미리 안다면 장르를 적는 데 어려움이 없을 것이다. 장르는 하나일 수도 있고 복합적일 수도 있다.

이를테면 인공지능 로봇과 사랑에 빠지는 인간의 이야기일 경우에는 '로맨스'와 'SF'를 함께 적을 수 있다. 독자들은 장르 구분을 통해 작품을 보다 빠르게 파악한다. 장르는 오랜 기간 수많은 캐릭터, 사건 등의 전형성이 쌓여서 만들어진 체계다. 따라서 독자는 장르 명칭만 보고도 어떤 이야기가 펼쳐질지 가늠하며 기대감을 품는다. 로맨스 장르를 좋아하는 독자들은 로맨스 장르로 구분된 웹툰 목록을 보면서 처음에는 사이가 좋지 않던 두 사람이 여러 사건을 통해 점점 사랑에 빠지는 이야기를 기대한다.

장르물은 해당 장르물에 갖고 있는 독자들의 기대감을 충족시켜 주어야 한다. 물론 예측 가능한 내용 안에서도 적절한 반전을 넣음으로써 작품의 재미를 배가시킬 수 있다. 반전이 너무 강하면 독자가 전개를 예측할 수 없고, 장르도 변한다. 기획서 항목에서 장르는 작품의 기본 구성을 예측하게 해 주는 요소이므로 필수 사항이다. 가능하면 가장 주된 내용 구성과 소재를 중심으로 적자.

모든 작품에는 작가의 의도가 담겨 있다. 작가가 특정 소재를 선택한 이유가 있기 때문에 작품에는 그에 대한 작가의 입장이 있기 마련이다. 기획 의도에 이러한 내용을 담으면 된다. 그렇다고 작가

의 이야기를 모두 적을 필요는 없다. '처음 소재를 발견했을 때는 어땠고, 비슷한 작품을 봤을 때는 어떤 느낌이었고, 차별성을 주기 위해 이러저러한 것들을 추가했으며, 그래도 고민을 거듭하다 꼭 하고 싶어서 이 소재를 선택했다'와 같은 작가의 감상은 기획 의도에서 원하는 글이 아니다. 기획 의도는 짧게는 3-5줄, 길게는 8-10줄 이내로 명확하게 적어야 한다.

이종범 작가가 이야기하는 《닥터 프로스트》의 기획 의도를 보자.

자신을 이해한다는 것은 너무나 어렵지만, 정말로 필요하다는 생각에서 모든 기획이 시작되었다. 자신을 이해하는 것이 중요하다는 이야기를 하려면, 자신을 이해하지 못하는 사람이 주인공으로 나와야 했다. 동시에 '자신을 이해하지 못한다'는 것이 가장 아이러니해지는 설정을 고민하다 보니 주인공은 '자신의 감정을 모르는 심리학자'로 만들고, '다양한 심리 문제를 다루는 심리학물'이라는 소재로 정했다.

《닥터 프로스트》의 기획 의도는 작품 내용과 일치한다. 또한 앞으로 작품이 나아갈 방향(자신을 이해하지 못하는 주인공의 아이러니 해결)과 작가의 입장(자신을 이해하는 것이 중요하다)이 분명하게 드러난다. 한눈에 알기 쉽게 기술된 잘 쓴 기획 의도다.

③ 작품의 캐릭터 소개를 쓰는 방법

캐릭터가 매력적으로 보여야 독자를 사로잡을 수 있다고 했다. 캐릭터의 매력은 대부분 모순성의 대비를 통해 드러난다. 깐깐하고

결벽증이 있는 냉혈한 캐릭터가 고양이를 구하기 위해 쓰레기장을 가로질러 가는 모습을 보여 준다면 캐릭터에 예상치 못한 반전이 생긴다. 바늘로 찔러도 피 한 방울 안 나올 것 같은 캐릭터의 인간적인 모습을 보여 줌으로써 캐릭터의 낙차가 생기고, 독자는 캐릭터에 매력을 느낀다. 기획서에서도 캐릭터 소개는 매력적인 캐릭터의 원칙을 따라서 기술하면 좋다.

캐릭터 소개는 캐릭터의 프로필을 만드는 일과 같다. 이탈리아어로 프로필은 프로필로profilo다. 윤곽을 그린다는 뜻의 프로필라레profilare에서 유래되었다. 캐릭터의 윤곽을 그린다는 말은 그가 어떤 개체인지 알 수 있도록 정보를 제공하는 것을 뜻한다. 캐릭터 소개는 소개하려는 캐릭터의 정보를 효과적으로 전달해야 한다.

캐릭터 소개에 이미지를 활용하면 효과적이다. 이미지는 글보다 직관적으로 받아들여지기에 오래 기억에 남는다. 스토리 작가 입장에서 기획서를 작성한다면 유명인의 사진을 활용해도 좋다. 캐릭터 이미지의 중요성을 인지한 스토리 작가들은 기획서 작성 시 캐릭터 이미지만 외주를 맡기기도 한다. 이미지가 없을 경우 작가가 생각하는 캐릭터 이미지와 기획안을 보는 입장에서 생각하는 캐릭터 이미지가 다를 수 있다. 그러므로 캐릭터의 외형은 가능한 한 글이 아닌 이미지로 보여 주기를 추천한다.

또 캐릭터 이미지를 그릴 때는 얼굴이나 상반신보다는 전신이 나오게 그리면 보다 파악하기 쉽다. 이때 캐릭터는 자신의 성격을 드러내는 포즈로 서 있어야 개성이 전달된다. 반항기 있고 불만이 가득한 캐릭터가 차렷 자세를 하고 있다면 캐릭터의 설명과 불일치한다. 짝다리한 채로 삐딱하게 서 있고 불만을 품은 듯한 표정을 짓고

있어야 성격이 제대로 전달된다.

캐릭터의 외형은 이미지로 대체하되, 설명은 글로 정리하라. 캐릭터 소개에 캐릭터의 이름, 직업, 연령대, 성별 등을 적은 다음, 해당 캐릭터가 작품에서 맡고 있는 역할과 성격을 적도록 하자.

《닥터 프로스트》에서 프로스트의 역할과 성격 소개를 보자.

자신의 감정을 이해하지 못하는 성격을 가진 천재 심리학자. 내방자들의 감정을 이해하지 못하는 것이 단점이지만 아직까지는 상담을 해결하는 데 아무 문제가 없었다. 차갑고 냉철하지만 반려견인 파블로프를 보며 미소 지을 때가 가끔씩 있다.

짧은 소개 글이지만 캐릭터의 직업과 성격이 드러나고 매력적인 캐릭터의 원칙인 모순성도 기술되었다. 게임 캐릭터가 아니므로 체력, 속도, 공격력 등을 수치화하여 보여 줄 필요는 없다. 또 등장인물들의 관계를 도표화하여 보여 주는 경우도 있는데, 필수 요소는

아니다. 물론 알아보기 편하게 이미지로 보여 주는 것은 좋다. 그러나 부가적인 부분이므로 굳이 추가하지 않아도 된다.

④ 작품의 로그라인과 시놉시스를 쓰는 방법

할리우드에서 짧은 시간 안에 투자자들을 사로잡기 위해 만들어진 요약 글이 로그라인이다. 간단하게 쓰였지만 읽는 이의 마음을 사로잡아 더 긴 이야기를 듣고 싶도록 상대를 끌어당기는 글이라고 생각하면 된다. 할리우드 영화사에는 하루에도 수백, 수천 개의 시나리오가 들어온다. 영화사에서 선별된 시나리오라고 해도 투자받지 못하면 영화로 제작될 수 없다. 수많은 영화인이 원하는 곳이기 때문에 경쟁은 매우 치열하다. 이 때문에 간결하고 눈에 잘 띌 수 있는 짧은 글로 투자자를 유혹하는 로그라인이 발달했다.

기획서를 작성하는 작가에게 로그라인은 자신이 쓴 작품의 대중성을 확인하는 과정이다. '내 작품을 한 문장으로 어떻게 설명할 수 있을까?', '내 작품의 어떤 점이 독자를 사로잡을까?', 그리고 '내 작품의 어떤 점을 부각시키면 독자가 관심을 가질까?' 등을 고민해야 좋은 로그라인이 만들어진다.

모든 기획서 작성 과정이 그렇지만 로그라인이야말로 작가가 자신의 작품을 객관적으로 파악해야 쓸 수 있다. 로그라인은 작품 소개 글이 아니라 다른 사람들을 매혹시켜야 하는 글이다. 그래서 단순히 작품을 잘 파악하는 것만으로는 부족하다. 내 작품을 좋아할 대상을 공략할 수 있도록 작성해야 한다. 나(작가 자신)를 위한 로그라인을 만들어 보고, 상대를 유혹하는 로그라인을 따로 만들어라.

이때 나를 위해 정리한 로그라인과 남을 유혹하기 위해 만든 로그라인은 달라야 한다. 자신의 작품을 다른 이의 시선으로 바라보고 작품이 매력적으로 보일 수 있도록 만드는 연습이 필요하다.

작가가 생각했을 때 내 작품의 특장점이 캐릭터라면 캐릭터 위주의 문장이어야 하고, 세계관 설정이라면 세계관 설정 위주의 문장으로 구성되어야 한다. 캐릭터 중심의 로그라인을 예로 들어 보자. '특별한 사건(설정)에 휘말린 캐릭터가 무엇을 하고 어떤 결말로 향하는 이야기'라고 정리할 수 있다.

2016년 스토리공모대전 로그라인 부분 대상 수상작인 《고양이가 멍멍》은 잘 만든 로그라인의 대표 사례다. 로그라인은 '게으르고 시니컬한 집고양이 블루는 같이 사는 성가신 개 해피가 애견 센터에 끌려가 죽을 위기에 처하자 그토록 싫어하던 개로 위장 잠입하는 임무를 맡는데…'였다. 최우수상 《이선동 클린센터》의 로그라인은 '이제 막 서른이 된, 귀신을 보는 청년 이선동이 유품을 청소해 주는 클린센터에 유품 정리사로 취직하면서 벌어지는 유쾌, 상쾌, 통쾌한 활약극'이다. 이들을 보면 앞으로 어떤 식으로 이야기가 펼쳐질지가 한눈에 그려진다. 그리고 간략한 설명이지만 재미있을 거란 확신이 든다. 이것이 잘된 로그라인이다. 이만한 로그라인이라면, 엘리베이터에서 우연히 투자자를 만났다고 해도 빠르게 피칭^{pitching}(작가들이 제작자, 투자자 앞에서 기획 단계에 있는 자신의 작품을 공개하고 설명하는 것)할 수 있지 않을까?

반면에 시놉시스란 간단하게 정의하면 줄거리 요약이다. 줄거리를 그대로 쓰는 게 아니라, 작품의 전체 줄거리를 읽고 싶도록 만든 글이라고 이해하면 된다. 다만 단순히 읽게 만들기 위해 내용과 관

계없는 마케팅 문구로 정리하면 안 된다. 또 작품의 주요 내용과 테마를 담되, 줄거리를 일일이 나열할 필요는 없다. 따라서 시놉시스에서는 작품의 결말까지 쓸 필요가 없다.

여기까지는 시놉시스와 로그라인의 큰 차이가 없다. 상대방을 위해 작성해야 하고, 그들이 내 작품을 보게끔 유혹하는 목적을 갖는다. 시놉시스와 로그라인의 명확한 차이는 분량에 있다. 시놉시스는 로그라인보다 길어야 한다. 보통 짧게는 5-6줄, 길게는 13-15줄 정도다. 절대로 그 이상을 넘기지 않도록 하자. 로그라인이 5층에서 1층으로 내려가는 엘리베이터 안에서 급작스럽게 만난 투자자를 유혹하는 작품 설명 글이라고 한다면, 시놉시스는 25층에서 1층으로 내려가는 엘리베이터 안에서 투자자를 만났을 때 필요한 글이라고 생각하면 된다. 무엇을 부각시켜 전체 작품 혹은 다음 내용을 듣고 싶게 만들지를 고민해서 작성하라. 영화 소개 사이트(네이버영화, 맥스무비, 로튼토마토)의 '줄거리'가 시놉시스의 좋은 예다. 결말이나 스포일링은 하지 않지만 영화의 내용을 잘 설명하고 영화를 보고 싶게 만든다.

⑤ 작품의 화별 트리트먼트를 쓰는 방법

담당자 미팅에 자주 나오는 질문이 있다. "작품 분량이 얼마나 될까요?" 같은 분량에 대한 질문이다. 의외로 작가가 자신의 작품 분량을 정확하게 파악하는 경우는 드물다. 이런 질문을 받으면 단편, 중편, 장편 중 아마도 장편일 것 같은데, 정확히 몇 화가 될지는 확신하기 어려워 머릿속이 멍해진다. "글쎄요. 길 것 같은데요"라고 두루

뭉술하게 답할 수도 있다. 이때 기획서에서 화별 트리트먼트를 작성해 본 작가라면 대략적으로라도 몇 화 분량이 될지를 자신 있게 말할 수 있다.

작품을 만들다 보면 얼개 그림을 짜다가 컷 수가 금방 넘칠 때가 있다. 처음에는 70컷 정도 분량으로, 한 화에 어떤 사건이 나오게 만들고 싶었는데 예상이 빗나간 것이다. 이럴 때는 적절한 연출로 끊어 주면 좋다. 컷 수가 많아져 끊어야 할 순간이 다가오는데, 그냥 끊는 게 아니라 '연출'을 넣어서 끊는다. 연재 중인 웹툰 댓글에서 종종 '분량이 짧다'는 글을 발견한다. 분량이 짧다는 피드백을 받은 화의 컷 수를 세면 90컷, 혹은 100컷인 경우도 있다. 90컷에서 100컷을 그려도 분량이 짧다고 하면 대체 얼마나 더 그려야 할까? 작가들의 마음은 무거워질 수밖에. 너무 낙담하지 말자. 독자들은 컷 수 때문에 분량이 짧다고 말하는 게 아니다.

독자들이 한 화의 분량이 짧다고 느끼는 경우는 컷 수보다는 중요한 사건이 없다고 느껴질 때다. 액션 장르의 경우 한 화가 전부 액션 장면으로 채워질 때가 있다. '싸우고 있다'는 단 하나의 사건만 존재한다. 캐릭터의 심경 변화나 다른 사건이 등장하지 않은 채 싸우는 장면이 계속 이어진다면 독자들은 분량이 짧다고 느낀다. 반대로 의미 있는 사건이 있을 경우에는 컷 수에 관계없이 길다고 느낀다.

웹툰의 1화 분량을 결정하는 것은 컷 수가 아니라 사건이다. 한화에는 중요 사건이 한 개 이상 꼭 들어가야 한다. 이를 기준으로 분량을 결정하자. 그런데 사건이 등장하지 않았지만 끝내야 할 때도 있다. 이때는 연출 기법 중 압축과 생략을 통해 중요 사건을 먼저 보

여 준다. 다음 회차에 건너뛴 설정, 대사, 플래시백 등을 통해 이야기하지 못한 부분을 말한다. 퍼즐 맞추듯 사건의 결말을 먼저 보여 준 다음에 뒤에서 메꾼다. 이렇게 하면 화마다 중요한 사건을 넣을 수 있다.

만들어 놓은 이야기에서 사건이 40개 정도 나왔다면 대략 40화 분량이라고 생각하면 된다. 담당자는 이렇게 대답하는 작가를 신뢰하기 마련이다. 작품을 제대로 알고 있는 작가를 누가 신뢰하지 않겠는가? 그래서 기획서를 만들 때 화별 트리트먼트 작성이 필요하다. 화별 트리트먼트를 쓸 때는 그 화에서 주요하게 보여 줄 사건들을 2-3줄 내외로 정리하면 된다.

여기에 의문이 생길 수 있다. 어떤 사건은 너무 크고 중요해서 5화 정도를 할애할 수도 있다. 큰 사건은 작은 사건이 모여 있는 것과 다름없기에 충분히 쪼개 넣을 수 있다. 큰 사건만 정해지고 작은 사건들은 정해지지 않았다면 5화 분량 동안 대략 이러한 사건이 나오고 해결된다는 식으로 정리해도 좋다. 기획서에서 트리트먼트는 작가가 얼마나 이야기를 통제하고 장악하고 있는지 확인하는 절차다. 화별로 얼마나 이야기를 정해 두고 고민했는지를 보여 주면 된다.

TIP 기획서 양식

인적 사항	이름		휴대전화	–
	생년월일		e-mail	–

제목	
장르	
기획 의도	
로그라인	
시놉시스	

캐릭터 소개

화별 트리트먼트	
1화	
2화	
3화	
4화	
5화	
6화	
7화	
8화	
9화	
10화	
11화	
12화	
13화	
14화	
15화	
16화	
17화	
18화	
19화	
20화	

아이디어를 기획서로 정리하기

영화는 엄청난 제작비가 소요되는 위험성이 큰 콘텐츠다. 고비용이 투자되기 때문에 당연히 실패가 두렵다. 손실을 최대한 줄이기 위해서 기획에 공들인다. 만화는 다른 대중문화 콘텐츠들에 비해 제작비가 적다. 흔히 리스크가 적은 콘텐츠라고도 한다. 그러나 경쟁이 심화될 대로 심화된 웹툰 창작계에서 비용의 손실만을 따져 당신은 리스크가 적은 콘텐츠 분야에서 창작 활동을 하고 있으니 실패를 두려워하지 말라고 할 수는 없다.

실패 요인을 줄이고 통제하기 위한 과정이 기획이다. 웹툰 창작에서도 기획은 매우 중요하다. 머릿속에 있는 아이디어를 기획서에 정리하자. 내가 무엇을 알고 있고 무엇을 모르고 있으며 놓치고 있는지를 깨우칠 수 있다.

2.
데뷔 방법과
원칙

1) 연재처의 이슈는 변한다

국내에서의 웹툰 산업이 안정적으로 운영되면서 2014년 이후부터 다수의 웹툰 플랫폼이 해외 서비스에 관심을 갖기 시작했다. 한국 웹툰이 해외에도 서비스된다는 것은 매우 고무적인 성과다. 그뿐만 아니라 공격적인 마케팅과 외부 투자를 유치하여 규모를 키우고 있으며, 이로 인해 웹툰 생태계도 변하고 있다.

웹툰은 네이버, 다음 같은 검색 포털들이 독자 유입을 늘리기 위해 뉴스 기사를 서비스하듯 포털에 웹툰 연재 서비스를 시작했다. 처음에는 무료로 연재되었지만 점차 유료 서비스로 자리 잡아 가고 있다. 웹툰계에서도 유료 수익 모델이 생기면서 정기 업로드보다 앞선 '미리보기' 분량을 볼 때는 결제하는 게 당연해졌다. 또 일부 유료 웹툰 플랫폼은 모든 연재를 유료로 서비스한다.

그러나 해외에서는 불법으로 만들어진 여러 사이트에서 한국에

서 유행하는 웹툰을 독자들이 번역해서 공유하고 있었다. 불법 공유는 절대 해서는 안 된다. 국내 웹툰 플랫폼은 불법 공유를 엄격하게 경계하는 한편, 다른 관점도 놓치지 않았다. 불법으로 볼 만큼 웹툰 시장에 새로운 기회가 있으리라는 전망이었다. 이런 상황이 국내 웹툰 플랫폼들이 자연스럽게 해외 진출을 긍정적으로 바라보고 공격적으로 해외로 진출하게 이끌었다. 연재처마다 해외로 진출하는 방식은 달랐다. 해외 플랫폼을 만들어 서비스를 시작하기도 하고, 에이전시를 통해 해외 사이트와 연계하여 작품을 서비스하기도 했다. 한국 웹툰의 해외 진출은 안정화되는 추세다. 여기에 더해 해외 독자들도 한국의 웹툰처럼 작품을 만들어 연재하는 등 한국 웹툰의 위세는 계속 확장되고 있다.

작가들에게도 긍정적인 신호다. 다양한 유료 수익 모델, 해외 전송권 등으로 수익이 다각화되기 때문에 창작자에게도 안정적인 수입이 보장된다. 웹툰 산업은 빠르게 변화하고 있다. 변화 상황을 주시하지 않으면 중요한 선택을 해야 할 때 선택이 어려워지고 좋은 기회를 놓칠 수 있다. 작가도 작품만이 아니라 업계 상황에 관심을 갖고 있어야 한다.

2) 에이전시를 알아야 한다

웹툰 산업의 규모가 커지면서 연재 방식도 다양해지고 있다. 보통은 한 작품을 특정 플랫폼에 연재하면 그 작품을 다른 플랫폼에서 동시에 연재하는 것은 불가능하다고 생각한다. 그렇지 않다. 최근

에는 한 작품을 여러 연재처에 연재하는 예가 늘어나는 추세다. 기존에 출판된 만화를 스캔하여 전송하는 작품도 여러 연재처에 동시에 연재된다. 이미 만들어진 작품이나 연재되는 작품들도 마찬가지다. 작가가 자신의 작품을 어떻게 계약하고 또 노출할지 선택할 수 있다.

작가들 사이에서는 에이전시가 필요하다는 의견과 필요하지 않다는 의견이 갈린다. 여러 개의 완결 작품을 가진 작가들은 작품 관리를 총괄하기에는 어려움이 있으므로 전문 에이전시의 도움을 받고 싶어 한다. 플랫폼과 바로 소통하기 부담스러운 지망생도 에이전시를 선호한다. 반대 입장도 있다. 내 작품의 권리를 스스로 챙기고 싶은 경우다. 보다 큰 틀에서 보자면 시장이 커지는 만큼 에이전시의 역할과 필요성도 점차 증대되고 있다.

작품을 플랫폼과 연결해 주는 에이전시의 종류도 다양하다. 에이전시는 업체마다 명칭이 달라 혼동될 수 있다. 회사명에 주로 '에이전시', '매니지먼트', '제작사', 'CP^{contents provider}' 등을 사용하지만 이러한 단어가 등장하지 않아도 스스로를 에이전시나 매니지먼트 혹은 제작사로 칭하기도 한다. 모두 작품 연재처를 연결해 준다는 점에서, 넓은 의미로 콘텐츠 제공자^{CP}라고 할 수 있다. 그러나 현재의 전문적인 CP는 대체로 작품을 대량으로 수입하거나 계약을 맺어 작품 연재권을 연재처에 일괄로 제공한다. CP는 작가와 작품에 대해 논의하거나 발전시키는 작업은 하지 않는다. 다만 페이지 방식으로 연출된 만화를 세로 스크롤 방식으로 편집하는 경우가 있는데, 콘텐츠를 웹툰 플랫폼에 제공하기 위한 목적이다.

에이전시는 작가의 작품을 활용할 수 있는 계약을 맺어 작품의

연재뿐 아니라 저작물이 다양한 매체나 각색된 콘텐츠로 활용될 수 있도록 여러 노력을 기울인다. 작품이 더 잘 만들어지고 저작물로 다양하게 활용될 수 있도록 (작가와의 소통을 통해) 작품을 발전시키기도 한다. 제작사 또한 작품을 플랫폼에 중개하는 역할만이 아니라 기획과 제작까지 맡는다. 작가 발굴, 작품 중개와 품질 관리까지 맡는 것이다. 그만큼 이들의 영역이 넓어지고 있다. 작품 관리자(작품 매니저)라고 생각하면 된다. 그동안 웹툰 산업의 규모에 비해 매니지먼트의 영역이 약했다. 작품을 관리하는 매니지먼트는 늘어나는 반면, 작가 개인을 대상으로 하는 매니지먼트는 여전히 찾아보기 어렵다. 개인에 대한 매니지먼트는 전문성도 약하고 수익도 기대하기 힘들기 때문이다.

엄밀하게 말해서 제작사는 작품 기획과 제작까지 수행하고, 에이전시는 작품에 한하여 행해지는 중개와 관리 업무를 한다. 그러나 제작사, 에이전시의 업무에는 중복이 많다. 또 플랫폼도 연재되는 작품을 영화나 드라마, 게임 등으로 확장하거나 해외 진출을 모색하기도 하는데 이때는 작품을 중개하는 역할을 한다. 플랫폼에서 웹툰을 안정적으로 수급받기 위해 웹툰 제작을 맡아서 하는 스튜디오에 투자하거나 운영하는 경우도 있다. 제작사와 업무 영역이 겹친다. 플랫폼과 제작사, 에이전시는 플랫폼 보유 여부를 제외하고 중첩되는 점이 많아 경계는 계속하여 무너지는 추세다.

다만 작가가 에이전시의 도움을 받아 작품을 완성할 경우에는 기획에서부터 완성까지 여러 도움을 준 에이전시와 일정한 비율로 저작권을 나누어 갖기도 한다. 이것은 계약 단계에서 작가와 에이전시의 합의로 진행되며 계약마다 다르게 적용된다.

3) 에이전시와 일할 때
 준비해야 할 것은

에이전시와 함께 일하기로 결정했어도 단번에 이 에이전시가 믿을 만한지 확신할 수는 없다. 작가 입장에서는 작품에 대한 권리를 일부 위임해야 하므로 신뢰할 수 있는지가 매우 중요하다. (불행인지 다행인지 알 수 없지만) 기성 작가들에게도 이렇다 할 묘안은 없다. 영세 에이전시도 많고, 의도와 다르게 금방 문을 닫는 곳도 있다. 어떤 업체가 신뢰할 수 있는 업체인지를 명쾌하게 정하기는 어렵지만 에이전시와 만났을 때 가능한 한 구체적으로 논의하면서 소중한 내 작품의 권리를 위임할 만한지를 살펴볼 수는 있다.

에이전시와 만나기 전에 에이전시에 기대하는 바를 정리하라. 연재처를 알아봐 줄 에이전시를 원하는지, 완결된 작품을 비독점으로 연재하기 위해 에이전시를 구하는 것인지 결정해야 한다. 그다음에 작가 자신의 목적에 적합한 에이전시인지를 알아보는 게 현명하다. 이를테면 작품의 특성상 미국 시장에 진출하면 좋겠다는 판단이 섰다면 이미 미국에 진출해 좋은 성과를 낸 에이전시와 계약하는 쪽이 좋다.

에이전시와 만나면 구체적으로 어떤 역할을 해 줄 수 있는지 확실히 논의해야 한다. 계약서에 그러한 내용이 명시되어 있기 때문에 내가 원하는 범위와 에이전시가 원하는 범위가 맞지 않는다면 합의를 통해 계약 조건을 바꿀 수도 있다. 대부분의 분쟁은 계약에서 비롯된다. 작은 계약도 충분한 시간을 갖고 살피고 조율하는 과정을 거쳐야 한다.

4) 작가로 데뷔하는 방법은 다양하다

웹툰 작가가 되는 법은 다양하다. 그러나 웹툰 작가가 되기 위한 정보가 아무리 많아도 그중 무엇이 나에게 도움이 되는지를 판단하기는 어렵다. 관련 학과나 학원에 진학하기도 하나 전문 교육을 받지 못했다고 해도 너무 걱정할 필요는 없다. 웹툰 작가들 가운데는 관련 학과를 전공한 사람들만큼 그렇지 않은 작가들도 많이 있다. 전혀 다른 일을 하던 사람이 전업 만화가가 되는 경우도 드물지 않게 존재한다. 웹툰 작가가 되기 위한 왕도는 없다지만 어떻게 해야 웹툰 작가가 될 수 있을까? 또 나에게 맞는 방법은 무엇일까?

웹툰 작가의 데뷔 경로는 대표적으로 네 가지로 분류할 수 있다. 첫 번째는 공모전이다. 각종 플랫폼, 제작사, 에이전시 등에서는 좋은 작품과 작가 풀을 확보하기 위해 공모전을 개최한다. 많은 작가 지망생이 공모전 당선을 기대하며 작품을 만든다. 두 번째는 '도전만화', '웹툰리그'와 같은 게시판을 통한 데뷔다. 정식 연재는 아니지만 웹툰을 만들고 있는 작가들이 이를 활용해 작품을 알리는 경우가 많다. 또 아마추어 게시판을 통해 플랫폼에서 연재할 기회를 얻기도 한다. 세 번째는 트위터, 페이스북, 인스타그램 등을 통해 개인 SNS로 웹툰을 그려 독자에게 보여 주는 경우다. 개인 SNS로 작품을 업로드하다가 플랫폼에 연재하는 경우도 있지만 자가 출판을 해서 독자들과 만나기도 한다. 《며느라기》는 수신지 작가가 자신의 인스타그램과 페이스북에 작품을 연재하면서 큰 반향을 일으켰다. 네 번째는 담당자에게 직접 자신의 작품을 투고하는 방식이다. 플랫폼이나 제작사, 에이전시의 홈페이지에 나오는 상시 투고할 수

있는 메일 주소를 통해 작품을 직접 투고할 수 있다.

네 가지 방법 모두 각각의 장단점이 있기 때문에 무엇이 유리하거나 좋다고 단정하여 이야기할 수는 없다. 웹툰 작가가 되는 경로가 다양한 것은 경로를 선택할 수 있다는 뜻이다. 어떤 방법을 택할지 정하기 위해 각각의 장단점을 자세히 알아보자.

① 공모전을 통한 연재

공모전은 매해 비슷한 시기에 열린다. 네이버웹툰과 다음웹툰의 경우 여름에 공모전을 열고 레진코믹스는 겨울에 연다. 공모전의 가장 큰 장점은 수상과 함께 연재 기회를 부여받는다는 점이다. 다음웹툰과 네이버웹툰에서 주최하는 공모전은 독자들도 투표에 참여할 수 있는 시스템이다. 예비 독자들에게 미리 작품을 알릴 수 있는 기회로 정식 연재 전부터 팬을 확보할 수 있다. 또한 공모전 수상이라는 화제성과, 보장된 연재 기회는 작가가 안심하고 연재 준비를 할 수 있게 한다는 장점이 있다. 그래서 작가 지망생들이 가장 선호하는 데뷔 방식이다.

공모전을 통한 데뷔에 장점만 존재하는 것은 아니다. 많은 지망생이 선호하는 만큼 공모전에 출품하기 위해서는 오랜 시간 공들여야 한다. 실제로 공모전에 당선된 작품들의 완성도는 굉장히 높다. 공모전은 연재를 가정하기 때문에 연재에 들어갈 경우를 대비하여 세이브 원고도 여럿 마련해야 하는 어려움도 있다. 여기에 공모전에 응시했을 때와 비슷한, 일정한 완성도를 유지해야 한다. 수상하지 못했을 때도 비슷하다. 작가가 매체에 직접 투고하거나 플랫폼,

제작사 등에서 공모전에 접수한 작품을 보고 먼저 연락하는 경우가 있다. 이때도 연재에 들어가는데 공모전에 제출한 작품과 완성도가 다를 경우 난감해진다. 공모전은 평소에 만들어 둔 작품을 제출하여 그 작품으로 수상하는 게 가장 좋다.

공모전의 단점 중 하나는 예측이 어렵다는 것이다. 독자 투표로 공모전 당락이 결정되는 경우도 있다. 이로 인해 작가가 작품에 대한 통제감을 잃어버리기도 한다. 작가가 작품의 당락 여부를 파악하기란 어렵다. 그런데 독자 투표로 진행되는 공모전은 이러한 어려움을 더욱 가중시킨다. 독자들의 개별적인 취향과 공모전 당시 사회 이슈, 분위기까지 모두 파악해서 작품에 반영할 수는 없기 때문이다. 또한 독자 투표가 없는 공모전이라 하더라도 심사위원의 취향을 무시하기는 어렵다. 따라서 아무리 완성도 높고, 잘 만들어졌어도 공모전에서 떨어질 수 있다.

공모전을 위해 열심히 준비했던 시간과 노력이 있으므로 공모전에서 떨어지면 정신적으로 힘들어지기도 한다. 그래서 공모전은 더욱 가벼운 마음으로 제출해야 한다. 세상을 깜짝 놀라게 한다는 포부나 1등을 위해 필생의 역작을 만든다는 다짐보다는, 떨어져도 아쉽지 않도록 스스로를 다독이며 응모하는 편이 좋다.

② '도전만화', '웹툰리그' 같은 창구를 통한 연재

'도전만화'와 '웹툰리그' 같은 게시판은 작가 지망생들이 자신의 작품을 알리는 용도로 활용되어 왔다. 실제로 이곳을 통해 데뷔한 작가와 작품은 셀 수 없이 많다. 한때는 공모전보다 선호되던 방법이

었다. 그러나 요즘에는 웹툰 제작사, 에이전시 등을 통한 연재와 개인 SNS를 통한 연재 등 다양한 방법이 모색되므로 군이 고집할 필요는 없다. 게시판에 연재하는 이유는 독자 확보와 플랫폼 담당자들에게 발탁되기 위함이다. 작품의 정식 연재가 주요 목표가 되는 셈이다. 이때 담당자들이 작품의 완성도와 인기, 좋아요 수보다 중요하게 여기는 요소는 '마감을 얼마나 성실하게 지키느냐'다. 분량이 적더라도 꾸준히 올라오면 조회 수가 낮아도 작가에 대한 신뢰도는 높아진다. 그래서 1화를 완성했다는 성취감에 젖어 바로 2화를 올리면 안 된다. 주기를 두고 꾸준하게 마감해야 하는데, 매번 완성될 때마다 올리면 정기적인 마감이 어렵다. 꾸준히 업로드하려면 어느 정도 비축 원고를 만들어 두고 정기적으로 올려야 한다. 이때 기준은 일주일 가운데 정해진 요일에 한 편을 올리는 것일 수도 있고, 열흘에 한 번씩 정기적인 날짜에 올리는 것일 수도 있다.

또 한 가지는 완결의 중요성이다. 모든 작가 지망생은 자신의 실력이 계속하여 발전하기를 원한다. 웹툰을 그릴 때 실력이 느는 것은 완결한 이후의 일이다. 간혹 3-4년 전에 만들었던 작품을 다시 보면 얼굴이 빨개질 정도로 창피해진다던지 작품을 숨기고 싶다. 3-4년 전보다 성장했다는 증거다. 노력하면 발전하기 마련이다. 발전 속도는 보통 완결 이후 더 빨라진다. 그런데 완결은 어렵다. 50화 이상의 장편은 중간에 연재를 중단하는 사례가 많다. 이때는 1-3화 분량의 단편이나 8-12화 분량의 중편 정도의 작품으로 먼저 도전하자. 좋은 반응을 얻고 이어 나갈 이야기가 생긴다면 시즌 2를 만들 수도 있다. 이야기를 완결 짓는다는 것은 다음 작품을 다시 이어 갈 동력을 얻는 것이다.

'웹툰리그', '도전만화'와 같은 게시판에 작품을 올릴 때에는 꾸준한 마감과 완결을 고려하여 연재하라. 작가로 성장하는 데 큰 도움이 된다. 예외도 있다. 전선욱 작가의 경우 《프리드로우》를 완결하지 않고, 두 번이나 새롭게 다시 그렸다고 한다. 그런데도 정식 연재되었을 때 인기를 얻었다. 어디에나 예외는 있기에 데뷔 방법에 정답은 없다.

③ SNS를 이용한 연재

2017년 오늘의 우리 만화상을 수상한 수신지 작가는 특정 플랫폼 없이 자신의 인스타그램과 페이스북을 통해 작품을 연재했다. 어떻게 보면 작가가 아니라 《며느라기》의 주인공인 민사린의 인스타그램, 페이스북처럼 보이는 계정에 작품을 연재하면서 현실감을 더했다. 수신지 작가의 시도는 대상이 명확하다면 플랫폼에 갇히지 않고서도 작품을 연재하며 대중성을 확보할 수 있다는 가능성을 보여 주었다. 아마추어 작가들은 개인 SNS 계정을 통해 작품을 홍보하는 사례가 많다. 플랫폼에 정식 연재하고 싶은 지망생들도 SNS를 홍보 수단으로 사용한다. 작품 연재 링크를 홍보하기도 하고, SNS로 작품이 알려져 독자층이 형성되면 펀딩 등을 통해 출판으로 이어지는 경우도 있다. SNS를 통한 연재는 자유로운 반면에 명확한 대상 독자가 없이는 살아남기 어렵다는 단점도 있다. 그럼에도 불구하고 이곳을 발판으로 삼는 작가들이 늘고 있다.

딜리헙(https://dillyhub.com), 포스타입(https://www.postype.com)과 같은 오픈 플랫폼은 독립된 개인 연재 공간을 열어 줌으로써 다양

한 작품이 펼쳐질 수 있는 장을 제공한다. SNS 만화의 독립적이고 실험적인 특성을 이어 갈 수 있도록 작가의 자율성과 작품에 대한 책임감을 높여 놓은 공간이다. 무엇보다 같은 방향의 작품들을 한 곳에서 감상할 수 있도록 만들어 놓았다. 유료 결제 시스템까지 갖추어져 더욱 주목받고 있다.

④ 직접 투고

직접 투고는 담당자에게 작품을 보내는 것이다. 직접적으로 담당자와 연결될 수 있는 방법임에도 지망생들이 쉽게 도전하지 않는다. 그러나 피드백을 받을 가능성은 제일 높다. 담당자는 플랫폼이 원하는 작품을 가장 잘 파악하고 있기에 바로 연재하기는 어렵더라도 발전적인 방향으로 협의해 나갈 수 있다. 담당자에게 작품을 보내기 위해서는 어떤 과정이 필요할까? 대부분의 플랫폼과 에이전시, 매니지먼트, 제작사는 회사 홈페이지가 있고, 여기에 상시 투고할 수 있는 메일 주소가 나와 있다. 기획서와 작품의 얼개 그림, 1화 분량 이상의 완성 원고를 보내면 된다. 다만 답을 받기까지는 기다림이 필요하다. 담당자가 맡고 있는 여러 가지 일이 있기 때문에 2주에서 한 달 정도는 기다려야 피드백이 온다. 금방 답이 오지 않는다고 실망하지 마라.

플랫폼, 에이전시, 매니지먼트, 제작사의 담당자는 업계 트렌드와 현황을 제일 빨리 파악한다. 그들과 작품에 대해 이야기 나눌 기회를 얻는 것은 어떤 식으로든 도움이 된다. 또한 담당자는 만화가 실리는 모든 곳을 탐색한다. 개인 SNS, 게시판, 관련 전공 학과의

졸업 작품 전시회, 아마추어 전시회 등. 언제나 좋은 작가와 작품을 섭외하기 위해 애쓴다.

정리하면 네 가지 방법을 동시에 준비하는 게 최선이자 최고의 방법이다. 우선 웹툰 원고를 만들어 어느 정도 분량을 쌓는다. 그다음에 '도전만화'에 올린다. 업로드 전에 SNS를 통해 작품이 있는 링크를 노출한다. 링크는 가능한 한 많은 곳에 노출하라. 그리고 공모전 시기가 다가오면 업로드하고 있는 작품을 응모하라. 동시에 주기적으로 함께 일하고 싶은 에이전시에 작품을 투고하라. 기회는 어디에서 어떻게 다가올지 모른다.

5) 웹툰 작가들은 어떻게 돈을 벌까

웹툰 작가도 직업이다. 직업을 선택하는 중요 요소 중 하나가 안정적인 수입일 것이다. 대부분의 웹툰 작가는 프리랜서이기 때문에, '안정성'과는 거리가 있다. 정해진 날에 급여를 받는 직장인과 차별되는 지점이다. 그렇다고 웹툰 작가는 직업적으로 불안정하고 불안하다는 의미는 아니다.

웹툰 작가의 수입에는 대표적으로 '연재료', '유료 수익', '2차적저작물 활용 수입'이 있다. 연재료는 작품을 연재하는 동안 받는 돈이다. 원고료와 MG^{minimum guarantee}, 수익 셰어로 나뉜다. 원고료는 연재처(웹툰 플랫폼)에서 정한 기준에 따라 책정된 일정 금액을 지급받는 방식이다. 연재처마다 원고료 기준은 모두 다르다. 다만 신인의

경우 원고료 하한선을 통상적으로 200만 원으로 정하고 있다(2019년 기준). MG는 작품을 보는 독자가 유료 결제한 금액을 플랫폼과 작가가 계약한 비율대로 나누는 방식이다. 유료 결제 금액이 많을수록 작가에게 돌아가는 금액도 크다. 유료 결제 금액이 적은 작품이라도 작가에게 최소한의 금액을 보장해 준다. 한 달 유료 결제 수익이 200만 원이 안 될 때도 작가에게 200만 원을 보장하는 식이다. 수익 셰어는 MG에서 하한액을 보장하는 제도 없이 유료 결제 수익을 플랫폼과 작가가 계약 비율대로 나눈다.

MG와 수익 셰어는 유료 웹툰 플랫폼에서 많이 활용하는 연재료 지급 방식이다. 원고료 방식은 네이버웹툰이나 다음웹툰처럼 포털 사이트에서 시작한 웹툰 플랫폼에서 주로 사용한다. 유료 웹툰 플랫폼에 연재되는 웹툰은 초반 몇 화 분량만 무료로 보여 주고 나머지는 결제해야 볼 수 있다. 물론 웹툰이 연재되는 동안에는 무료로 작품을 감상할 수 있는 연재처도 있다. MG나 수익 셰어는 작가로서 인지도가 있고 유료 결제 독자가 많다면 수익이 즉각적으로 늘 수 있지만, 원고료 지급 방식은 정해진 계약 기간 동안에는 원고료가 오르지 않는다. 다만 일정한 주기를 두고 인상이 이루어질 수 있고, 또 전작이 인기가 많았다면 차기작의 원고료가 높아진다. 그래서 원고료 지급 방식은 MG와 수익 셰어의 장점을 만회할 수 있는 수단으로 '미리 보기 서비스'를 제공한다. 미리 보기는 작가가 작품을 3-5화 정도 미리 완성해 두고 이것을 유료 결제로만 공개한다. 다음 이야기를 빨리 보고 싶은 독자들은 작가가 미리 마련한 분량을 결제 후에 감상할 수 있다. 광고 노출도 있다. 웹툰 한 회 마지막 부분에 광고를 노출하거나 아니면 작품 안에 PPL을 넣어 받는 원고

료 이외의 수익이다.

2차적저작권 활용에 따른 수익은 웹툰을 영화, 드라마, 연극, 뮤지컬, 웹드라마, 게임 같은 다른 콘텐츠로 재제작할 때 발생한다. 해외 독자들을 위해 번역하여 연재하는 해외 전송 권리도 넓은 의미에서 2차적저작권 활용으로 볼 수 있다. 2차적저작권 활용료는 작가에게 주어지나 중간에 에이전시가 있을 경우 (에이전시와의 계약서 조항에 따라) 수익을 나누기도 한다. 에이전시의 업무 중 하나도 작품의 2차적저작권 활용 방안 모색이다.

작가마다 선호하는 플랫폼이 다르고, 플랫폼마다 지급 방식이 다르다. 각각의 장단점이 있어 꼼꼼하게 살펴봐야 한다. 수익을 얻을 수 있는 경로도 여러 가지다. 모든 것을 꼼꼼하게 파악하긴 어렵지만 대부분 계약서에 명시되어 있고, 서로의 합의를 통해 연재에 들어가기에 계약할 때는 충분히 시간을 가져야 한다. 계약서에는 어려운 용어가 많으니 모르는 단어는 담당자에게 물어보자.

보통은 문화체육관광부에서 배포한 만화 분야 표준계약서에 따라 진행한다. 표준계약서 안내집에는 계약 용어에 대한 간략한 설명이 있으니 참고한다면 도움이 될 것이다. 또한 (사)한국만화가협회, (사)한국웹툰작가협회와 같은 협회에서 작가들의 공정한 계약을 돕고자 공정 계약 가이드북을 발행하니 참고해도 좋다. 계약서는 어려운 법률 용어로 적혀 있어 전문가의 도움이 필요할 수도 있다. 한국콘텐츠진흥원, 한국저작권위원회, 한국예술인복지재단 등에서 운영하는 무료 법률 상담 서비스를 이용해 전문가의 도움을 받자.

기관명	접수 방법	주요 업무
한국콘텐츠진흥원 콘텐츠분쟁조정위원회 (http://www.kcdrc.kr) ☎ 1588-2594	전화, 온라인 상담 및 조정	– 전문가로 구성된 분과별 위원회가 중재 및 　조정 – 콘텐츠 거래 분쟁 조정 – 계약 문구 다툼 조정 – 조정 성립 시 법원의 확정 판결과 같은 효력 　발생
한국예술인복지재단 (예술인신문고) (http://www.kawf.kr) ☎ 02-3668-0200	전화, 온라인 및 대면 상담	– 예술 활동 관련 불공정 행위 피해 구제 및 분 　쟁 조정 – 문화예술공정위원회 의견 제시 및 분쟁 조정 – 계약서 검토 및 소송 지원 – 문체부장관의 시정 명령 가능
한국저작권위원회 (https://www.copyright. or.kr) ☎ 02-2669-0042	전화, 온라인, 서신 및 방문 접수	– 국내 저작권 분쟁 조정 – 조정 성립 시 법원 확정 판결과 동일한 효력 　발생 – 알선 제도를 통한 화해 – 법률 게시판 상담(비공개) – 조정 신청 비용 1~10만 원, 3개월 이내 조정, 　알선 제도는 무료
서울시 문화예술· 프리랜서 공정거래지원센터 (https://tearstop.seoul. go.kr) ☎ 02-2133-5349	전화, 온라인 및 방문 접수	– 계약서 검토 및 자문 – 불공정 피해 법률 상담 – 프리랜서 상담 지원 – 매주 월요일 방문 상담 가능(80분, 무료)
DC상생협력지원센터 (http://www.dcwinwin. or.kr) ☎ 02-6207-8272	전화 및 온라인 접수	– 불공정 사례 무료 상담 – 온라인 법률 상담 – 분쟁 시 합의 권고, 소송 진행 시 소송 관련 　가이드 제공 – 맞춤형 표준계약서 제공
한국만화가협회 (http://www.cartoon.or.kr) 한국웹툰작가협회 (http://cartoon.or.kr/wp) ☎ 02-757-8487	전화 및 온라인 상담	– 계약서 검토 – 불공정 행위 신고 – 변호사 이메일 상담

6) 담당자 미팅 때 알아야 할 것들은

연재하고 싶은 웹툰 플랫폼에서 나에게 연락한다면? 말로 헤아릴 수 없을 만큼 기쁠 것이다. 하지만 또 다른 시작이다. 담당자가 작가에게 연락하고 바로 연재를 시작하는 경우는 흔치 않다.

　담당자와 만나서 본격적으로 작품 연재를 타진하는 과정을 거쳐야 한다. 기쁜 한편으로는 부담되고 긴장되는 게 당연하다. 담당자와의 미팅이 어렵게 느껴지는 이유는 직접 대면해야 한다는 부담감과 아직 담당자와의 신뢰 관계가 형성되지 않아서 생길 수 있는 오해 때문이다. 담당자 미팅은 마주 앉아 진행되지만, 작가의 말재주를 따지는 시간은 아니니 너무 걱정하지 않아도 된다.

　담당자 미팅은 면접이 아니다. 좋은 작품을 안정적으로 선보이고 싶다는 같은 목표를 갖고 만난 자리이니 말재주가 좋아야 한다는 압박이나 담당자는 신뢰할 수 없는 사람이라는 막연한 불안감을 버리도록 하라. 담당자와의 미팅은 소통 가능성이 중요하다. 서로의 말에 귀를 기울이고 공통의 이해 지점을 찾는 자리다.

① 담당자와의 미팅은 소통 가능성이 중요하다

첫 미팅에서 담당자는 작가가 현재 웹툰 연재를 할 수 있는 여건인지 타진한다. 어떻게 만화를 시작했는지, 지금까지 어떤 일을 했는지, 다른 직업이 있는지 등을 묻는다. 신변잡기 질문이 아니라 정식 연재를 할 만한 상황인지를 알아보려는 의도다. 연재 성사만을 위해 당장은 연재가 불가능한 상황인데도 두루뭉술하거나 거짓으로

말하면 나중에 신뢰에 커다란 문제가 생긴다. 자신의 상황을 제대로 이야기하는 게 신뢰와 소통에 도움이 된다. 어떠한 문제든 담당자와 논의해서 조율할 수 있다는 가능성을 주자.

미팅에서 가장 중요한 것은 담당자와 작가가 공통의 목표를 만들고 이를 위해 소통이 가능한지 여부다. 어떤 문제라도 대화를 통해 해결할 수 있는지를 살피는 자리가 담당자 미팅이다. 담당자와 작가는 절대 대척점에 있지 않다.

미팅 자리에서 작품에 대한 여러 이야기가 나올 것이다. 이를테면 '이 이야기가 완결까지 구성되어 있는가?', '명확한 엔딩을 향해 가고 있는가?', '대략 몇 화까지 예상하고 있는가?' 등이다. 이 질문에서 담당자가 알고 싶은 것은 작품이 완결되었는지가 아니다. 또한 미완결이라고 해도 실망하지 않는다. 그러니 거짓말할 이유가 없다. 이 질문을 하는 이유는 작가가 자신의 작품을 얼마나 장악하고 있는지, 완결하는 데 어려움은 없는지 알고 싶어서다. 자신이 겪고 있는 어려움을 솔직하게 말하면 담당자는 가능한 선에서 문제를 해결하는 데 도움을 주려고 할 것이다. 이 과정을 통해 신뢰가 생길 수 있다.

글과 그림을 나누어서 작업하는 상황에서도 마찬가지다. 글 작가는 그림 작가에게, 그림 작가는 글 작가에게 자신이 고민하는 바를 솔직하게 고한다면 서로에 대한 신뢰감이 높아진다. 혼자 모든 결정을 내렸을 때 오히려 신뢰가 떨어지기도 한다. 상대방이 자신을 무시했다고 느꼈기 때문이다. 고민을 털어놓는다는 것은 나는 당신을 믿고 있다는 의미다.

마음을 꽁꽁 닫은 사람에게 손을 내밀 비즈니스 상대는 없다. 예

의를 갖추고 상대를 대했을 때 예의로 답하는 상대는 신뢰할 수 있는 상대이고, 그렇지 않다면 같이 일하지 않아도 된다는 의미일 수 있다.

② 작가와 담당자는 서로 신뢰할 수 있어야 한다

작가와 작품에 대해 이야기한 담당자는 피드백을 할 것이다. 일부 신인 작가는 무조건 피드백에 따라 작품을 수정해야 한다고 생각한다. 담당자의 피드백은 전문가의 의견이지만 작가 자신이 합당하다고 생각할 때 수정하는 것이다. 반대로 자신의 의도를 피력하여 담당자를 설득할 수도 있다. 담당자와 작가는 보다 좋은 작품을 만들기 위해 만난 사이이므로 이러한 대화가 충분히 수용된다.

이때 지켜야 할 사항이 있다. 작가가 아무리 담당자라 하더라도 '내 작품에는 절대 손댈 수 없어'라는 식이면 대화가 진전되기 어렵다. 작가가 작품에 자신감을 갖는 것처럼 담당자는 웹툰 산업과 독자의 수요에 대한 전문가다. 간혹 작가를 가르치려 들거나 무시하려는 담당자도 있다. 혹은 작가의 질문에 몰라도 된다는 식의 대답을 하기도 한다. 신인 작가들이 간혹 겪는다. 이와 같은 상황에서 신뢰가 생기기는 어렵다. 매우 드문 경우이니 작가와 담당자는 공통의 목표를 함께 달성하는 동반자임을 잊지 않도록 하자.

드문 사례지만 계약이 안 된 상태에서 연재가 무산되는 경우도 있다. 한쪽의 일방적인 잘못이라기보다 업계의 상황이나 회사 상황이 문제가 되어 발생한다. 전혀 생각하지 못한 이유로 연재가 불발되기도 한다. 혹시 내 작품에 문제가 있어 잘못되었다고 생각하지

않아도 될 만큼 여러 변수가 발생할 수 있으니 너무 위축되지 않기를 바란다.

담당자와의 미팅이 잘 되면 계약으로 넘어간다. 담당자와의 첫 미팅에서 계약서를 받고 사인하라고 한다면 시간을 두고 계약서를 작성하고 싶다고 해야 한다. 계약서는 주로 연재를 위한 연재 계약서(기본 계약서)와 부속 합의서로 나뉜다. 기본 계약서는 연재에 관련된 사항을 계약하는 서류다. 부속 합의서는 작품 연재뿐 아니라 저작물에 대한 2차적저작권 사업 권리, 해외 유통 권리 등을 계약하는 서류다. 계약서를 꼼꼼하게 살펴보지 않으면 커다란 피해를 볼 수 있다. 혹시 계약을 너무 빨리 진행하려 하거나 정확하게 답하지 않는다면 계약 자체를 다시 생각해 봐야 할 수도 있다.

TIP 연재에 대한 궁금증

• 플랫폼에서 특별히 원하는 장르가 있을까?

웹툰 제작사 중에는 특정 장르의 작품으로 유명해진 제작사가 있다. 그 제작사에 투고하려는 지망생은 제작사의 이름을 알린 특정 장르가 선호되지 않을까 싶어 자신 있는 분야가 아님에도 그 장르의 샘플을 만들어 보낸다. 그런데 담당자는 다른 장르 작품은 없냐는 질문을 한다.

왜일까? 플랫폼에 웹툰을 공급하는 제작사, 에이전시는 플랫폼이 원하는 바를 잘 알고 있다. 특정 장르에 특화된 플랫폼이

아예 없다고는 할 수 없다. 성인물이나 액션물을 선호하는 플랫폼도 있다. 그러나 대개의 플랫폼은 장르를 골고루 싣고 싶어 한다. 또 플랫폼에 얼마 없는 장르를 선호하기도 한다. 따라서 내가 가장 잘할 수 있고, 좋아하는 장르의 작품을 만드는 것이 좋다.

- '베스트 도전'에 올라가면 정식 연재될 수 있을까?

네이버웹툰은 '도전만화'와 '베스트 도전'을 운영한다. 아마추어의 활동 장을 열어 주고, 도전만화에서 베스트 도전으로 승격되면 정식 연재 가능성이 높아진다. 도전만화에 연재하는 지망생들에게는 베스트 도전에 올라가는 것이 단기적인 목표다. 베스트 도전에 연재되는 작품들 중에서 조회 수, 좋아요 수도 많고, 1년 이상 장기 연재 중이어도 해당 플랫폼에 정식 연재되지 않는 작품도 있다. 베스트 도전에 올라갔다고 해서 반드시 정식 연재로 이어지지는 않는다. 다만 예상하지 못한 곳에서 만화를 그릴 수 있는 기회가 생기기도 한다. 책, 잡지, 문제집에 들어가는 삽화 의뢰를 받기도 한다. 웹툰 연재는 아니지만 경력에 도움이 되고 돈도 벌 수 있다. 그리고 다른 웹툰 플랫폼이나 제작사, 에이전시에서 베스트 도전에 올라간 작품을 보고 연락할 때도 있다.

《수상한 그녀의 밥상》을 그린 두순 작가는 베스트 도전에서 2년간 연재하며 천당과 지옥을 오가는 경험을 했다고 한다. 베스트 도전에 올라갔을 때는 당연히 정식 연재에 한발 다가갔다는 생각에 기분이 좋았지만 2년이라는 시간 동안 정식 연재를

기다리는 과정은 너무나 고통스러웠다. 결국 두순 작가는 다른 플랫폼에서의 연재를 택했다. 정답은 없다. 본인의 선택만 있을 뿐이다.

• 웹툰 작가가 되기 위해 직장을 그만두어야 할까?

요즘은 직업 확장이 가능한 시대다. 웹툰 작가가 되기 위해 하던 일을 그만두기도 하지만 다른 일과 병행해 가며 시도하기도 한다. 웹툰의 인기가 높아지면서 웹툰 작가 지망생의 수가 많아졌고, 그만큼 경쟁이 심화되고 있다. 웹툰 작가가 되기로 마음먹었어도 데뷔는 기약이 없다. 그러므로 당장 일을 그만두기보다는 작가로 데뷔할 때까지 지치지 않도록 일과 작품 창작을 병행할 수 있는 방법을 찾는 게 좋다. 그만큼 생계유지는 중요하다.

지망생들이 하는 질문들의 대부분은 예측 불가능한 미래에 대한 두려움에서 시작된다. 모두 알고 있듯이 누구도 미래를 예측할 수 없다. 그래서 불안하고 무서운 것이다. 이러한 고민들은 누구도 확답할 수 없고, 누구도 통제할 수 없다. 다시 말해, 고민에 갇힐수록 스스로를 더욱 꼼짝달싹 못하게 만든다. 스스로 통제할 수 있는 일과 그렇지 못한 일을 나누고 통제할 수 있는 일에 더욱 신경 써야 한다. 누구도 통제할 수 없는 요인에 상처받거나 위축되지 마라.

작가의 책임과 영향력

작가는 작품만 잘 만들면 된다고 말하는 이들이 있다. 창작 외의 외부 환경은 전문가에게 맡기라는 말이다. 틀린 말은 아니다. 그러나 빠르게 변화 중인 웹툰 산업에서 작품에만 매진하다 작품을 완결하고 차기작을 준비할 때, 작품이나 업계의 트렌드를 파악하지 못해 난항을 겪는 경우가 생각보다 많다. 이미 데뷔한 작가들의 플랫폼 입성기만 믿다 그 경로 외에는 이용할 수 없을지도 모른다. 혼자서 혹은 작가들끼리 모여서 작업하는 폐쇄적인 창작 환경의 특수성 때문에 작가들은 올바른 정보를 얻기 어렵다. 커뮤니티를 통해 돌고 도는 잘못된 정보를 믿게 될 수도 있다. 무엇이 사실이고 어떠한 태도를 취해야 할지 가늠하지 못한 채 지나치기도 한다.

　작품 창작과 연재에만 관련된 사항이 아니다. 사회에서 벌어지는 모든 일에서 멀찍이 떨어진 채로 아무런 가치 판단을 하지 않고 무관심하게 지내는 것이 답일까? 이 책에서 계속해서 이야기했듯이 세상에 관심을 보이지 않는 작가에게 세상도 관심을 보이지 않는다. 자신의 입장을 만들려고 노력하는 작가일수록 작품에 대한 책임감과 영향력을 간과하지 않는다. 작가란 작품을 잘 만드는 것을 목표로 하는 이다. 적어도 내가 일하는 환경이 어떻게 변화해 가고 있는지 추이를 파악하고 그 안에서 입장을 찾으려는 노력을 해 봐야 하지 않을까? 그래야 작가로서의 책임을 인지하고 독자에게 영향을 미치는 작품을 만들 수 있을 것이다.

나가는 글

웹툰 작가가 되는 데
이렇게 많은 것을 고민해야 할까

이미지에 매료되었든, 이야기에 매료되었든 앞으로 웹툰 작가로 살아가기로 마음먹었을 때 『웹툰스쿨』이 던지는 여러 가지 질문에 대한 나만의 대답이 있어야 한다. 창작만으로도 버거운데 이렇게 많은 것을 고민하고 답해야 한다는 사실은 예상하지 못했을 것이다. 혹은 작법서라고 해서 읽었는데 읽고 나서 배신감이 들지도 모른다. 여러모로 혼란을 느꼈다면 시작을 잘했다고 생각해 주기 바란다. 여러분은 앞으로 답해야 할 질문들을 이 책을 통해 미리 하게 되었고, 작가로서의 첫 단추를 꿴 것이다.

　많은 웹툰 작가와 인터뷰하면서 작가로 오래 살아남는 노하우가 있는지 궁금했다. 작품을 만드는 일이 힘들지는 않았는지, 무엇 때문에 계속해서 작품을 만드는 것인지, 작품을 계속 만들게 되는 힘은 무엇인지가 궁금했다. 거듭된 질문과 답변들 속에서 알게 된 진실은 작가를 '직업'으로 바라보고 있다는 점이었다. 직업은 생계유지가 가능해야 한다는 조건이 주어진다. 생활하는 가운데 일정한 일을 지속적으로 해야 한다는 조건도 붙는다. 그들은 예술적 영감

이나 재능이라는 제대로 규정할 수 없는 모호한 요소들에 의존한 채로 작품을 만들려 하지 않고, 웹툰 작가를 일정한 과정에 의해 작품을 만드는 직업으로 여겼다. 지옥 같은 마감을 지키는 비밀은 그 일을 소중히 여겨서이기도 하지만 무엇보다 직업의 특수성을 이해했기 때문이다.

다시 말해 내가 직업으로 삼으려는 작가가 어떠한 일을 해야 하는지 이해하고, 아무리 힘들고 고된 일이라도 해야만 하는 이유를 만들었던 것이다. 그래서 웹툰 작가가 되는 것은 웹툰과 그와 관련된 사회 문화 환경을 이해하고, 왜 해야 하는지를 명확히 한 뒤에 직업으로서의 작가가 됨을 뜻한다. 그런 의미에서 『웹툰스쿨』은 웹툰을 그리는 법이나 웹툰 이야기를 만드는 법에 한정하지 않고, 웹툰 작가가 되기 위해 필요한 기본 사항을 중심으로 내용을 채워 나갔다.

"웹툰 작가가 되는 데 이렇게 많은 것을 고민해야 할까?"

그렇다. 이보다 더 많은 고민을 해야 한다. 어떤 이들은 이미 시작했고, 어떤 이들은 앞으로 하게 될 것이다. 이 생산적인 고민들은 작가에게 다채로운 작품을 만들게 해 줄 것이며, 웹툰 창작계가 문화로 단단하게 뿌리내리게 해 줄 것이다. 이 책의 독자들이 만들어 나갈 안정적이고 풍요로운 토양에서 활짝 피어날 웹툰들을 기대한다.

– 홍난지, 이종범

특별부록 1

이종범 작가의
《닥터 프로스트》 작업 과정

안녕하세요. 《닥터 프로스트》의 작가 이종범입니다. 『웹툰스쿨』의 독자 여러분들을 위하여 실제 웹툰 작가는 어떻게 작업을 해 나가는지, 그 과정을 몽땅 공개하고자 합니다. 다음의 순서는 제가 작품을 만들 때의 순서, 그대로입니다.

 구상

첫 번째 단계는 구상입니다. 구상은 자유롭게 합니다. 심리학 관련 자료들, 책과 논문들, 학술지 자료, 전문가와의 자유로운 대화나 취재를 통해서 흥미로운 소재를 찾습니다. 또 자문해 줄 전문가를 만나서 이야기도 많이 듣고, 전문가의 눈으로 봤을 때 '말이 안 되는 부분'이 있는지에 대한 조언도 구합니다.

여러 자료로 복잡한 작가의 책상은 실제의 모습 그대로입니다.

그리고 스토리에 필요한 기본적인 정보를 취재하고 공부합니다. 구상 단계에서는 웹 서핑을 통한 상식과 개론서 보기로 충분합니다. 더 자세하게 파고들면 자칫 스토리가 자유롭게 커 나가지 못할

작가의 취재 노트(왼쪽)와 혼돈스럽게 쌓인 메모들(오른쪽)이 보이나요?
자유가 주어지는 만큼 마음껏 생각을 발전시켜야 합니다.

수도 있습니다.

아이디어들이 충분히 모이고 큰 방향이 결정되면 결과적으로 이런 혼돈스러운 메모들이 쌓입니다. 머릿속도 난장판이 되기 쉽지만 겁먹어서는 안 됩니다.

플롯

두 번째로 플롯을 짭니다. 이 단계에서는 에피소드 전체의 틀을 짜게 됩니다.

저는 보통 A3 용지를 사용하지만 정해진 법칙은 아니니
원하는 크기의 종이를 선택하면 됩니다.

먼저 커다란 종이를 준비하고, 큰 얼개부터 시작하여 중요 사건 위주로 각각의 위치를 정합니다. 그다음 각 사건의 논리적 관계를 체크하고 촘촘하게 사이를 메워 나갑니다.

아까의 종이에 내러티브 아크가 그려지게 됩니다.

내러티브 아크는 서사의 등락폭을 한눈에 볼 수 있도록 그래프화한 이미지입니다. 이야기가 절정에 있을 때 가장 높이 치솟습니다. 내러티브 아크로 이야기의 등락폭을 한눈에 보이게 한 뒤, 이 단계에서 복선과 트릭도 모두 만들어야 합니다. 온갖 사건을 만들고 수집할 때부터 내러티브 아크가 존재하니까 '이 사건은 도입부가 좋겠다', '저 사건은 클라이맥스에 넣을 수 있겠다'라고 나름의 판단을 내릴 수 있습니다. 에피소드의 클라이맥스와 엔딩도 생각해 둡니다.

내러티브 아크 위에 체크된 각 사건들의 예시(왼쪽)와
제가 그린 내러티브 아크(오른쪽)입니다.

이 과정은 혼자서 하는 것보다 실력자와 대화하며 진행하면 큰 도움이 됩니다. 내가 창작한 스토리를 자문해 줄 멘토가 있다면 함께 발상, 수정, 보완 단계를 거치세요. 이야기가 더욱 다듬어질 것입니다.

이로써 에피소드 설계도 완성! 이게 있어야 두렵지 않습니다.

에피소드 설계도가 완성되었습니다.

이 과정에서는 전문적인 공부가 필요합니다. 취재가 깊어지는 시점이죠. 《닥터 프로스트》가 심리 전문 작품이기 때문에 저는 주로 논문과 학술지를 보고, 심리학자나 상담사들과 인터뷰를 진행합니다.

깊은 취재의 흔적들이 보이나요?

STEP 3 트리트먼트

트리트먼트는 이야기 장면을 보다 알기 쉽게 체계화하여 순서대로 사건을 정리한 것입니다. 이 과정을 적절히 자르면, 자체로 시나리오의 토대가 됩니다.

제가 만든 트리트먼트입니다.

STEP 4 시나리오

시나리오는 구체적인 대사와 연출을 위한 메모를 포함하고 있습니다. STEP 1부터 3의 과정을 충실하게 수행했다면 수월한 작업입니다. 그냥 '쓰면' 되거든요. 하지만 클라이맥스나 엔딩의 경우 정서를 위한 연출과 대사를 위해 제법 시간을 많이 소요하게 됩니다.

《닥터 프로스트》의 시나리오입니다.

얼개 그림

이제부터 본격적인 그림 작업에 들어갑니다. 먼저 세로로 긴 캔버스에 포토샵으로 얼개 그림을 만듭니다. 컷 나눔과 대충의 구도, 대사는 모두 이 단계에서 확정합니다. 그림 작가와 함께 일할 게 아니라면 나만 알아볼 수 있을 정도로만 그립니다.

얼개 그림 작업 이미지를
보니 느낌이 오죠?
실제로는 위에서 아래로
길게 이어져 있습니다.

자, 여기까지가 우리가 『웹툰스쿨』에서 배운 이야기 만들기 과정입니다. 스토리 작가와 그림 작가가 따로 있는 경우 대개 여기까지가 스토리 작가의 몫입니다. 이후의 과정들에는 스케치, 펜 터치, 배경 작업, 채색 및 배경 합성, 편집 등이 있습니다. 물론 모든 웹툰 작가가 이와 똑같은 과정으로 작업하지는 않습니다. 작가마다 자신의 작업 방식이 있습니다. 이렇게 작업하는 작가도 있다는 것을 알고, 자신에게 맞는 방식을 찾으면 됩니다.

중요한 것은 작가는 작업 과정 전체를 통제해야 한다는 점입니다. 그러기 위해서는 작업 순서와 내용을 모두 알고 있어야겠죠. 전문 어시스턴트와 일하는 경우에도 작업에 대한 통제력이 필요합니다. 웹툰 작가가 되는 길은 쉽지 않습니다. 그러나 쉽지 않은 도전인 만큼 해내면 그 이상의 보람이 있지 않을까요?

모두 건투를 빕니다!

웹툰만이 할 수 있는
이야기

안녕하세요. 『웹툰스쿨』의 저자 홍난지입니다. 아마도 이 책을 읽고 있는 여러분은 이야기를 만들기 위해 준비 중인 예비 창작자일 가능성이 크지 않을까 생각합니다. 이야기에 매료되어 '나도 이야기를 만들어 봐야겠다'고 다짐하지 않았을까요? 그런데 세상에 존재하는 수많은 이야기 콘텐츠 가운데 왜 하필 웹툰을 선택했을까요? 웹툰이 좋아서 혹은 많이 봐 와서 혹은 좋아하는 웹툰 작가처럼 되고 싶어서 등 다양한 답이 나올 겁니다. 이미 그에 관한 답을 가진 독자들도 있을 테고요. 이번에 저는 내가 웹툰을 선택할 수밖에 없는 이유를 이야기해 볼까 합니다. 제가 여러분의 마음속을 들여다보는 것이죠.

　우리는 하루하루 다양한 이야기 콘텐츠를 접합니다. 영화, 드라마, 웹툰, 소설 등은 전부 이야기 콘텐츠라는 점에서 공통점을 지니지만 우리가 이들에게 기대하는 바는 제각기 다릅니다. 보통 영화는 드라마보다 시각적인 화려함이 강하고, 그만큼 굴곡이 큰 내러

티브 아크를 기대합니다. TV의 등장으로 영화는 큰 위기를 맞았지만 곧 영화만이 할 수 있는 무엇을 찾으면서 두 콘텐츠는 공존하게 되었습니다.

웹툰도 마찬가지입니다. 웹툰이 기존의 콘텐츠와 다른 무엇을 보여 주지 못했다면 웹툰의 정체성을 찾을 수 없었을 것입니다. 그 결과는 어떻게 되었을까요? 우리가 아는 것처럼 웹툰은 웹툰만이 할 수 있는 이야기를 내세움으로써 20년 이상 대중의 주목과 사랑을 받고 있습니다. 우리는 이 책에서 웹툰과 만화는 공통점도 있지만 차이점도 있음을 확인했습니다. 따라서 웹툰은 책으로 출판되던 만화와도 달라야 했습니다. 이번 대결에서도 웹툰은 살아남았고, 만화와 공존하고 있습니다. 이처럼 웹툰은 여러 이야기 콘텐츠와 경쟁하며 현재에 이르렀다고 할 수 있습니다.

서론이 길었네요. '웹툰다운 이야기', '웹툰이라서 가능한 이야기', '웹툰만이 할 수 있는 이야기'가 있을까요? 있다면 무엇일까요? 그것이 무엇인지 안다면 지금 여러분이 구상 중인 웹툰 시놉시스, 소재를 찾는 데 도움이 될 것입니다.

웹툰은 그동안 큰 주목을 받지 못했던 개인의 일상을 소재로 삼았습니다. 큰 특징이 없어 밋밋하다고 여겨졌던 개인들의 일상이 독자들에게 감흥을 주었습니다. 평범한 일상도 즐거움, 공감, 슬픔, 기쁨 등의 다채로운 감정을 선사할 수 있는, 어엿한 이야깃거리라는 사실을 일깨웠다고 할까요?

비슷한 의미에서 전혀 말이 안 되고 납득할 수 없는 이야기도 활용되었습니다. 대중문화 콘텐츠에서는 감상자의 예측을 전면으로

부정하는 이야기를 거의 찾아볼 수 없습니다. '대중'을 포기한다는 의미가 되기 때문이죠. 한데 웹툰은 아마추어의 놀이터, 실험장으로 기능했기에 이것이 가능했습니다. 당연히 처음에는 생소하고 낯설게 느껴졌죠. 하지만 놀이터 안에 들어온 독자는 이를 새로운 놀이로 생각하고 작가와 소통해 나가며 스스로 규칙을 만들었습니다. 소위 '병맛만화'라는 이름을 붙여 주면서요.

웹툰을 웹툰으로 만들어 주는 이유 중 하나는 다양한 소재에 있습니다. 만화나 웹툰은 기본적으로 작가 한 명이 창작하는 콘텐츠입니다. 다른 콘텐츠들에 비해 작가의 의견과 개성이 반영될 가능성이 높죠. 제작비라는 현실적인 이유로 제작을 포기해야 하는 대규모 스케일의 이야기도 가능하고, 정반대의 경우도 마찬가지입니다. 초기 웹툰이 일상의 디테일을 그려 냈듯, 대중성 때문에 만들어지지 못한 이야기들도 창작해 냈듯, 웹툰에서는 모든 것이 가능합니다. 어쩌면 더 다양한 소재, 주변부에 속해 있던 캐릭터, 실험적인 이야기를 기다리고 있을지도 모릅니다. 저는 세상에 1만 명의 작가가 있다면 1만 개의 웹툰이 존재한다고 말하고 싶습니다. 그만큼 작가의 고유한 개성이 잘 드러나는 콘텐츠 장르이죠.

요즘은 콘텐츠의 경계가 무너지는 시대입니다. 영화만큼 스케일이 큰 드라마도 있고, 여러 사람이 분업하여 만드는 웹툰도 존재합니다. 또한 웹툰이 드라마나 영화로 재창작되는 사례가 많아지다 보니 웹툰의 화법이나 특징이 드라마나 영화에서 보일 때도 있습니다. 그럼에도 웹툰이 할 수 있는 것은 무엇인지, 다시 말해 웹툰의 정체성을 잊지 말아야 합니다. 웹툰은 웹툰만이 할 수 있는 이야기

를 해야만 오랫동안 살아남고 대중의 사랑을 받을 수 있습니다.

아마도 『웹툰스쿨』의 독자 여러분은 이와 같은 웹툰의 특성 때문에 영화나 드라마, 소설이 아닌 웹툰을 택하지 않았을까요? 웹툰만이 할 수 있는 이야기, 웹툰이라서 가능한 이야기, 웹툰다운 이야기에 감동받았을 것이고 사로잡혔을 것입니다. 그리고 그것이 여러분이 웹툰 작가가 되어야 하는 너무나 중요한 이유이기도 하다는 점을 잊지 않기를 바랍니다.

웹툰스쿨

초판 1쇄 발행일 2020년 4월 20일
초판 5쇄 발행일 2023년 6월 5일

지은이 홍난지, 이종범

발행인 윤호권
사업총괄 정유한

편집 이경주 **디자인** 박지은
발행처 ㈜시공사 **주소** 서울시 성동구 상원1길 22, 6-8층(우편번호 04779)
대표전화 02 - 3486 - 6877 **팩스(주문)** 02 - 585 - 1247
홈페이지 www.sigongsa.com / www.sigongjunior.com

ISBN 978-89-527-7299-2 03600